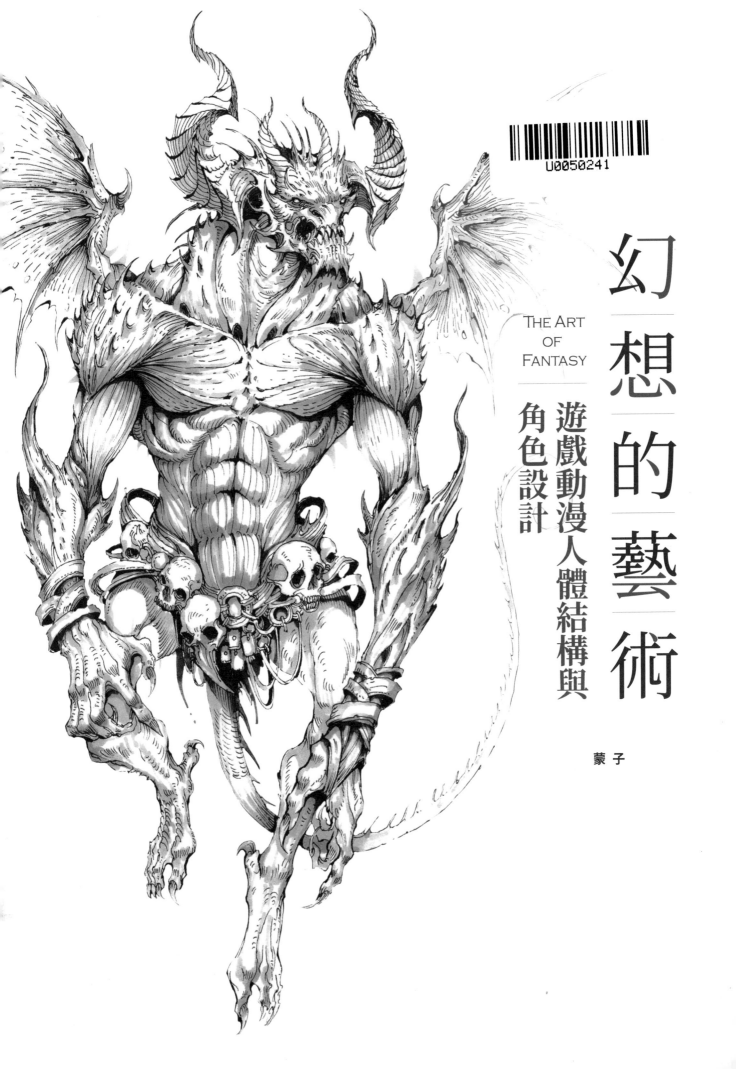

幻想的藝術

THE ART
OF
FANTASY

遊戲動漫人體結構與
角色設計

蒙 子

內容提要

THE
HAND DRAWN ART
OF FANTASY

掌握人體結構是繪畫的基本功，只有打下紮實的基礎，才能創作出自己心目中的角色。隨著影視和二次元文化的飛速發展，角色設定越來越重要。

如何將角色設計得更符合需求？從本書中可以找到答案！

本書共 7 章。第 1 章帶領讀者瞭解繪畫基本知識和手繪所需工具；第 2 章正式對人體骨骼、肌肉和動態進行講解；第 3 章講解了現實世界存在的動物和幻想動物的結構造型；第 4 章展示了概念設計的相關知識；第 5 章講解了角色設計中的應用元素，如花紋、鎧甲和其他道具等；第 6 章講解了多種角色設定手繪實戰案例；第 7 章展示了大量的角色概念設計效果圖，以供讀者臨摹。

希望讀者透過本書的學習能夠快速掌握概念設計相關知識、角色設計及繪製技法。

本書可供美術專業的教師和學生、遊戲動漫公司的從業人員，以及遊戲動漫手繪愛好者閱讀與參考。

前言

THE
HAND DRAWN ART
OF FANTASY

從小時候開始，我就很喜歡塗鴉，喜歡畫一些帶有魔幻色彩的內容。有一天，我遇到了我的第一位繪畫老師，他教會了我什麼是繪畫，如何運用畫筆展開創作。後來我選擇了繪畫這條路，繪畫成了我生命中不可或缺的一部分。我一直希望有一天可以把自己腦海中的世界呈現在紙上與大家分享。

無論是電影、電視劇，還是繪本、小說，都離不開幻想的藝術。然而要支撐起漂亮的畫面，就得先瞭解最基礎的結構知識，以及擁有清晰的設計思路，然後透過大量的觀察和練習來提升自己的審美水準。

本書是我對自己 10 餘年繪畫經驗的總結，其中涉及人體結構和動物結構的講解，以及一些創作思路和繪畫過程的分享，希望可以給廣大的繪畫愛好者帶來幫助。

在繪畫的道路上，得到許多人的幫助與支持，謝謝大家！

蒙子

註：本書繪畫步驟中使用法卡勒牌麥克筆與櫻花牌代針筆。

目錄

The
Hand Drawn Art
of Fantasy

09

第 1 章
概念設計與繪畫入門

第 2 章
人體結構與動態

第 3 章
動物結構

141

第4章
遊戲動漫概念設計

167

第5章
角色設計中的應用元素

191

第6章
角色設定手繪實戰

241

第7章
造型設計參考合集

第 1 章
概念設計與繪畫入門

THE
HAND DRAWN ART
OF FANTASY

01 幻想的世界

　　幻想是一件有趣的事情，從古至今都不缺幻想藝術大師（如《西遊記》、《封神榜》、《魔戒》以及《阿凡達》等作品的創作者）。幻想藝術就是按照自己的意願想像出一個世界。其實每個人的腦海中都有一個屬於自己的世界。睡覺前閉上眼睛，腦海中出現一個畫面，一個有很多扇門的空間，當自己走進去後發現每扇門後面都是一個不同的世界。長大後才發現，這其實是一種能力。有的人用小說的形式描述自己幻想的世界，有的人用拍電影的形式描述自己幻想的世界，而我們就是透過畫筆將自己幻想的世界呈現在紙上。

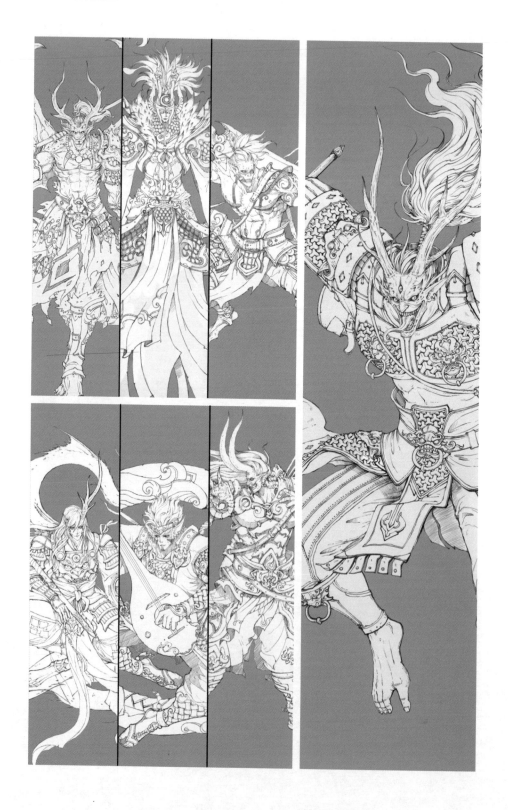

◆ 掌握人體結構與動態的意義

　　角色造型設計領域涉及很多方向，如漫畫、動畫、插畫、遊戲角色設計、影視概念設計和繪本等，而這些都離不開對人物的塑造和刻畫。想要表現出人物角色的表情和動態，就必須熟練掌握人體的骨骼和肌肉結構。在此基礎上進一步做角色設計，然後透過三視圖（正面、側面和背面）展示整個角色全身的設計點，把設計圖提交給下一個環節的工作人員（3D模型師或造型師）。所以，對於每個想從事此行業的設計師或自由插畫師來說，這些都是避不開的問題。

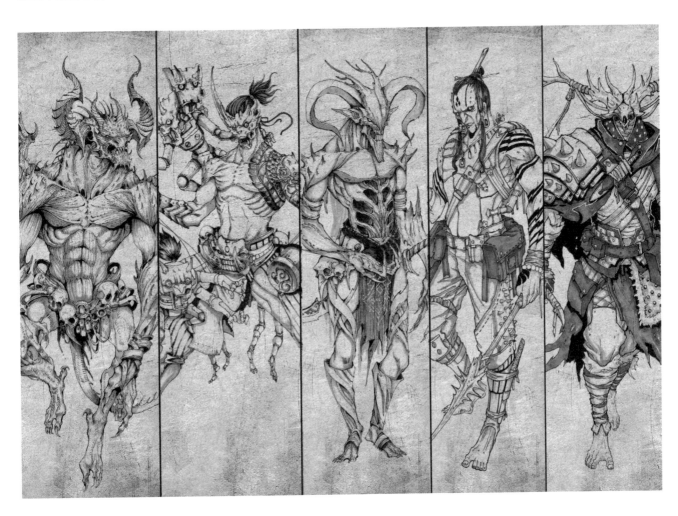

◆ 概念設計過程

　　做概念設計時，首先要確定故事背景。現在網路很發達，可以透過網路涉獵各種類型的小說，如神話小說、武俠小說和偵探小說等，可以從這些小說中提煉出自己的故事背景，當然也可以自己創作一些故事背景。然後確定作品風格，接著建立一個資料庫，搜集相關素材。可以帶著相機出門拍攝動物，也可以記錄一些自己的生活經歷。要提升自己的觀察能力，借助素材進行創作。

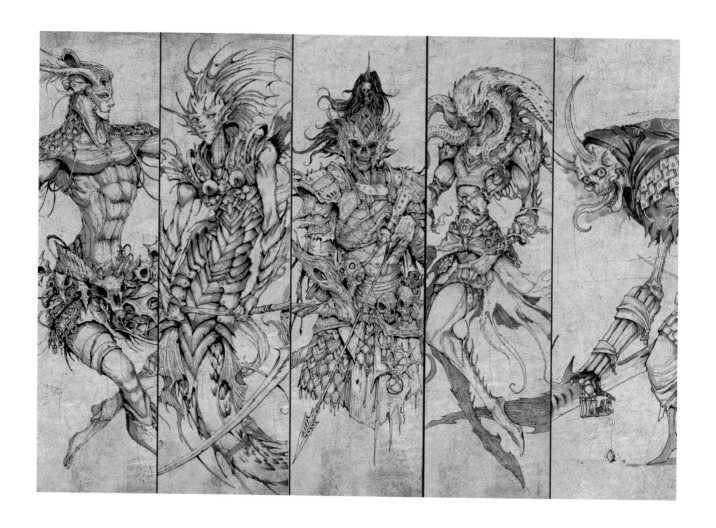

02 繪畫所需工具

現今有兩種主流繪畫方式，一是傳統繪畫（手繪），二是數位繪畫（電繪）。以下講解的是手繪需要用到的工具。

● 鉛筆

鉛筆是畫草稿時常用的工具。可以用鉛筆
表現層次豐富的畫面，也可以對畫面進行深入
刻畫。

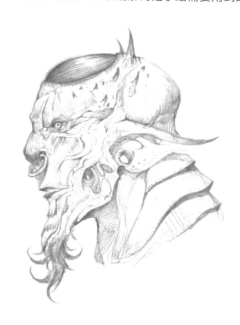

● 橡皮擦

畫草稿時常用的工具。可以用鉛筆表現層次豐富的畫面，也可以對畫面進行深入刻畫。

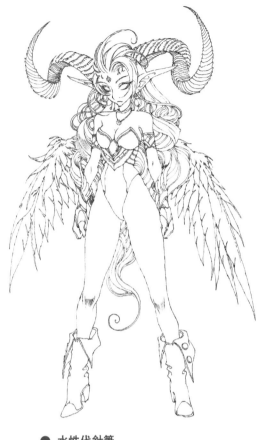

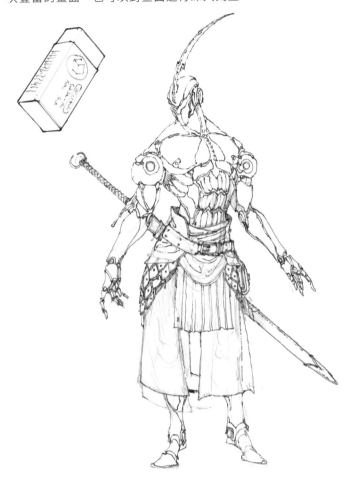

● 水性代針筆

繪畫時可以用水性代針筆畫出乾淨、流暢的線條，用不同力度勾勒出的線條深淺不同。根據筆頭的粗細，可分為不同的型號。

● 麥克筆

麥克筆分為油性和水性。兩者都具有易揮發性，可用於一次性繪圖，可以快速刷出大面積的色塊。油性麥克筆的筆跡乾得較快，耐光性好，多次疊加顏色也不會損傷紙面。水性麥克筆顏色較透亮，但容易損傷紙面。

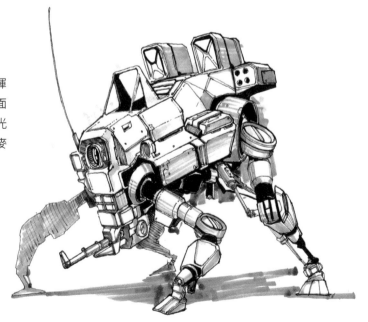

A4 影印紙價格便宜，可在練習時使用，因為練習時紙張消耗量很大。速寫紙紙張偏厚，吸水快乾，在繪畫創作時可用於深入刻畫細節。

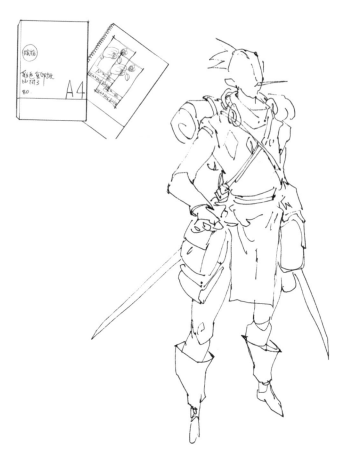

● 高光筆

高光筆有金色、銀色和白色之分，主要用於對畫面進行局部提亮。高光筆還可用於描繪衣物上的花紋和細節，以及表現塑膠、金屬、木頭和陶瓷等材質的質感。

● 描圖台

燈箱又稱描圖台，是繪畫專用工具，也是整理線稿的必備之物。使用時將草圖置於下方，在草圖上疊一張紙，用鉛筆描畫一遍即可。

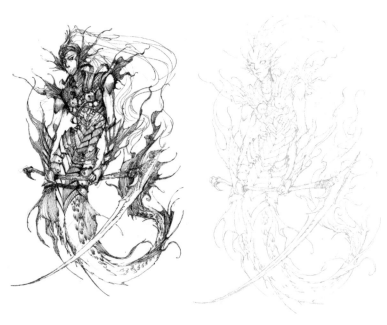

03 繪畫基本知識

◆ 繪畫中常用的專業術語

● 造型

造型是指在紙面上表現或刻畫出的人或物體的形象。

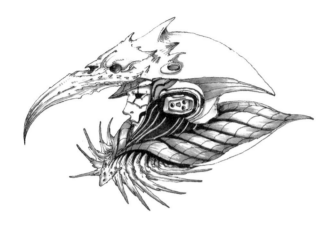

● 輪廓

輪廓指人或物體的外邊緣線條。

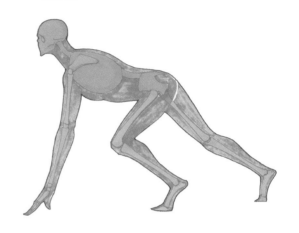

● 體積

體積是指人或物體所占的空間大小。

● 結構線

結構線指在畫人物或物體時，在造型內部表現其結構關係的線條。

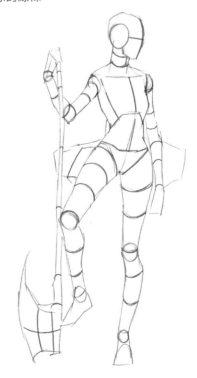

◆ 運用線表現畫面

線是眾多繪畫表現形式中的一種，可以透過長短虛實、疏密深淺、張弛之勢勾勒出人或物體的形象、體積和質感等。人物線稿的用線可以分為粗線、中等粗細的線和細線 3 個層次。繪製外輪廓時，可以用粗線；繪製結構線時，可用中等粗細的線；在表現細節時，可以用細線。

細線　中等粗細的線　粗線

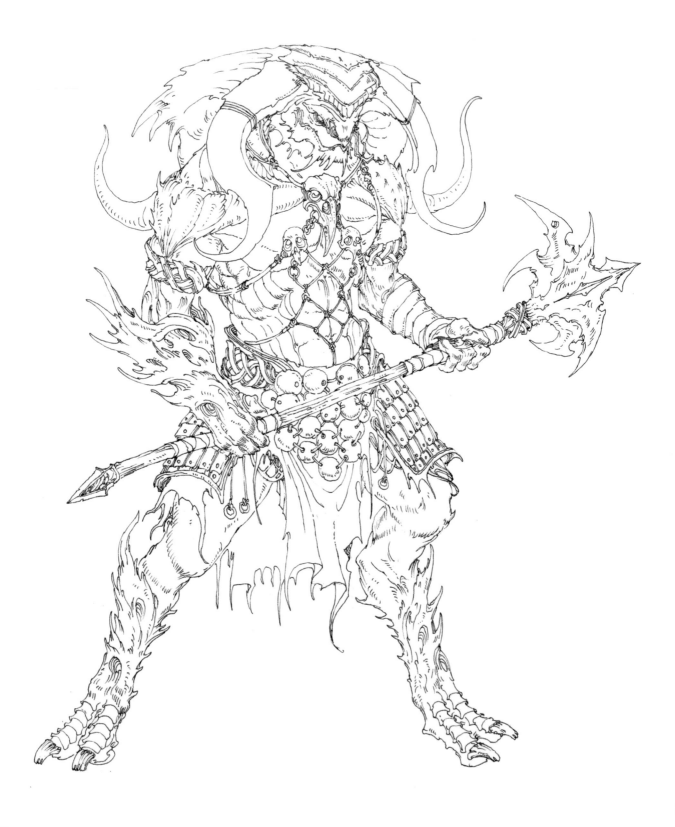

◆ 點線面組合表現畫面

點線面是畫面構成的一部分。

可以透過以點為線、以線為面、點線面組合的形式來表現畫面。

 點

線

面

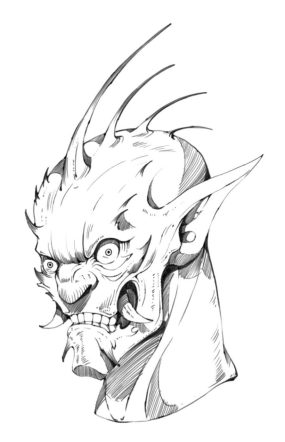

◆ 幾何體組合表現畫面

繪畫前，先將複雜的人或物體在腦海中簡單化，將其看成長方體、球體和圓柱體等幾何體的組合，然後將其呈現在紙上，接著豐富細節。

人或複雜的物體都可以用幾何體進行組合。我們可以透過對幾何體組合的大量練習來瞭解形體，這種方法非常實用。

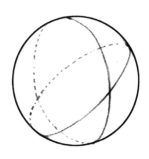
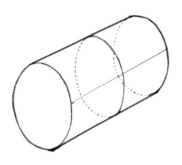

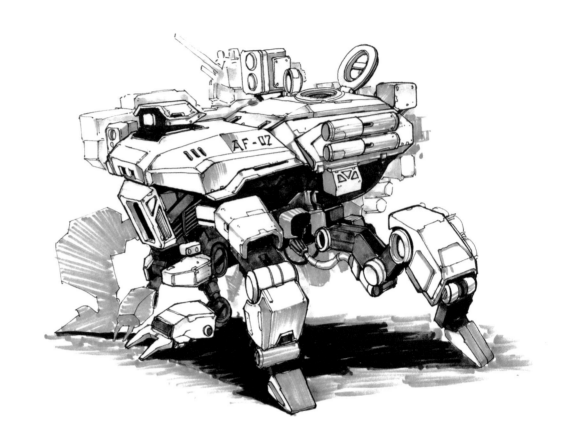

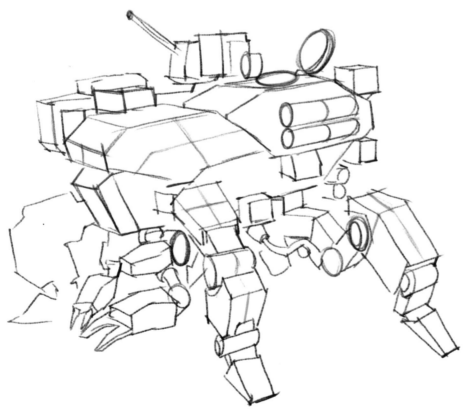

04 透視

透視是一個繪畫術語。在日常生活中,我們看到的人和物會有遠近、大小和高低等不同,這是由於距離和方向的不同在視覺中產生了不同的反應,這種現象被稱為透視。想要準確表達出人體的空間和體積關係,以及肌肉的起伏變化,就必須先瞭解透視。

下面以長方體為例來瞭解透視,並逐步掌握透視這種表達方法。

水平線:和創作者眼睛等高的一條基準線。

透視線:與畫面不平行的直線無限延伸,消失於遠處的同一個點。

消失點:人眼所看到的物體上的任意一點與消失點的連線。

透視線

消失點　　　　　　　　　水平線　　　　　　　　　消失點

◆ 一點透視

長方體的底邊與水平線保持平行,與之相鄰的分隔號保持垂直,其他透視線均射向消失點,且水平線上只會有一個消失點,這種透視被稱為一點透視。

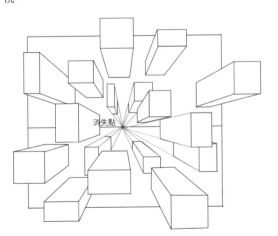

消失點

◆ 兩點透視

長方體中垂直線是垂直的,其他線條均向兩個方向不同程度地傾斜,水平線上有兩個消失點,這種透視被稱為兩點透視。

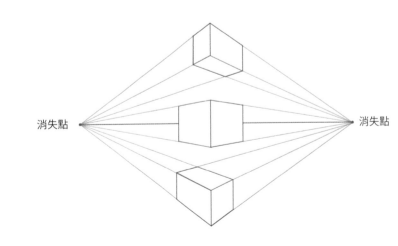

消失點　　　　　　　　　消失點

◆ 三點透視

　　三點透視在兩點透視的基礎上多了一個透視變化，而且消失點會有 3 個，其中 2 個消失點在水平線上，一個消失點在中軸線上。

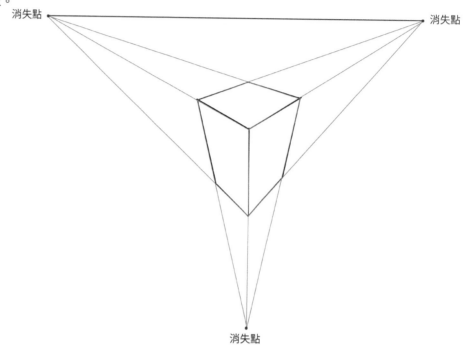

消失點　　　　　　　　　　　　　　　　　消失點

消失點

◆ 散點透視

　　創作者的觀察點不固定，也不受視域的限制，不同的觀察點上所看到的東西都可以組織到自己的畫面中，這時候就會同時產生多個消失點，這種透視被稱為散點透視。

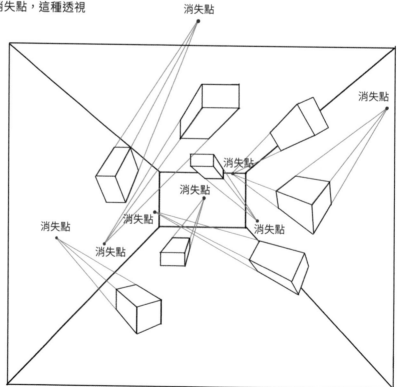

消失點

消失點

消失點

消失點

消失點

消失點

消失點

05 草圖

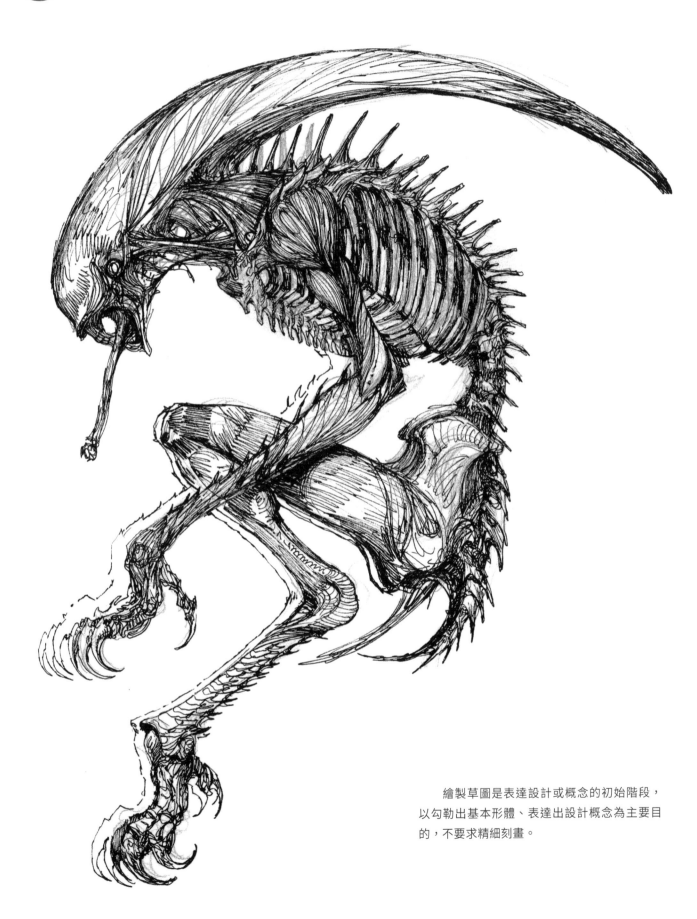

繪製草圖是表達設計或概念的初始階段，
以勾勒出基本形體、表達出設計概念為主要目
的，不要求精細刻畫。

第 2 章
人體結構與動態

· · · · · · ·

THE
HAND DRAWN ART
OF FANTASY

01 人體骨骼系統

人體的組織結構非常複雜、精密,支撐人體形態及運動的主要是骨骼系統和肌肉系統。

其中骨骼系統是人體的支架,也是人體運動系統的一部分,它從整體上決定著人體的比例和人的形體特徵。

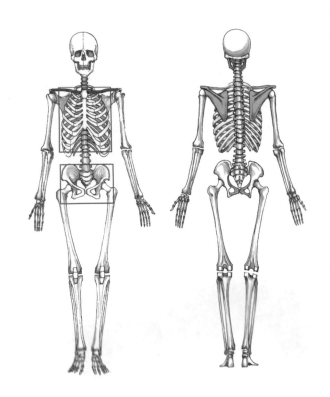

◆ 人體的主要關節點

骨骼系統可以歸納為 4 個部分:頭部、肩部、軀幹和四肢。

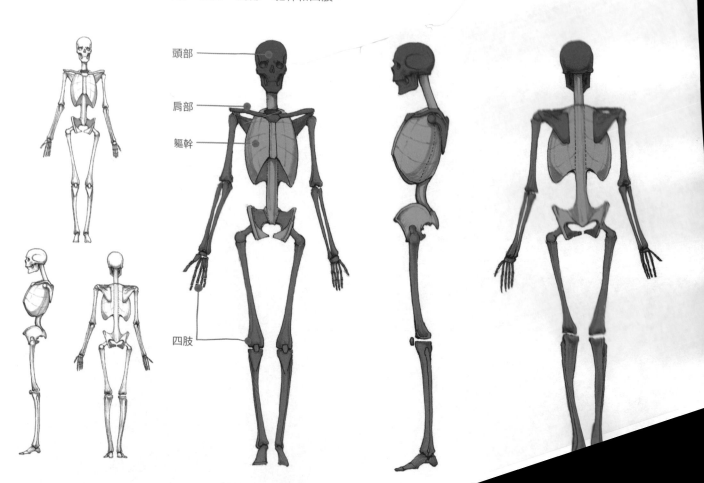

頭部

肩部

軀幹

四肢

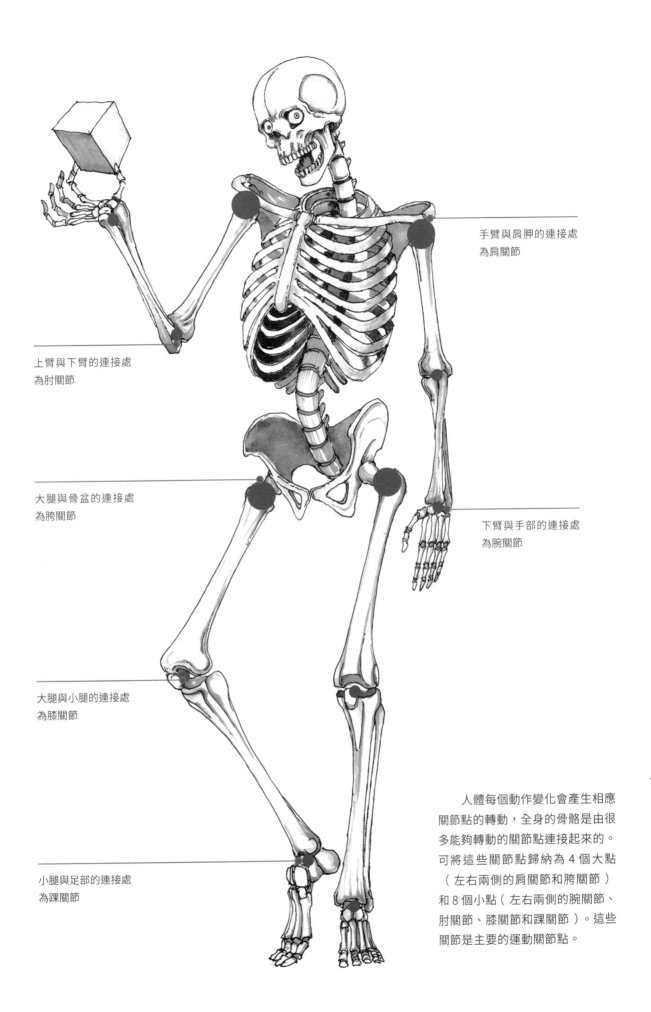

手臂與肩胛的連接處
為肩關節

上臂與下臂的連接處
為肘關節

大腿與骨盆的連接處
為胯關節

下臂與手部的連接處
為腕關節

大腿與小腿的連接處
為膝關節

小腿與足部的連接處
為踝關節

人體每個動作變化會產生相應
關節點的轉動，全身的骨骼是由很
多能夠轉動的關節點連接起來的。
可將這些關節點歸納為 4 個大點
（左右兩側的肩關節和胯關節）
和 8 個小點（左右兩側的腕關節、
肘關節、膝關節和踝關節）。這些
關節是主要的運動關節點。

在進行繪畫練習的時候，可以透過掌握這些關節點來感受運動中骨架的變化規律。

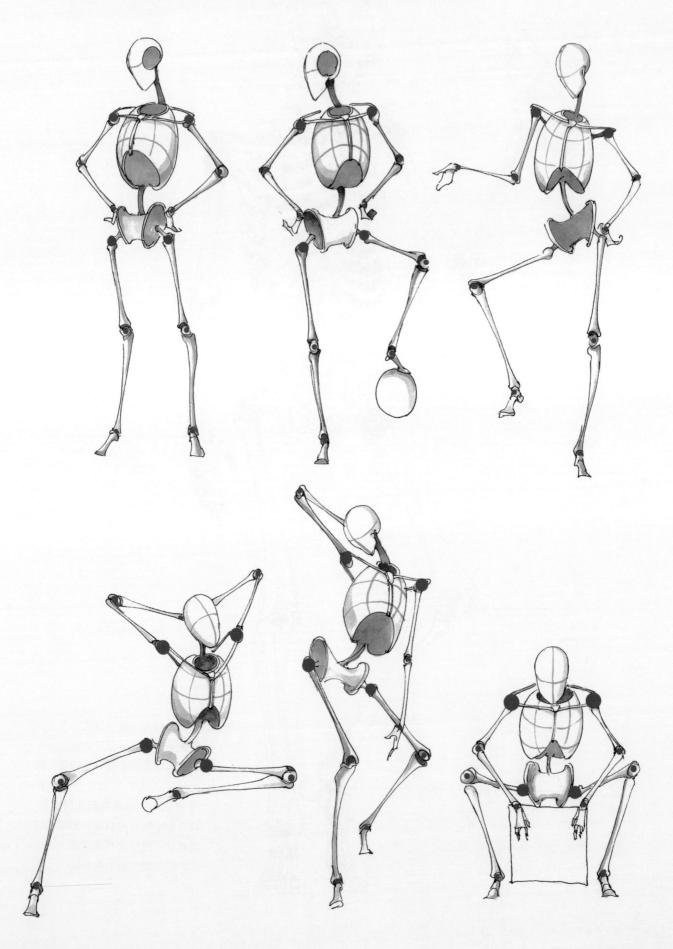

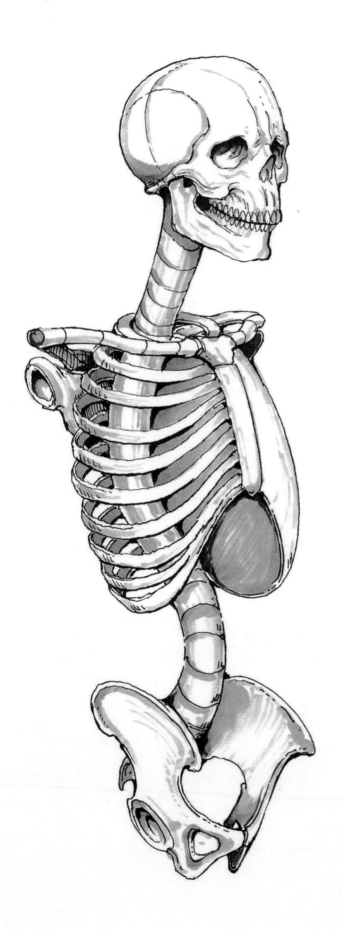

成年人的骨骼由 206 塊骨頭組成，透過韌帶和關節連接在一起。初學者一定要掌握好繪畫的方法，觀察後多做練習。要先觀察骨骼的比例和特點，再以繪畫的方式記錄下來。

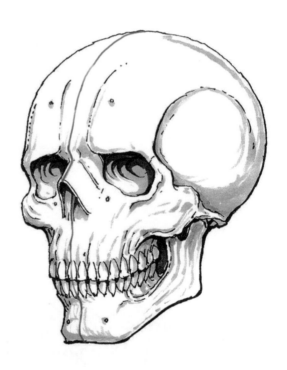

◆ 骨骼的比例

人體骨骼比例可以簡化成以下幾個公式。

上半身的長度＝下半身的長度

頭的長度＋頸的長度＝胸骨的長度＝腰椎的長度＋骨盆的長度

大腿的長度＝小腿的長度

上述公式可作為參考，但為了把角色的身形比例表現得更完美，在動漫角色設計中會出現誇張和變形。

人體的比例不是絕對的，隨著年齡的增長，骨骼會有所變化，但相對的位置是不變的。生長期骨骼的主要變化是胯部變高，四肢增長。在 2~25 歲時，人體骨骼比例會因人長高長壯而不斷變化，成長至約 25 歲左右就會停止變化。45 歲之後，人體各個部分的功能開始衰退，骨骼關節開始退化，脊柱也會出現一定程度的壓縮。可以把人體比例的變化過程看成一條拋物線。

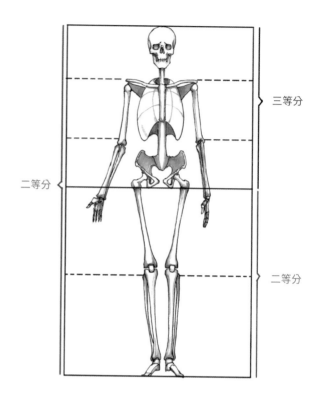

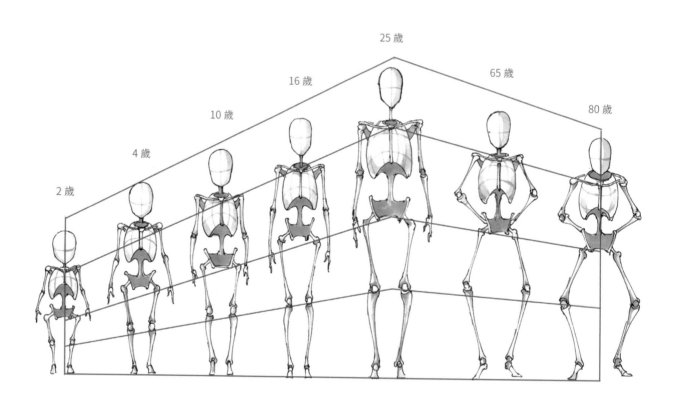

在繪製動漫角色時，可以採用不同年齡段的骨骼比例畫出不同感覺的人物。例如，Q 版人物可以採用 2~4 歲的比例，顯得比較可愛。

◆ 骨骼的特點

　　許多初學者認為在繪畫時表現出男性角色和女性角色之間的區別很難。其實，男女之間的區別可以透過骨骼的變化來呈現。男女的骨骼比例大致一致，但頭骨和軀幹的結構有些不同。

1. 男女頭骨的區別

　　男性的頭骨稜角較明顯，特點是眉弓（紅色位置）突出，上頜和下頜比較寬；女性的頭骨稜角不明顯，特點是額結節（藍色位置）突出，上頜和下頜稍小。

　　男性的頭骨可以表現得方一些，女性的頭骨則可以表現得圓一些。在畫動漫人物時，可以把這些特點表現得更加明顯。

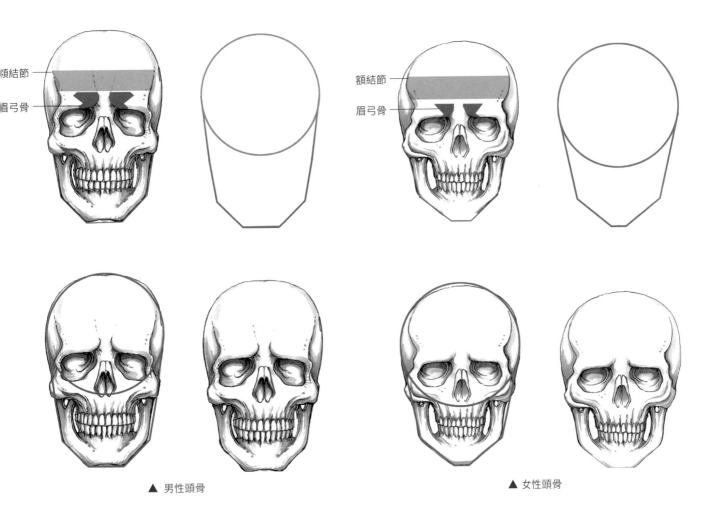

額結節

眉弓骨

額結節

眉弓骨

▲ 男性頭骨　　　　　　　　　　　　　　　　　　▲ 女性頭骨

▲ 男性的頭骨可以表現得方一些，女性的頭骨則可以表現得圓一些。
　　在畫動漫人物時，可以把這些特點表現得更加明顯。

2. 男女肩部和骨盆的區別

除了頭骨之外，男性和女性身形的區別在於骨盆和肩部。由於男女生理構造不同，女性的骨盆比較寬，而男性的肩部比較寬。

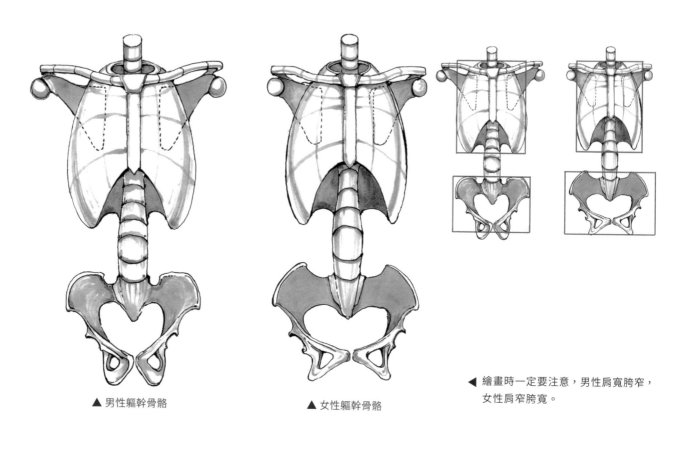

▲ 男性軀幹骨骼

▲ 女性軀幹骨骼

◀ 繪畫時一定要注意，男性肩寬胯窄，女性肩窄胯寬。

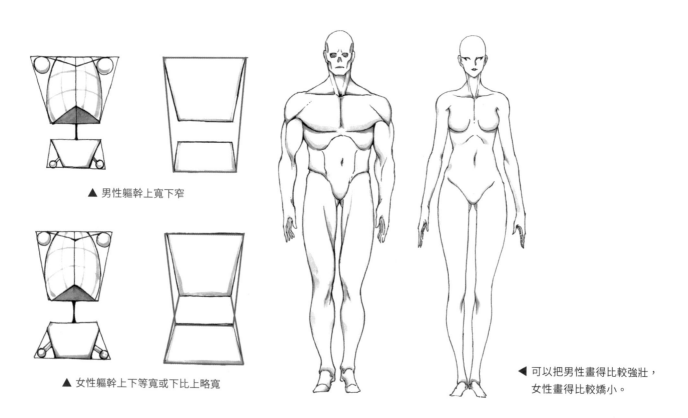

▲ 男性軀幹上寬下窄

▲ 女性軀幹上下等寬或下比上略寬

◀ 可以把男性畫得比較強壯，女性畫得比較嬌小。

3. 頭骨的特點

　　初學者在畫人體動態的時候，要特別注意骨骼呈現出的特點。在做不同姿勢的時候，骨骼的位置會有細微的變化。頭骨的主要運動部位是下頜骨，下頜骨與顱骨之間形成可動的連接，可進行上下左右的移動，在人說話、吶喊和咬合的時候變化會很明顯。

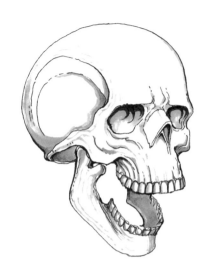

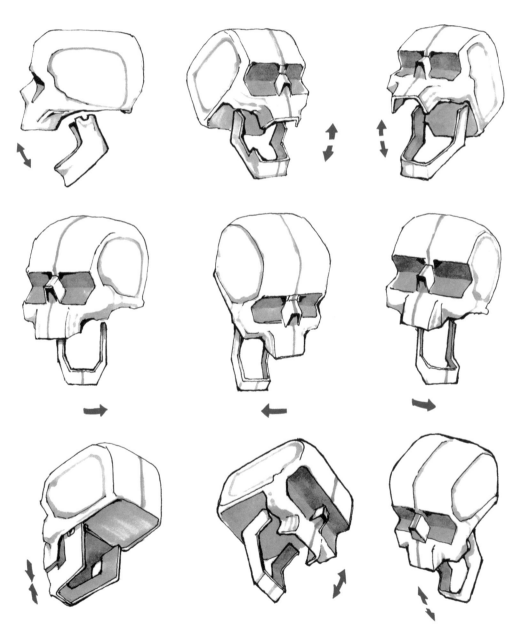

4. 肩部的特點

　　肩胛帶由肩胛骨和鎖骨組成，鑲嵌在背部。整個肩胛骨靠鎖骨連接在胸腔之上，除了鎖骨與胸骨的連接處外，鎖骨和肩胛骨是可以在肌肉力量的作用下活動的。

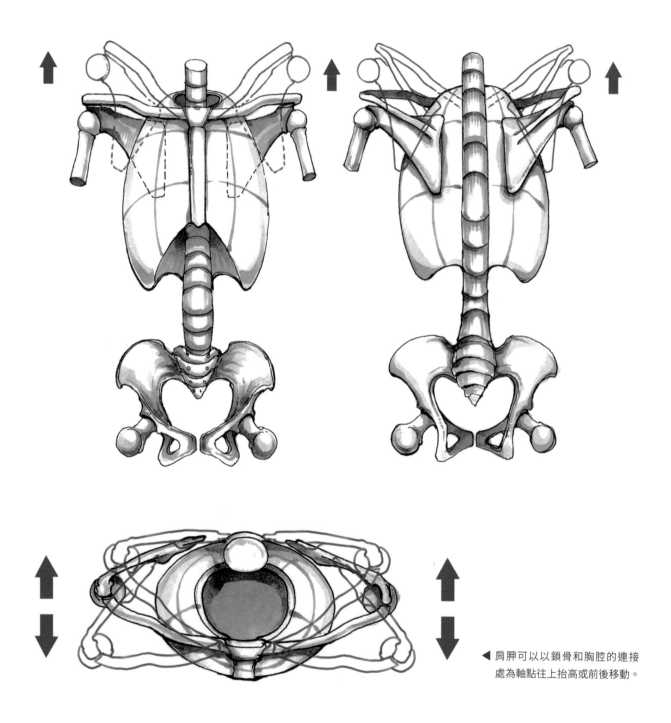

◀ 肩胛可以以鎖骨和胸腔的連接
處為軸點往上抬高或前後移動。

當手臂在運動時會連帶著肩胛一起移動。例如，雙臂舉起的時候肩胛會往上抬，手臂往前伸的時候肩胛會往前移，手臂往後壓的時候肩胛會往後移。當左右肩胛可以分開運動，只抬一隻手臂時，就只有同側的肩胛會往上抬。

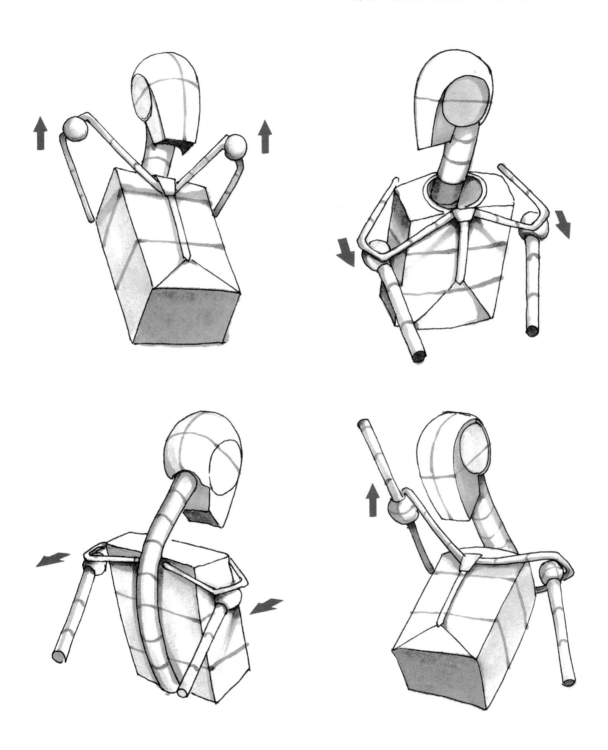

5. 軀幹骨的特點

　　軀幹骨由胸骨、肋骨、脊椎和骨盆組成,透過脊椎把胸骨和骨盆連在一起。隨著脊椎的扭動,軀幹骨的形態會發生變化。可以把軀幹骨看成兩個方塊,這樣就可以很好地感受軀幹骨的扭動方向,有助於繪製運動狀態下的軀幹骨形態。

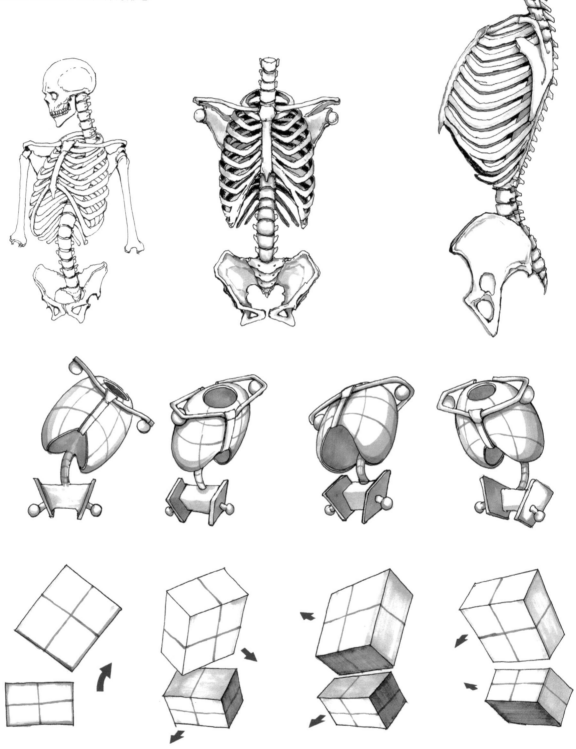

▲ 以骨盆為支點,胸骨可以前後移動,也可以左右移動。

6. 四肢骨的特點

四肢骨分為上肢骨和下肢骨。其中，上肢骨包括肱骨、尺骨、橈骨和手部骨骼，下肢骨包括股骨、髕骨、脛骨、腓骨和足部骨骼。

肱骨的一端連著肩胛，連接的部位是肩關節；肱骨的另一端連接著橈骨和尺骨，連接的部位是肘關節。橈骨和尺骨的另一端經由腕關節與手部骨骼連接。在手臂放鬆的狀態下，尺骨和橈骨是並排的；手臂在運動過程中扭動時，尺骨和橈骨會交叉。

股骨的一端透過髖關節與骨盆相連；股骨的另一端連接著腓骨和脛骨（腓骨和脛骨是並排的），連接的部位是膝關節。髕骨是人體內最大的籽骨，為三角形的扁平骨，參與膝關節的構成。腓骨和脛骨的另一端經由踝關節與足部骨骼連接。

● 肱骨　● 拇指
○ 尺骨　● 手掌
● 橈骨

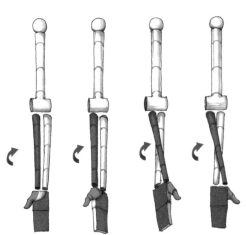
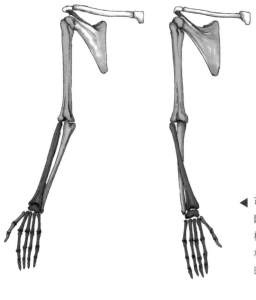

◀ 可以透過拇指的位置判斷尺骨和橈骨的狀態。橈骨是藉由腕骨與拇指相連接的，當手臂扭動時橈骨會隨拇指轉動。

● 股骨　● 腓骨
● 髕骨　● 足骨
● 脛骨

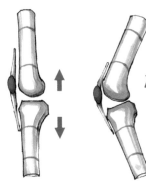
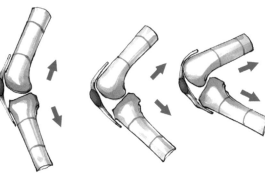
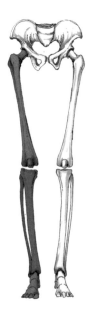

◀ 只要膝關節彎曲，腿部就會被拉長。

◆ 骨骼的空間關係

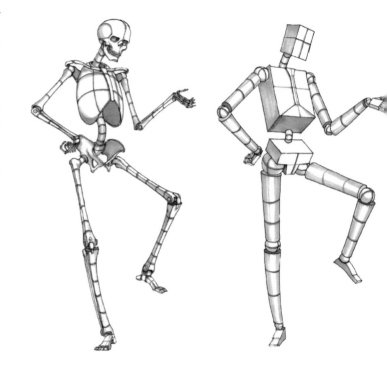

骨骼架構在人體基礎繪畫中非常重要。在畫骨骼的時候，必須把骨骼的體積感表現出來，在此基礎上添加肌肉，就可以將人物的基礎結構表現出來。

想要畫出體積感比較明顯的骨架，前提是要瞭解透視。前面講了一些關於透視的知識，接下來可以用以下方式來表現骨骼的空間關係。

可以把骨骼看成多個幾何體組成的結構，一般會選擇採用長方體組合，這是因為長方體可以呈現高度、寬度和厚度，進而展示出骨骼的空間關係。

表現骨骼的空間關係可採用以下兩種方法。

方法 1 把想畫的物體裝在方盒子裡。

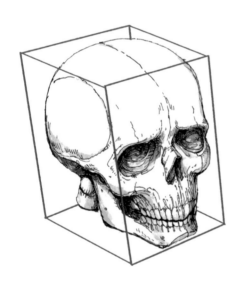

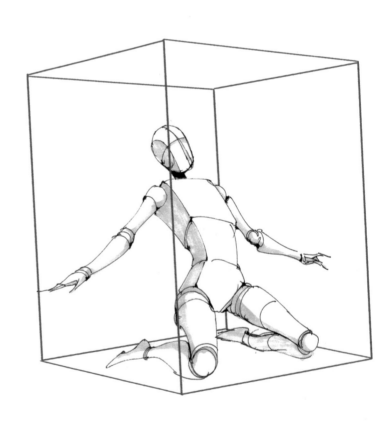

36

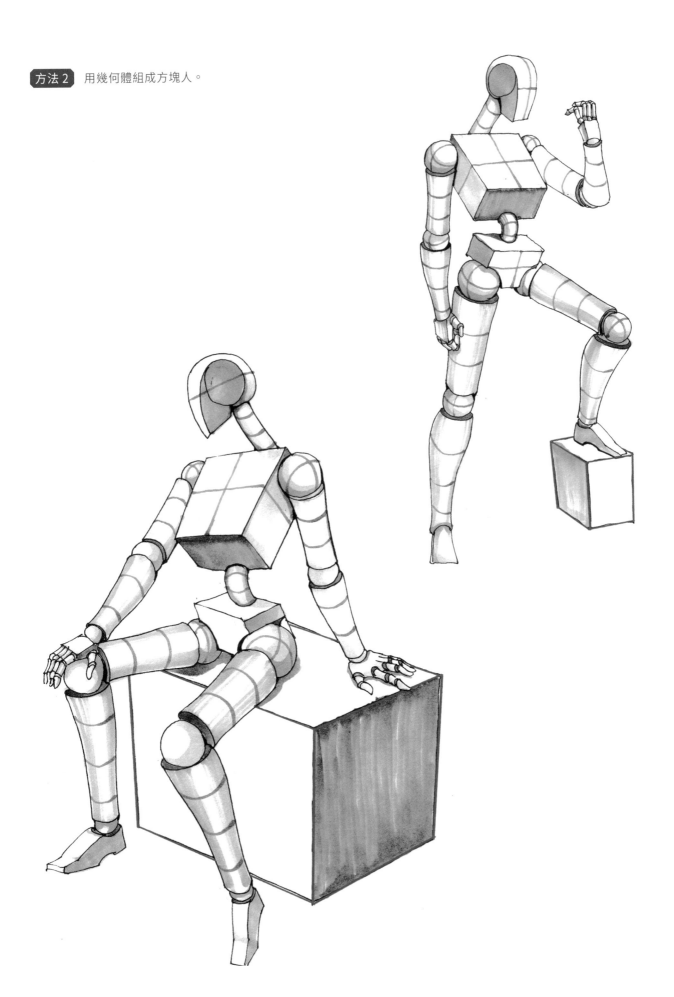

02 人體肌肉系統

　　肌肉系統和骨骼系統一樣，是人體非常重要的部分，是人物繪畫中必不可少的一部分。很多初學者一開始往往會把繪畫重點放在臉部，畫整體時不知道該怎麼表現人物的肌肉，表現不出在擠壓和扭動的時候肌肉的變化，導致人物動作僵硬。

　　人體的肌肉系統比較複雜，初學者需要把複雜的東西簡單化，學著歸納和分割，然後在簡單的結構上刻畫細節，這樣才能畫好肌肉結構。

◆ 肌肉三視圖

　　將能凸顯外輪廓的肌肉群用顏色標明，透過顏色來分辨肌肉。

　　在剛開始認識肌肉的時候，可以從繪製肌肉三視圖入手。肌肉三視圖能清晰地展示正面、側面和背面的肌肉結構。

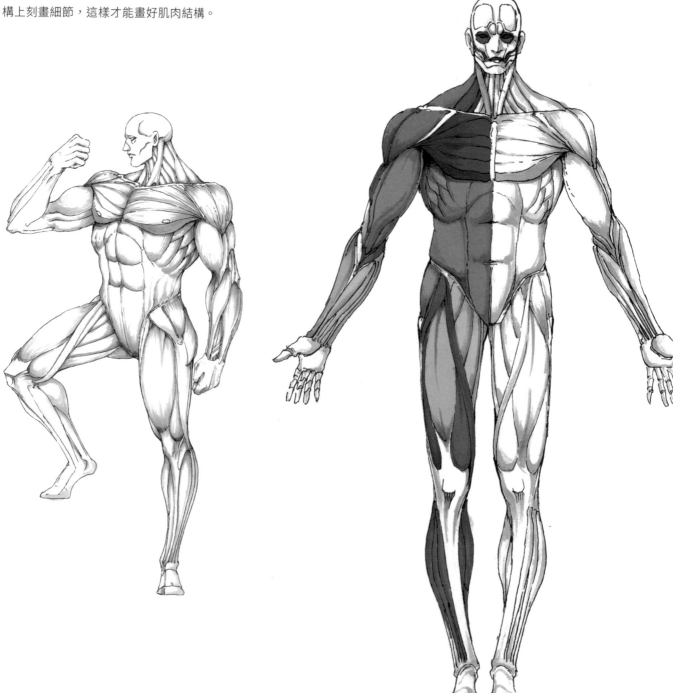

用顏色區分肌肉，透過大量的練習來瞭解肌肉的
走向及肌肉之間的空間關係。

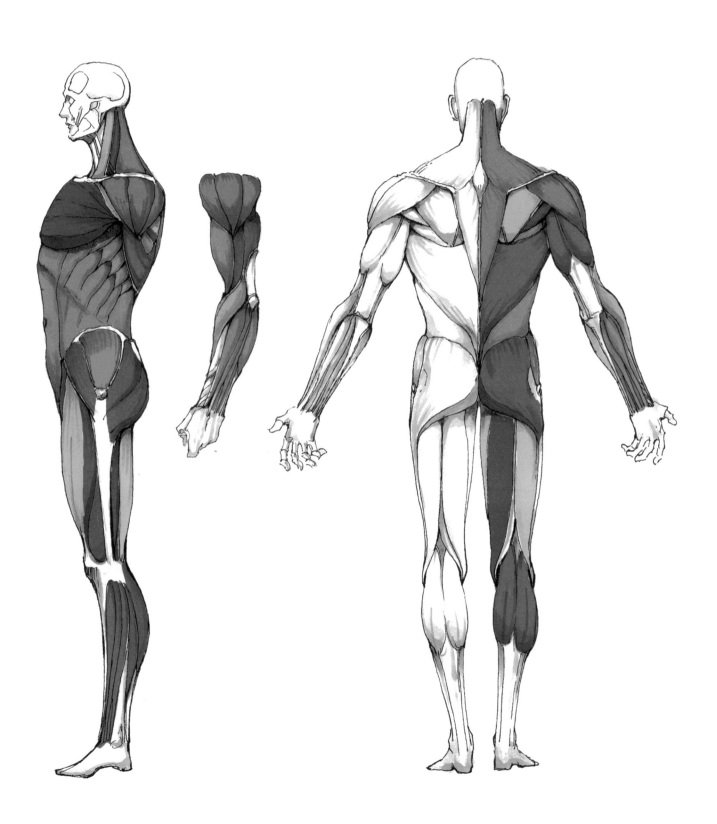

◆ 頭部

頭部是最重要的人體表現部分，它不僅是五官的載體，還是表現人物情感最直接的部分。

決定筆下人物是否完美的關鍵在於對頭部的描繪。在剛開始繪畫的時候，經常遇到的問題是繪製出的人物比例不協調，其實畫好頭部就可以以頭部為基準掌握身體比例。

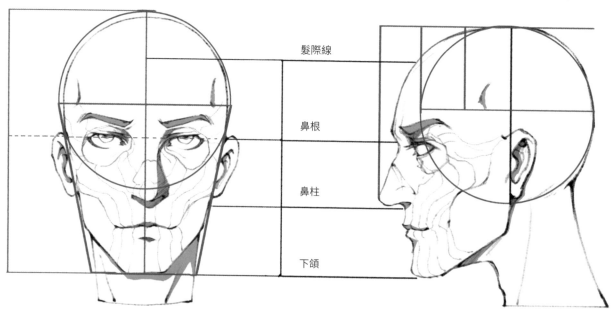

髮際線

鼻根

鼻柱

下頜

▲ 把人的頭部從髮際線到下頜分為 3 個部分，眼睛在第 1 個 1/3 處，鼻柱和耳垂在第 2 個 1/3 處。
此外，側視圖中有五官的一側比後腦勺一側寬。

● 頭部的肌肉結構

頭部肌肉的主要作用在於控制表情。

額肌：可以抬高眉毛，產生額頭皺紋。

眉間肌：可使眉毛向下，產生鼻根皺紋。

眼輪匝肌：控制眼睛的閉合，引導眉毛向下。

口輪匝肌：控制嘴巴的活動。

顴大肌：可以將嘴角向上牽引。

降口角肌：可以將嘴角向下牽引。

笑肌：控制嘴角上移，形成微笑表情，有時可以產生酒窩。

鼻肌：主要作用是壓下鼻軟骨、皺鼻及提拉上唇。

顳肌：主要作用是提起下頜，做咀嚼運動。

提上唇肌：收縮時可以將上唇和鼻翼牽引向上。

咬肌：收縮時可以上提下頜，使上下頜咬合。

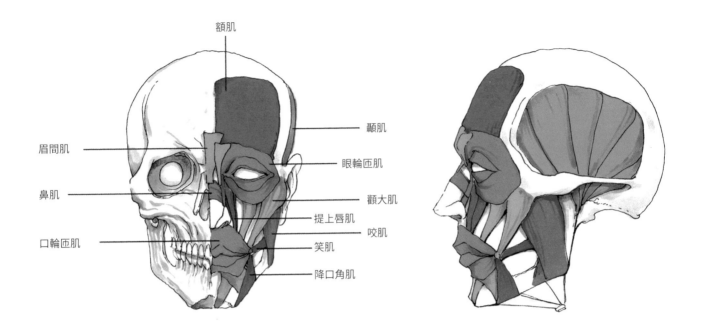

額肌

眉間肌

鼻肌

口輪匝肌

顳肌

眼輪匝肌

顴大肌

提上唇肌

咬肌

笑肌

降口角肌

　　可以在繪畫過程中練
習人在做表情時頭部肌肉
的變化。

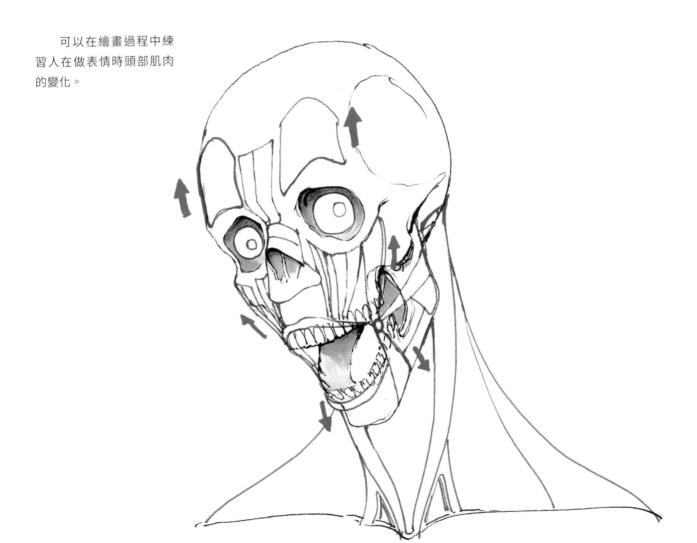

◆ 五官

詳細講解眉毛、眼睛、鼻子、嘴巴和耳朵的繪製。

1. 眉毛

　　把眉毛畫成兩條線是沒有生命力、沒有結構感的表現方式。眉毛是由眉頭、眉腰、眉峰和眉尾組成。眉毛生長在眉弓骨的皮膚之上，在畫眉毛的時候，要先瞭解眉弓骨的結構關係。眉毛由眉間肌控制，隨著骨骼的輪廓走，所以畫的時候要注意眉毛的生長方向。一般眉頭到眉峰部分向斜上方生長，眉峰到眉尾部分稍稍往下壓。

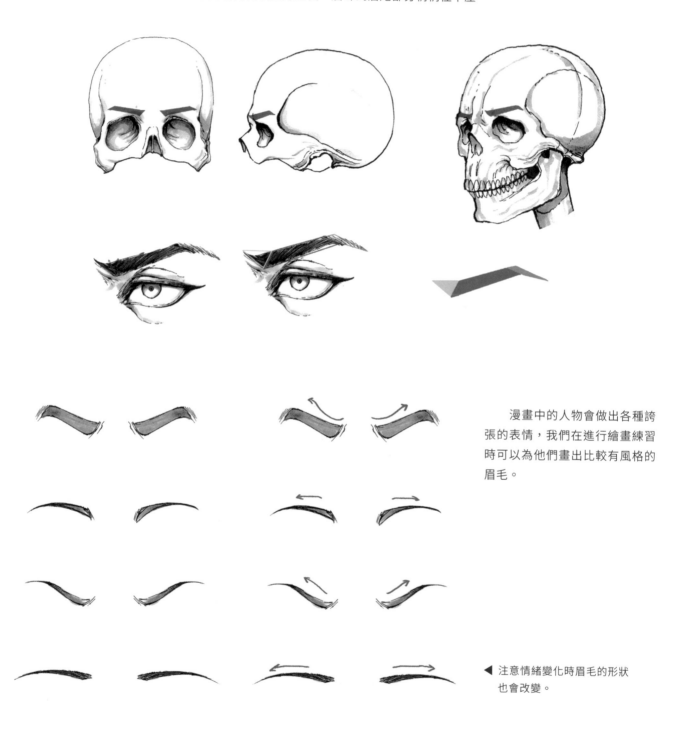

漫畫中的人物會做出各種誇張的表情，我們在進行繪畫練習時可以為他們畫出比較有風格的眉毛。

◀ 注意情緒變化時眉毛的形狀也會改變。

2. 眼睛

眼睛是最能夠表現角色氣質的部位，需要深入刻畫。

將眼球看成一個球體，這個球形結構鑲嵌在眼凹中，由上眼瞼和下眼瞼將其包裹。

在繪製眼睛前，要先掌握球體的結構和透視。

下方將對正面、半側面和側面眼睛的繪製進行演示。

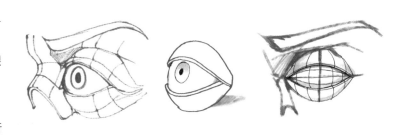

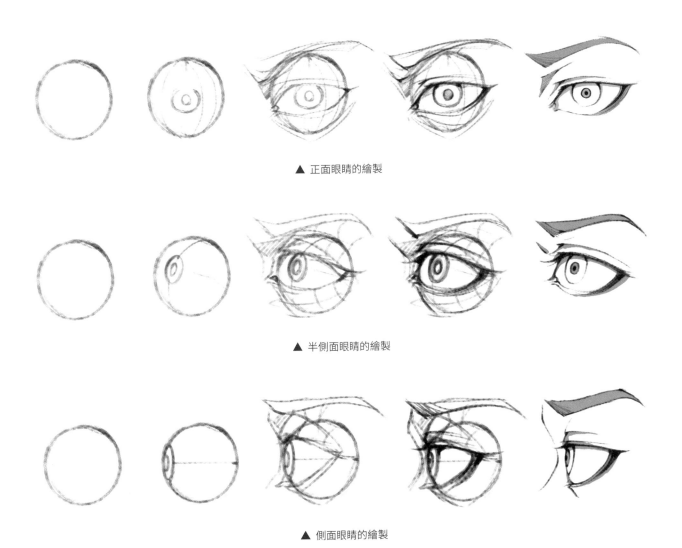

▲ 正面眼睛的繪製

▲ 半側面眼睛的繪製

▲ 側面眼睛的繪製

⟨ 1 ⟩ 畫一個圓，用於明確眼球的體積。
⟨ 2 ⟩ 根據十字線畫出瞳孔。瞳孔的位置取決於角色所看的方向。
⟨ 3 ⟩ 輕輕勾勒出眉毛、上眼瞼和下眼瞼的形狀。眼睛的形狀是藉由眼瞼呈現的，從正面看眼睛像一個菱形。
⟨ 4 ⟩ 將結構畫得更明確，確定眼睛的輪廓線。
⟨ 5 ⟩ 擦除輔助線並為眼睛加上陰影，將眉毛補齊。

在繪製動漫人物造型時，可以對眼睛進行
誇張處理。創作者透過對雙眼形狀的塑造和眼
睛與眉毛的搭配，可以塑造出風格多變的人物
形象。

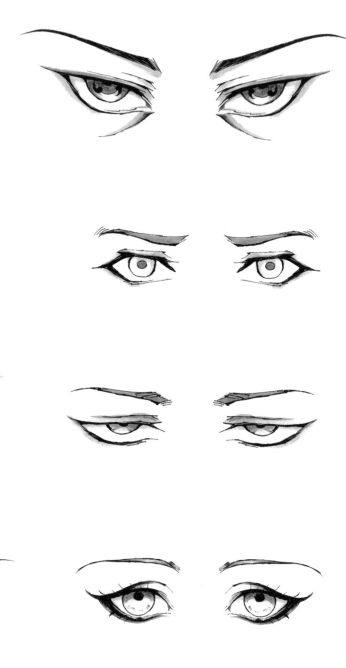

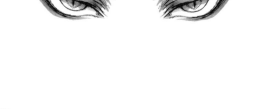

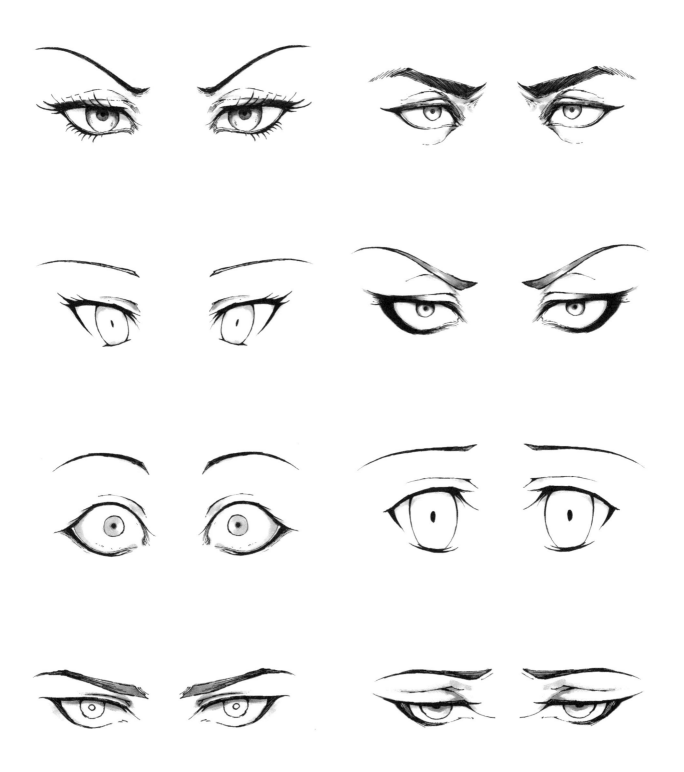

3. 鼻子

鼻子位於臉部的中心位置，是人體的嗅覺器官。鼻子形體的銜接很微妙，很多初學者把鼻子畫得過於扁平，表現不出空間立體感。

鼻子由鼻頭、鼻翼、鼻梁和鼻根組成。可以把鼻子分成多個梯形的組合。

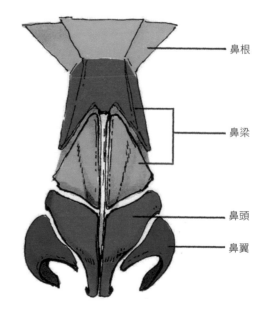

鼻根

鼻梁

鼻頭

鼻翼

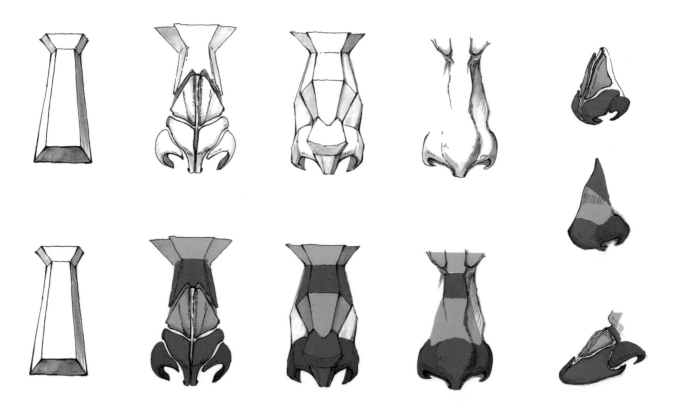

▲ 注意鼻子的組合關係和空間感的表現，這些都非常重要。

切勿過多刻畫鼻子，特別是畫美型動漫角色時，需要對鼻子進行簡化，表現出鼻頭、鼻翼、鼻梁和鼻根的空間感即可。

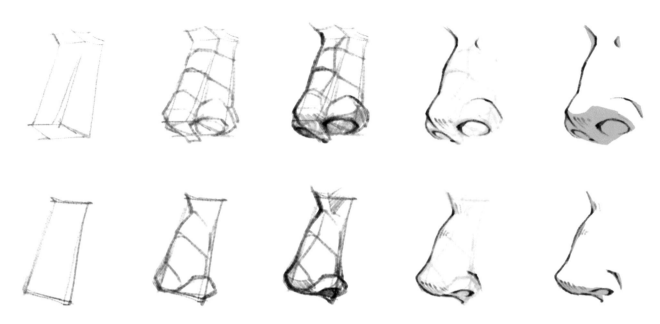

▲ 練習時，可以在草圖階段畫出鼻子的結構，並刻畫外輪廓。

動漫人物中，男性和女性的鼻子是有區別的：男性的鼻梁較高，鼻頭較大；女性的鼻梁較平，鼻頭較圓潤。動漫中還會出現長著奇特鼻子的人。

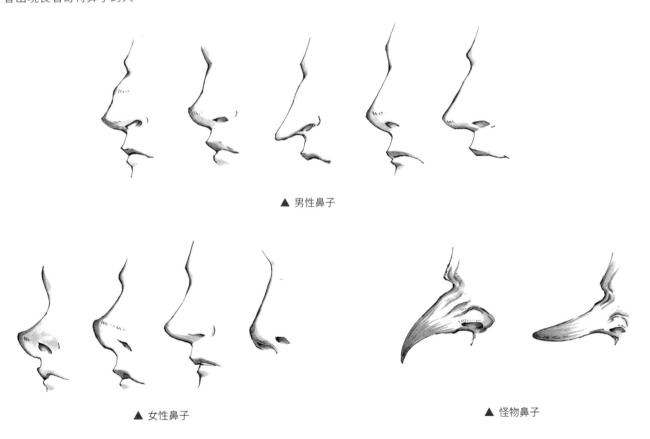

▲ 男性鼻子

▲ 女性鼻子

▲ 怪物鼻子

4. 嘴巴

嘴唇分別為上唇和下唇，嘴唇的兩端是嘴角。

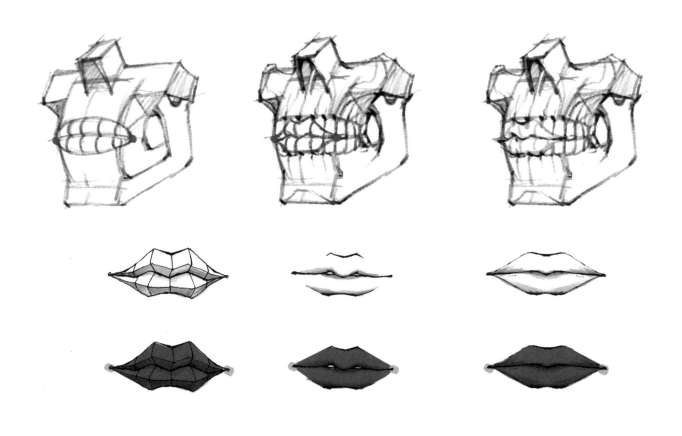

可以結合牙齒的結構來刻畫嘴唇。畫動漫人物的嘴巴時，不用畫得太寫實，需要注意簡化細節，著重表現嘴角、嘴唇和牙齒的關係。

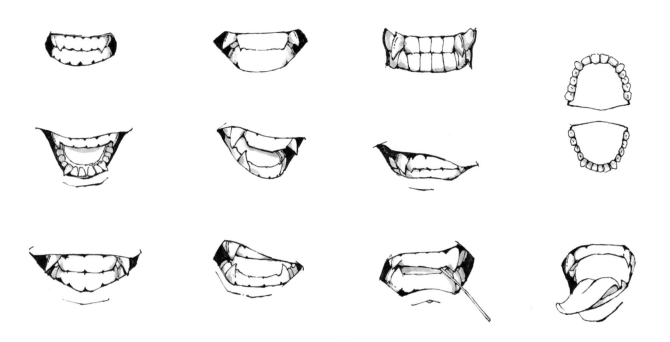

5. 耳朵

耳朵位於頭部兩側，是人體的聽覺器官，有時可用兩條弧線來表現。耳朵由耳屏、耳輪、對耳輪和耳垂組成，對耳輪呈 y 字形。

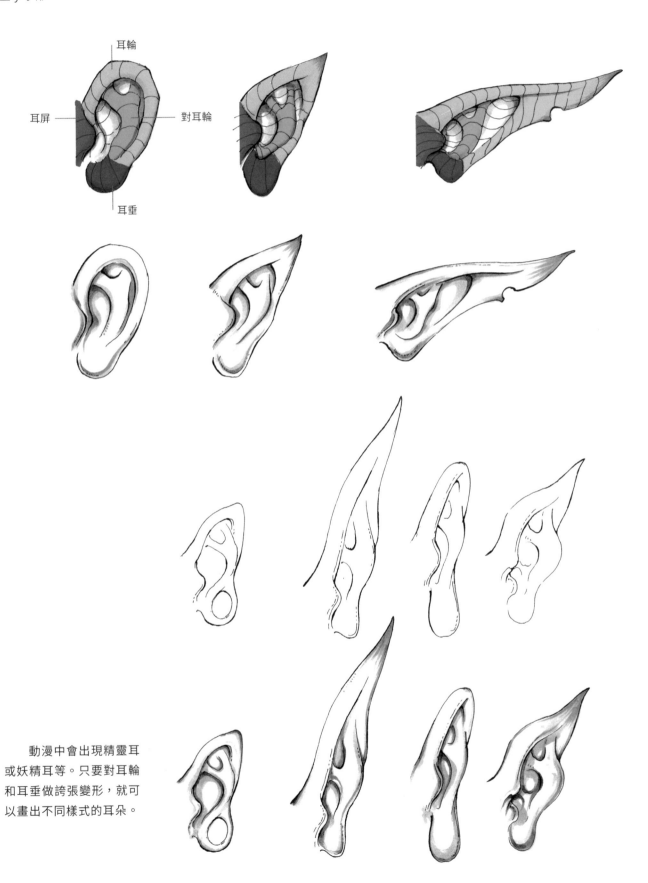

動漫中會出現精靈耳或妖精耳等。只要對耳輪和耳垂做誇張變形，就可以畫出不同樣式的耳朵。

在練習繪製耳朵時，主要刻畫耳朵的外輪廓和
內部結構。先確定輪廓，然後勾勒出結構，接著刻
畫細節，最後用代針筆勾線並加上一點陰影，擦除
輔助線，耳朵繪製完成。

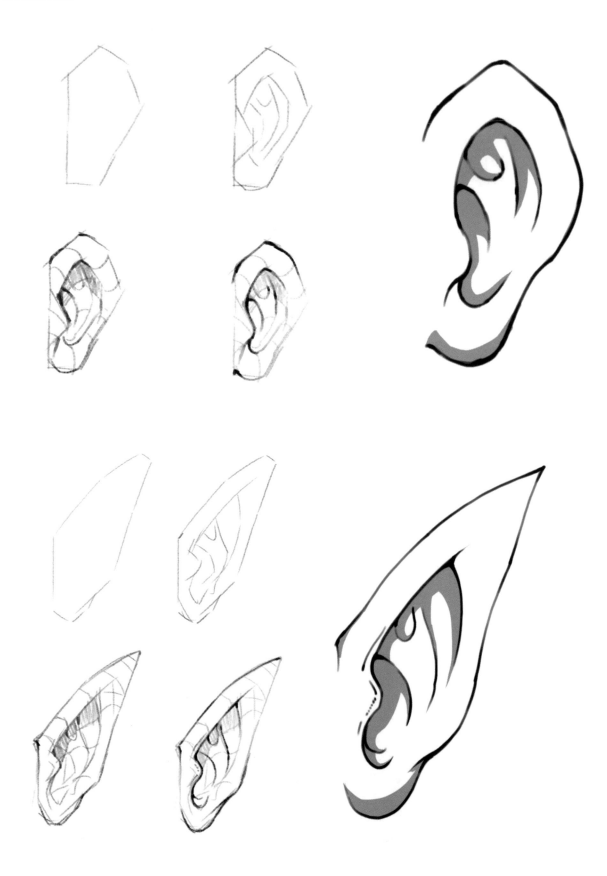

◆ 頭部繪畫練習

要畫出一幅細節豐富且有個性的頭像，需要大量的練習。

以下方人物為例，在進行頭部繪畫練習時，可以分成 6 個步驟來操作。

⟨1⟩ 畫出頭部的輪廓，確定頭部的位置和大小，畫出十字輔助線。
⟨2⟩ 根據十字輔助線確定五官的位置，並畫出人物的角。
⟨3⟩ 給人物加上頭髮，注意頭髮的厚度和穿插關係，畫出人物的右耳及服裝輪廓。
⟨4⟩ 進一步刻畫頭部細節，添加一些小裝飾。
⟨5⟩ 用描圖台描繪出乾淨的線稿。
⟨6⟩ 用麥克筆將線稿加上灰調，使畫面展現出空間感。

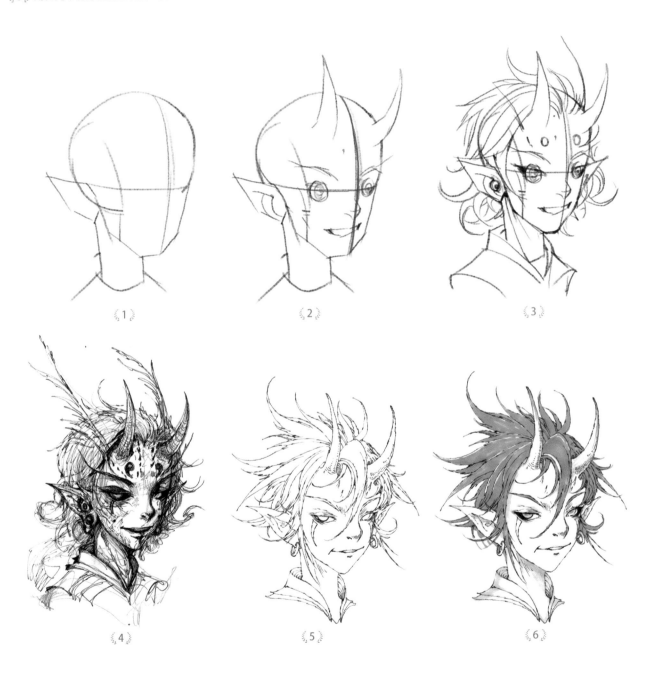

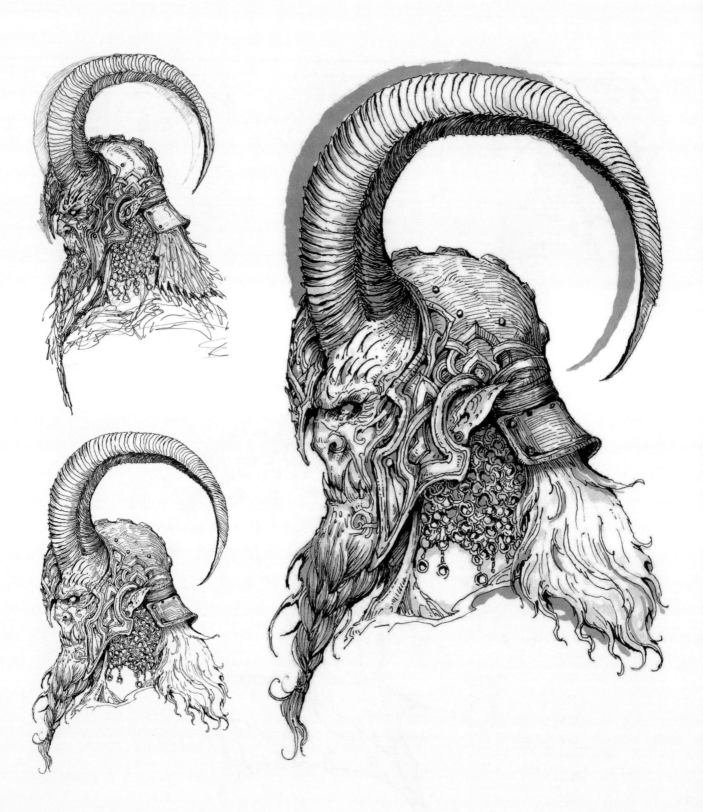

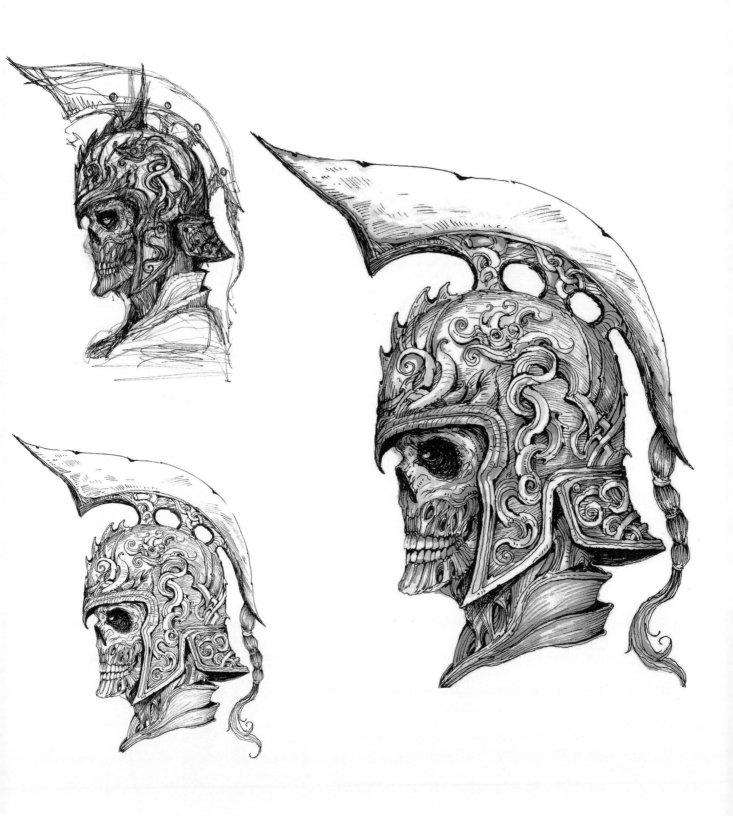

◆ 頸部肌肉

　　頸部、頭部與胸腔相連，是一個複雜的結構。多數初學者會忽略頸部的結構，僅用兩根線條表現，因此將頸部畫得十分僵硬。想要畫好脖子，需要先瞭解頸部肌肉結構三視圖。

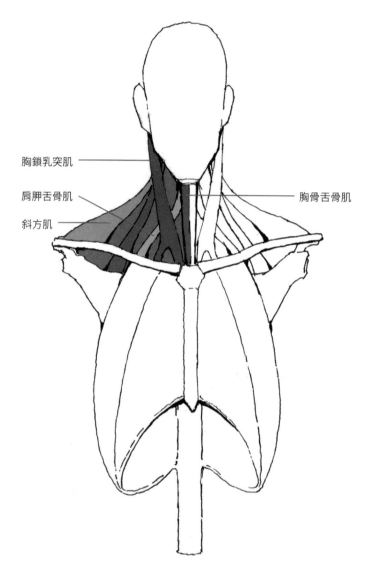

胸鎖乳突肌

肩胛舌骨肌

斜方肌

胸骨舌骨肌

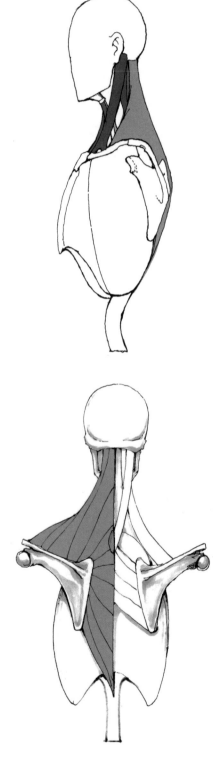

胸鎖乳突肌從耳後延伸到鎖骨。當頭轉動時，它會隨著頭部扭轉和拉伸，是頸部為數不多可以刻畫的肌肉。

斜方肌將肩帶骨與顱底和椎骨連在一起。在畫比較強壯的角色時可以把斜方肌表現得明顯些。

胸骨舌骨肌位於頸部前面的中線兩側，達到降下舌骨和喉的作用。

肩胛舌骨肌位於胸骨舌骨肌外側，其上方從舌骨體下緣開始，向下止於肩胛骨上緣。

頭部左右轉動和上下移動等都是透過頸部
肌肉來完成的。在畫頸部時,可以將它看成一
個圓柱體,會隨著頭部的扭動做出不同程度的
扭動。需要注意頭部和胸部與頸部的連接關係。

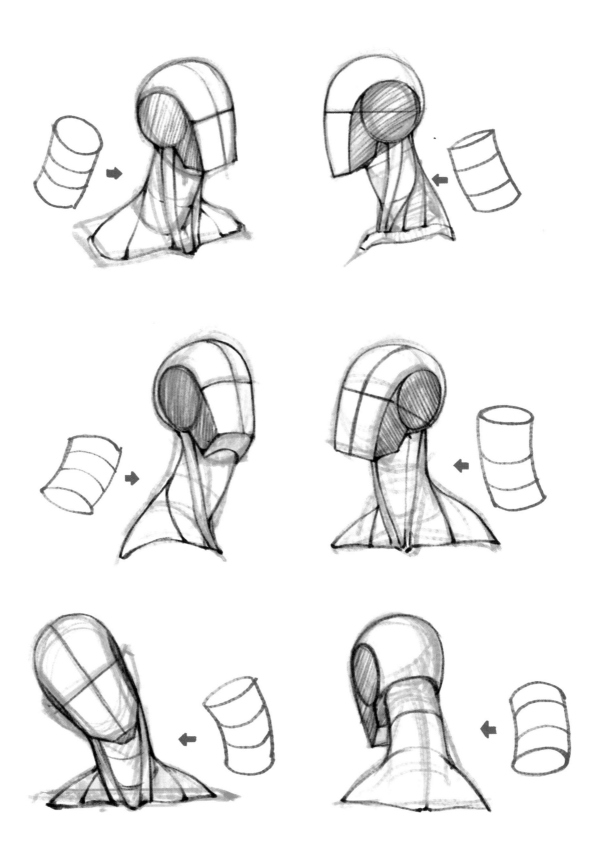

◆ 軀幹肌肉

軀幹作為身體的核心，是連接四肢的主幹，所有身體的運動都離不開軀幹的配合。在為人物設計動作的時候一般從軀幹入手。以下從軀幹的前方肌肉和後方肌肉兩個方面進行講解。

軀幹的前方肌肉分佈如下。

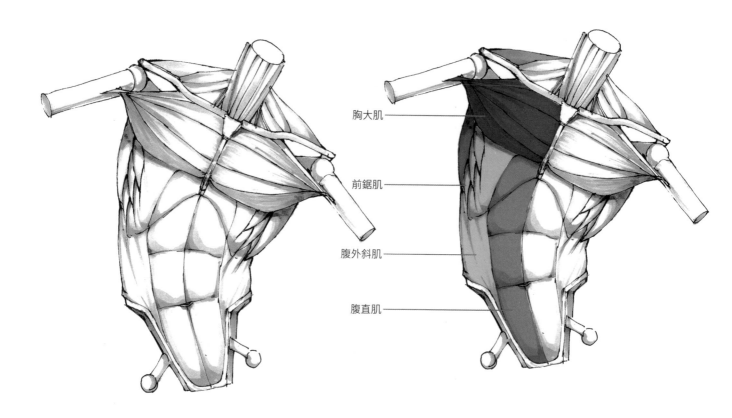

胸大肌
前鋸肌
腹外斜肌
腹直肌

● **胸大肌**

胸大肌位於鎖骨約 1/2 的位置至上臂肱骨約 1/3 處，內側長在胸骨柄 2/3 的位置，下部起於第 6 根肋骨之上。整體呈扇葉形，男性的胸大肌寬闊厚實。女性的胸大肌在乳房之下，形體表面幾乎不起結構作用。

● **腹直肌**

向上附著於胸骨劍突和第 5 根肋軟骨上，腹直肌下緣止於骨盆底部恥骨聯合處。總共分為 8 塊，肚臍之上為 6 塊，以下為 2 塊，下面的兩塊相對較長，中間 4 塊較均衡，上面兩塊稍微小一點。

● **腹外斜肌**

以 8 個肌齒起於第 5 根至第 12 根肋骨之上，與背闊肌和前鋸肌的肌齒相交錯咬合。後部肌束向後下方止於髂脊前部，其餘肌束向前下方移行，和腹直肌一起包裹整個腹部，使腰部可以轉動。

● **前鋸肌**

位於從上肋骨第 8 塊到肩胛骨，左右至脊柱的邊緣。上部被胸大肌覆蓋，下部被背闊肌覆蓋，所以只能看到 4 塊前鋸肌與腹外斜肌交錯。

● **軀幹的後方肌肉分佈如下：**

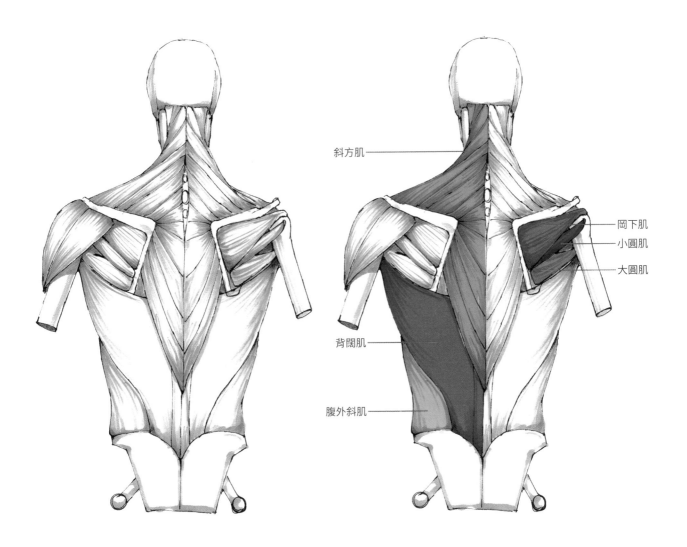

斜方肌

岡下肌
小圓肌
大圓肌

背闊肌

腹外斜肌

● **斜方肌**

斜方肌是背部的主要肌肉，起於枕骨底部、頸椎和全部胸椎棘突，肌束分別向外下方及平行於外側走行，止於鎖骨外側 1/3 的位置，肩峰及肩胛岡。繪製男性角色時可以透過描繪斜方肌來呈現強壯感。

● **背闊肌**

上方起於胸椎，下方起於腰椎及髂脊後部，分別向外上方集中，止於肱骨 1/3 處。男性的背闊肌和斜方肌一樣發達，所以稱強壯的人為 "虎背熊腰"，而女性不會這麼明顯。

● **岡下肌**

在肩胛骨與椎骨相鄰處向前拉動肩胛。

● **小圓肌**

起於肩胛底角，和岡下肌一樣止於肱骨骨節之上。

● **大圓肌**

起點和小圓肌一樣，止於肱骨骨節內側，小圓肌下面，形成交叉，手部肱三頭肌從中間穿插出來。

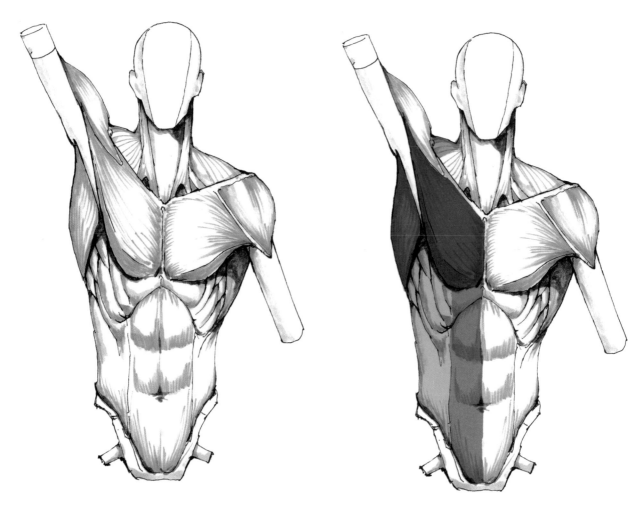

▲ 練習繪製軀幹，要注意軀幹整體的空間感、肌肉的厚度和穿插關係的表現。

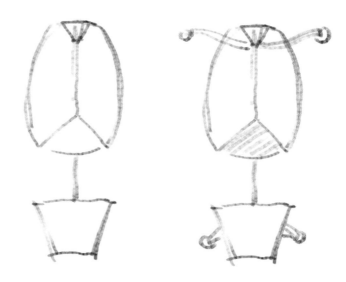

⟨1⟩ 筆觸要輕，用橢圓形和梯形標示出胸骨和骨盆。
　　這一步的目的是確定身體比例。
⟨2⟩ 加上結構線，呈現空間感和骨骼的形狀。
⟨3⟩ 給骨骼結構加上肌肉。注意畫男性角色的時候，
　　斜方肌和背闊肌要畫得發達一些。
⟨4⟩ 用清晰的線條勾勒出軀幹肌肉的外輪廓。
⟨5⟩ 擦除輔助線，用灰調呈現出畫面的空間感。

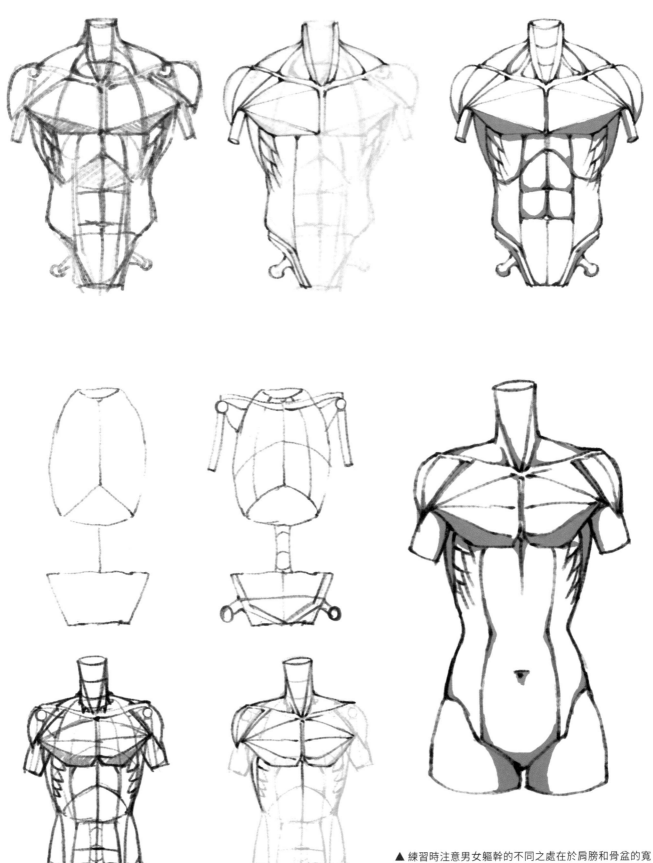

▲ 練習時注意男女軀幹的不同之處在於肩膀和骨盆的寬
度。男性肩膀比女性的寬,女性的骨盆比男性的寬。
此外,女性的腰部較細。

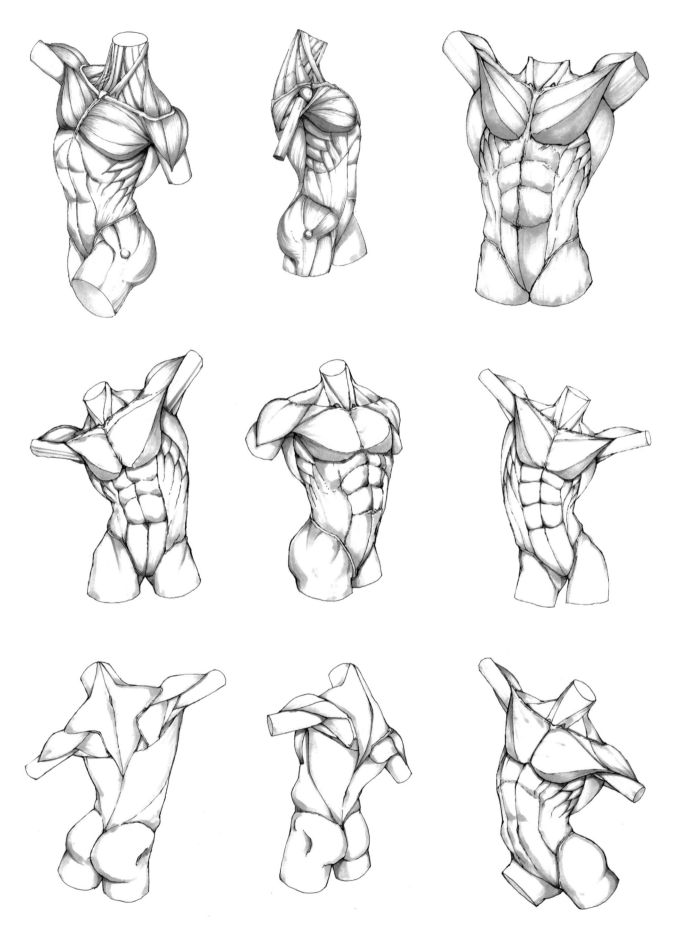

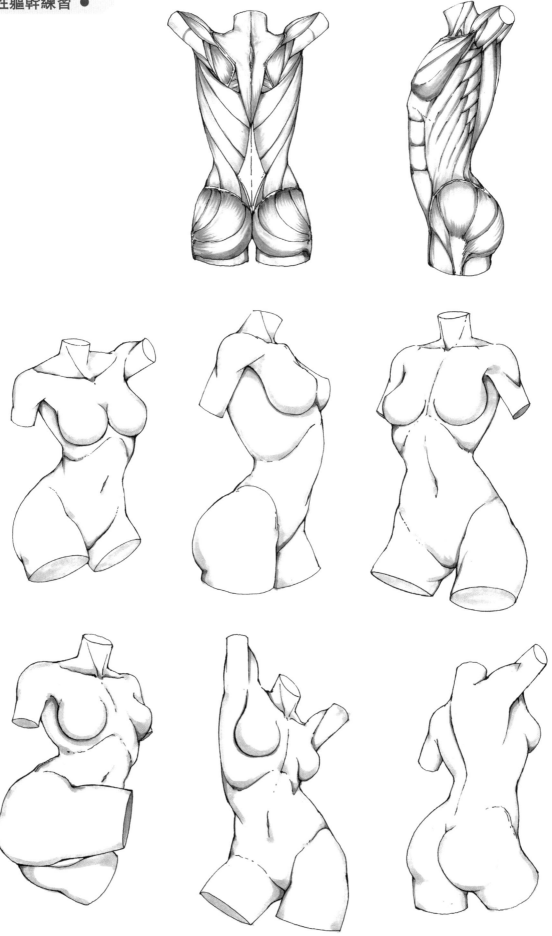

◆ 四肢肌肉

1. 上肢的肌肉結構

上肢是人體最靈活的部位,由上臂、前臂和手掌組成,肌肉的穿插關係比較複雜。

● 三角肌

三角肌有 3 塊,第 1 塊在鎖骨約 1/2 的位置,稱前三角肌;第 2 塊起於鎖骨和肩胛之間的肩峰,稱中三角肌;第 3 塊在背面,起於肩胛岡,稱後三角肌。3 塊肌肉都止於肱骨,像一塊厚重的鎧甲將胸肌末梢連接起來。

● 肱肌

肱肌是上臂的 3 塊肌肉之一,夾在肱二頭肌和肱三頭肌之間,寬於肱二頭肌,顯露於肱二頭肌內外側。起於肱骨的 1/2 處,止於尺骨粗隆。

● 肱二頭肌

起點有兩個生長點,第 1 個生長點起於肩胛骨內側,第 2 個生長點起於肩峰,止於橈骨粗隆之上,其上部被三角肌和胸大肌覆蓋。

● 肱三頭肌

上臂主要的伸肌。肱三頭肌有三個頭,分別是內側頭、外側頭和長頭。長頭起自肩胛骨盂下關節,內側頭和外側頭起於肱骨背面,三者一起止於尺骨鷹嘴。

● 肱橈肌

起於肱骨外側 1/3 處,向下延伸,止於橈骨下端。肱橈肌隨手臂的扭動而變化,橈骨由內側向外側轉,使手掌外翻。可依據拇指的朝向來確定肱橈肌的變化。

● 伸肌群

將前臂背側的 4 塊肌肉劃分為伸肌群,起點在肱骨下方外骨節處,止於手掌掌骨背面。

● 屈肌群

將前臂內側 5 塊肌肉劃分為屈肌群,起於肱骨下方內側骨節處,止於掌心指骨之上。

● 喙肱肌

起於肩胛骨,止於肱骨內側。上臂舉起時在腋窩處明顯可見,喙肱肌收縮時可使肩關節前屈和內收。

● 旋前圓肌

起於肱骨內側,止於橈骨外側。作用是將橈骨由外側轉向內側,使橈骨和尺骨形成交叉狀態。

● 鷹嘴突

尺骨近端後方位於皮下的突起,彎曲手部時呈現得非常明顯。

● 肘肌

起於肱骨外側,向後止於尺骨鷹嘴突外側。

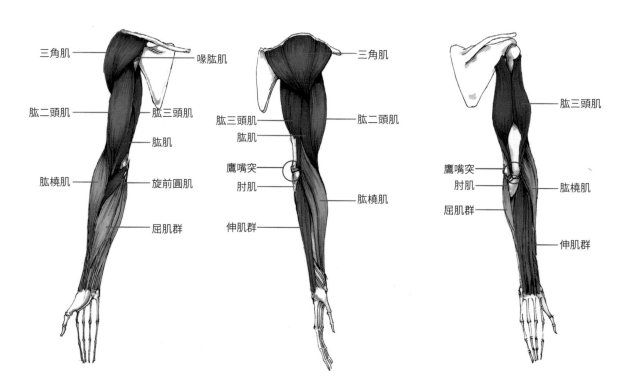

● 上肢肌肉練習 ●

在進行上肢肌肉練習時，要注意
肌肉的形狀和穿插關係，同時要掌握
肌肉的起伏變化。

1. 用簡單的幾何圖形確定上肢的位置和
 大小。
2. 用結構線表現出上肢的空間感。
3. 刻畫肌肉造型。
4. 用清晰的線條表現出肌肉輪廓。
5. 擦除輔助線，鋪上灰調，塑造手臂肌
 肉的立體感。

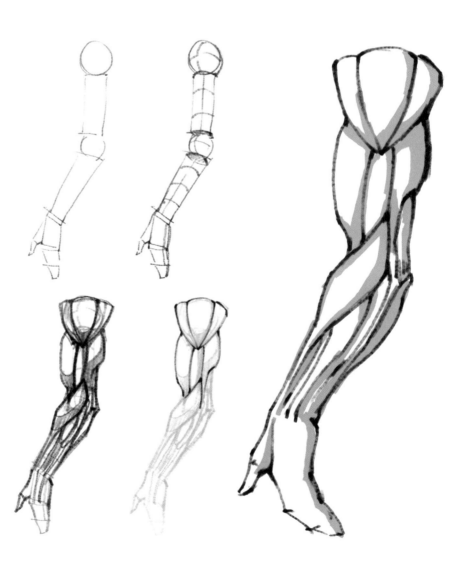

練習不同角度下上肢肌肉的繪製，可以加深對手臂結構的理解。

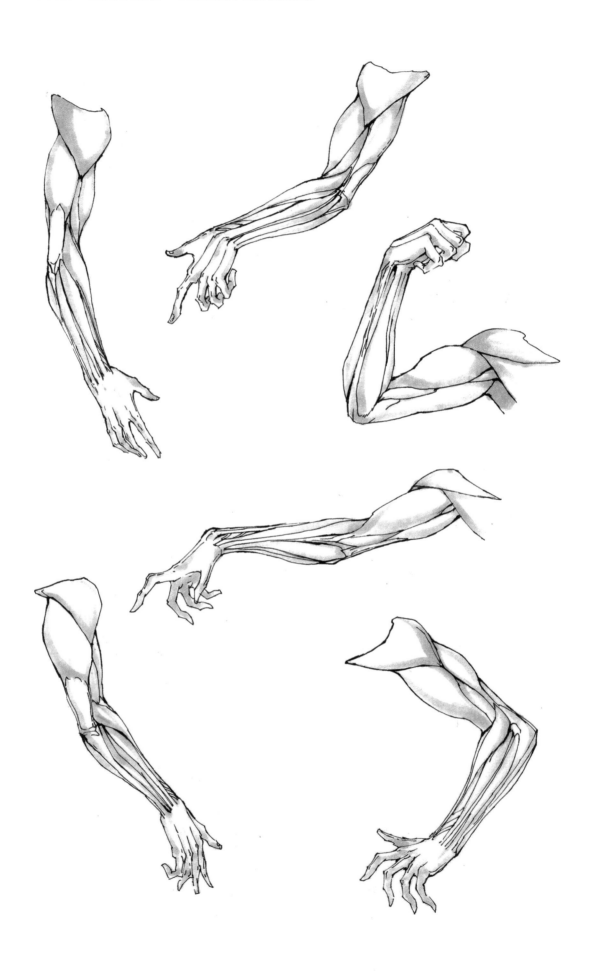

多進行雙臂繪製練習，有利於準確掌握雙臂之間的互動性和協調性。

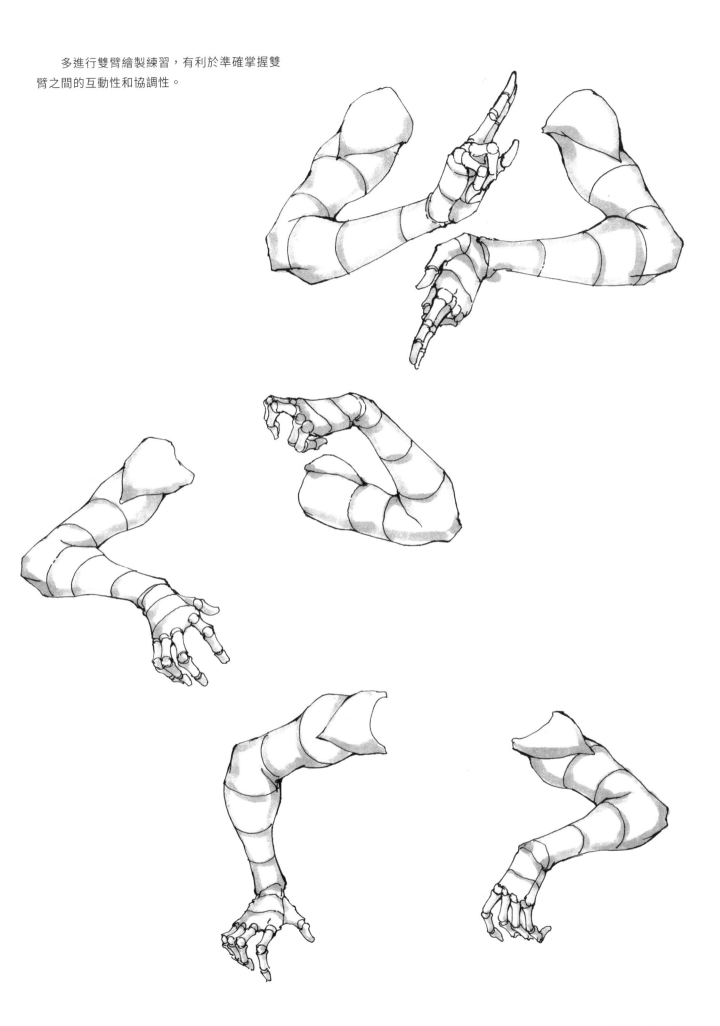

● 手部結構

　　手掌的繪畫表現難度僅次於頭部。手部關節比較多，需要進行區域分類。手骨是由掌骨和指骨組成的。可以將手簡化成幾何體，這樣更易於理解運動中手部的透視關係。

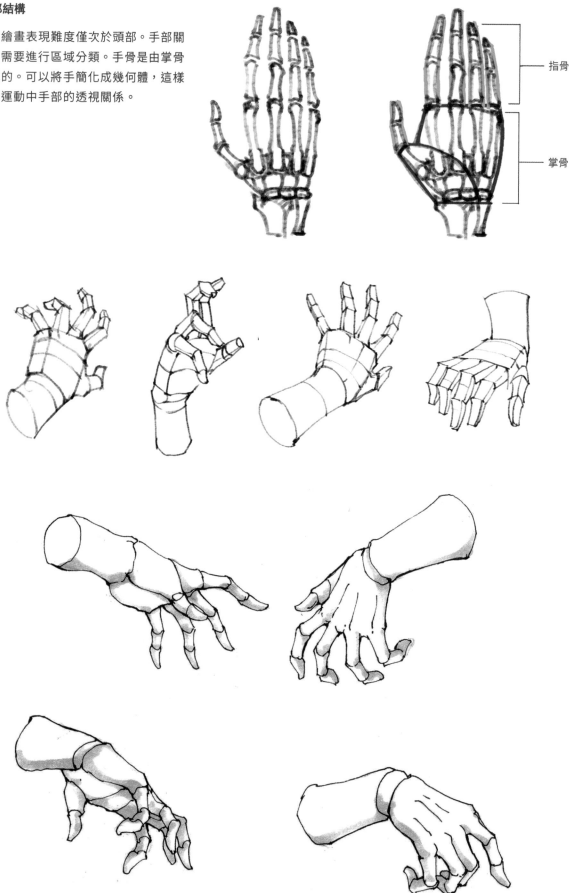

指骨

掌骨

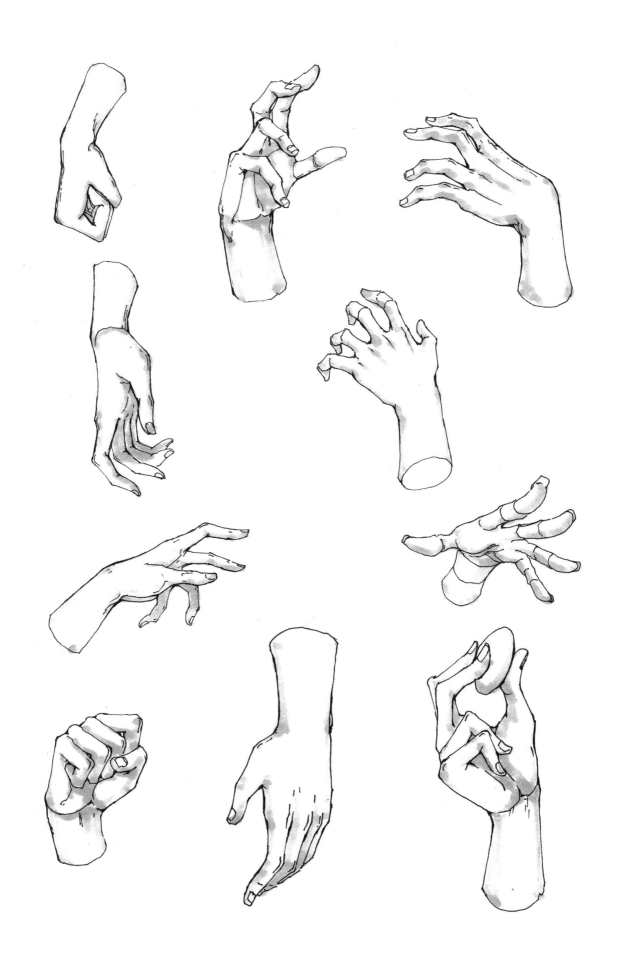

第 2 章　人體結構與動態　69

2. 下肢的肌肉結構

下肢負責人體直立、行走及支撐體重，下肢的肌肉比較發達。

● **臀部肌肉**

臀部的淺層肌肉主要有 3 塊，即闊筋膜張肌、臀中肌和臀大肌。闊筋膜張肌起於骨盆前上方，透過大腿外側的髂脛束連接到脛骨上。臀中肌居中，起於骨盆中上方，止於股骨大轉子。臀大肌位於臀部後方，起於骨盆後上方和尾椎，止於髂脛束和股骨之間，和闊筋膜張肌透過韌帶連接到脛骨。臀部的豐滿程度主要靠臀大肌的發達來呈現。

● **大腿肌群**

大腿肌肉群是由前側肌肉、內側肌肉和背面肌肉組成的。

前側肌肉：縫匠肌是人體中最長的肌肉，起於骨盆的上方，止於脛骨內側，由外到內包裹著大腿前側。股直肌位於大腿中間，起於骨盆上方，透過韌帶止於脛骨骨節。股內側肌位於大腿內側，起於股骨內側的骨節，止點和股直肌一樣。股外側肌在大腿外側，起於股骨外側的骨節，止點和股直肌一樣。3 塊肌肉的下方處還有 1 塊股中間肌，因為被上面的肌肉蓋住所以看不到。以上這 4 塊肌肉合稱股四頭肌。一般在畫男性的時候可以著重刻畫前側的 4 塊肌肉，而女性腿部的這些肌肉則可以弱化表現。

內側肌肉：有 5 塊肌肉，可以組成一個長三角形。起於骨盆下方的恥骨到坐骨，和縫匠肌一樣，止於脛骨內側骨節。

背面肌肉：股二頭肌位於背面外側，起於坐骨骨節，止於腓骨上方骨節。半腱肌位於背面內側，起於坐骨骨節，止於脛骨內側上方骨節。

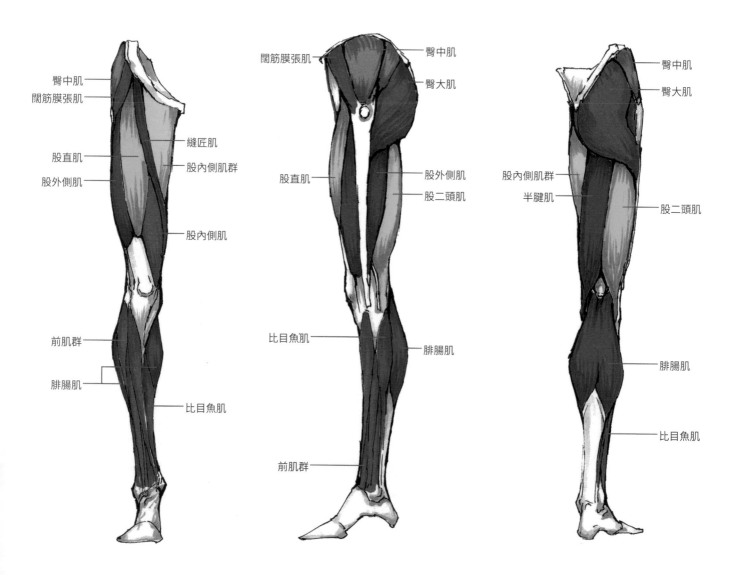

● 小腿肌群

小腿肌群分為 3 個部分，分別是前肌群、比目魚肌和腓腸肌。

前肌群起於脛骨和腓骨外側骨節，由筋束連接到腳掌骨。

比目魚肌因為形狀像比目魚而得名，起於腓骨上方骨節，止於跟骨骨節。它包裹著脛骨，內外側都可以看見它。

腓腸肌上方有兩個連接處，分別起於股骨下方內外骨節，止於跟骨骨節，分為兩瓣。健壯男子的腓腸肌比較發達，繪畫時可以著重表現；女性的腓腸肌不明顯。

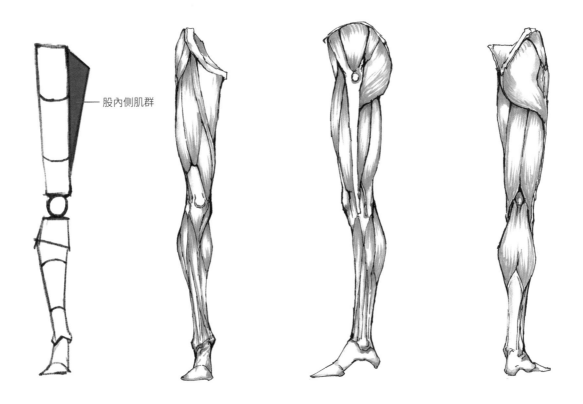

股內側肌群

● 腿部肌肉練習 ●

在繪製男性的腿部時，可以將肌肉畫得較發達，這樣結構更明確。

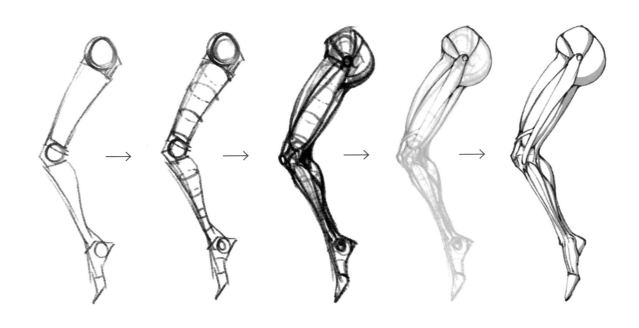

繪製女性的腿部時，可以省略結構表現，稍微表現一下膝蓋即可。要著重表現腿部的外輪廓線，以呈現女性之美。

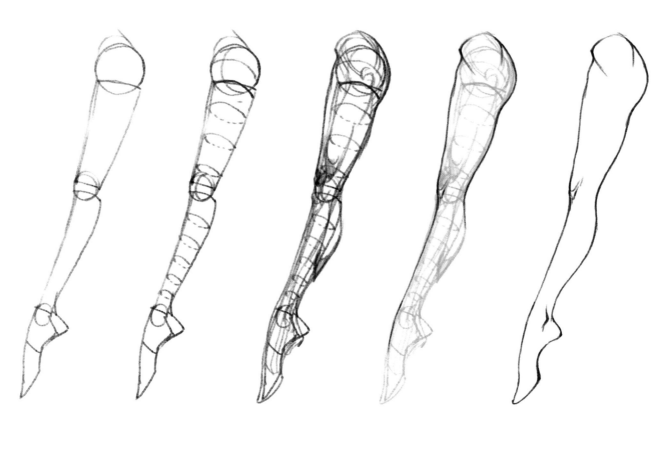

多練習不同角度下腿部肌肉的繪製，可以加深對腿部肌肉結構的理解。

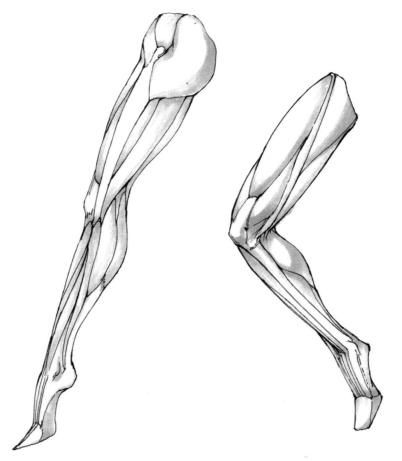

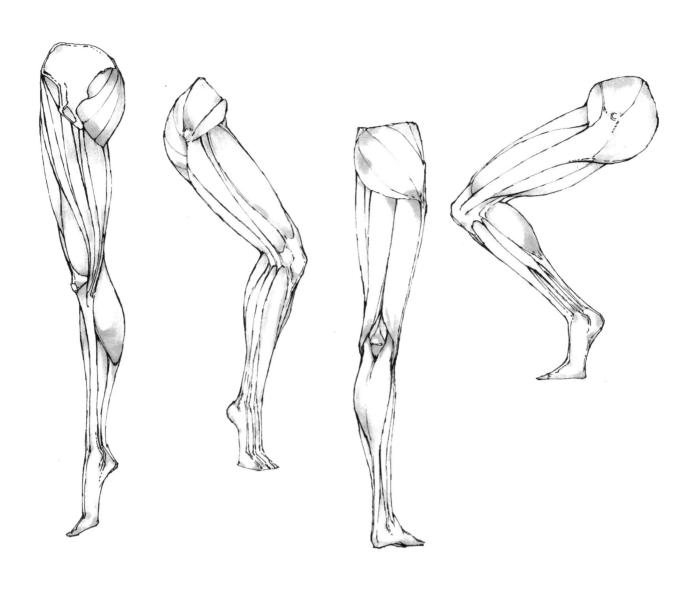

● 腳部結構

　　腳是在角色設計中很少會刻畫的部位，因為大多數情況下人物會穿鞋。腳可以分為 3 個部分，即腳趾、腳掌和腳跟，注意這 3 個部分活動時的狀態即可。

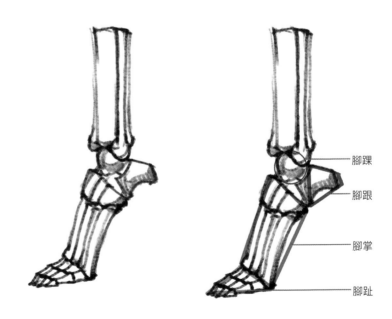

腳踝

腳跟

腳掌

腳趾

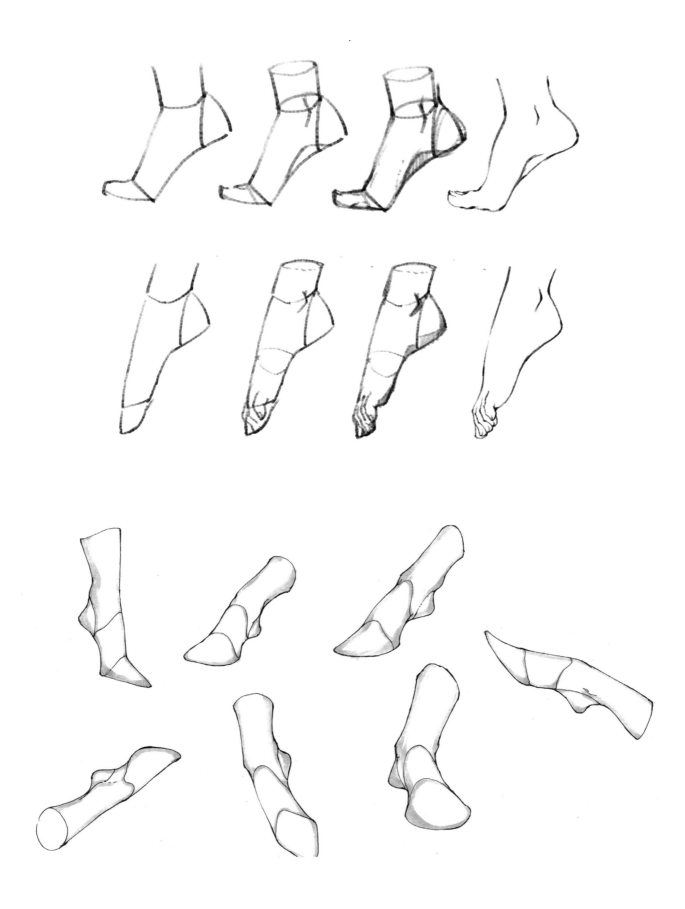

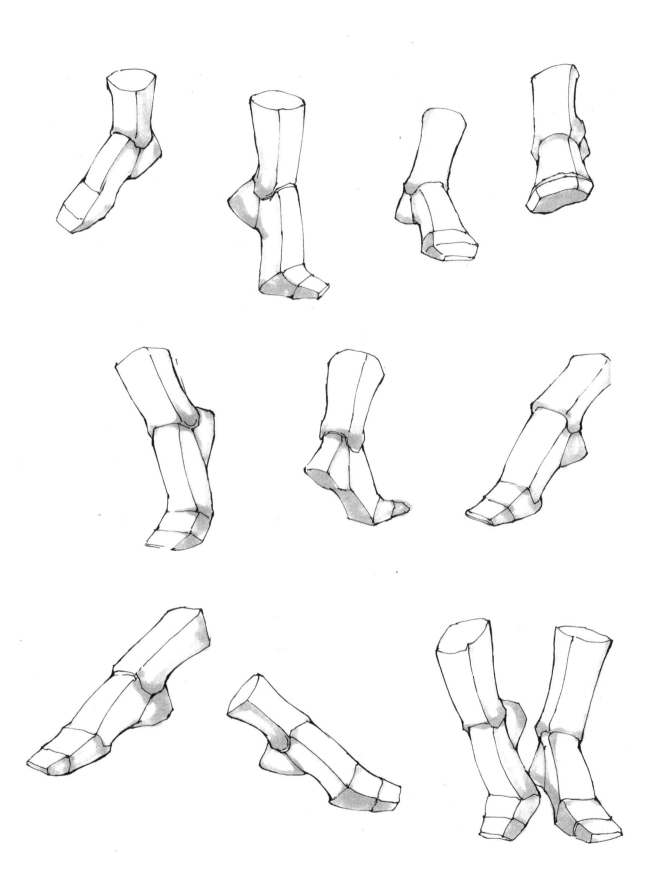

◆ 全身繪畫練習

　　將之前講解的人體肌肉知識運用於繪畫中，進行
人物整體繪製的練習。人體肌肉和骨骼系統是一個非
常複雜的體系，完全表現出來很難。因而我們要瞭解
其中能呈現外輪廓的重點肌肉，並學著塊狀區分和簡
化。此外，我們要掌握運動中各結構的比例關係。

● **男性全身繪畫練習**

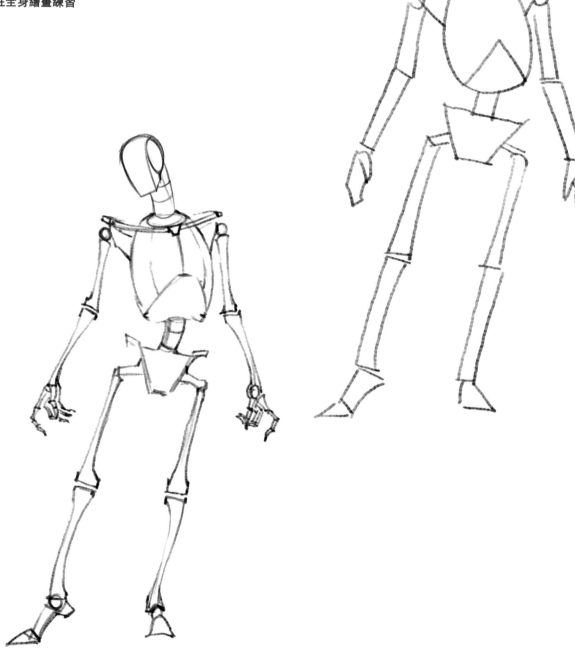

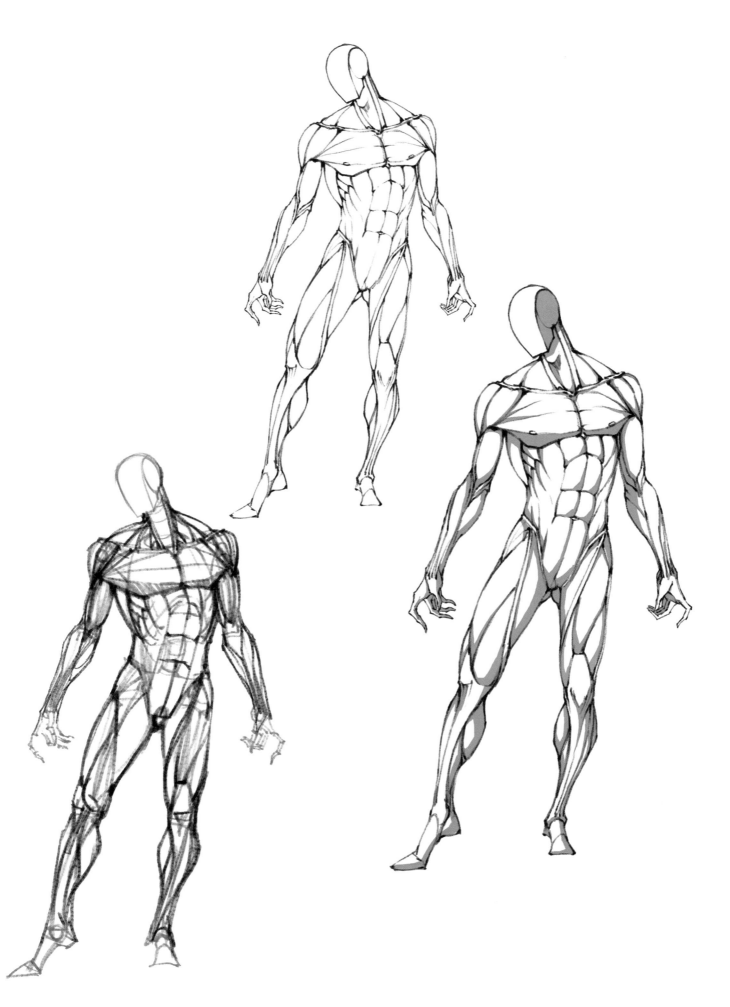

● 女性全身繪畫練習

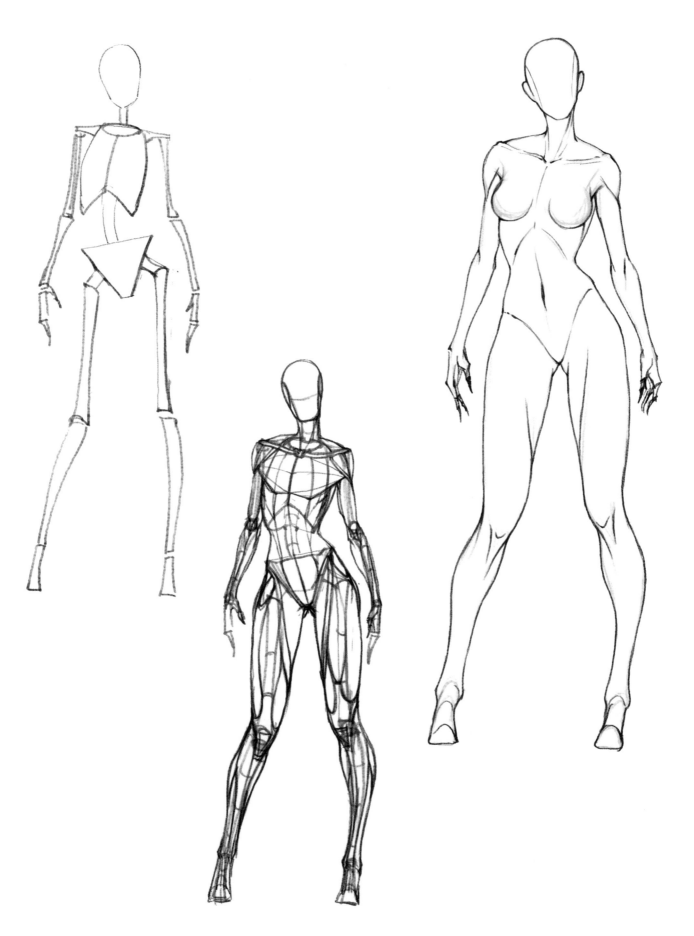

03 角色動態

　　動態是表現人體生命特徵的關鍵。在動漫角色設計中，人不可能是站著一動不動的，而是會擺出各種姿勢，而人物會擺出何種姿勢並不是固定的。人體主要透過關節來進行運動。

　　切勿一開始就著重描畫細節，刻畫五官、頭髮和肌肉，這樣很容易忽略人物的整體性，使畫出的人物比例不准、動作不協調。正確的繪製順序是先將人物畫成火柴人或方塊人，表現出人物的動態，然後刻畫細節，使人物形象更加飽滿。

◆ 火柴人

　　火柴人是最簡單的表現人體的方式。

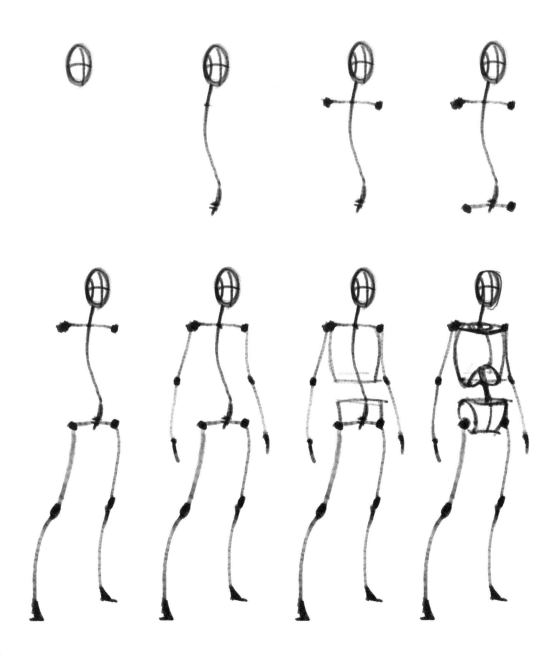

平時可以隨手畫一些火柴人進行練習，大量
的練習能提升繪畫能力，也有助於對人體動態的
理解和掌握。

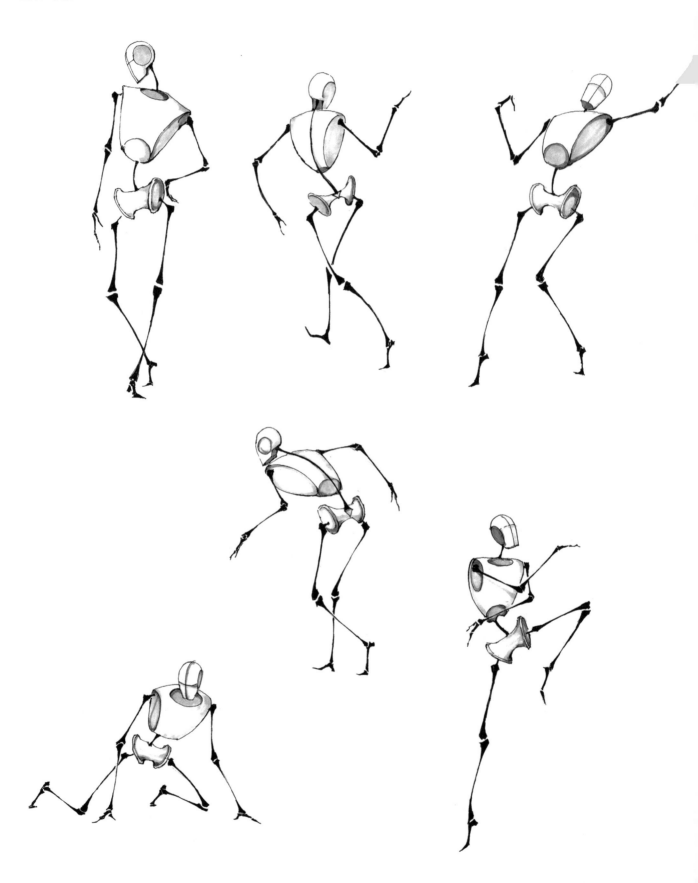

◆ 方塊人

　　把複雜的物體簡單化是每個學習繪畫的人都要掌握的一項技能。可以用幾何體區分人體部位。長方體和圓柱體常被用於方塊人的繪製，可以表現運動中人體的透視關係。

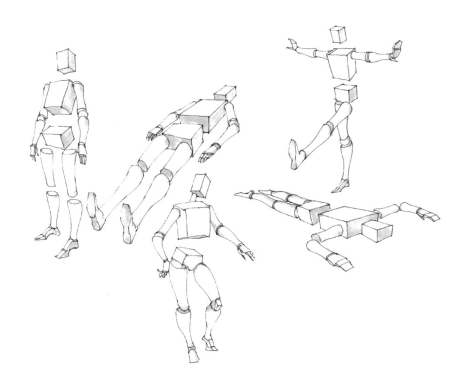

　　人物的運動主要靠關節點。在練習軀幹扭動的繪製時，要先觀察這些關節點的位置變化，人體做出的各種動態主要是透過軀幹來表現的。

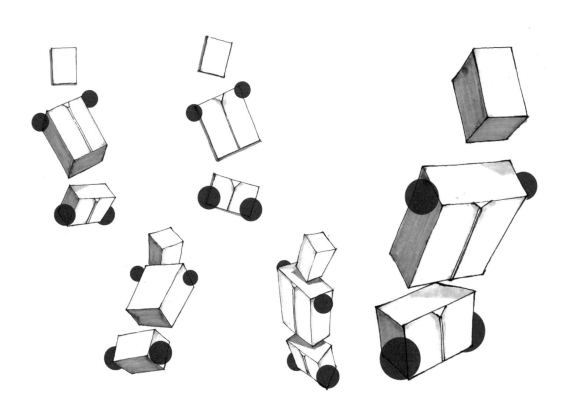

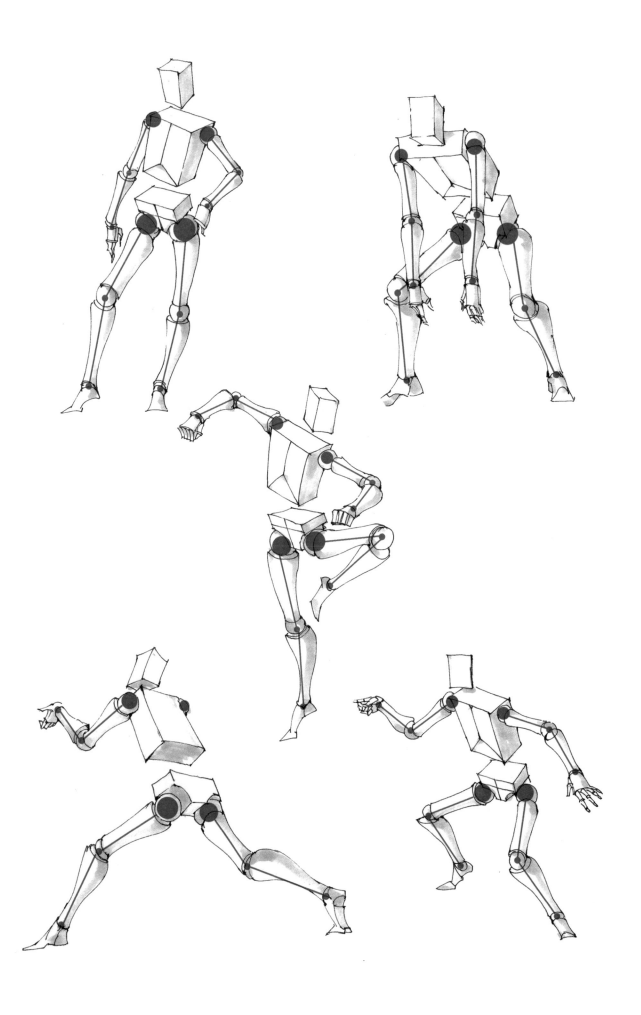

◆ 各種人體動態展示

● 站姿

畫站姿的時候注意要呈現出節奏感和氣勢，還要注意關節點的高低變化（對比肩點的高低和胯點的高低）。

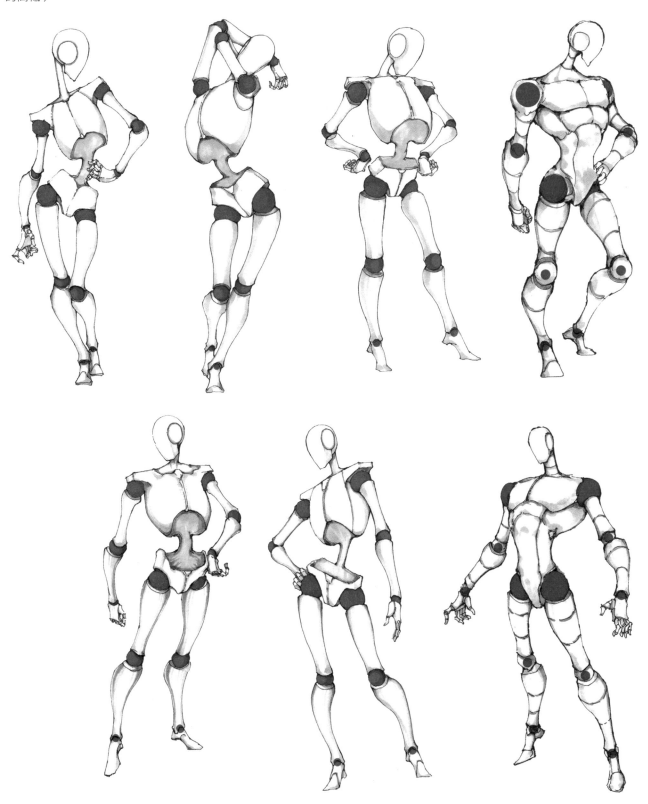

● 坐姿

　　繪製坐姿的關鍵在於要表現出人體和地面
接觸的合理性，也就是人要坐得穩。注意手和
腳的透視關係及關節點的變化。

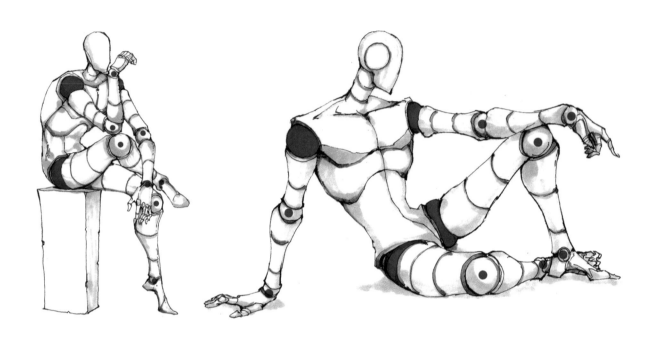

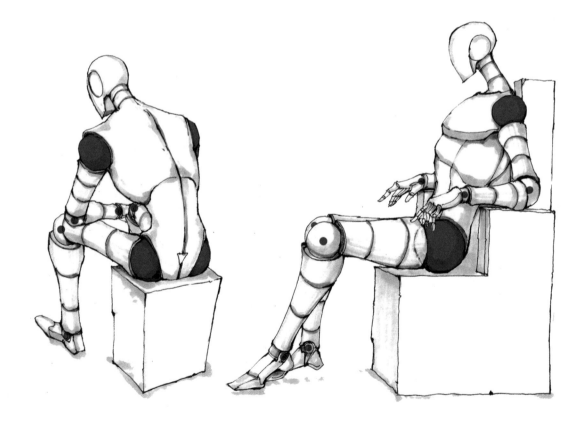

● 行走

　注意四肢的擺動要有節奏，不要畫成同手同腳。可以嘗試繪製不同風格的走路姿勢。

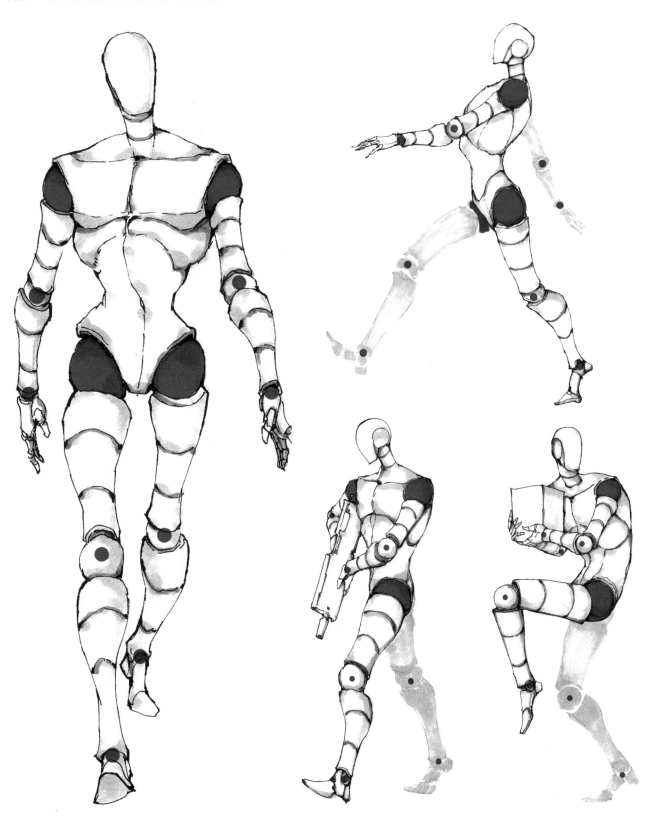

● 跑姿

　　重心前傾，四肢擺動幅度稍大，表現出力
量感。練習的時候可以找一些跑步的圖片作為
參考。

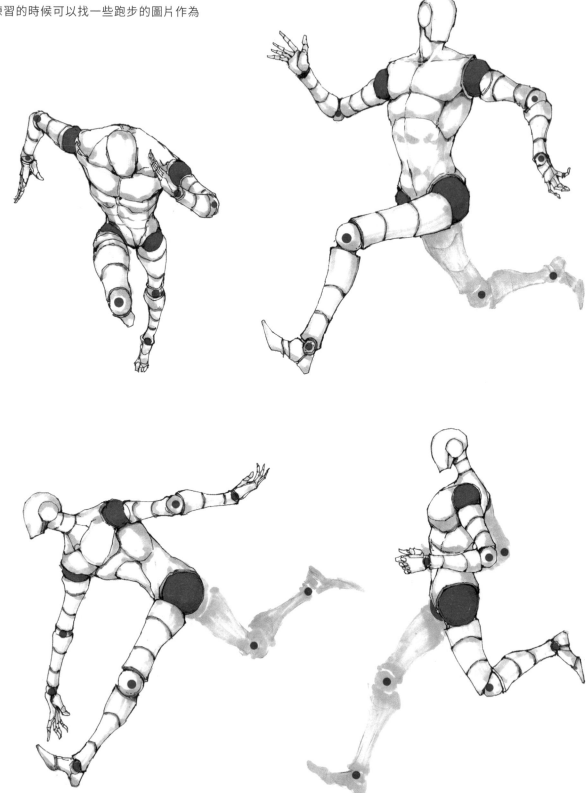

● 跳姿

跳躍時身體呈騰空狀態。

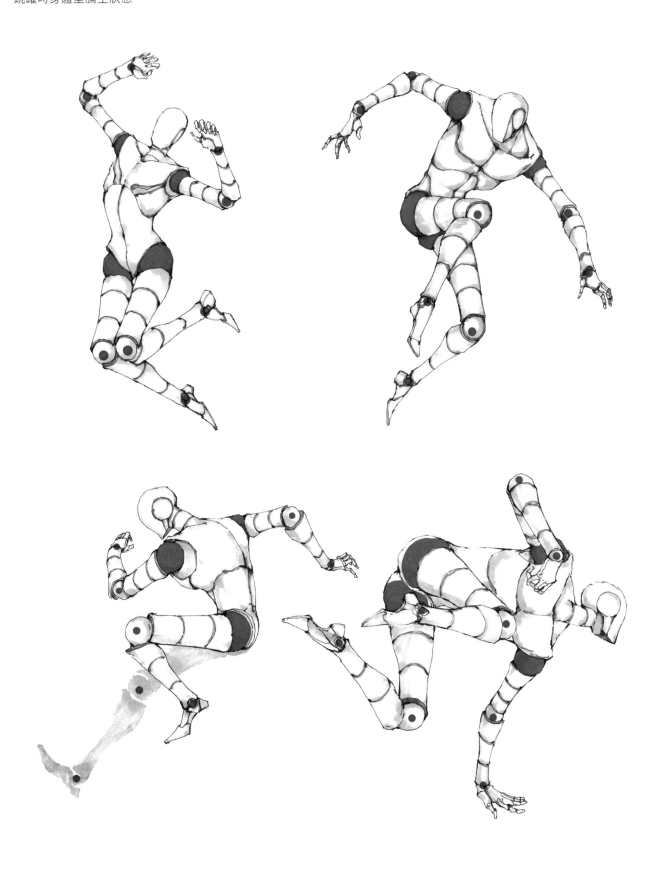

● 其他動態

試著畫出不同尋常的動態造型，讓人物"活"起來。

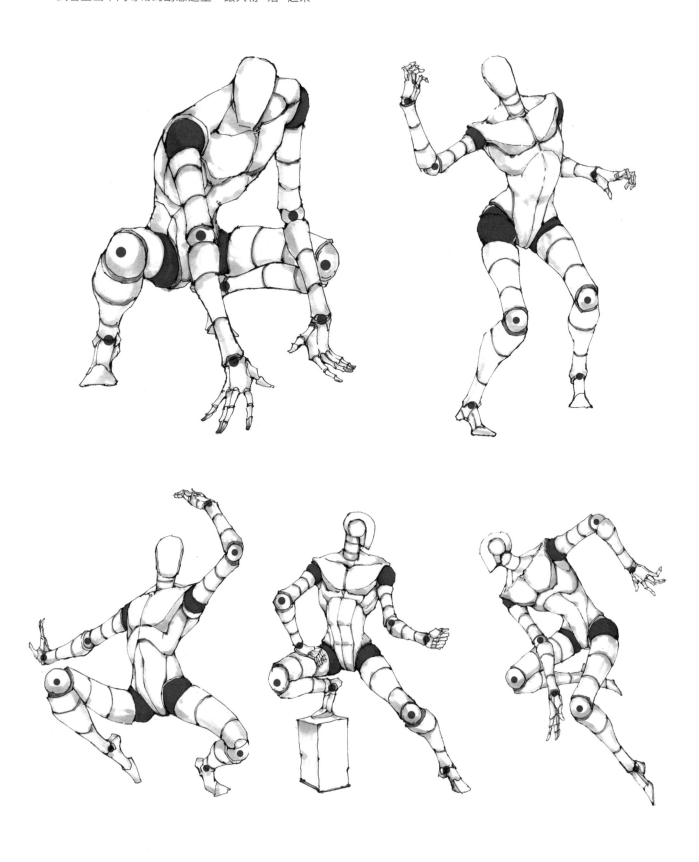

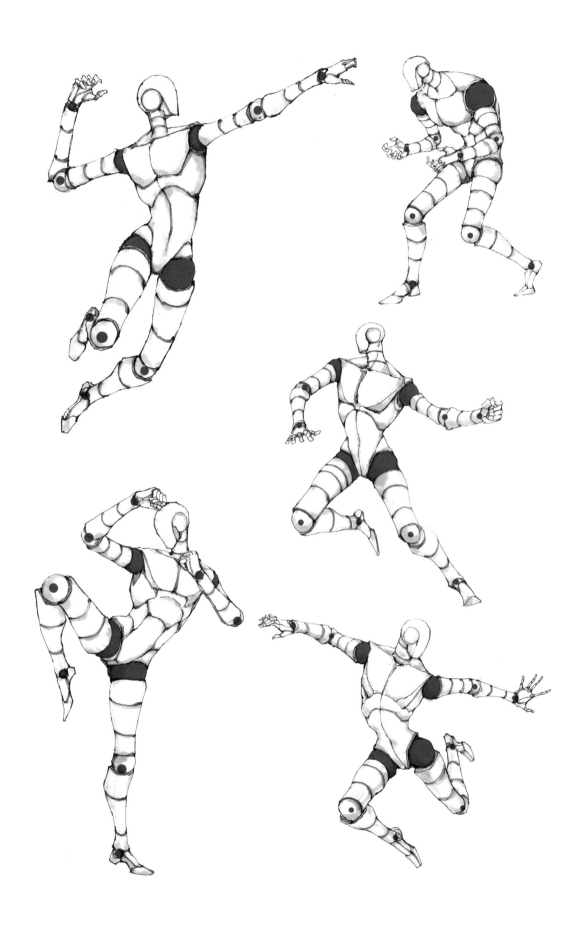

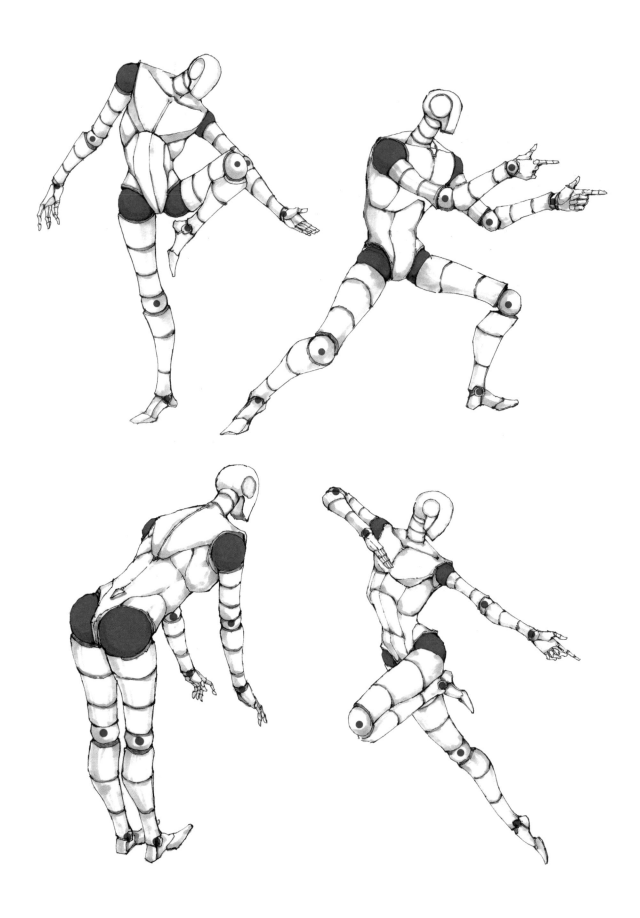

04 人體速寫

　　大量的練習，能提升繪畫者對人體結構的理解能力。

　　在學習的過程中，速寫是一種非常有效率的方法。之所以稱之為速寫，是因為要快速地表達人物結構、空間和動態，而不需要去刻畫五官等細節。要記住，速寫的目的是說明自己理解並掌握人體結構。練習速寫時可以規定一個時間，如 15 分鐘。找一張人體動態參考圖，先觀察人物的肩點和胯點、四肢的擺放、頭胸胯的朝向，以及結構間的空間關係。然後以火柴人或方塊人的形式快速地把動態畫下來，接著添加肌肉。

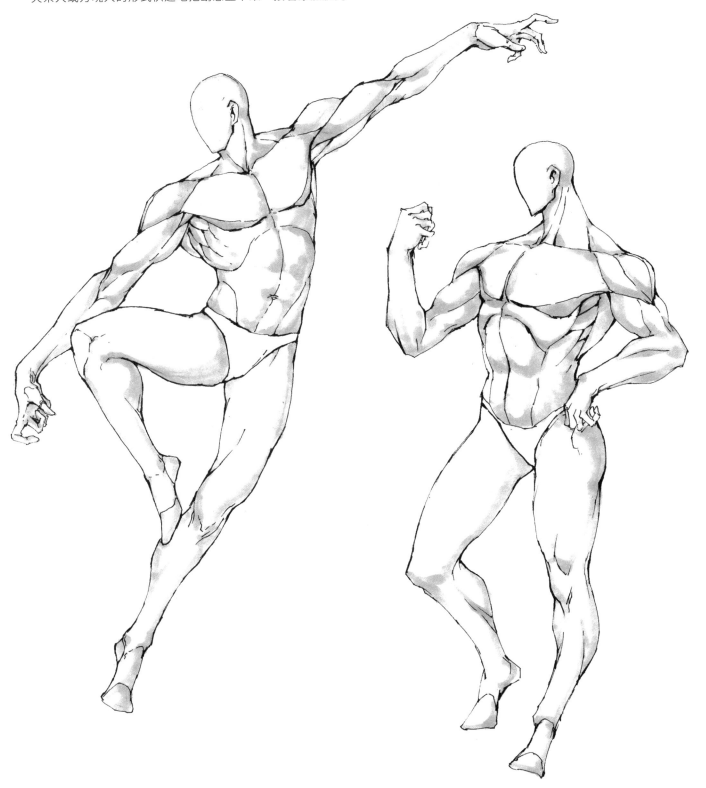

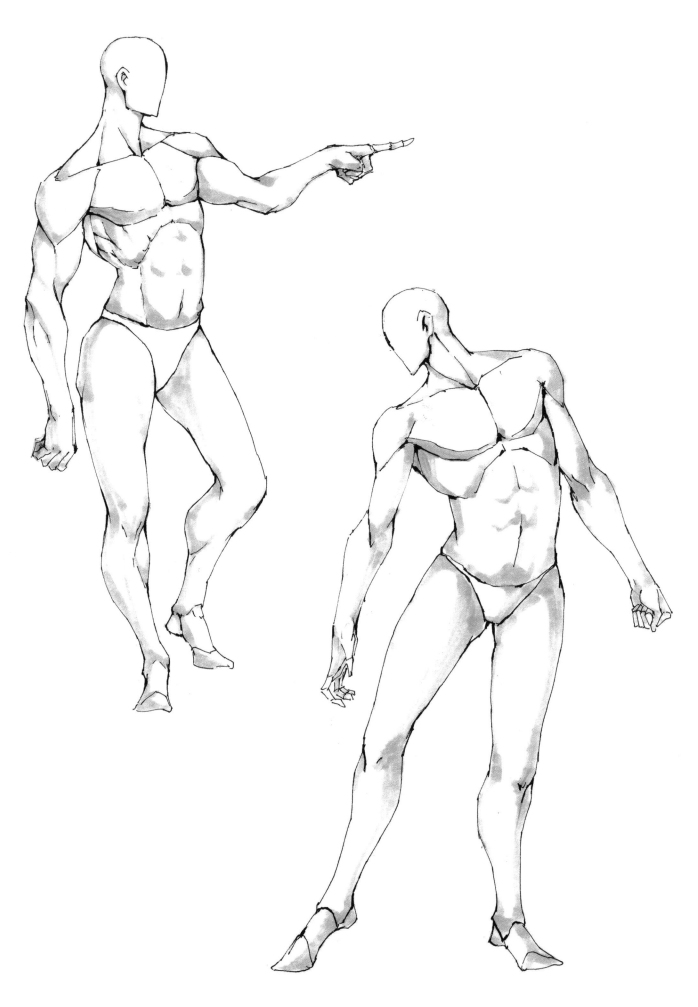

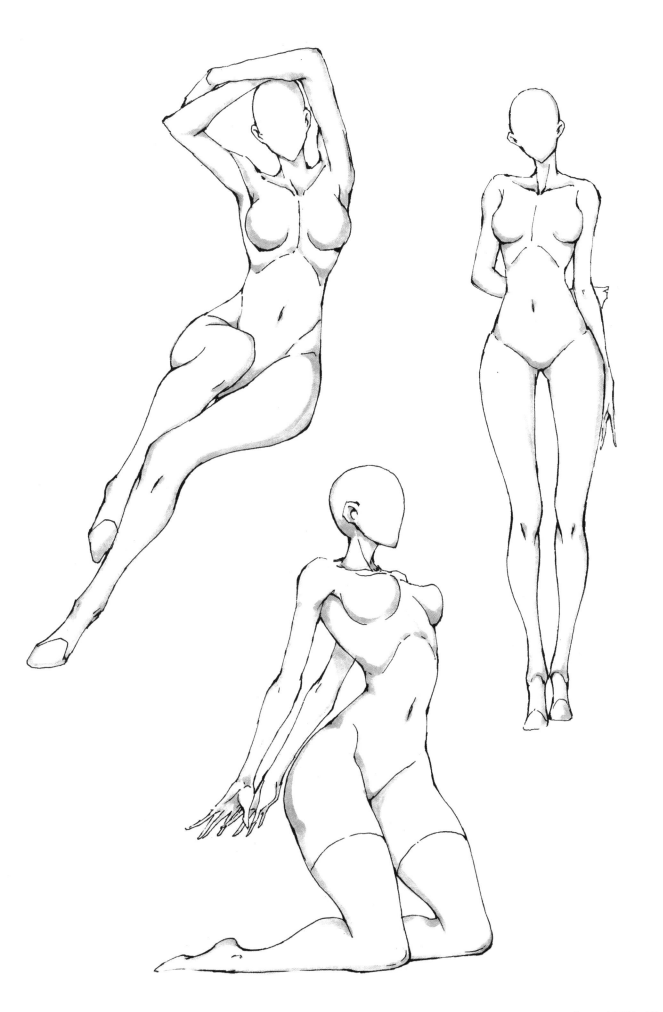

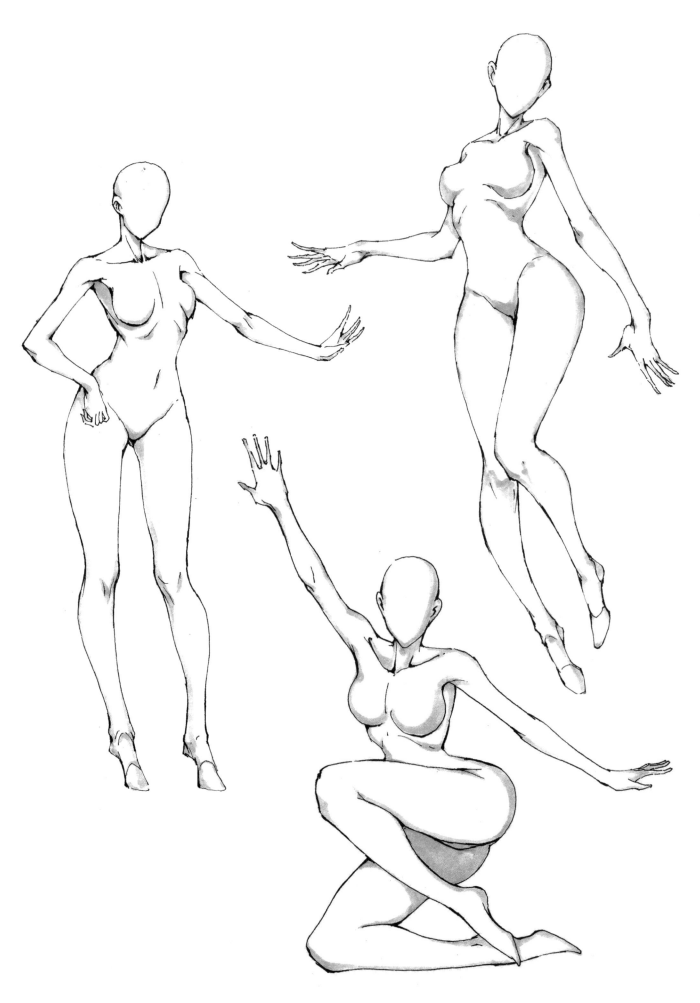

第 3 章
動物結構

THE
HAND DRAWN ART
OF FANTASY

01 各種動物的結構

在幻想藝術領域中，創作和設計過程中會涉及
一些動物或怪物等形象，並將幻想的事物落實到紙
面上，這就是幻想藝術的魅力。無論是設計真實物
種還是虛幻的怪物，掌握動物的結構都是十分必要
的。

掌握動物的結構是比較難的，必須一直堅持練
習。當熟練地掌握了這些結構之後，就能在強大的
基礎構架之上進行角色設計，使角色更具合理性。

在一開始看到動物的結構圖時，初學者會覺得
很複雜。其實動物的結構和人類的結構基本相同，
只是在形狀和數量上有所不同。

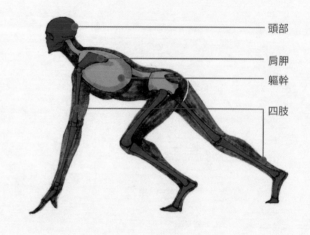

頭部
肩胛
軀幹
四肢

◆ 大猩猩的結構

大猩猩的結構和人體結構最像。大猩猩沒有尾巴，鎖骨比較明顯，肩胛位於背部。但大猩猩的全身肌肉發達，上肢比
下肢發達，脊柱也不會像人類那樣呈 S 形。下面用 4 種顏色把大猩猩的骨骼分為 4 個部分進行了展示。在畫力量型的怪物
時可以採用這種體型。

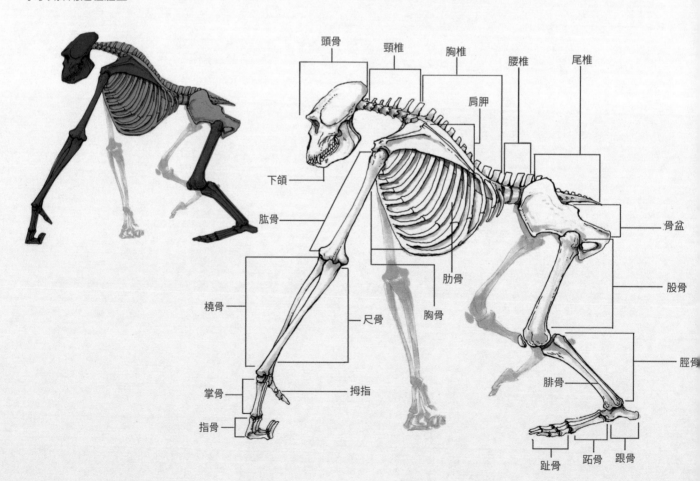

頭骨　頸椎　胸椎　腰椎　尾椎
肩胛
下頜
肱骨
肋骨
骨盆
橈骨
股骨
尺骨
胸骨
脛骨
掌骨
腓骨
拇指
指骨
趾骨　跗骨　跟骨

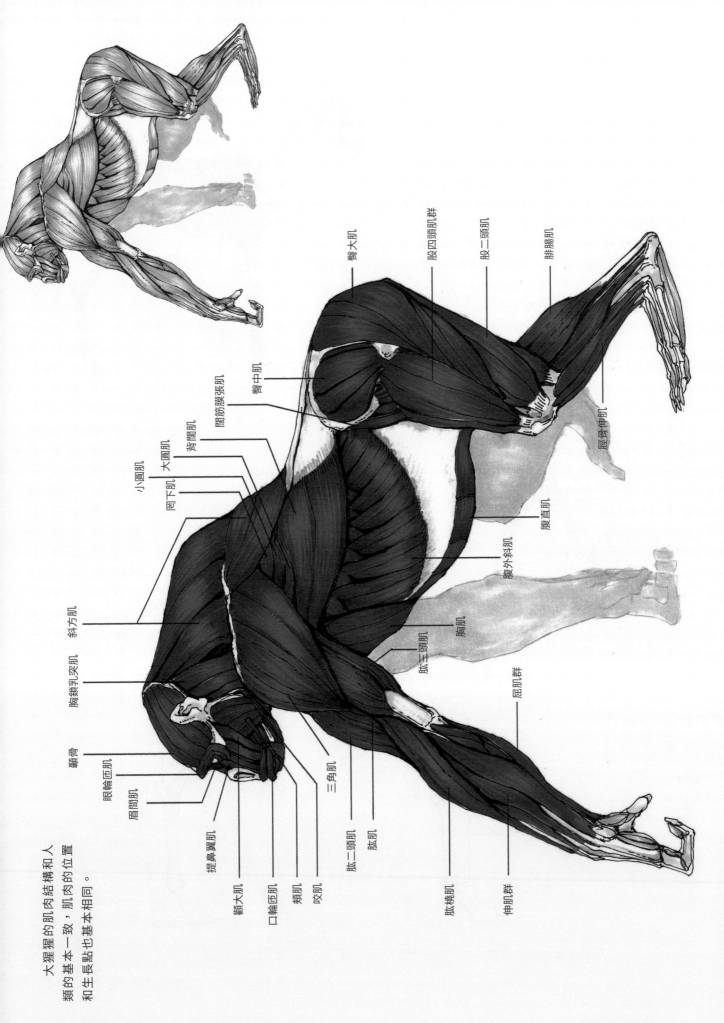

大猩猩的肌肉結構和人
類的基本一致，肌肉的位置
和生長點也基本相同。

臀大肌
股四頭肌群
股二頭肌
腓腸肌

臀中肌
闊筋膜張肌
脛骨伸肌
腹直肌
腹外斜肌
胸肌

背闊肌
大圓肌
小圓肌
岡下肌
肱三頭肌
斜方肌
屈肌群
胸鎖乳突肌
顳肌
眼輪匝肌
眉間肌
提鼻翼肌
顴大肌
口輪匝肌
頰肌
咬肌
三角肌
肱二頭肌
肱肌
肱橈肌
伸肌群

◆ 馬的結構

插畫和漫畫中常以馬作為主題。

馬屬於奇蹄目（趾數為單數）。和人類結構的不同之處就是馬沒有鎖骨，肩胛是直接貼在胸骨的兩側，胸肌則是直接長在胸骨上。四肢的結構也不同，馬上肢的肱骨比較短，只到胸腔的位置，而橈骨（注意蹄類動物的橈骨和尺骨是合在一起的）比肱骨長，掌骨是一根，掌骨的長度和橈骨一致。馬的下肢結構基本和上肢一樣（脛骨和腓骨是合在一起的）。

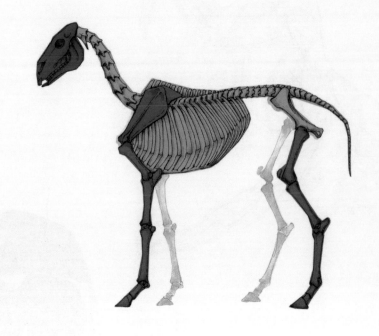

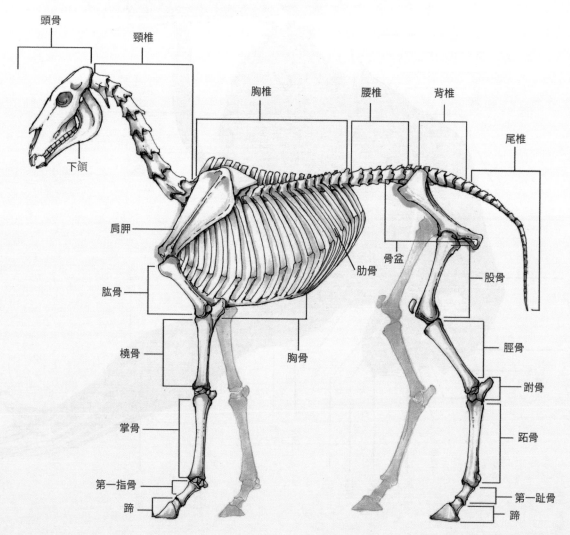

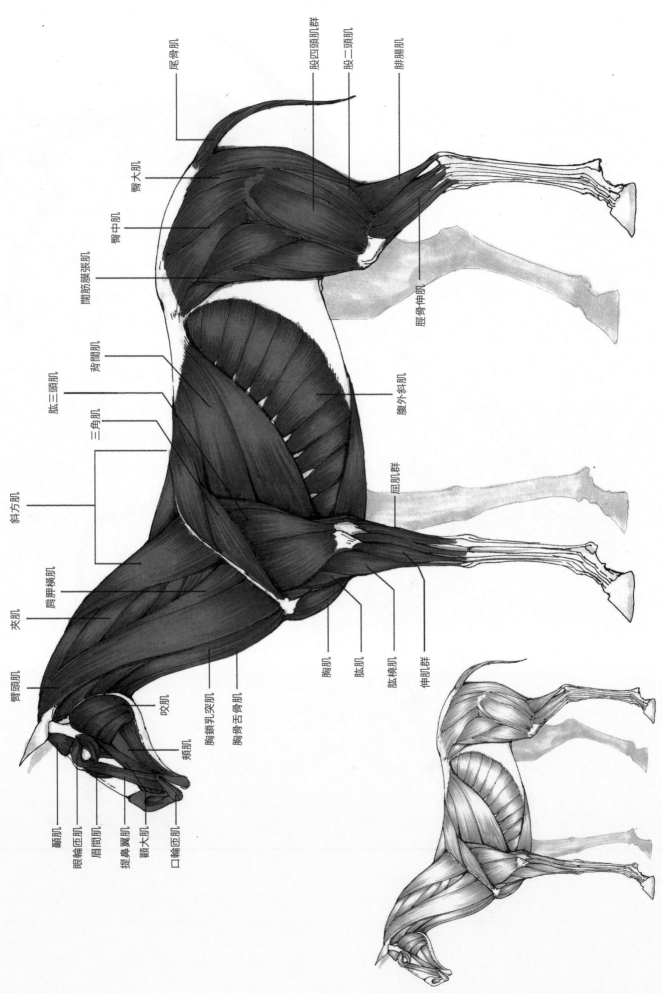

尾骨肌

股四頭肌群

股二頭肌

腓腸肌

臀大肌

臀中肌

闊筋膜張肌

脛骨伸肌

背闊肌

肱三頭肌

三角肌

腹外斜肌

斜方肌

屈肌群

夾肌

肩胛横肌

胸肌

肱肌

臂頭肌

肱橈肌

伸肌群

咬肌

顳肌

胸鎖乳突肌

眼輪匝肌

胸骨舌骨肌

眉間肌

頰肌

提鼻翼肌

頦肌

口輪匝肌

◆ 羚羊的結構

　　羚羊是屬於偶蹄目（趾數為雙數），亦為牛科動物的統稱。羚羊的頭部有犄角，在設計有犄角的怪物時可採用此結構。羚羊的基本形態和馬類似。

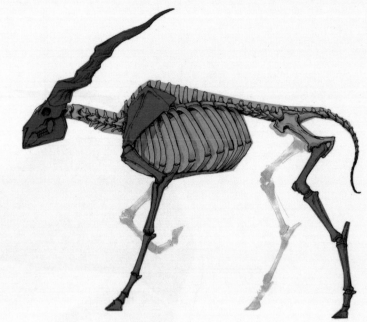

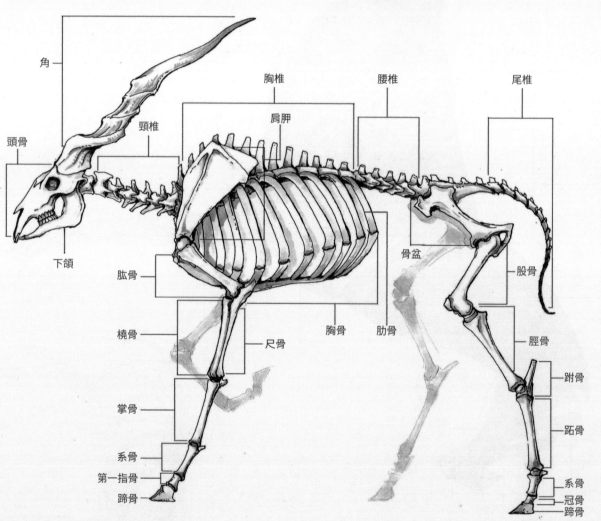

角

頭骨

頸椎

胸椎

肩胛

腰椎

尾椎

下頜

肱骨

橈骨

尺骨

掌骨

系骨

第一指骨

蹄骨

胸骨

肋骨

骨盆

股骨

脛骨

跗骨

跖骨

系骨

冠骨

蹄骨

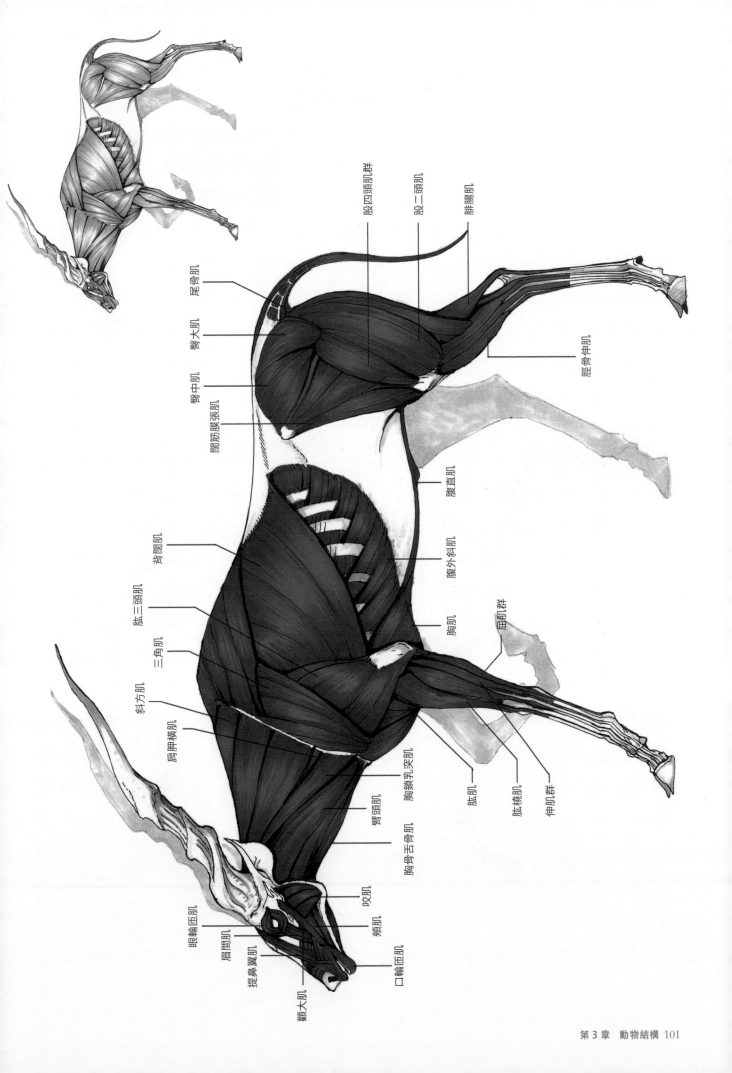

股四頭肌群

股二頭肌

腓腸肌

脛骨伸肌

尾骨肌

臀大肌

臀中肌

闊筋膜張肌

腹直肌

背闊肌

腹外斜肌

胸肌

肱三頭肌

三角肌

屈肌群

斜方肌

肱肌

肩胛橫肌

肱橈肌

臂頭肌

伸肌群

胸鎖乳突肌

胸骨舌骨肌

眼輪匝肌

咬肌

眉間肌

頰肌

提鼻翼肌

口輪匝肌

顴大肌

◆ 狗的結構

狗屬於犬科哺乳動物，鼻部比較長，趾行（站立時，只有趾部接觸地面），肩胛低於脊柱，爪子不可收回。

在設計反關節怪物時可採用狗的下肢結構。

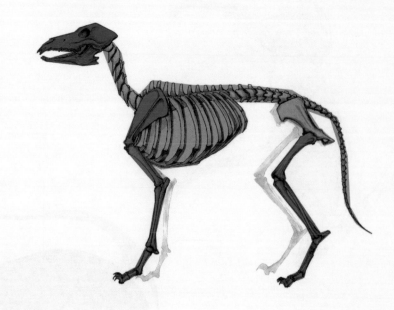

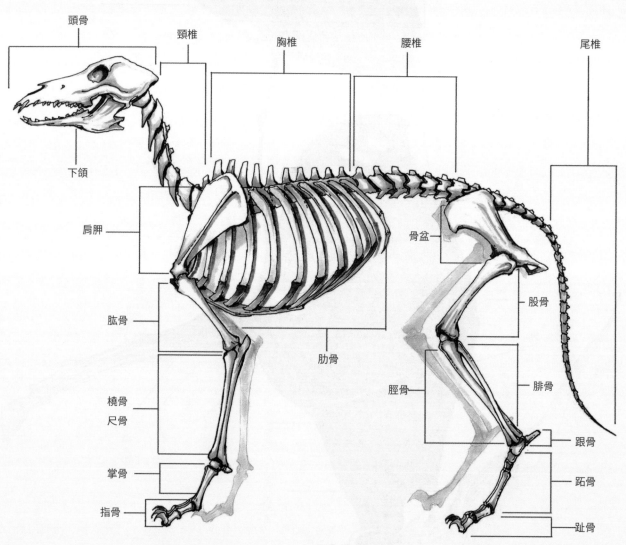

頭骨

頸椎

胸椎

腰椎

尾椎

下頜

肩胛

骨盆

股骨

肱骨

肋骨

橈骨
尺骨

脛骨

腓骨

跟骨

掌骨

跖骨

指骨

趾骨

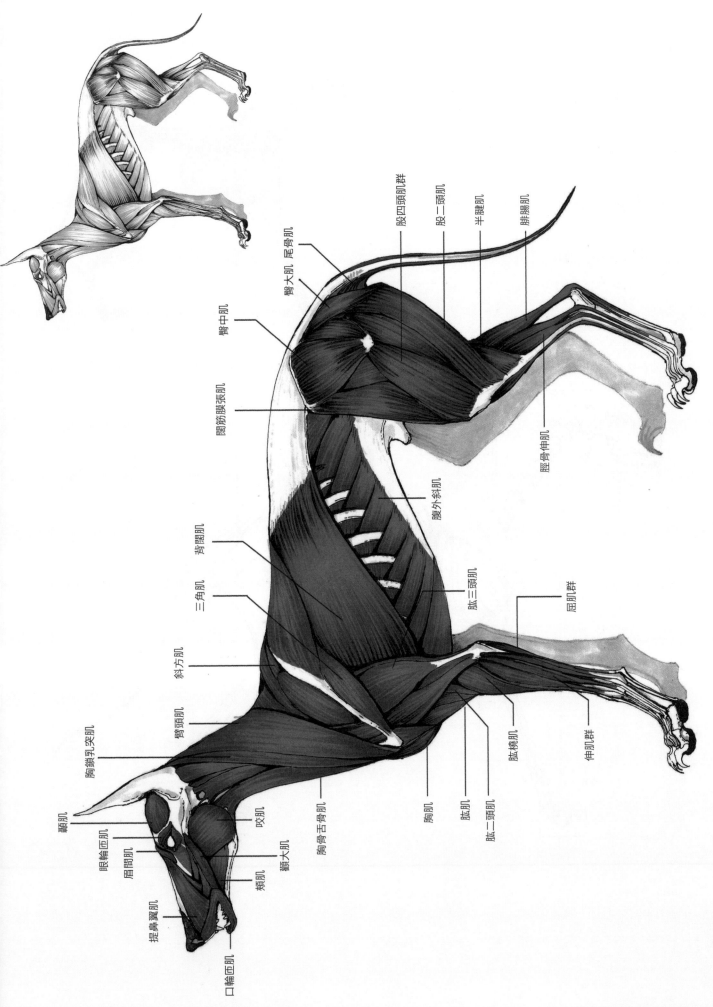

股四頭肌群

股二頭肌

半腱肌

腓腸肌

臀大肌, 尾骨肌

臀中肌

脛骨伸肌

闊筋膜張肌

腹外斜肌

肱三頭肌

屈肌群

背闊肌

三角肌

斜方肌

臂頭肌

胸鎖乳突肌

胸肩舌骨肌

胸肌

肱肌

肱二頭肌

肱橈肌

伸肌群

顳肌

眼輪匝肌

眉間肌

提鼻翼肌

口輪匝肌

咬肌

頰肌

顴大肌

◆ 獅子的結構

獅子是一種大型貓科動物。獅子的口鼻部比犬
科動物平，肩胛高於脊柱，可以收回爪子。

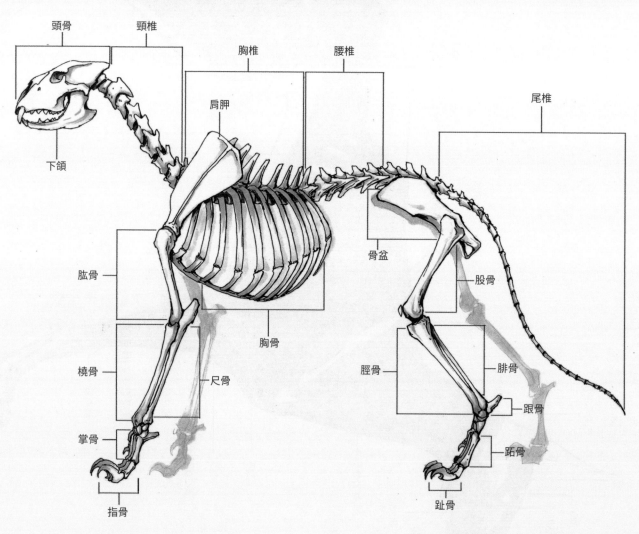

頭骨

頸椎

胸椎

腰椎

尾椎

肩胛

下頜

骨盆

股骨

肱骨

胸骨

脛骨

腓骨

橈骨

尺骨

跟骨

掌骨

蹠骨

指骨

趾骨

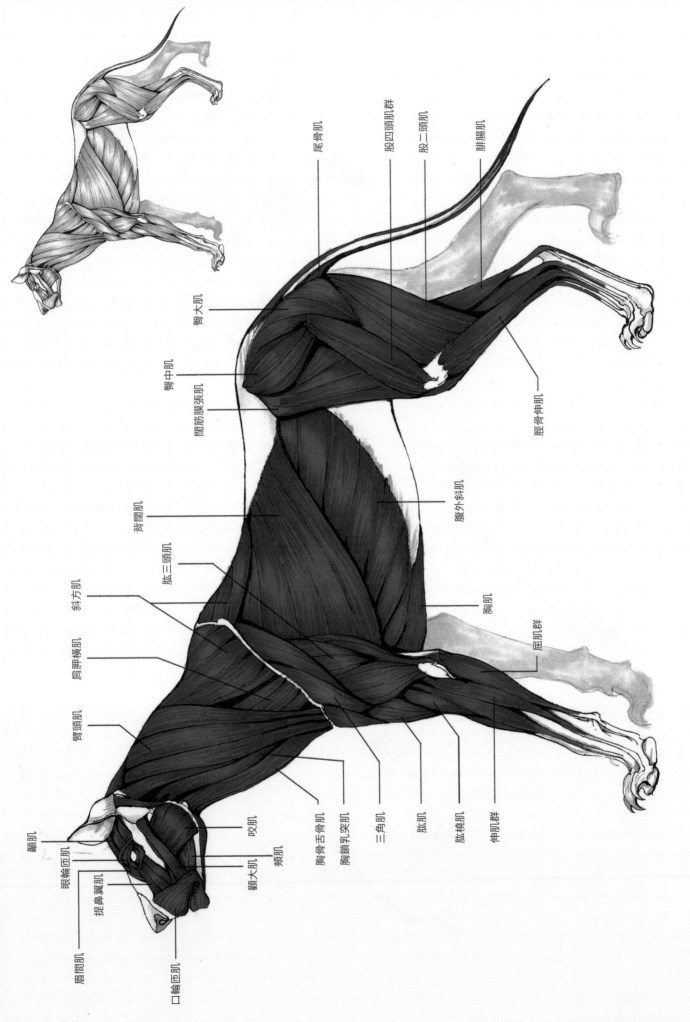

尾骨肌
股四頭肌群
股二頭肌
腓腸肌

臀大肌

臀中肌

闊筋膜張肌

脛骨伸肌

背闊肌

腹外斜肌

肱三頭肌

斜方肌

胸肌

肩胛橫肌

屈肌群

顳肌

臂頭肌

眼輪匝肌

咬肌

提鼻翼肌

胸骨舌骨肌

三角肌

肱肌

肱橈肌

伸肌群

眉間肌

頰肌

胸鎖乳突肌

顴大肌

口輪匝肌

◆ 蝙蝠的結構

蝙蝠的頭部骨骼比較長。因為需要揮動翅膀，胸骨和上肢（翅膀）比較發達。下肢跟骨很長，趾骨之間有蹼。

蝙蝠翅膀指骨（手指）很長。蹼的部分，從上肢的第 2 根指骨（手指）開始連接到下肢的跟骨。在設計西方龍時，通常會採用這類的上肢（翅膀）結構。

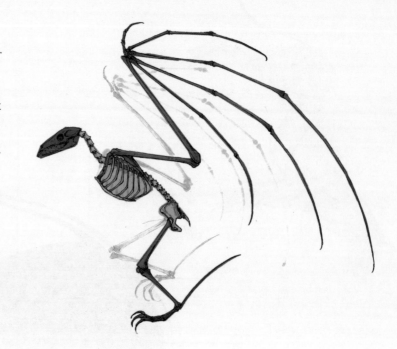

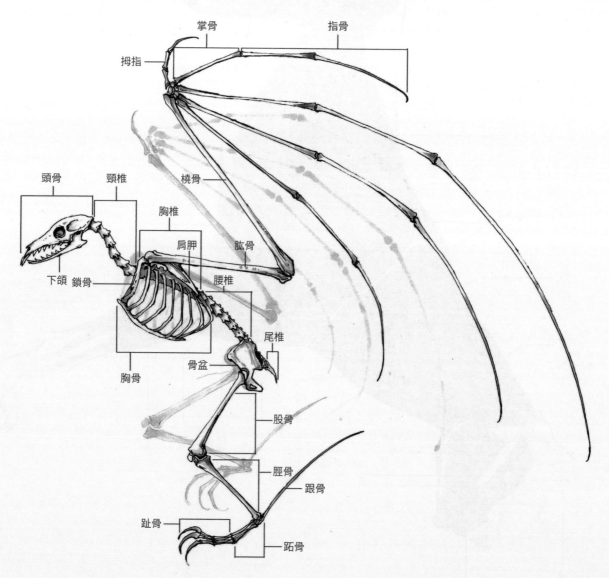

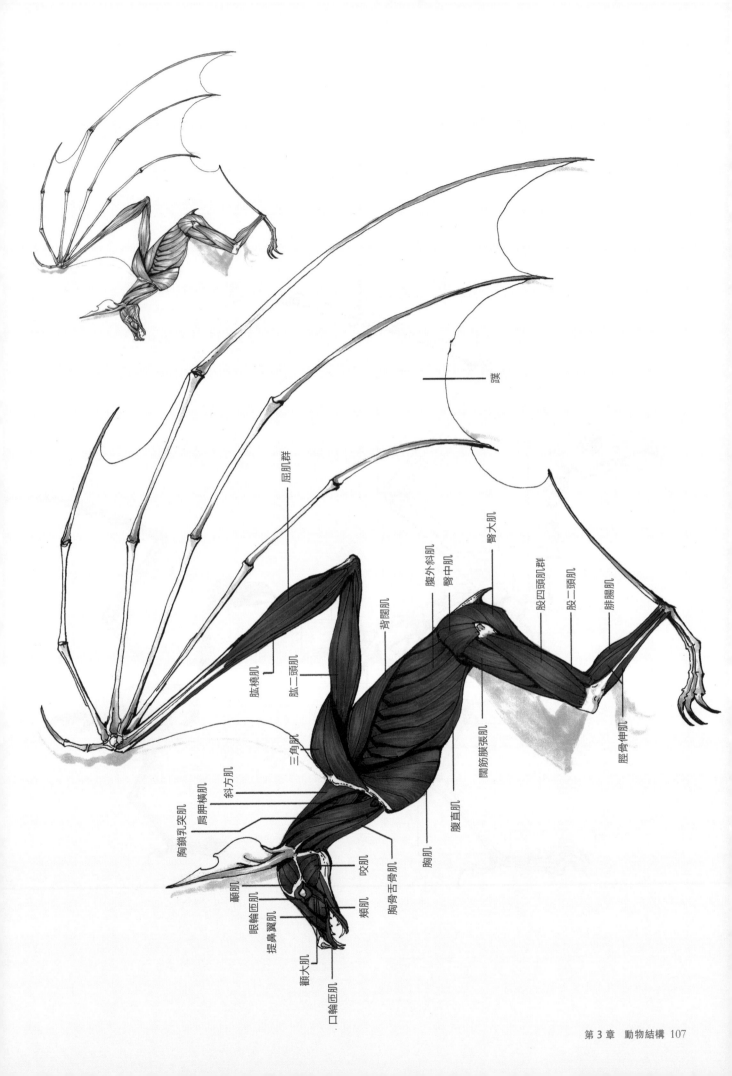

蹼

屈肌群

腹外斜肌
臀中肌
臀大肌

背闊肌

肱橈肌

肱二頭肌

股四頭肌群
股二頭肌
腓腸肌

三角肌

闊筋膜張肌

脛骨伸肌

斜方肌

肩胛橫肌

胸鎖乳突肌

腹直肌

咬肌

胸肌

顳肌

頰肌

眼輪匝肌

胸骨舌骨肌

提鼻翼肌

顴大肌

口輪匝肌

◆ 老鷹的結構

　　老鷹靠雙翅飛行，因而胸骨結構比較奇特，以方便胸部肌肉牽引。胸骨和脊骨連為一體，沒有腰椎。上肢（翅膀）結構類似人的手臂，由肱骨連接橈骨和尺骨，掌骨連在一起。在設計帶羽翼的角色時可採用此結構。

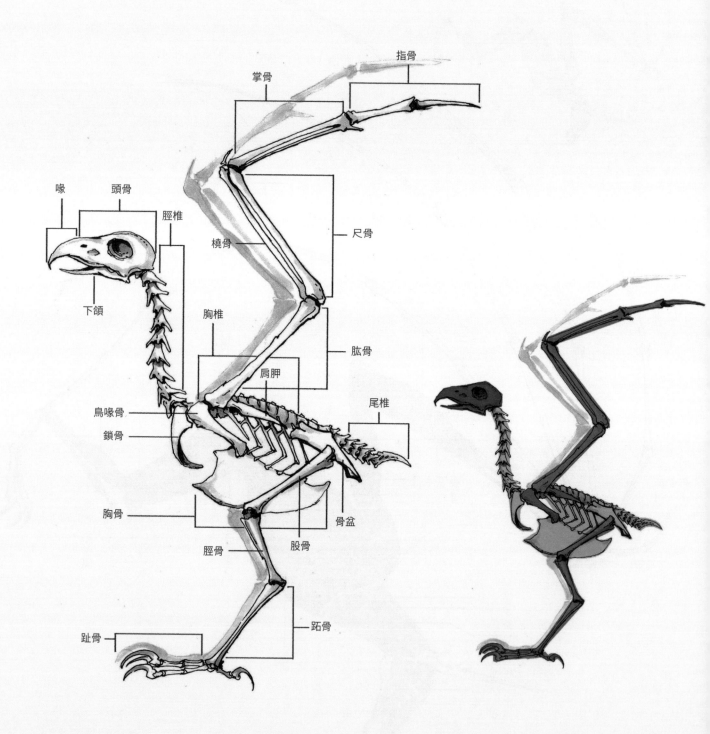

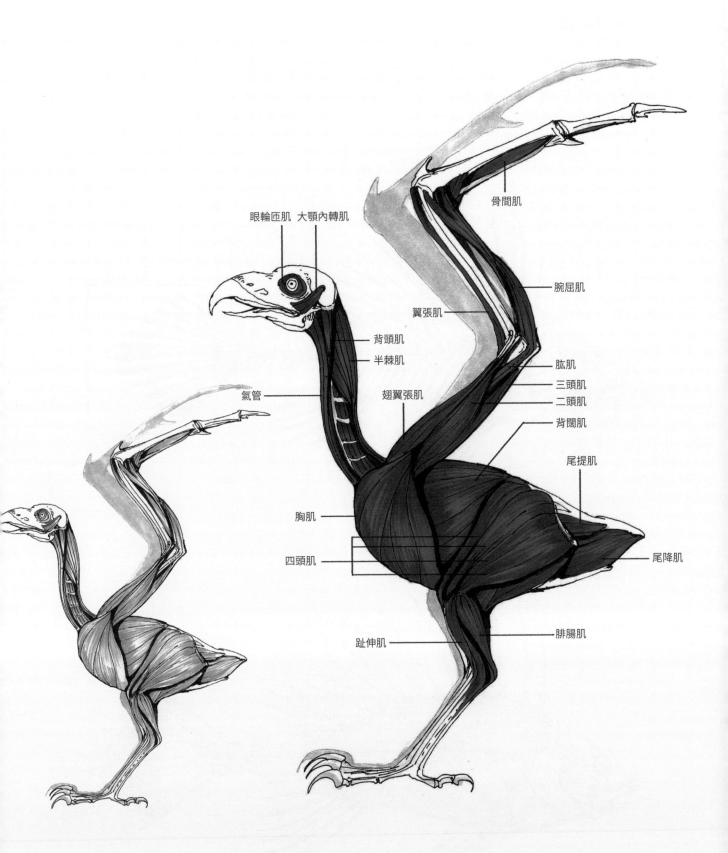

眼輪匝肌　大顎內轉肌

骨間肌

腕屈肌

翼張肌

背頭肌

半棘肌

肱肌

三頭肌

二頭肌

氣管

翅翼張肌

背闊肌

尾提肌

胸肌

四頭肌

尾降肌

趾伸肌

腓腸肌

◆ 魚的結構

　　魚類與四足動物的不同之處在於，魚類的脊骨從身體中部穿過，直接連接到尾部，沒有四肢結構，但有胸鰭、背鰭、臀鰭和尾鰭等。魚的上半部分為刺狀鰭條骨。在設計水生怪物的時候可借用此結構。

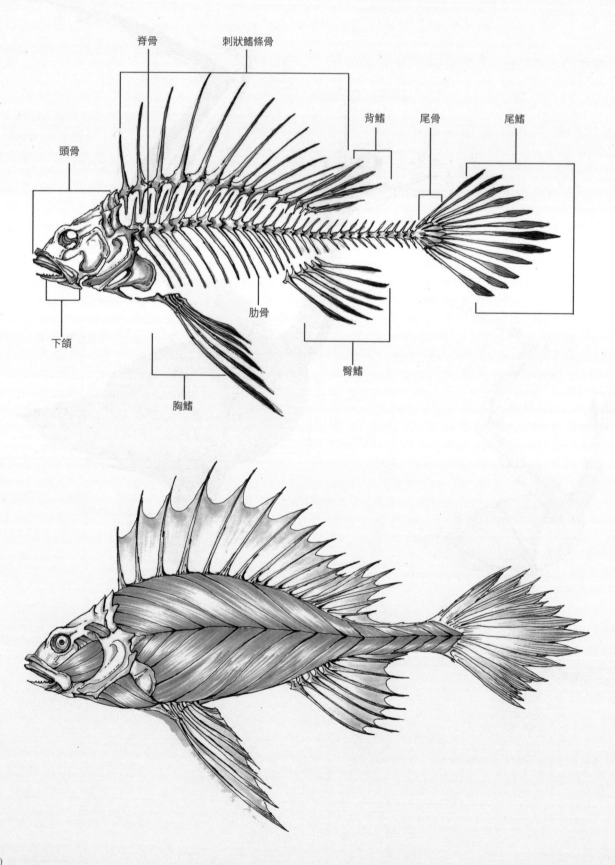

脊骨

刺狀鰭條骨

背鰭

尾骨

尾鰭

頭骨

肋骨

下頜

臀鰭

胸鰭

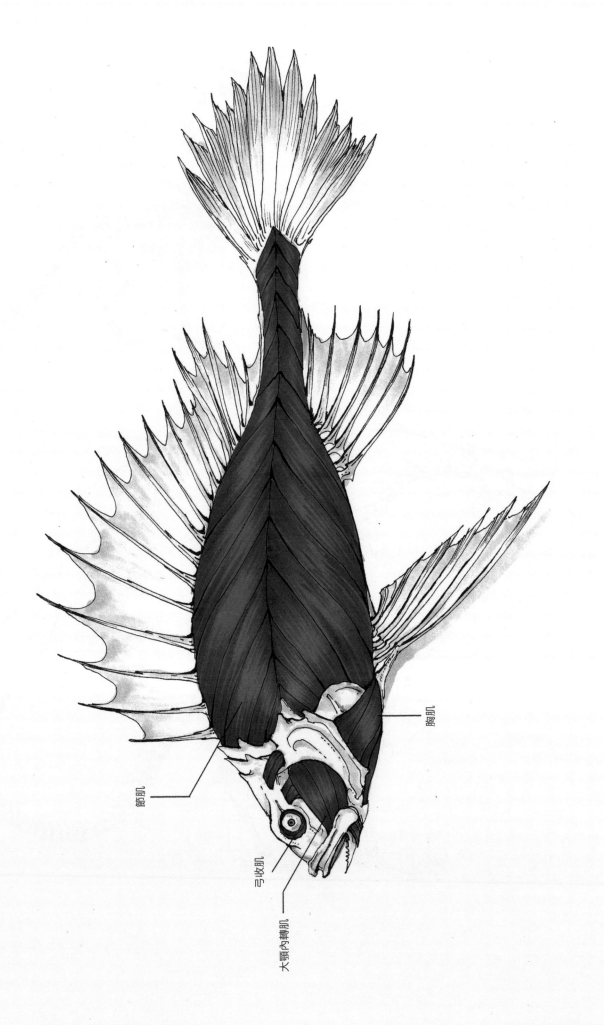

胸肌

節肌

弓收肌

大顎內轉肌

◆ 西方龍的結構

西方龍是一種幻想出來的動物，但是為了在設計繪畫中更加真實地表現它的結構，還是要從骨骼開始認識。西方龍的整個軀幹與貓科動物類似，頸椎和尾椎很長，這樣能在飛行中保持平衡和控制方向。它的上肢（翅膀）結構與蝙蝠類似。它的胸骨很發達，背上長有刺狀鰭條骨。

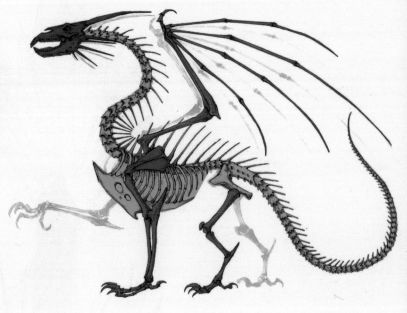

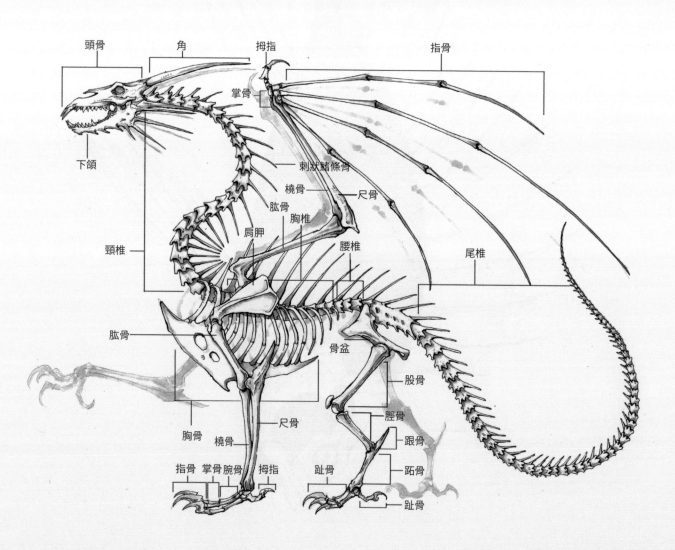

頭骨　　　角　　　拇指　　　　　　指骨

掌骨

刺狀鰭條骨

橈骨　　　尺骨

肱骨

胸椎

肩胛　　腰椎

頸椎

尾椎

下頜

肱骨

骨盆

胸骨　　橈骨

尺骨

股骨

脛骨

跟骨

距骨

趾骨

指骨　掌骨腕骨　拇指　　趾骨

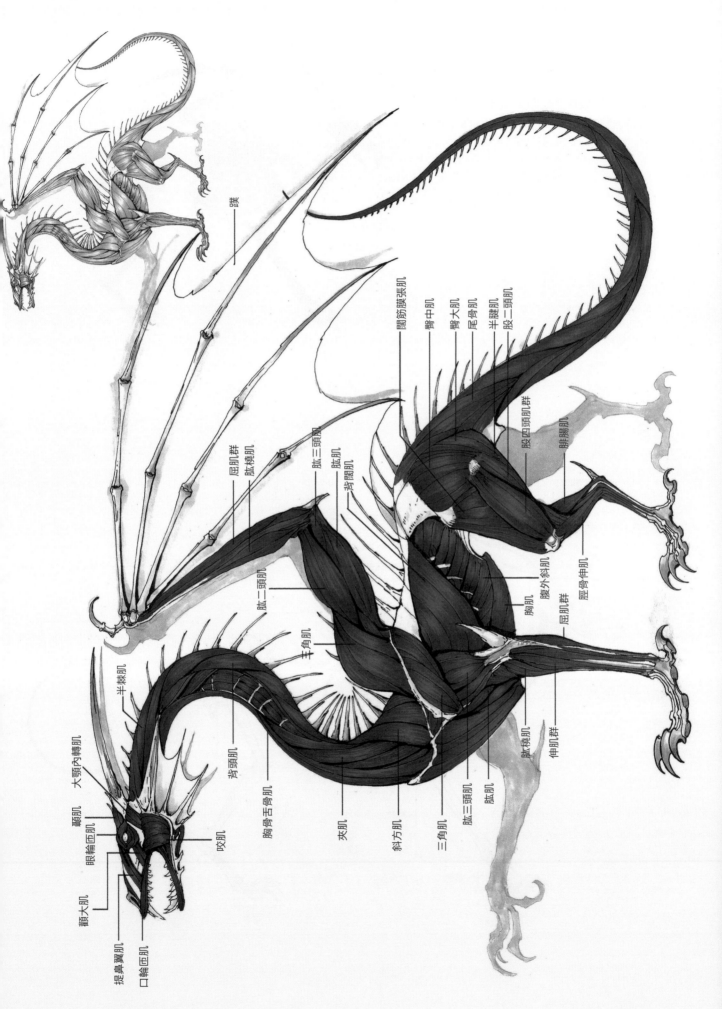

蹼

闊筋膜張肌
臀中肌
臀大肌
尾骨肌
半腱肌
股二頭肌
股四頭肌群
腓腸肌

屈肌群
肱橈肌
肱三頭肌
肱肌
背闊肌

肱二頭肌

羊角肌

腹外斜肌
胸肌
屈肌群
脛骨伸肌

肱橈肌
伸肌群

半棘肌

背頭肌

胸骨舌骨肌

夾肌
斜方肌
三角肌
肱三頭肌
肱肌

大顎內轉肌
顳肌
眼輪匝肌
咬肌

顴大肌
提鼻翼肌
口輪匝肌

◆ 龍鷲的結構

　　龍鷲的頭部骨骼與鳥類類似，有骨質角；軀幹與貓科動物類似；上肢（翅膀）則與鳥類類似，有雙肩胛。

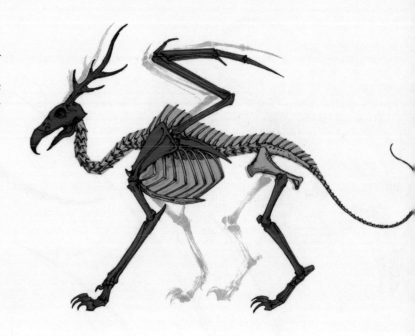

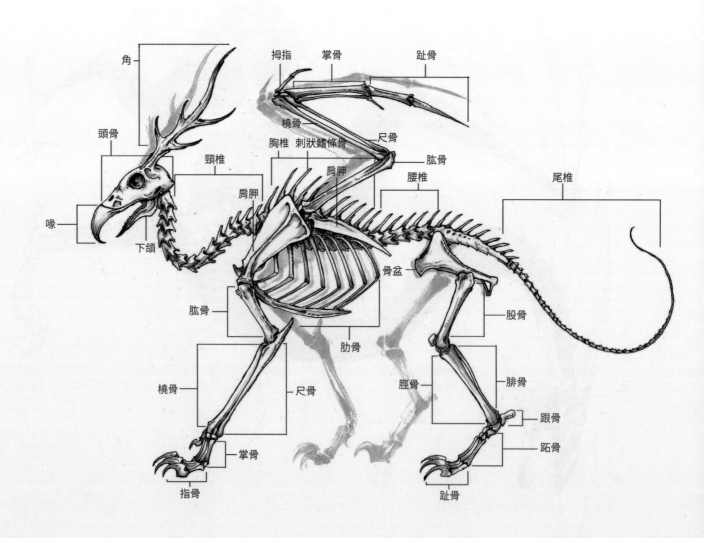

角

拇指　　掌骨　　　趾骨

頭骨

橈骨

頸椎

尺骨

胸椎　刺狀鰭條骨

肱骨

肩胛

腰椎

尾椎

喙

肩胛

下頜

骨盆

肱骨

股骨

橈骨

尺骨

脛骨

腓骨

跟骨

跗骨

掌骨

肋骨

指骨

趾骨

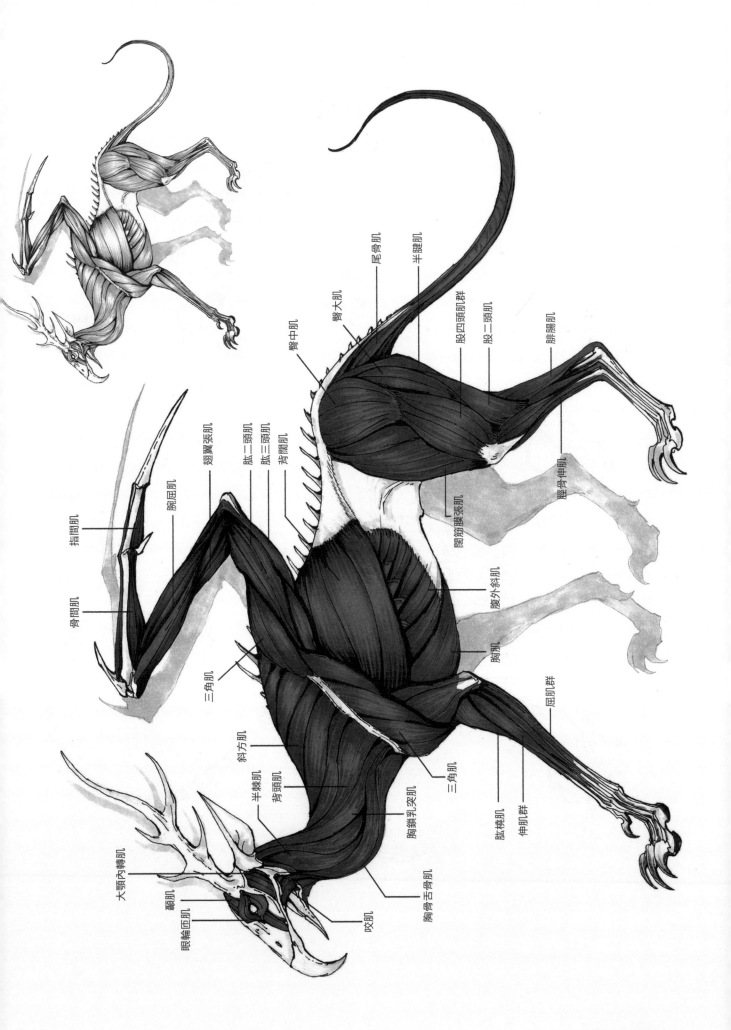

尾骨肌
半腱肌
臀大肌
股四頭肌群
股二頭肌
臀中肌
腓腸肌
翅翼辰肌
肱二頭肌
肱三頭肌
背闊肌
指間肌
腕屈肌
骨間肌
闊筋膜張肌
腹外斜肌
趾骨伸肌
腓骨伸肌
三角肌
胸肌
斜方肌
半棘肌
背頭肌
三角肌
屈肌群
胸鎖乳突肌
大顎內轉肌
顎肌
眼輪匝肌
胸骨舌骨肌
肱橈肌
伸肌群
咬肌

◆ 端龍的結構

　　端龍的軀幹結構與蝙蝠類似，但非常強壯，上肢非常靈活，類似人類的手部。尾部比較長，可以使身體保持平衡。

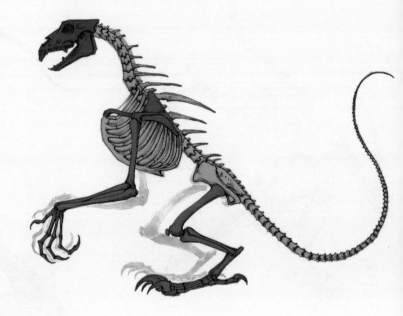

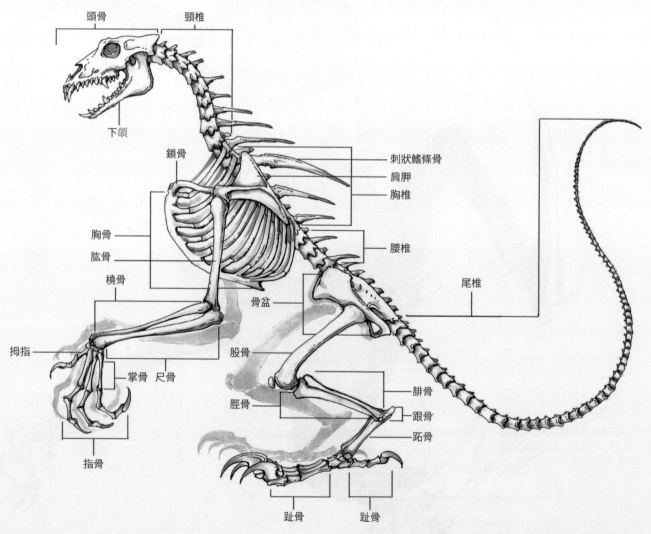

頭骨　　　　頸椎

下頜

鎖骨　　　　　　　　　刺狀鰭條骨
　　　　　　　　　　　肩胛
　　　　　　　　　　　胸椎

胸骨　　　　　　　　　　腰椎

肱骨

橈骨

骨盆　　　　　　　　　　尾椎

拇指

股骨

掌骨　尺骨

脛骨　　　　　　　腓骨
　　　　　　　　　跟骨
　　　　　　　　　距骨

指骨

趾骨　　　趾骨

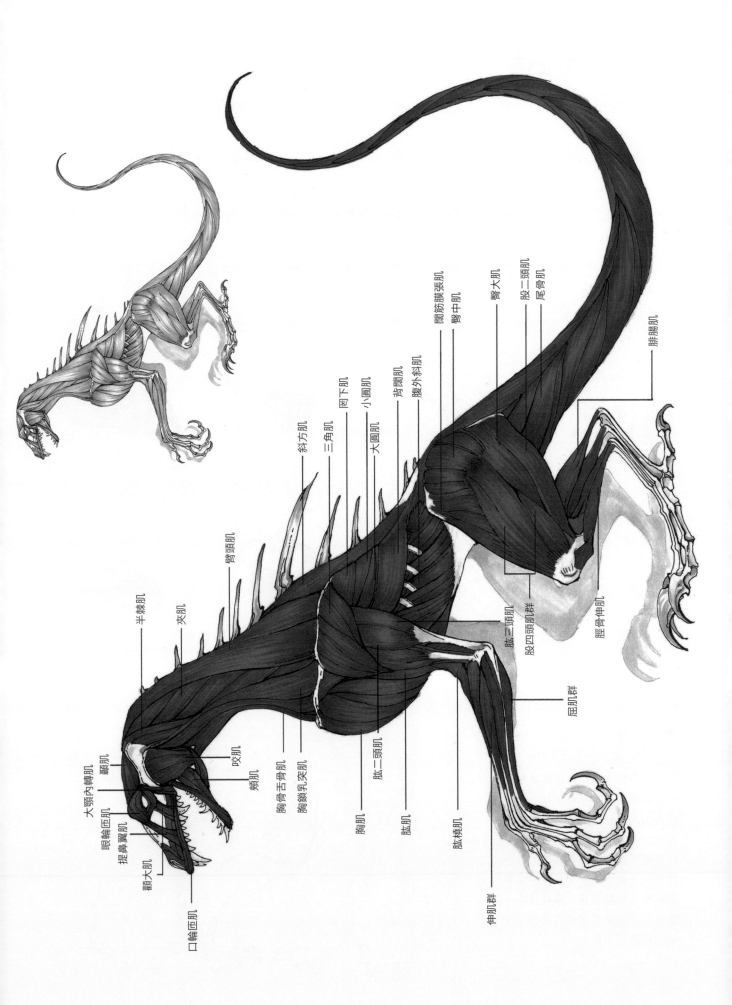

眼輪匝肌
提鼻翼肌
顴大肌
口輪匝肌

大顎內轉肌
顳肌

咬肌
頰肌
胸骨舌骨肌
胸鎖乳突肌

胸肌
肱肌
肱橈肌
伸肌群

半棘肌
夾肌
臂頭肌

斜方肌
三角肌
岡下肌
小圓肌
大圓肌
背闊肌
腹外斜肌

闊筋膜張肌
臀中肌
臀大肌
股二頭肌
尾骨肌

腓腸肌

肱三頭肌
股四頭肌群
脛骨伸肌

屈肌群

02 局部構造

◆ 頭部

各類動物頭部結構的不同主要表現在頜骨的長短上。

人的頜骨比較平,基本和鼻骨在一條水平線上,頭部整體看起來像一個橢圓。

蹄類動物的頜骨很長,頭部整體呈現為一個長方體且長有骨質角。

食肉動物的頜骨比蹄類動物的頜骨短,其下頜比較發達,犬齒很明顯。

鳥類的頜骨被稱為喙,其形狀因鳥的種類不同而不同。

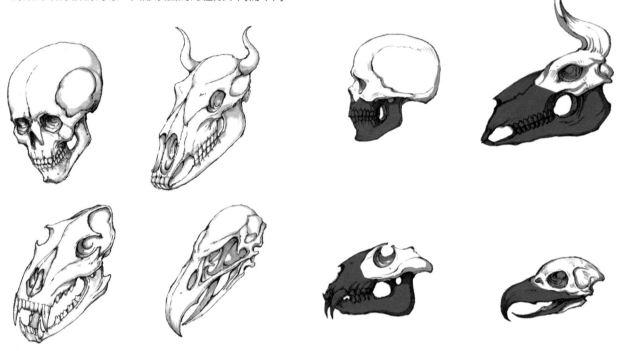

◆ 犄角

在現實中,犄角是蹄類動物的專屬配置,當然在虛構的世界裡帶角的生物比比皆是。在創作怪物的時候,給怪物加上犄角會使頭部外輪廓變得更有張力、更有特點。創作人形的妖怪或精靈時有時也會加上角。畫犄角時,首先應該注意形狀,其次要注意結構和轉折關係。

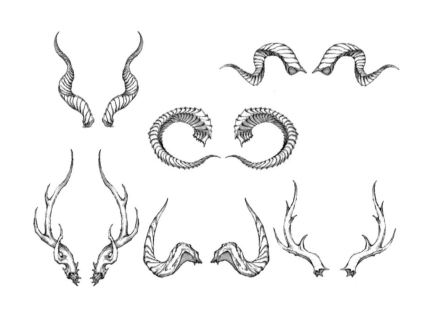

● 練習步驟

{1} 用簡單的線條確定外形，可以參考樹枝或其他動物角的形狀，畫幾種不同的造型。

{2} 添加結構線呈現出空間感。角不是平面的，是有厚度和體積的。

{3} 添加細節。刻畫犄角的細節有兩種方式：第 1 種，可以在角上添加小結構，表面比較平整；第 2 種，前後形成轉折面，用橫向的線沿著結構勾勒細節，畫的時候需要注意輪廓上線條的疊壓關係。

{4} 用描圖台描繪線稿。將畫好的草圖放在描圖台上，再放上一張乾淨的 A4 白紙，然後用代針筆把輪廓線勾出來。

{5} 用 CG270 號灰色麥克筆在轉折處加上陰影，以表現空間關係，呈現出層次感。

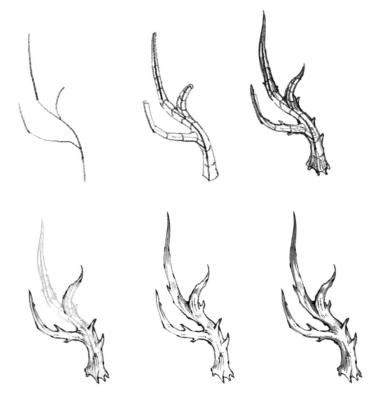

▲ 表面比較平整的角的繪製

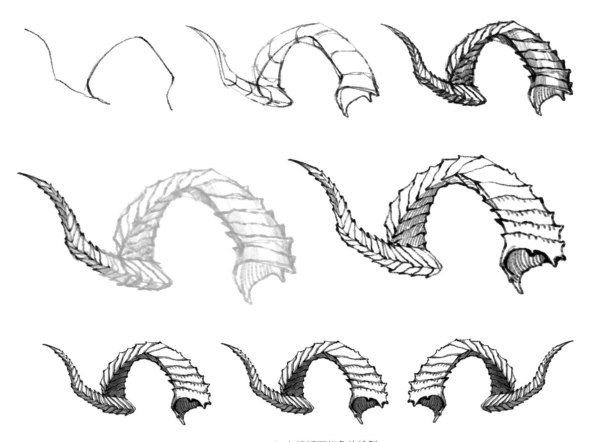

▲ 有轉折面的角的繪製

可以根據不同的頭骨結構繪製出不同的頭
部造型。角屬於頭骨的一部分,在設計時一般
會把它設定在前額處或頭骨的兩側。

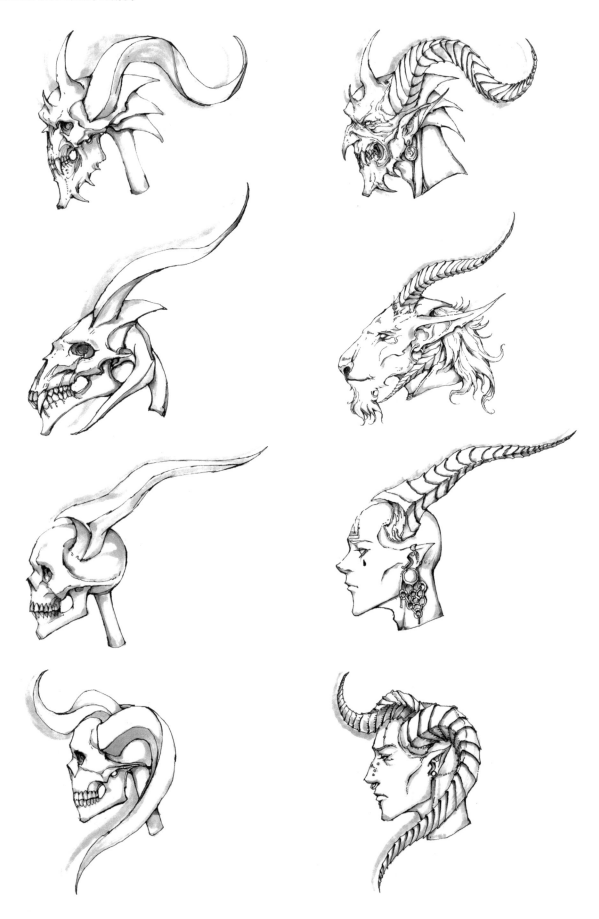

◆ 四肢

一般來說，哺乳動物的四肢看起來和人類的四肢形狀差別很大，但其實其結構是非常相似的。
人類、靈長類動物、食肉類動物和食草類動物四肢結構的對比如下。

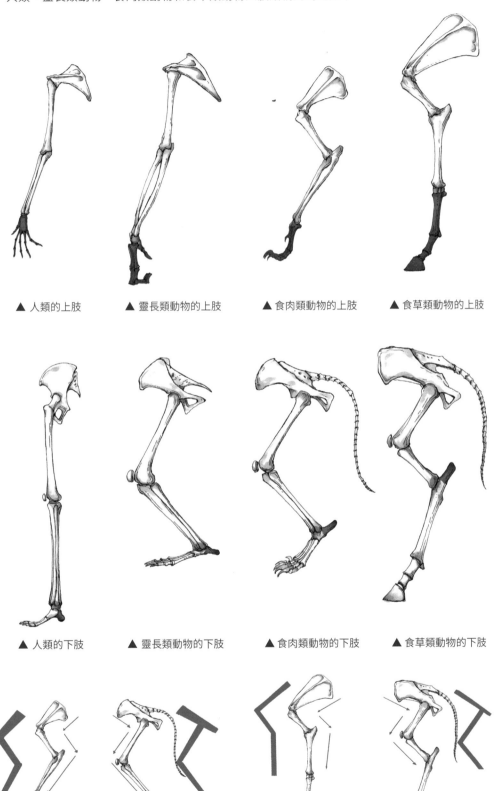

▲ 人類的上肢　　　▲ 靈長類動物的上肢　　　▲ 食肉類動物的上肢　　　▲ 食草類動物的上肢

▲ 人類的下肢　　　▲ 靈長類動物的下肢　　　▲ 食肉類動物的下肢　　　▲ 食草類動物的下肢

▲食肉類動物四肢骨骼的生長特點　　　▲食草類動物四肢骨骼的生長特點

動物的四肢不像
人類的骨骼那樣直，
其肩胛骨向前長，肱
骨向後長，骨盆向後
長，股骨向前長，形
成反差。

◆ 翅膀

一般在創作時會採用兩種翅膀的畫法。

第一種是蹼翼。肩胛到掌骨和人的手臂相似，只有指骨（手指）特別長，最長的中指指骨大概是手臂的 1.5 倍。從第 2 指骨開始，指骨之間由蹼連接，最後一指與肩胛間也由蹼連接，形成翅膀。在設計西方翼龍或魔鬼時經常採用這種翅膀。

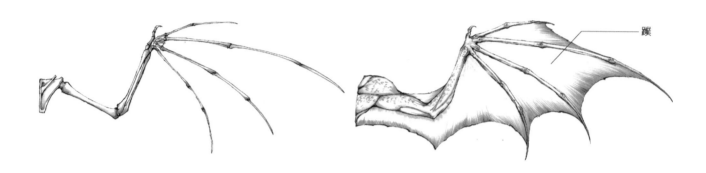

蹼

第二種是羽翼。羽翼上半部分的結構和蹼翼一樣，掌骨只有兩根，且合在一起。有兩節指骨，掌骨和指骨連起的長度大概和小臂（橈骨和尺骨）的長度相等。骨骼上面覆蓋著羽毛，羽毛分為 3 級（初級、次級和三級）：初級羽覆蓋在掌骨到指骨的位置，分為 4 個層次，羽毛依次增長；次級羽覆蓋在尺骨和橈骨之上，也分為 4 個層次，依次增長；三級羽覆蓋在肱骨上，覆蓋結構同上。

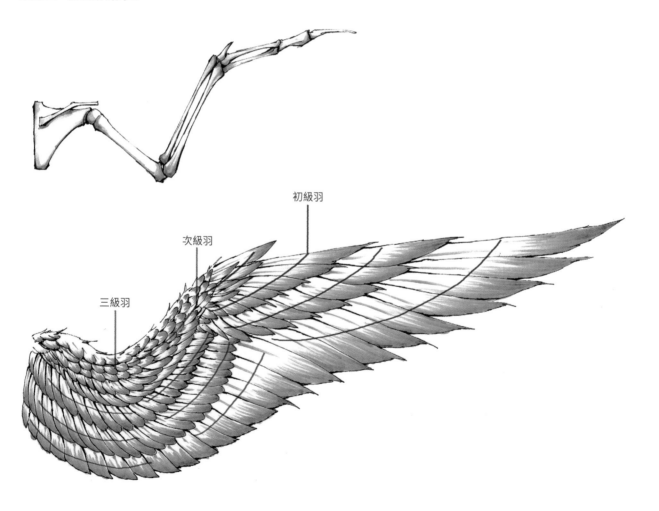

初級羽

次級羽

三級羽

03 動物結構練習

◆ 幾何體練習

　　太複雜的結構圖一般初學者掌握不了。在練習過程中，先要學會把複雜的東西簡單化，在開始時省去繁瑣的細節，以幾何體的形式對骨骼進行區分和簡化處理。

　　與畫人體同理，先將複雜的結構以幾何體的形式大略畫出來，用長方體、球體和圓柱體等幾何體來組合出真實物種或虛幻物種的結構。這樣的練習有助於瞭解不同角度下動物結構的空間透視關係，同時要注意四大點和八小點的位置關係。

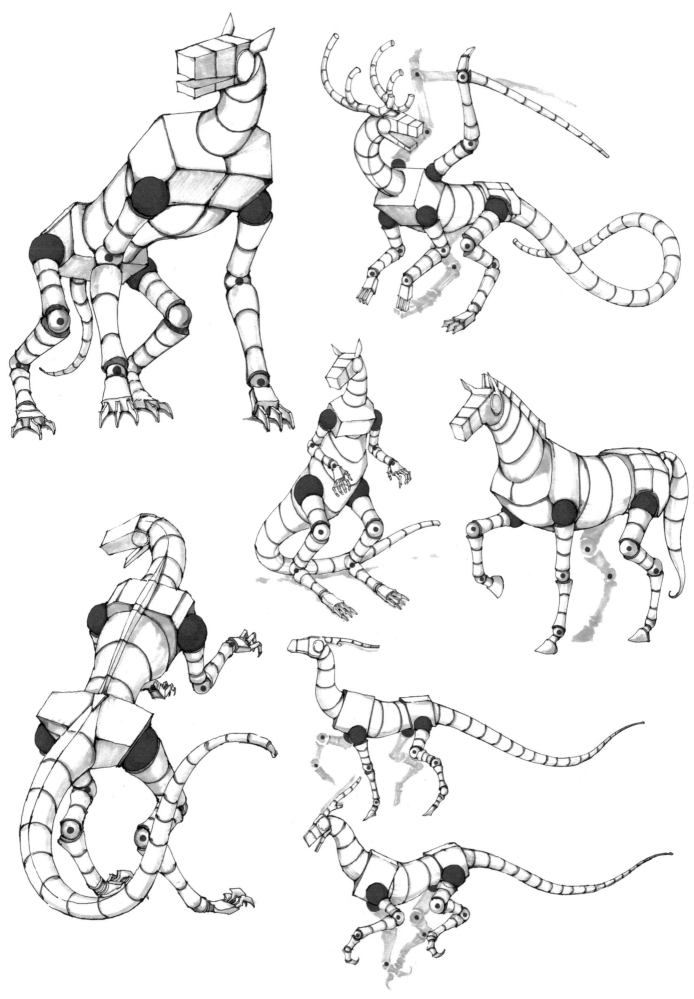

124

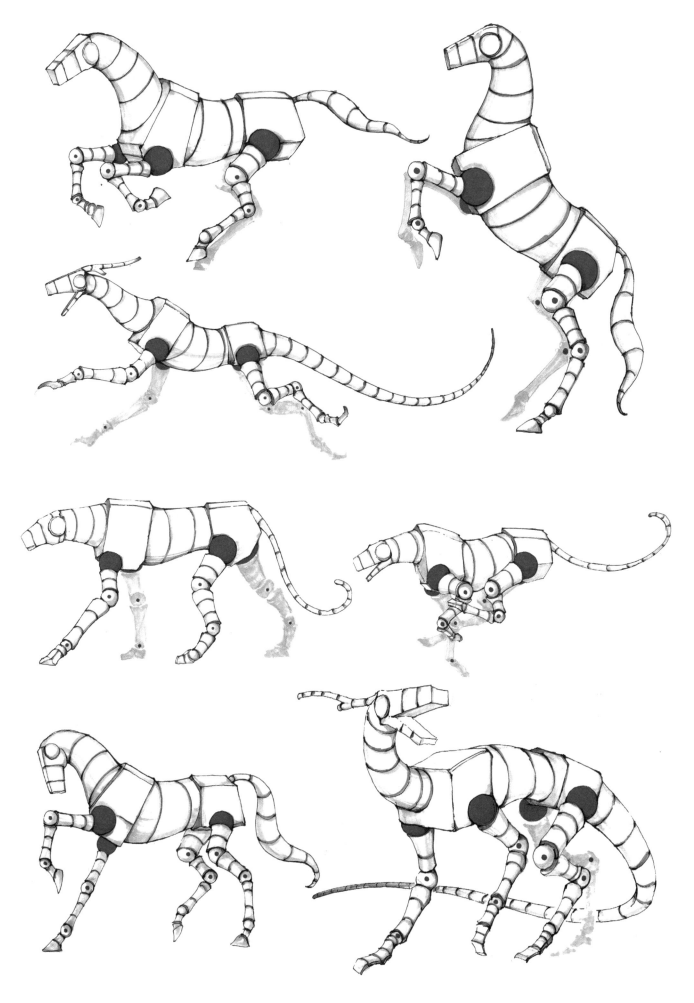

◆ 動物的肌肉結構繪製

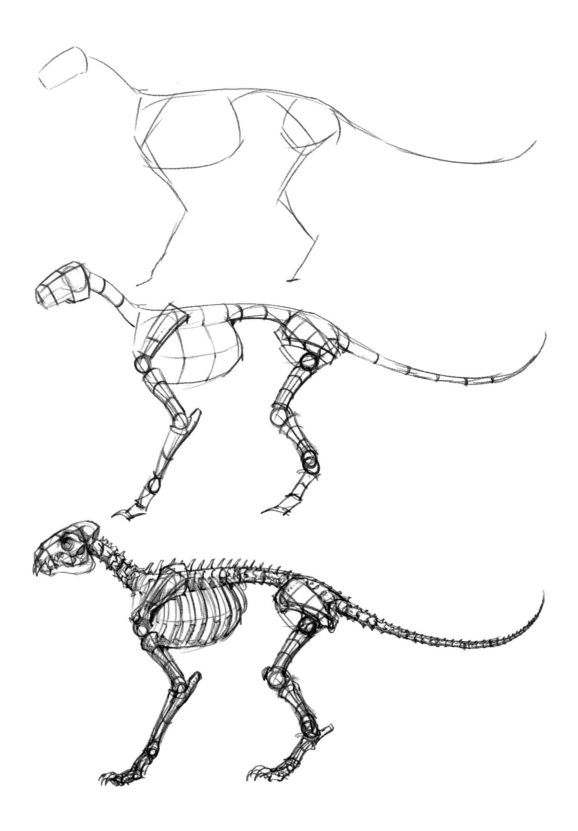

1 簡單勾勒出骨骼的形狀，畫草稿時需要控制好各部分的比例，注意四肢的特點。

2 畫出結構線，表現出空間感。

3 刻畫骨骼的細節。注意頭骨的特徵，注意脊椎、肩胛和條狀肋骨之間的關係。每根胸椎都連接著一根肋骨。

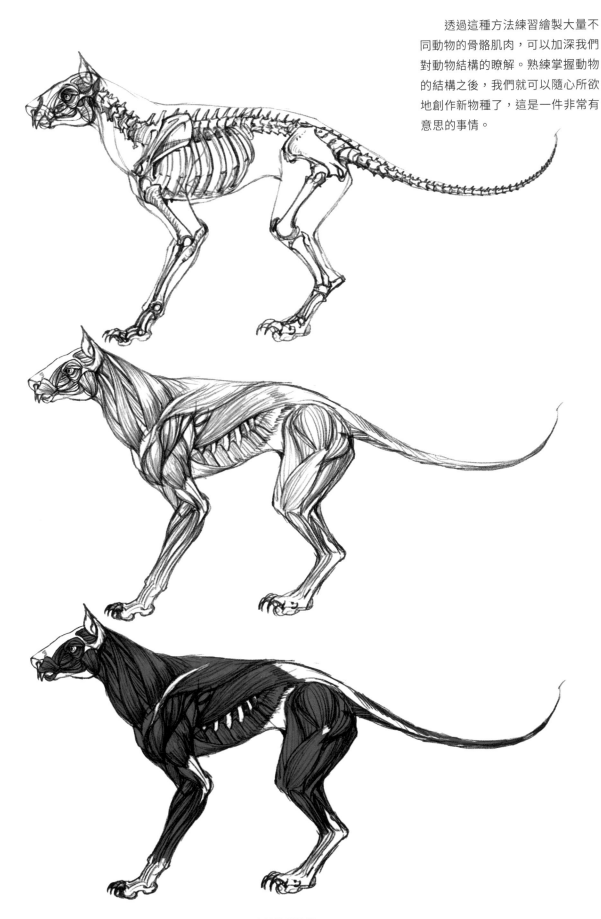

透過這種方法練習繪製大量不
同動物的骨骼肌肉，可以加深我們
對動物結構的瞭解。熟練掌握動物
的結構之後，我們就可以隨心所欲
地創作新物種了，這是一件非常有
意思的事情。

⟨4⟩ 輕輕畫出動物的外輪廓，暫時不考慮肌肉細節，只先掌控整體結構。

⟨5⟩ 在輪廓內添加肌肉結構，用排線的手法表現出肌肉的起伏關係。注意排線要根據肌肉的生長方向走，要有耐心。

⟨6⟩ 掃描畫好的線稿，然後將其放入 Photoshop 中填充色塊。新建圖層，調整圖層模式為 "正片疊底"，直接在上面填充顏色。

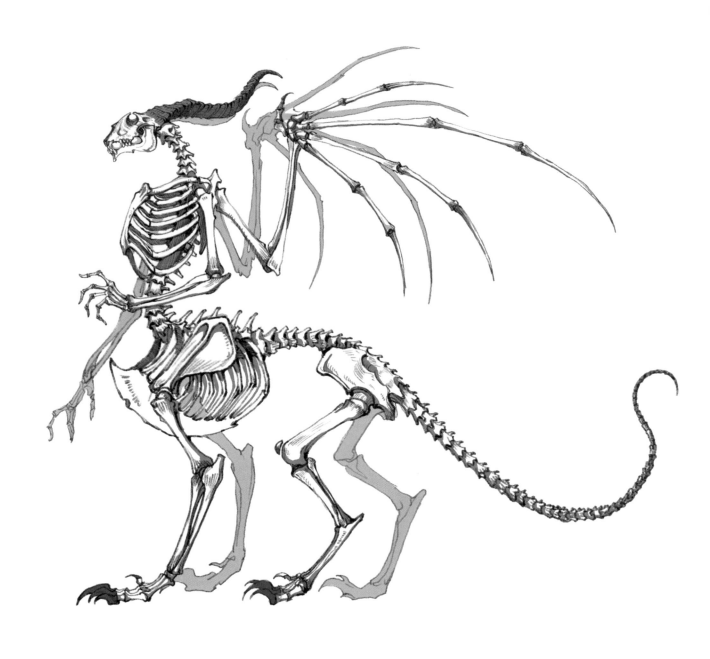

◆ 不同動物骨骼的組合搭配

在熟練掌握了動物的結構之後，可以將不同動物的骨骼進行組合搭配，這樣就可以設計出另類、有趣的物種。虛構的物種也需要紮實的結構支撐，只有結構合理，繪製效果才能顯得非常真實。

下面介紹一個由不同動物骨骼組合搭配而成的怪物骨骼的繪製過程。

在下筆之前，需要構思出整體造型，首先要有一個主題。不要盲目下筆，如果缺乏靈感，可以在網路搜索一些關鍵字，找一些比較奇特的生物（如龍、怪獸和精靈等）來臨摹。平時也可以多看，累積一些經驗，提升自己的想像力和審美能力。

這裡要創作一個類似半人馬獸的怪物。這個怪物的骨骼由人和犬科動物的骨骼搭配而成。用犬科動物的頭骨，這樣看起來比較有力；胸腔和上肢用人類的，下半身用犬科動物的。在頭部、背部分別加上角和翅膀作為點綴，使造型更加飽滿、有張力。

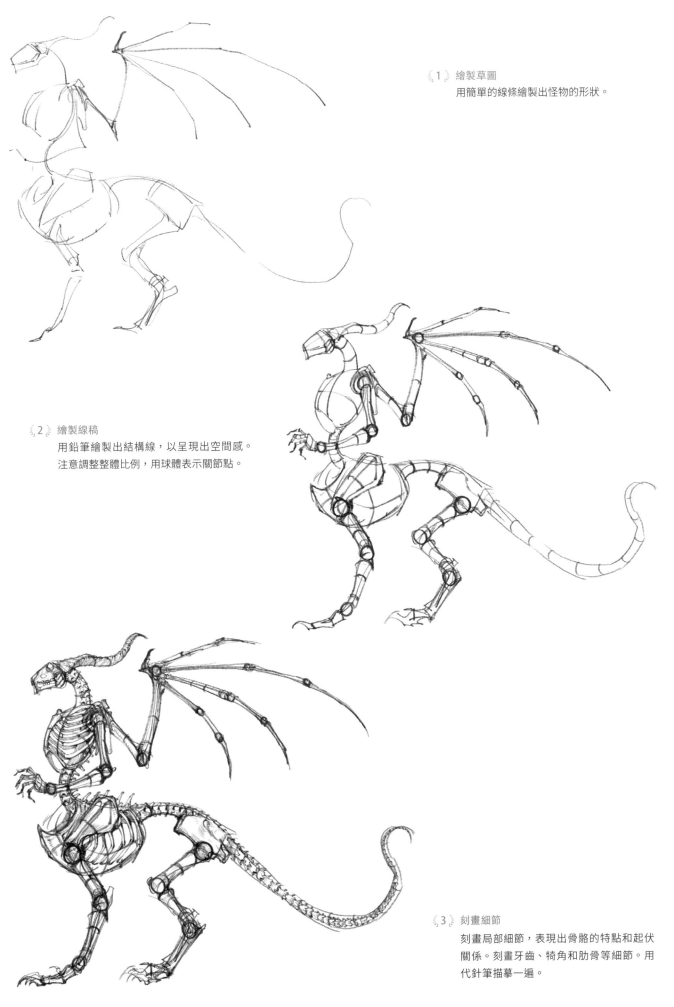

《1》 繪製草圖
用簡單的線條繪製出怪物的形狀。

《2》 繪製線稿
用鉛筆繪製出結構線,以呈現出空間感。
注意調整整體比例,用球體表示關節點。

《3》 刻畫細節
刻畫局部細節,表現出骨骼的特點和起伏
關係。刻畫牙齒、犄角和肋骨等細節。用
代針筆描摹一遍。

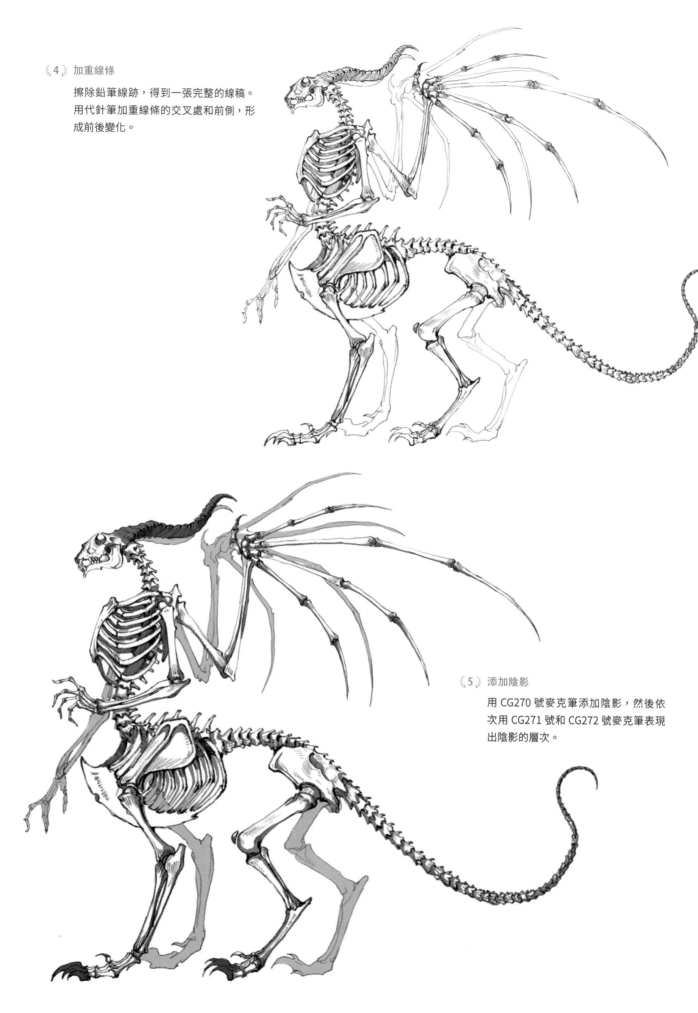

《4》加重線條

　　擦除鉛筆線跡,得到一張完整的線稿。
用代針筆加重線條的交叉處和前側,形
成前後變化。

《5》添加陰影

　　用 CG270 號麥克筆添加陰影,然後依
次用 CG271 號和 CG272 號麥克筆表現
出陰影的層次。

04 創作和繪製過程詳解

◆ 犼

《1》繪製草圖

　　畫草稿前，先確定犼的特點。犼是食肉類動物，需要注意頭骨和四肢的特點，有犬齒。考慮到要用前肢進行攻擊，可以把前肢設計得比較發達。在身上畫一些紋理，如骨刺或皺紋等。可以在頭部加上犄角，在背上加上鬃毛，使整體造型更有張力。

注意，草圖階段要儘量將自己的想法完全表達出來，但不用刻畫細節，只要明確結構關係即可。

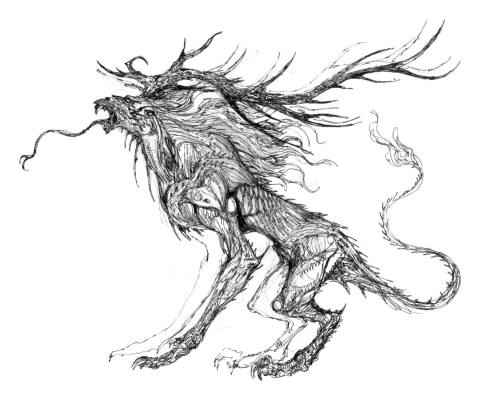

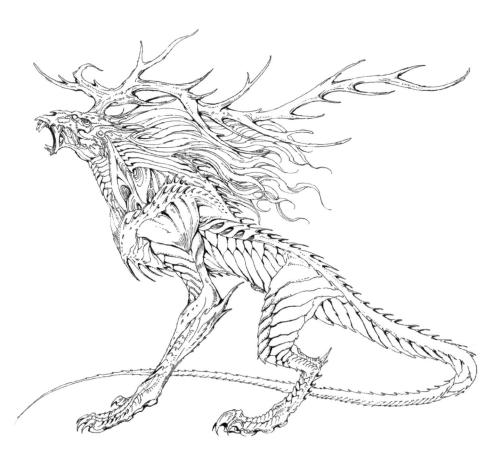

《2》繪製線稿

　　將草圖放在描圖台上，再放上一張紙，用代針筆勾出線稿。這一步不僅會清除多餘的線，並歸納出線之間的穿插關係，還會對造型進行一些修改，使效果看起來更協調。可以在結構上加短小的排線，加重交接處的線條，明確層次和穿插關係。

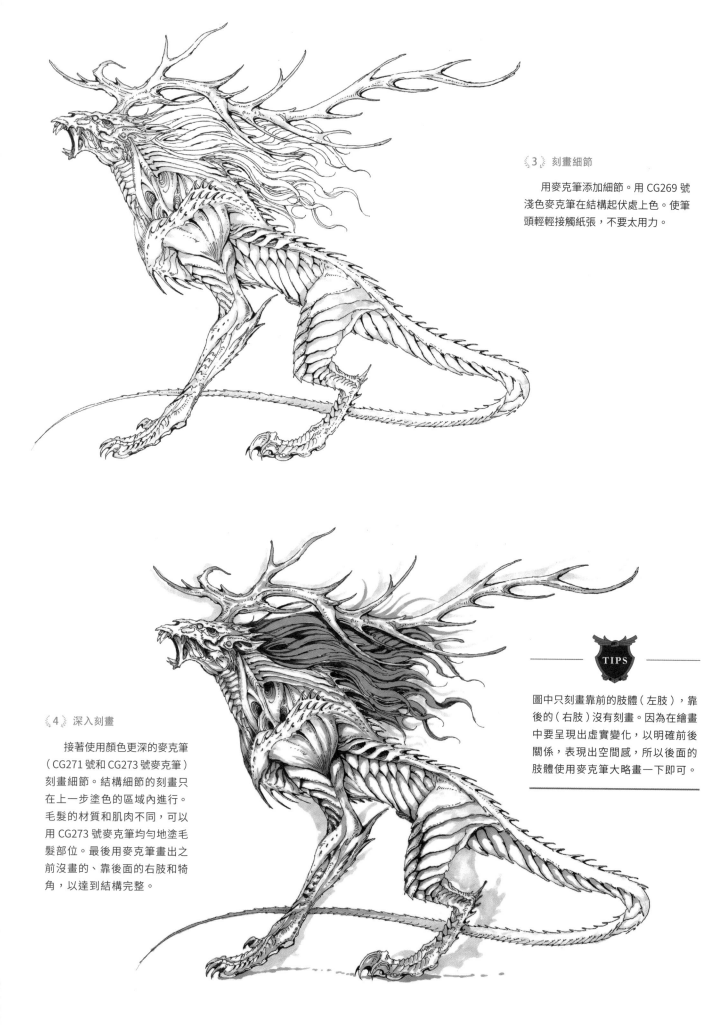

《3》刻畫細節

　　用麥克筆添加細節。用 CG269 號淺色麥克筆在結構起伏處上色。使筆頭輕輕接觸紙張,不要太用力。

TIPS

圖中只刻畫靠前的肢體(左肢),靠後的(右肢)沒有刻畫。因為在繪畫中要呈現出虛實變化,以明確前後關係,表現出空間感,所以後面的肢體使用麥克筆大略畫一下即可。

《4》深入刻畫

　　接著使用顏色更深的麥克筆(CG271 號和 CG273 號麥克筆)刻畫細節。結構細節的刻畫只在上一步塗色的區域內進行。毛髮的材質和肌肉不同,可以用 CG273 號麥克筆均勻地塗毛髮部位。最後用麥克筆畫出之前沒畫的、靠後面的右肢和犄角,以達到結構完整。

◆ 三頭蛟

嘗試繪製一些局部結構數量增多的物種，如多頭、多角、多肢或多尾的生物。下面就來創作一頭兩棲類的三頭物種。

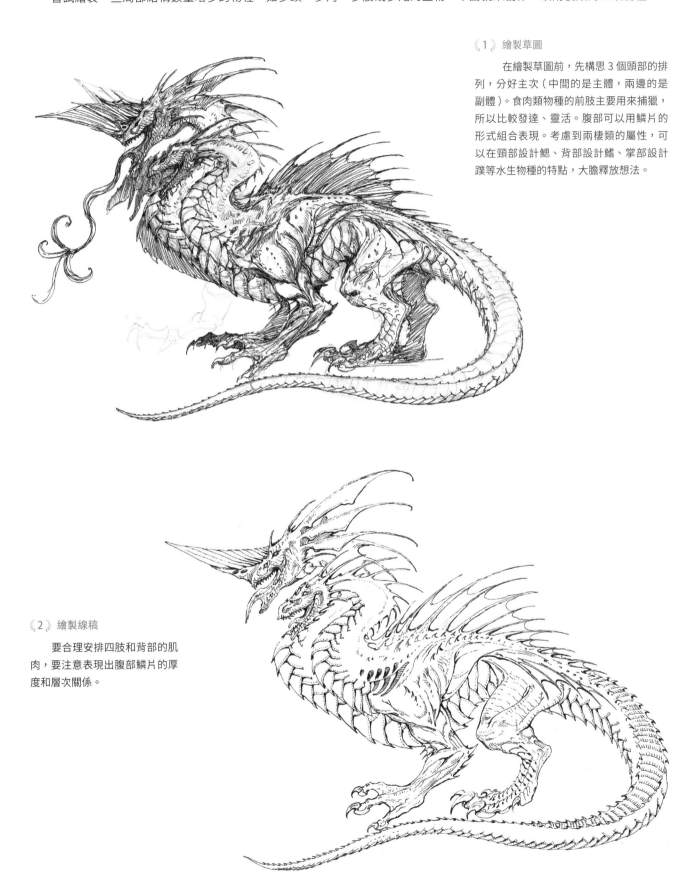

《1》繪製草圖

　　在繪製草圖前，先構思 3 個頭部的排列，分好主次（中間的是主體，兩邊的是副體）。食肉類物種的前肢主要用來捕獵，所以比較發達、靈活。腹部可以用鱗片的形式組合表現。考慮到兩棲類的屬性，可以在頸部設計鰓、背部設計鰭、掌部設計蹼等水生物種的特點，大膽釋放想法。

《2》繪製線稿

　　要合理安排四肢和背部的肌肉，要注意表現出腹部鱗片的厚度和層次關係。

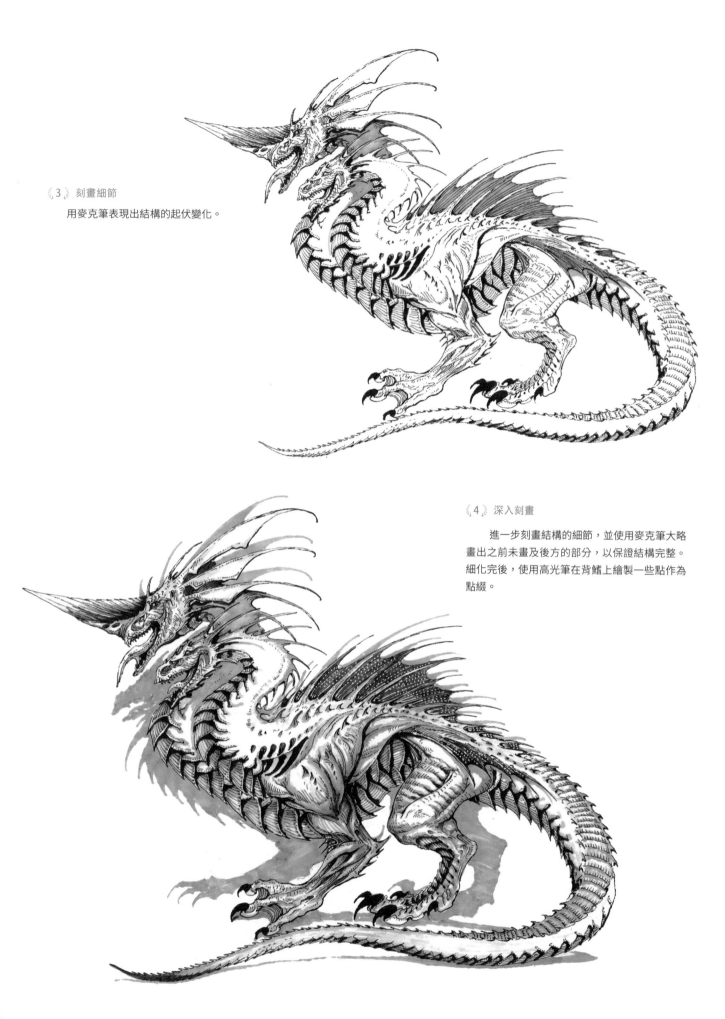

《3》 刻畫細節

用麥克筆表現出結構的起伏變化。

《4》 深入刻畫

進一步刻畫結構的細節,並使用麥克筆大略
畫出之前未畫及後方的部分,以保證結構完整。
細化完後,使用高光筆在背鰭上繪製一些點作為
點綴。

05 幻想物種作品賞析

　　嘗試將不同動物的結構進行組合搭配，這樣會得到一個新物種。但畫好新物種還需要大量練習。以下是透過結構組合得到的一些新物種的造型。

● 蝰鷲

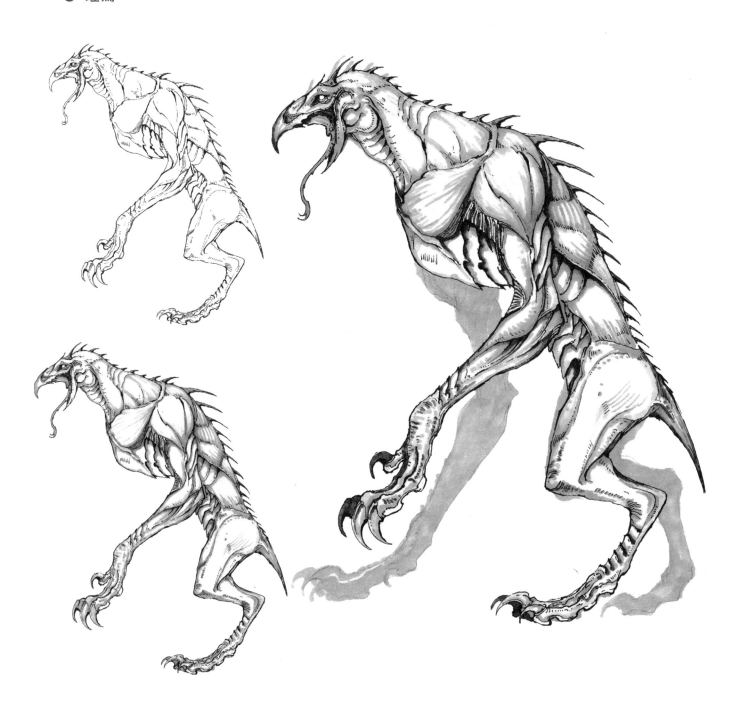

● 水貘獸

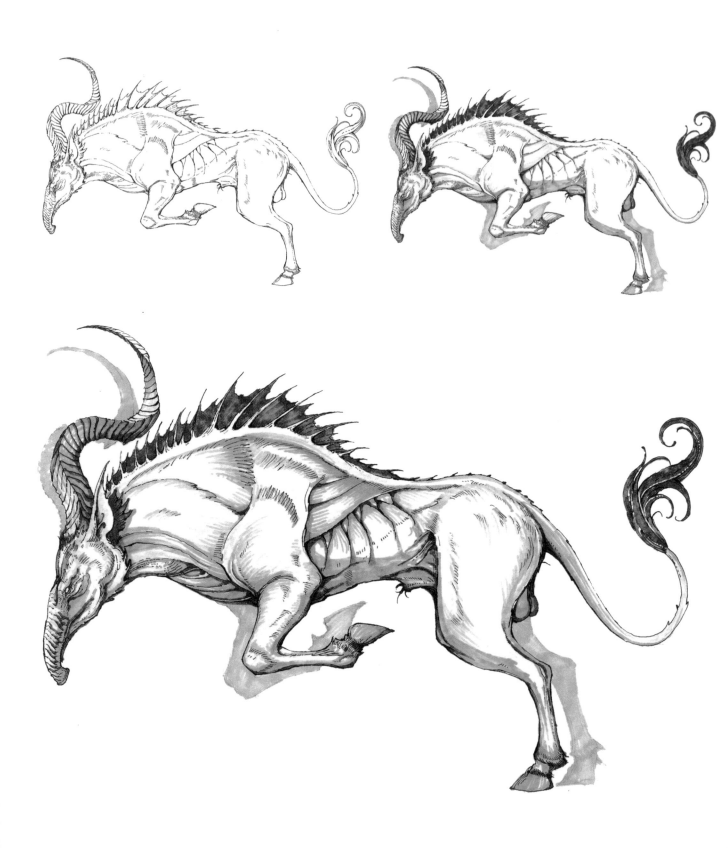

● 角獅

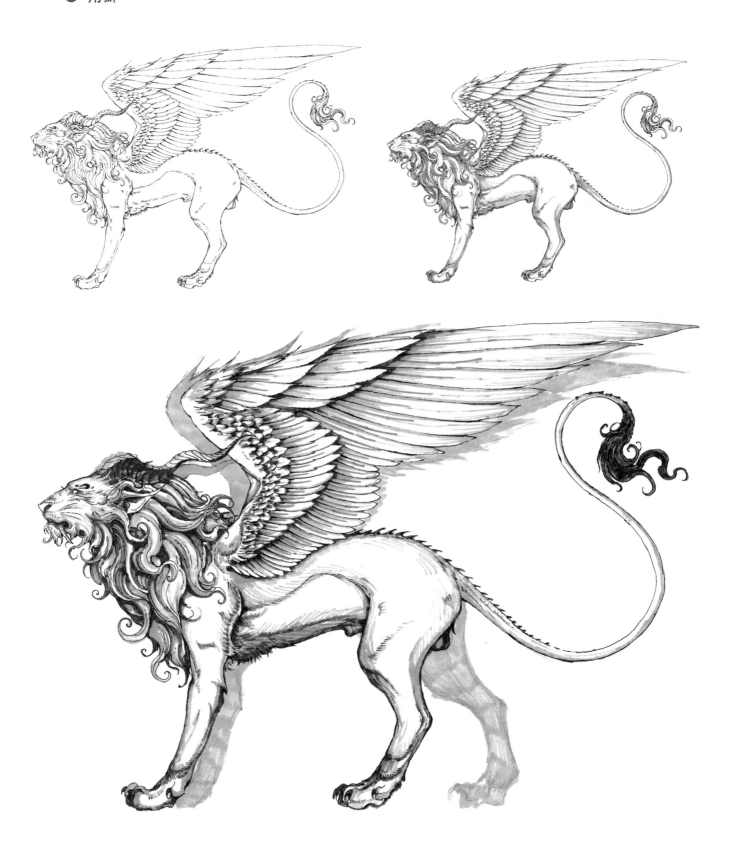

● 飛狗

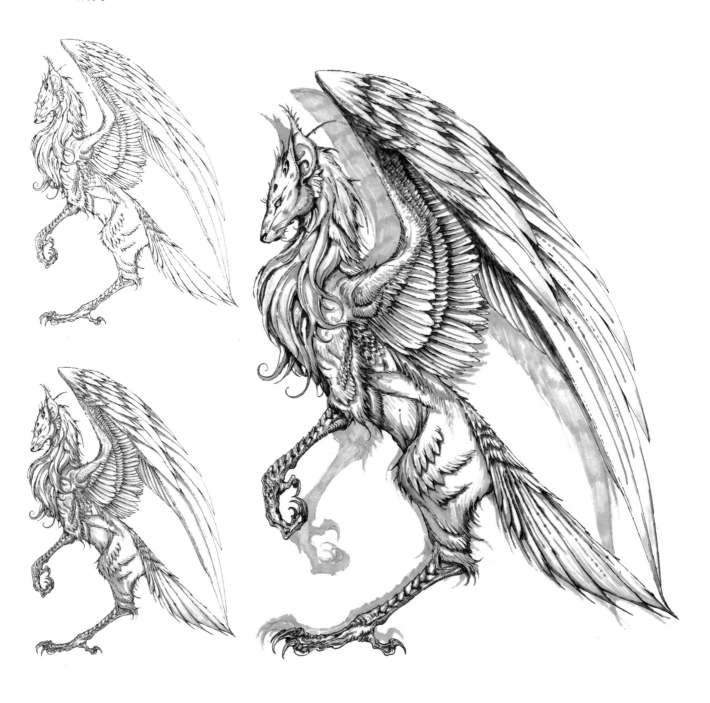

● 水紋蜥

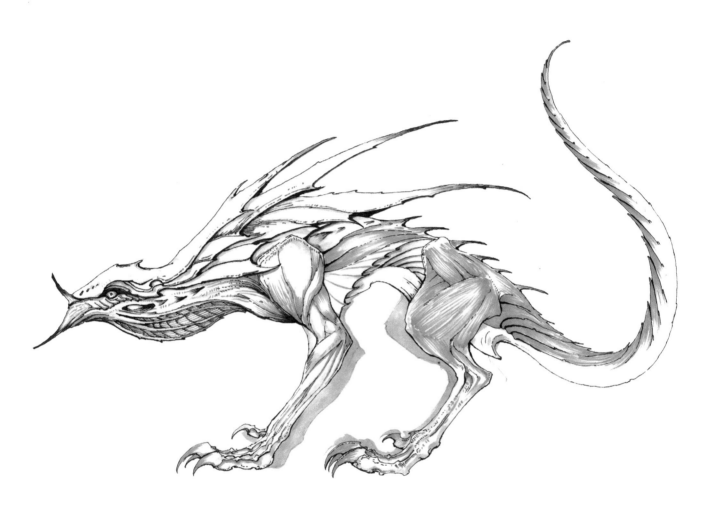

第4章
遊戲動漫概念設計

* * * * * *

THE
HAND DRAWN ART
OF FANTASY

① 風格的設定

　　在設計動漫角色的時候，很多初學者盲目地想到什麼畫什麼，隨便往設計上添加元素，胡亂搭配造型，這是錯誤的設計方式。

　　在設計前，應該先做好準備，確定自己的設計思路，先了解所要設計的角色風格及故事背景和時代背景，如未來科幻、廢土、賽博龐克、魔幻、武俠等。接下來，找到相應的素材後，進行參考，因為很多形體結構和設計項目光靠自己想像是非常有侷限性的，必須透過相應的素材來激發靈感。這樣設計效果才能成體系，元素的運用才能更成熟、完整，設計風格才能統一。

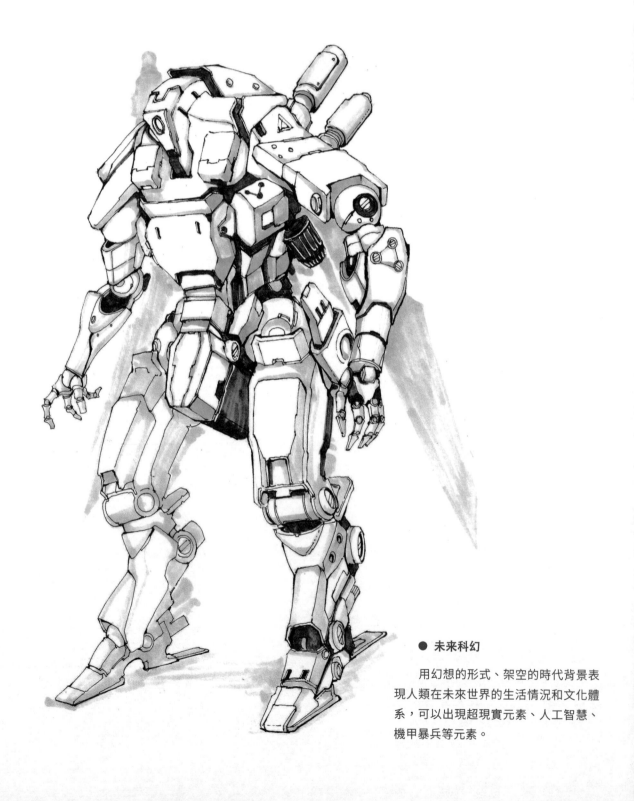

● 未來科幻

　　用幻想的形式、架空的時代背景表現人類在未來世界的生活情況和文化體系，可以出現超現實元素、人工智慧、機甲暴兵等元素。

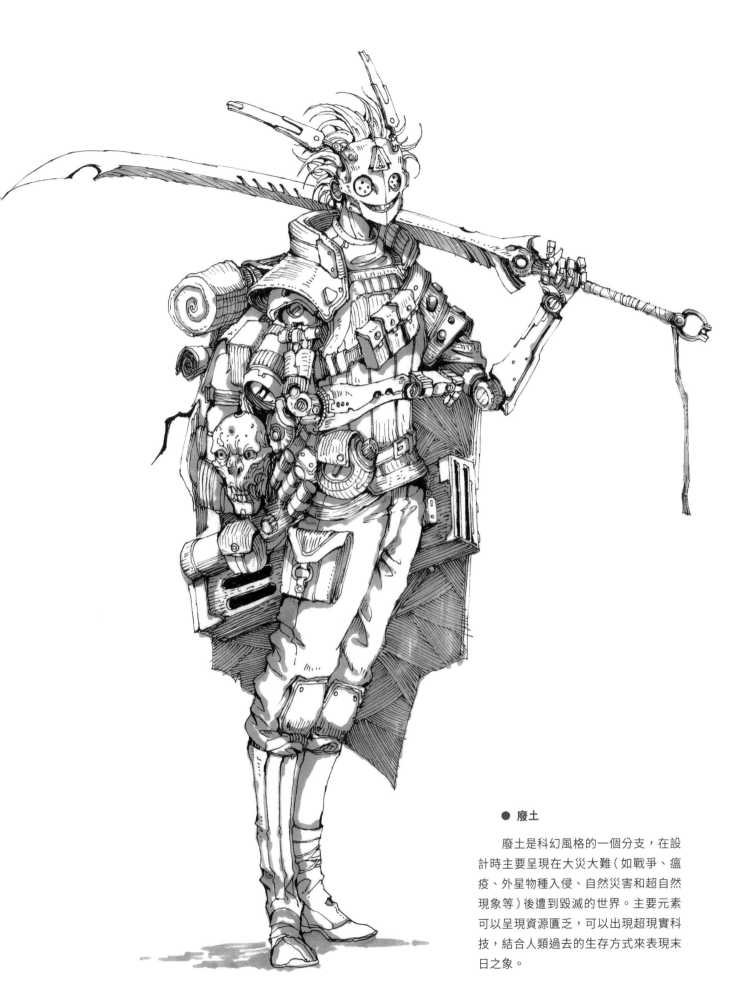

● 廢土

　　廢土是科幻風格的一個分支，在設計時主要呈現在大災大難（如戰爭、瘟疫、外星物種入侵、自然災害和超自然現象等）後遭到毀滅的世界。主要元素可以呈現資源匱乏，可以出現超現實科技，結合人類過去的生存方式來表現末日之象。

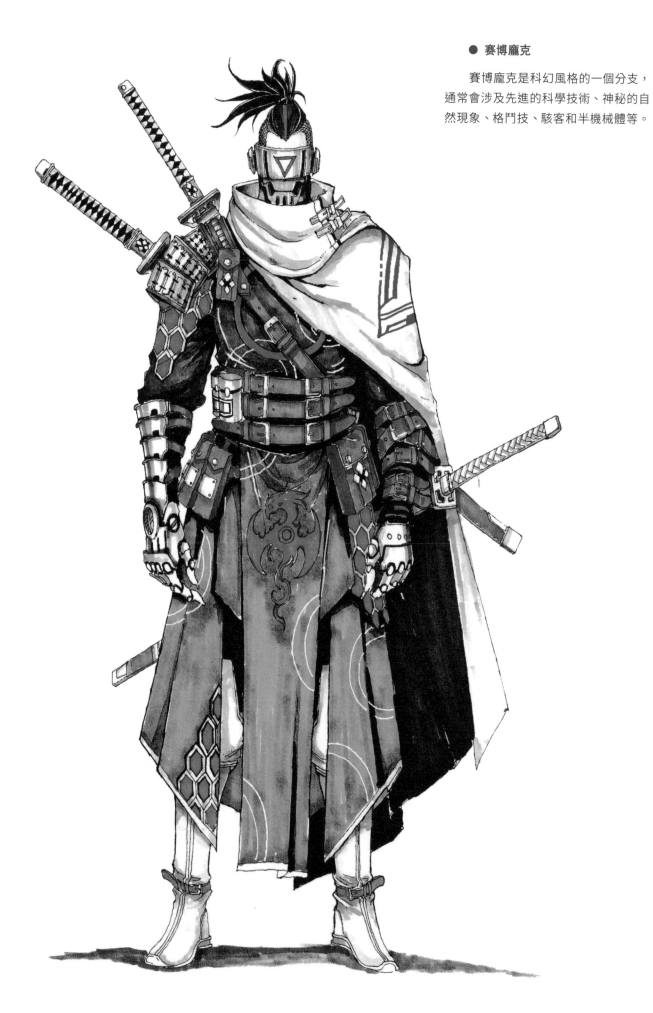

● 賽博龐克

　　賽博龐克是科幻風格的一個分支，通常會涉及先進的科學技術、神秘的自然現象、格鬥技、駭客和半機械體等。

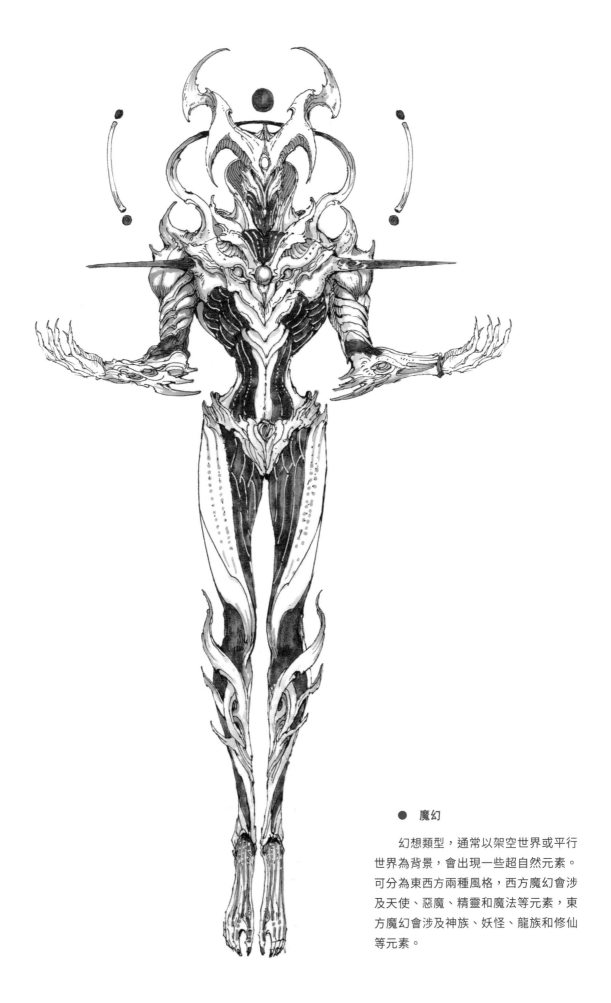

● 魔幻

幻想類型，通常以架空世界或平行
世界為背景，會出現一些超自然元素。
可分為東西方兩種風格，西方魔幻會涉
及天使、惡魔、精靈和魔法等元素，東
方魔幻會涉及神族、妖怪、龍族和修仙
等元素。

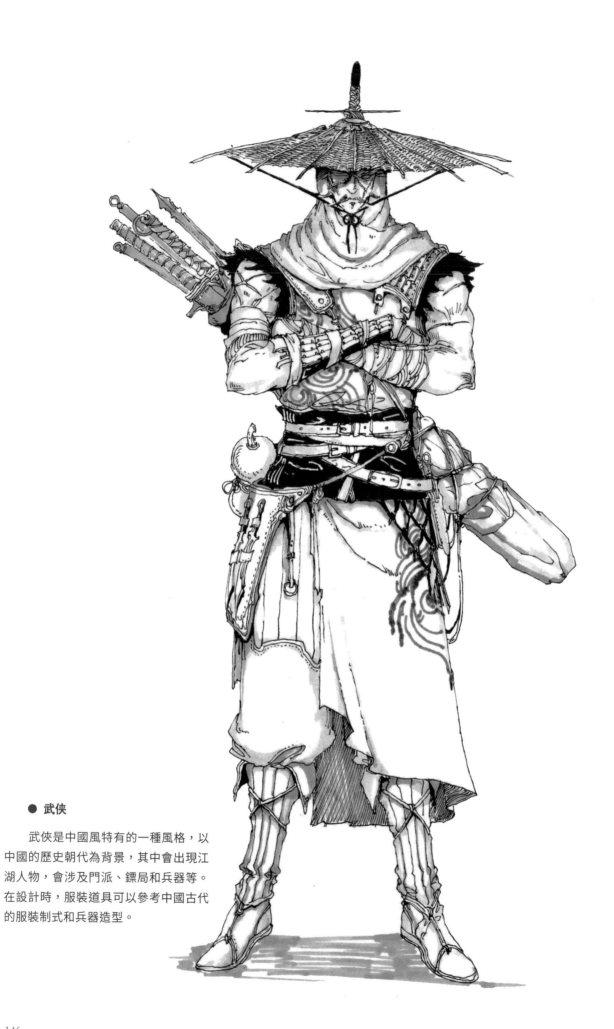

● 武俠

　　武俠是中國風特有的一種風格，以
中國的歷史朝代為背景，其中會出現江
湖人物，會涉及門派、鏢局和兵器等。
在設計時，服裝道具可以參考中國古代
的服裝制式和兵器造型。

02 設計思路

◆ 誇張造型

在動漫和遊戲人物的設計中，會出現各種誇張的造型。對造型進行有規律的誇張，這樣整體造型看起來才會比較協調。

局部造型的誇張設計是將人物的局部部位按節奏進行誇張處理。例如，對頭部進行誇張處理，頸部可以不用處理；對胸部進行誇張處理，腹部不用處理。可以以這樣的節奏進行類推。此外，也可以單獨對局部進行誇張處理，如強化上半身來展現力量感。

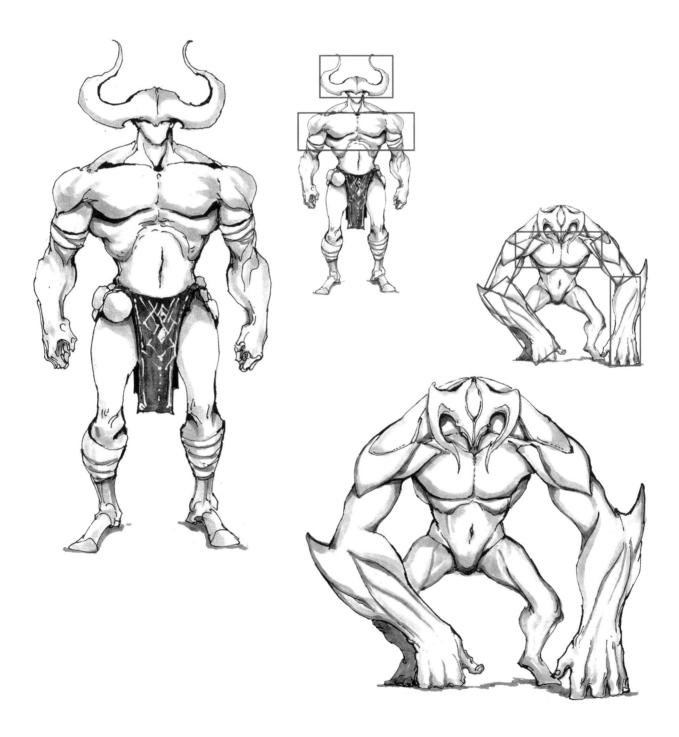

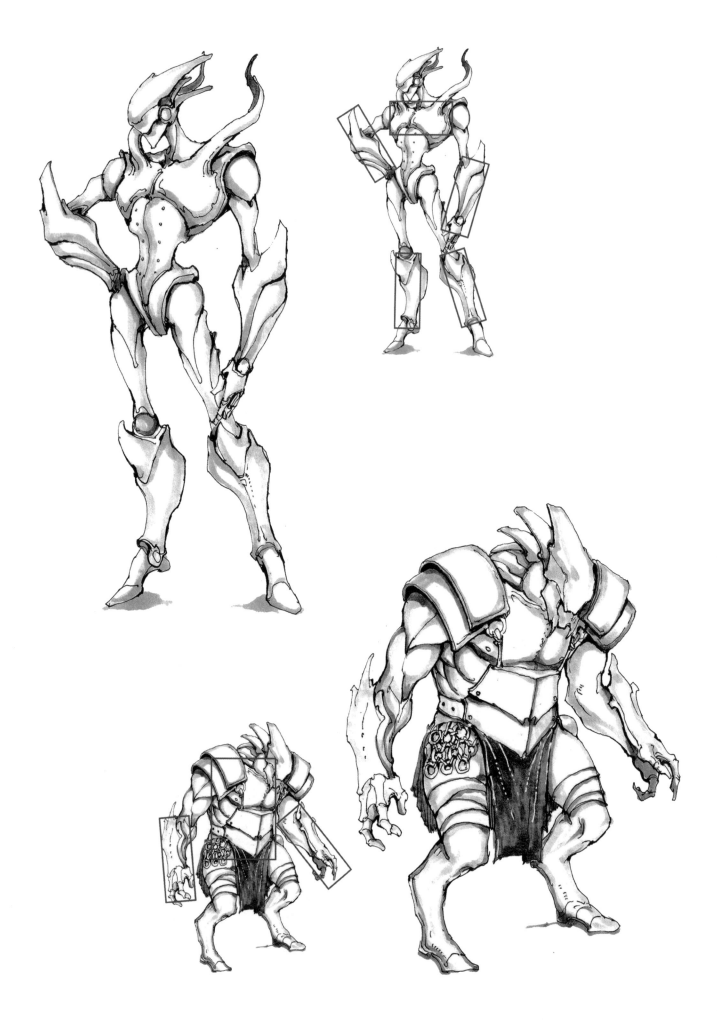

◆ 造型的對稱性

造型有 3 種搭配方式：對稱式、不對稱式和對稱中的不對稱式。任何造型都離不開這 3 種形式。

對稱式：左右兩邊的設計項目分佈均衡。

不對稱式：左右會出現不同的結構，有節奏變化。例如，左肩進行了特殊設計，那麼右胯處也要進行特殊設計，以形成節奏感。

對稱中的不對稱式：將上述兩點條件結合。例如，頭部採用的是對稱設計，肩部可以採用不對稱設計，以形成節奏感。

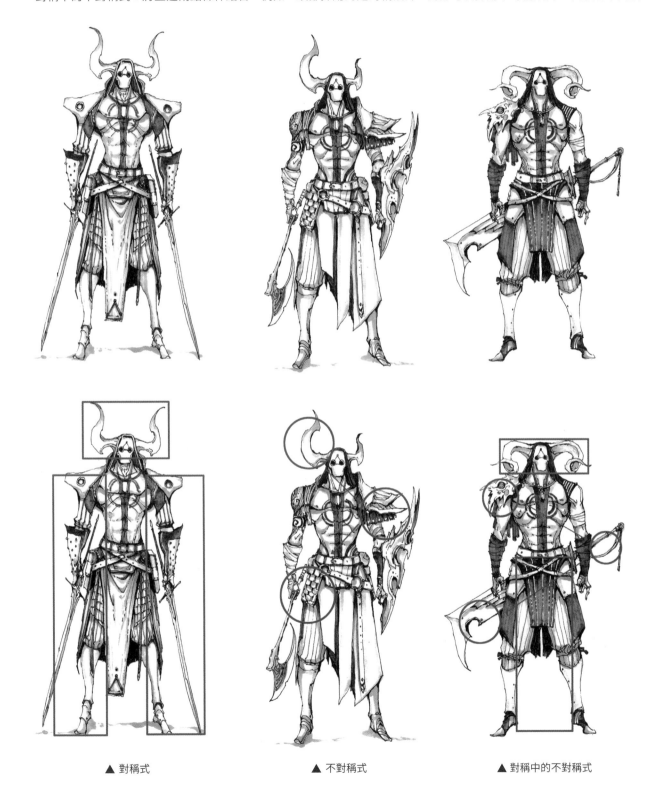

▲ 對稱式　　　　　　　　　▲ 不對稱式　　　　　　　　　▲ 對稱中的不對稱式

◆ 造型符號化

　　可以將平面幾何圖形（方形、圓形、三角形、菱形和梯形等）搭配成一種符號化的造型，然後將造型細化，進而描繪出一個角色。

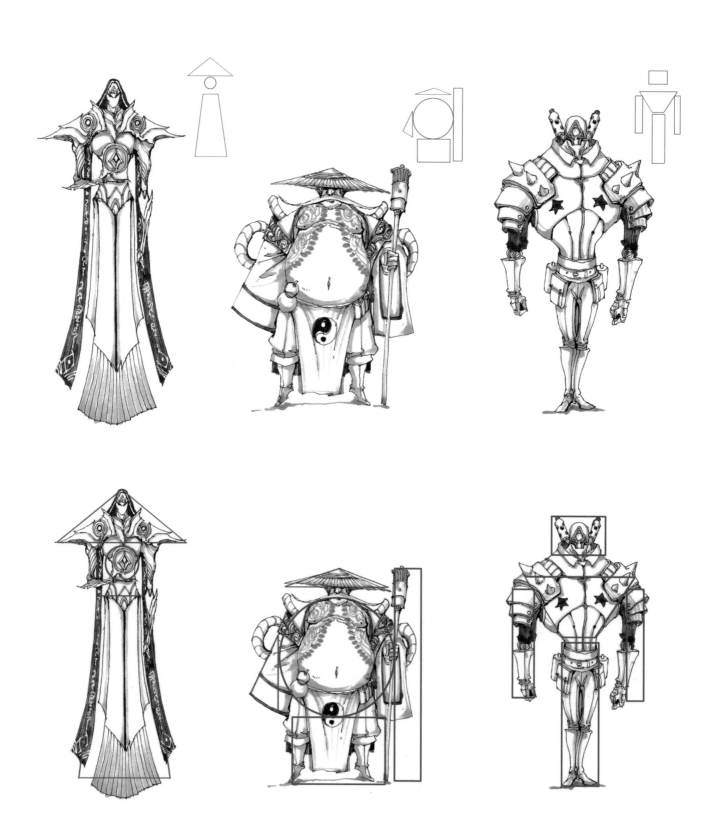

◆ 造型剪影化

　　平時經常練習繪製剪影化造型有助於提升對遊戲動漫角色的造型認知水準。

　　在畫剪影時，外輪廓可以設計得比較誇張，先用大面積的黑塊快速地表現出造型的特點，之後再進行細化。

　　可以先確定造型的對稱性，然後透過外輪廓的變化設計出各種各樣的剪影化造型。

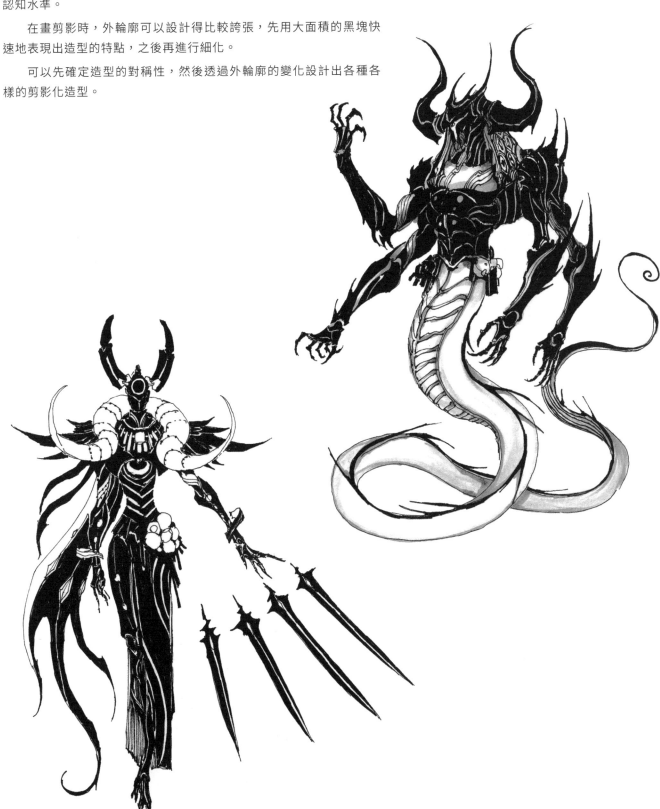

先簡單畫出外輪廓，表現出人物外輪廓的
特徵，然後刻畫出服裝、配飾、髮型等細節。

◆ 線條的長短搭配

　　輪廓線是由不同長度的線條組成，由長到短分為3種。可以透過不同長度的線條控制疏密節奏，這樣能呈現更好的視覺效果。

1. ————————————
2. ————————
3. ————

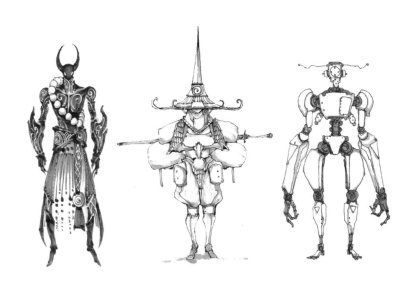

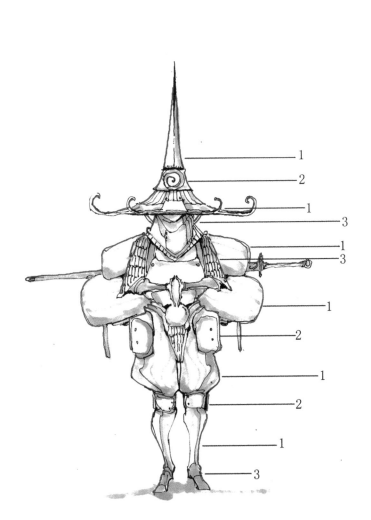

1
2
1
3
1
3
1
2
1
2
1
3

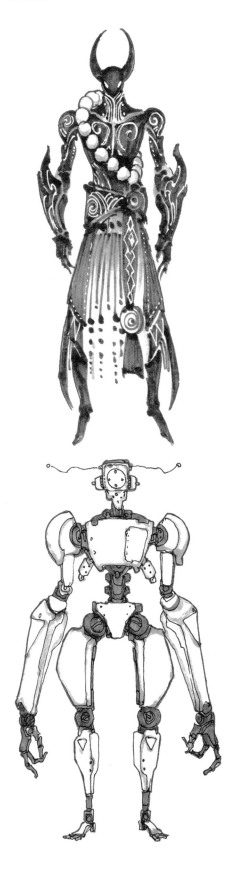

◆ 裝飾元素的表現方式

　　裝飾元素的表現方式有複製、排列、疊壓、穿插、纏繞、懸掛、交叉、浮雕、鏤空、鑲嵌、咬合和編織等。設計人物造型時需要用到這些裝飾元素。當然，並不是每個角色都要塞滿這些元素，一個角色用到 3~4 個裝飾元素就可以了。

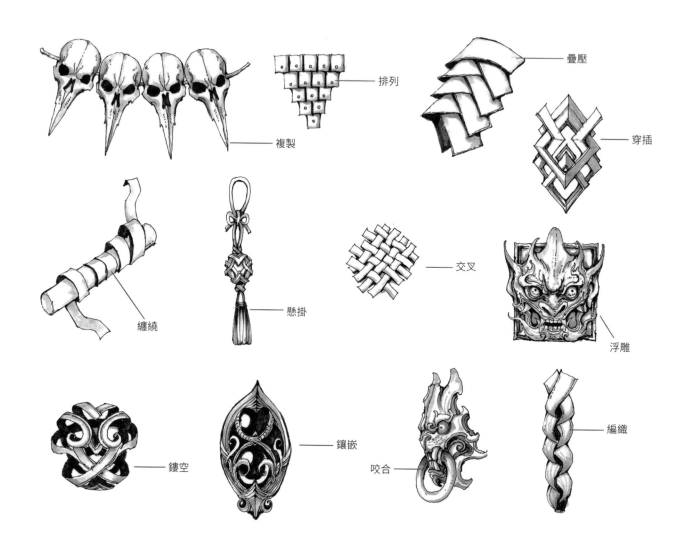

排列

疊壓

穿插

複製

纏繞

懸掛

交叉

浮雕

鏤空

鑲嵌

咬合

編織

複製：一個造型元素或裝飾重複使用。

排列：把造型元素有規律地排列組合在一起，如甲片或
　　　其他裝飾。

疊壓：一層壓一層，上方的造型元素有序地壓著下方的
　　　造型元素。

穿插：造型元素來回交叉，可以由上往下或前後交叉。

纏繞：布條或繩索等迴旋地束縛在別的物體上。

懸掛：物體的一頭固定在一個位置，另一頭懸空。

交叉：幾個造型元素從不同的方向相互穿過。

浮雕：物體的表面結構起伏明顯。

鏤空：造型上有穿透的圖案或文字。

鑲嵌：將一個物體嵌入另一個物體內。

咬合：彼此接觸的物體表面凹凸交錯，相互卡住。

編織：把細長的元素相互交錯或鉤連而組織起來。

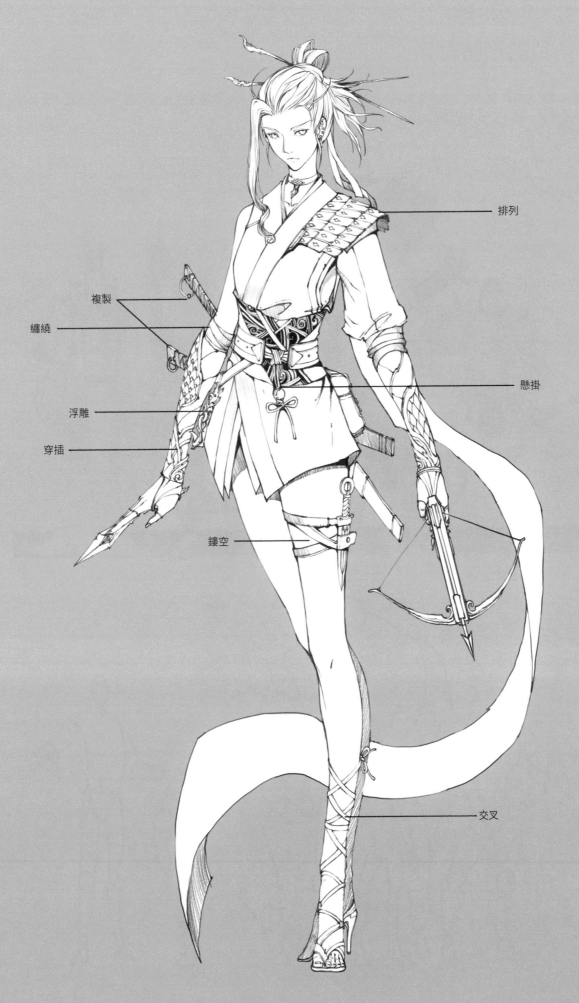

排列

複製

纏繞

懸掛

浮雕

穿插

鏤空

交叉

◆ 多角色的形體對比

　　在繪製成套的角色設計時，要避免形體大小過於單一。可以根據人物的特點塑造出高、矮、胖、瘦等不同的形態，角色之間形成對比，這樣設計出來的角色會更有表現力。

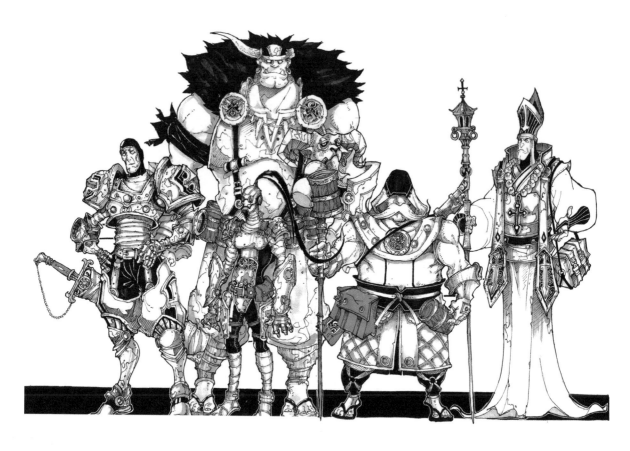

03 設計方案練習

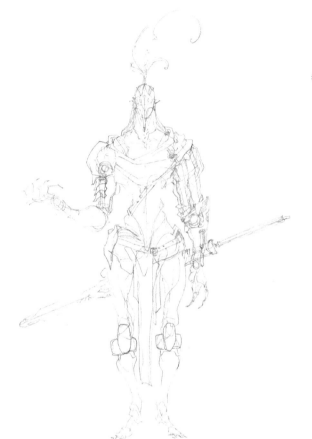

《1》 繪製草圖

　　用鉛筆打草稿，畫出造型的外輪廓，注意造型的對稱性。鉛筆打草稿的好處是在畫錯的時候可以隨時調整。

《2》 添加造型元素

　　在基礎造型上添加一些局部造型元素。這樣可以豐富畫面，呈現細節。在設計前要確定好設計風格，找一些類似風格的圖片進行參考。

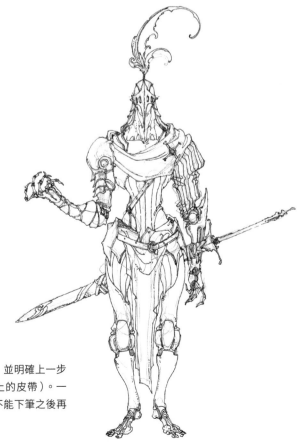

《3》 繪製線稿

　　用代針筆描摹造型輪廓，並明確上一步沒有明確的結構（如劍和身上的皮帶）。一定要想清楚結構再下筆，而不能下筆之後再去想結構，這一點很重要。

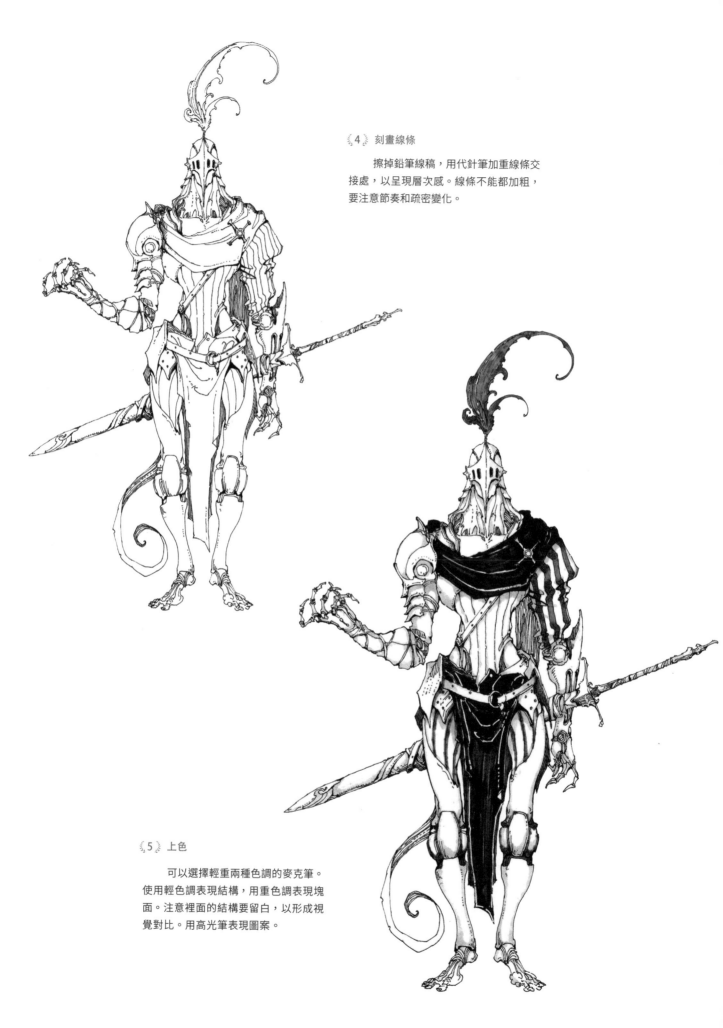

《4》刻畫線條

　　擦掉鉛筆線稿，用代針筆加重線條交
接處，以呈現層次感。線條不能都加粗，
要注意節奏和疏密變化。

《5》上色

　　可以選擇輕重兩種色調的麥克筆。
使用輕色調表現結構，用重色調表現塊
面。注意裡面的結構要留白，以形成視
覺對比。用高光筆表現圖案。

在掌握了方法之後，可以嘗試繪製不同的
造型。儘量練習繪製成套系列的作品，即繪製
3 個、6 個、9 個或 12 個人物造型，編成一組
一組的內容。

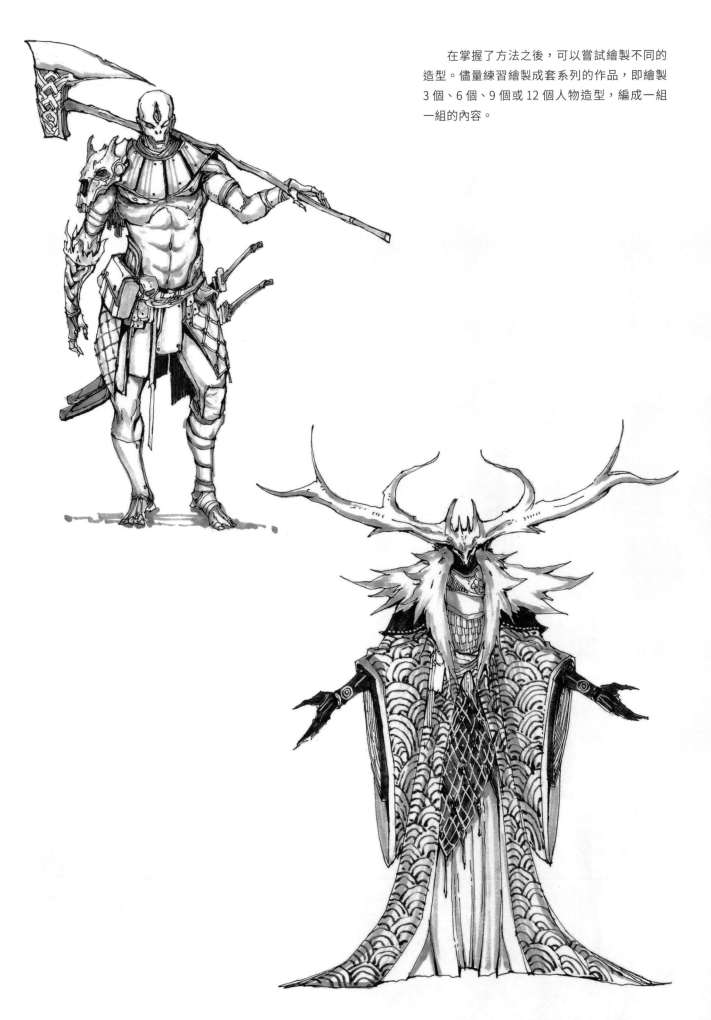

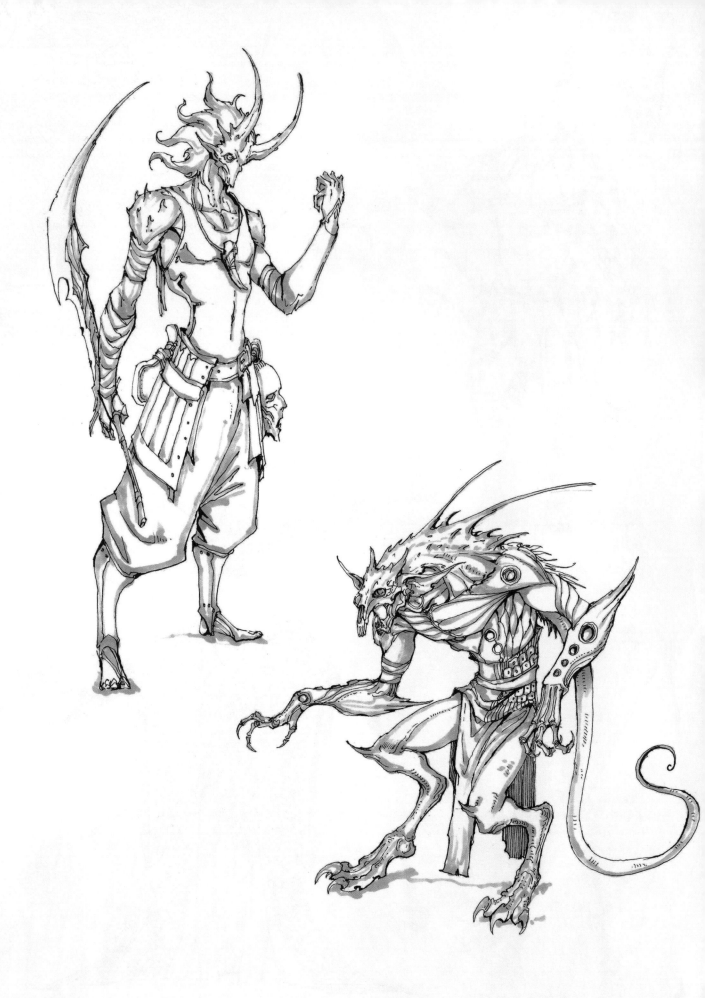

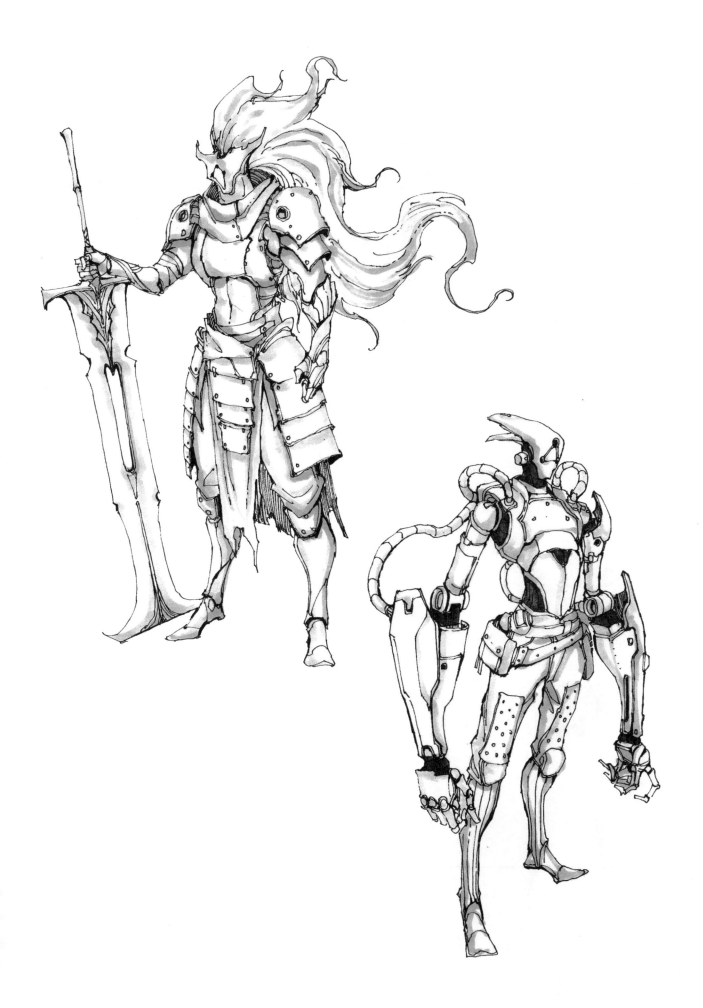

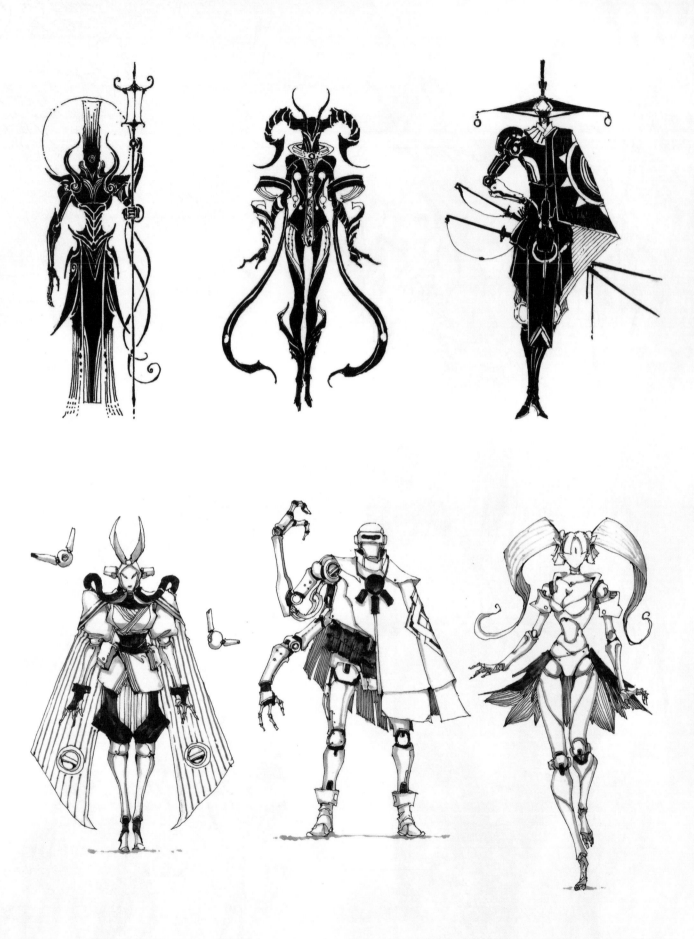

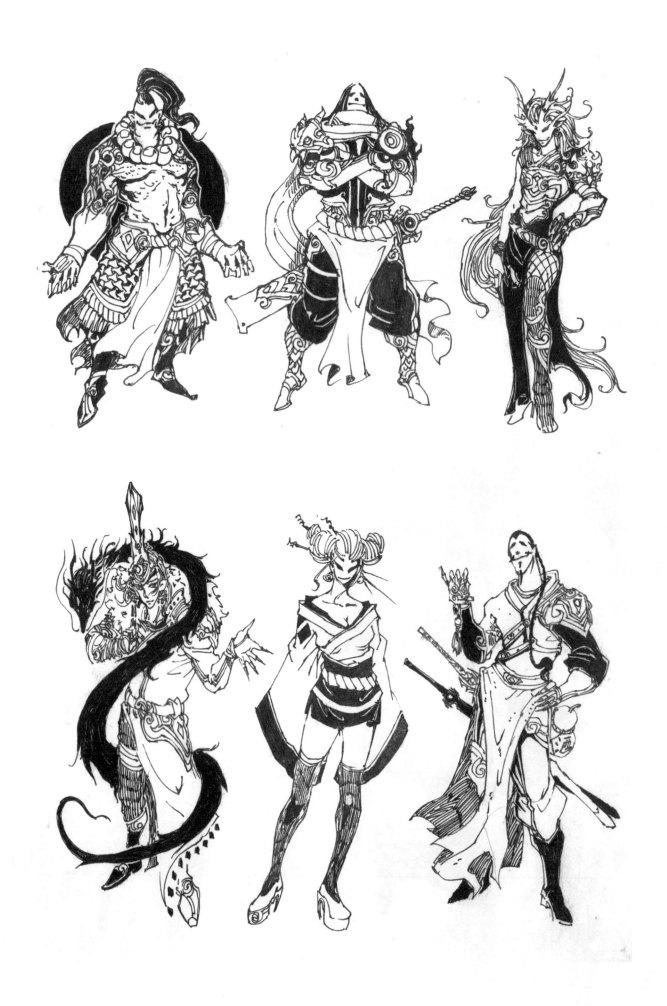

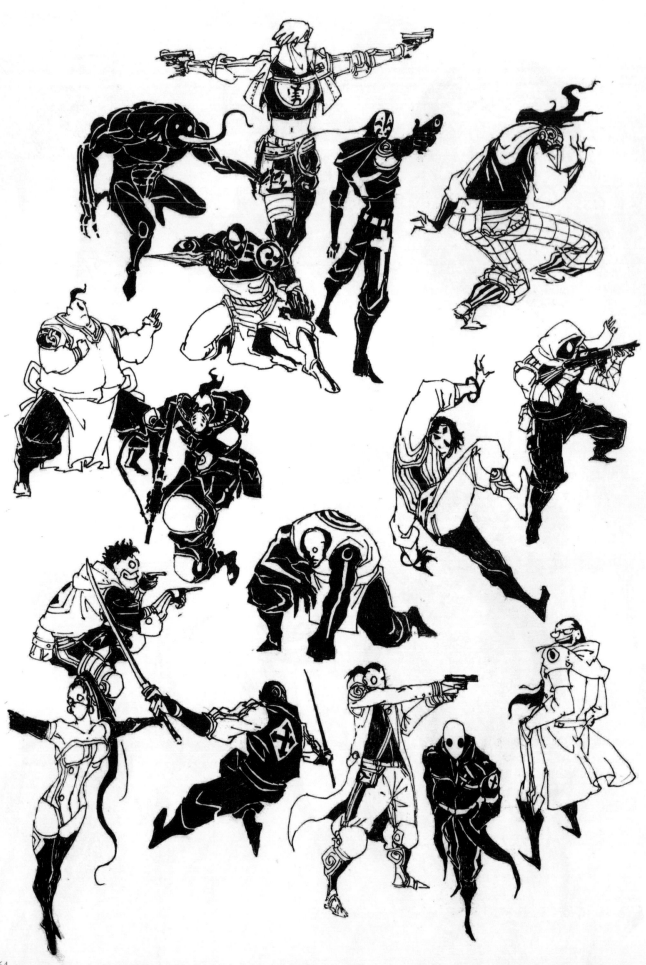

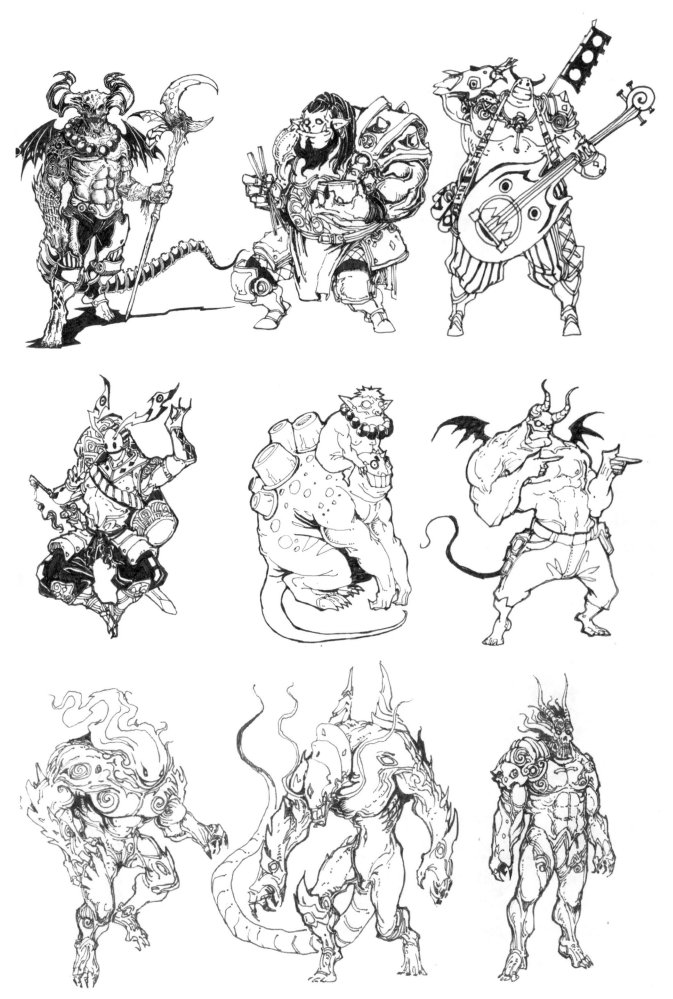

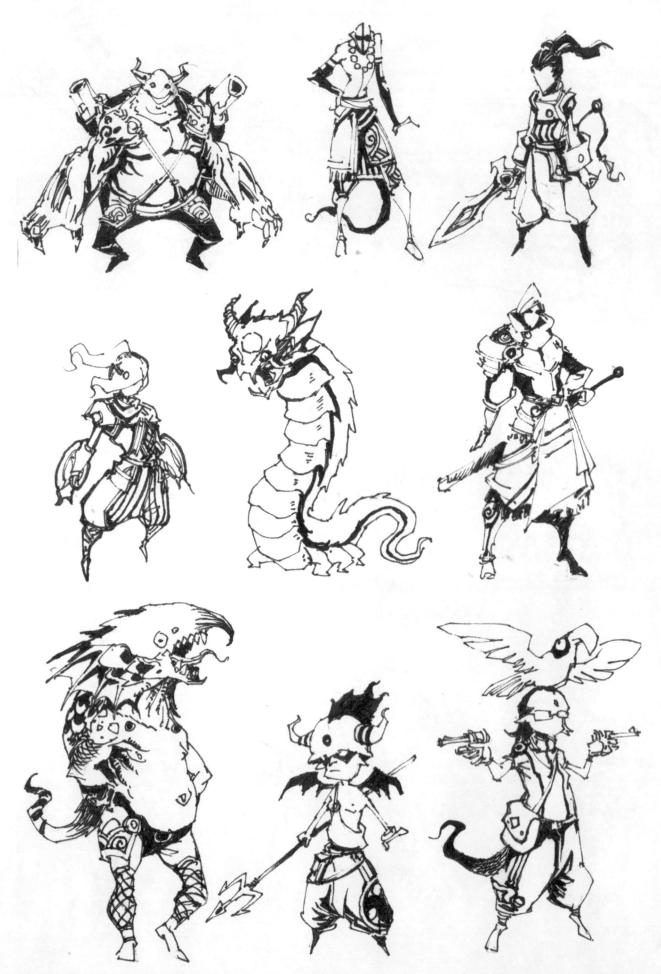

第 5 章
角色設計中的應用元素

THE
HAND DRAWN ART
OF FANTASY

01 花紋設計

◆ 花紋的分類

花紋大致分為流雲紋、獸面紋、百花紋、饕餮紋、飛禽紋和走獸紋。

1. 流雲紋

流雲紋是以雲為主體的花紋設計，單雲頭以螺旋狀往後延伸，呈流線狀擴散，4~6 組雲頭組合成花紋。

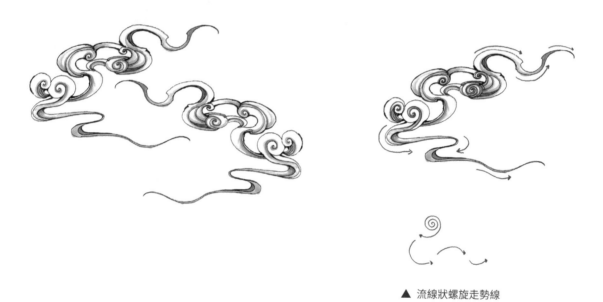

▲ 流線狀螺旋走勢線

2. 獸面紋

獸面紋以動物面部形象為主體，用螺旋狀線條勾勒出目紋、眉紋、耳紋、口紋和鼻紋，需要表現其面目猙獰、兇猛。

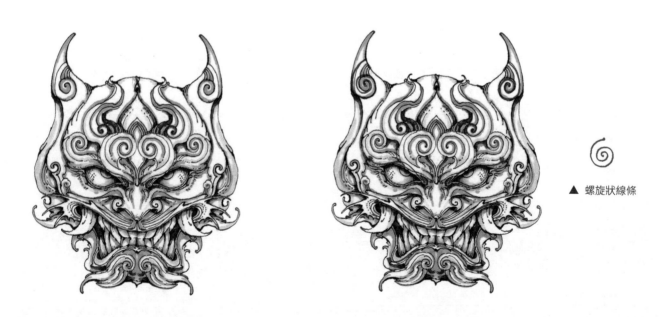

▲ 螺旋狀線條

3. 百花紋

百花紋以植物為主體,由螺旋狀走勢線以交叉的形式穿插成紋,呈對稱狀。

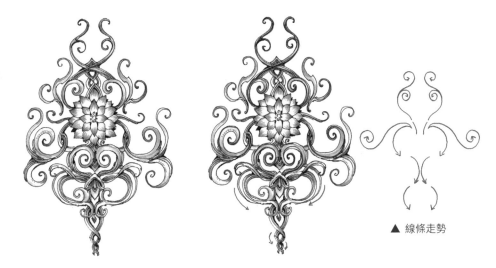

▲ 線條走勢

4. 饕餮紋

饕餮紋是以龍虎身形為主體。與前面採用流線狀螺旋走勢線的花紋不同的是,饕餮紋的外部螺旋走勢線呈鈍形。

◀ 鈍形螺旋走勢線

5. 飛禽紋

飛禽紋以鳥類形象為主體,搭配流雲紋。

6. 走獸紋

走獸紋以獸類形象為主體,搭配流雲紋。

◆ 花紋的創作

設計花紋前必須要瞭解花紋的構成，所有的花紋都是由平面幾何圖形（如三角形、菱形、方形和圓形等）組成的。

將簡單的平面幾何圖形大膽地拼接在一起，進而組成新的圖形。

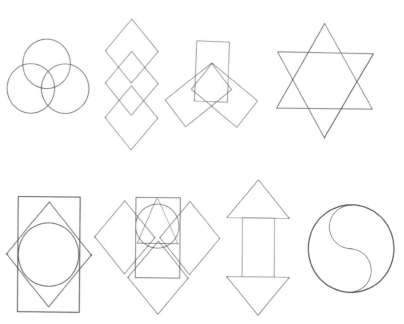

▲ 用幾何圖形組合設計成魔法陣。

170

▲ 用幾何圖形組合設計成魔法陣。

● 創作演示

《1》 先用平面幾何圖形組合成圖案的整體
　　 形狀。

《2》 用鉛筆輕輕地勾出臉部輪廓，標出
　　 十字輔助線，以確定五官的位置。
　　 注意獸面紋基本都為正面臉部裝
　　 飾，左右對稱。

《3》 根據十字輔助線勾勒出五官。

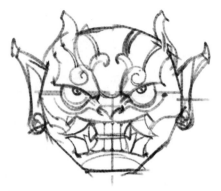

《4》 添加細節，繪製牙齒、瞳孔和眉毛，刻畫出
猙獰、兇猛的表情。

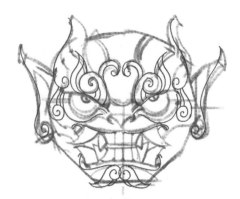

《5》 透過螺旋走勢線勾勒出花紋。

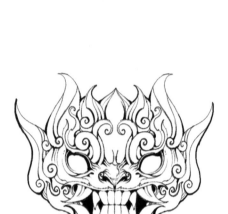

《6》 用代針筆整理線稿，注意歸納螺旋線的走勢，
表現出畫面的層次。

《7》 加入圓形背景，以襯托紋樣，使之更有立體感。

下面嘗試著繪製不同形狀的花紋。

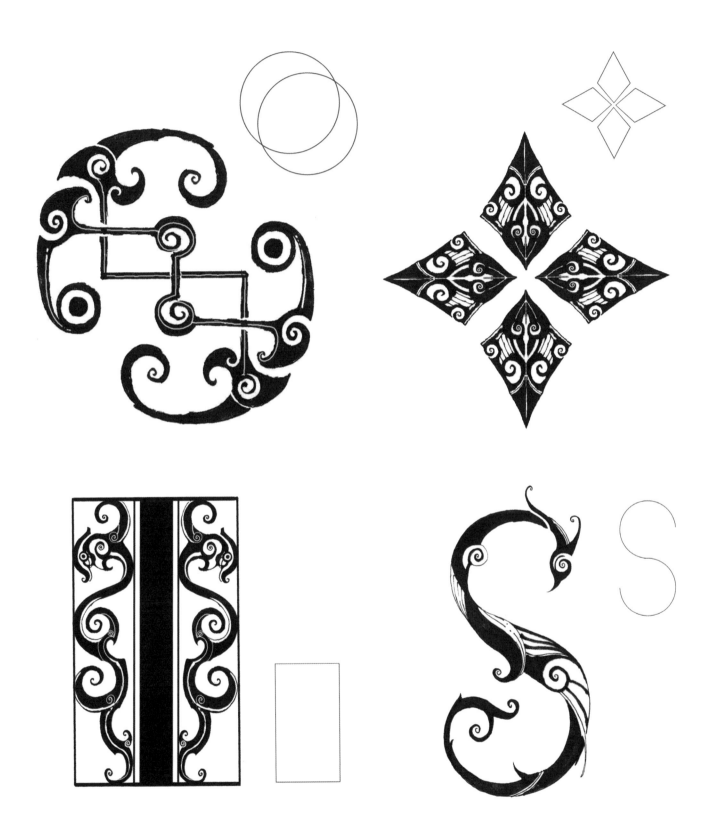

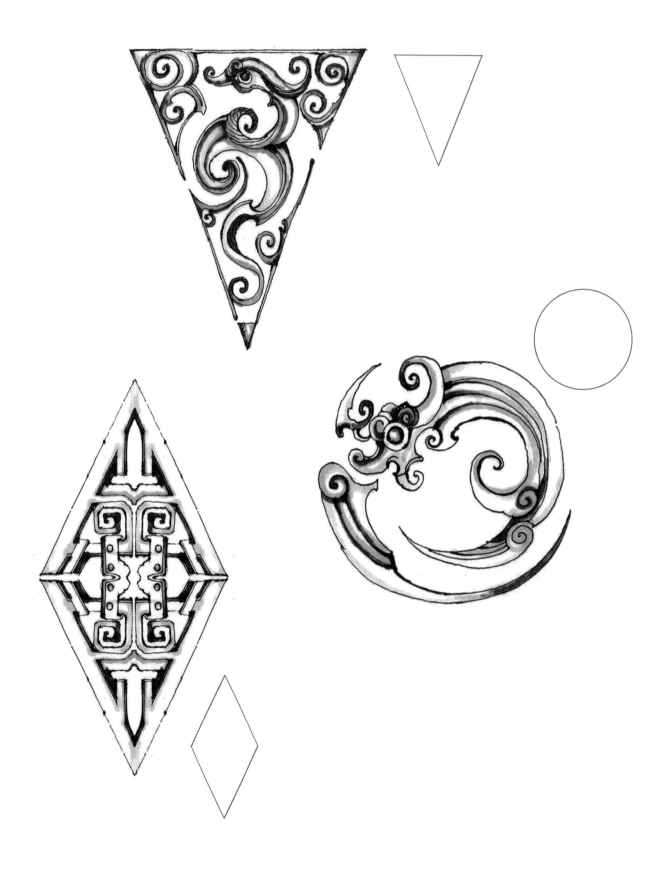

02 鎧甲設計

在角色設計中會涉及大量元素（如裝飾、武器和道具等）設計。元素的運用方式多種多樣，角色設計的初學者只需要學會幾種常用的運用方式即可。掌握了元素的運用方式之後，要多進行元素的繪製練習，以提升自己對元素的認知能力。

◆ 鎧甲的形式

鎧甲是古代作戰時的防護裝備，由一片片甲片組合而成，在進行格鬥類遊戲和動漫的人物設計時會用到。甲片的材質以皮革、金屬片和竹片為主，透過繩索把甲片排列組合成鱗甲、山文甲、掛甲、鎖子甲、連環鎧和板甲等鎧甲形式。

鱗甲：甲片像魚鱗一樣上下交錯排列，透過繩索連接。

山文甲：排列的方式比較獨特，由甲片與甲片相互交叉鑲嵌成甲。

掛甲：甲片由下往上疊壓成甲，甲片透過繩索連接在一起。

鎖子甲：由硬幣大小的鐵環穿成，鐵環間的銜接方式不固定。

連環鎧：鎖子甲的一種，由金屬或皮革製成的甲片規整地排列成甲，透過繩索連接。

板甲：甲片比較大，成塊，由上往下疊壓成甲，透過鉚釘連接。

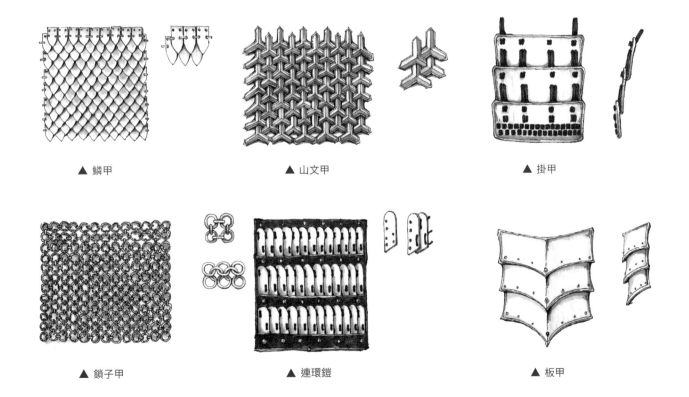

▲ 鱗甲　　　　　　　▲ 山文甲　　　　　　　▲ 掛甲

▲ 鎖子甲　　　　　　▲ 連環鎧　　　　　　　▲ 板甲

◆ 中國鎧甲

　　人一般會在 5 個部位穿戴鎧甲，分別是頭部、肩部、胸部、腹部和腿部。

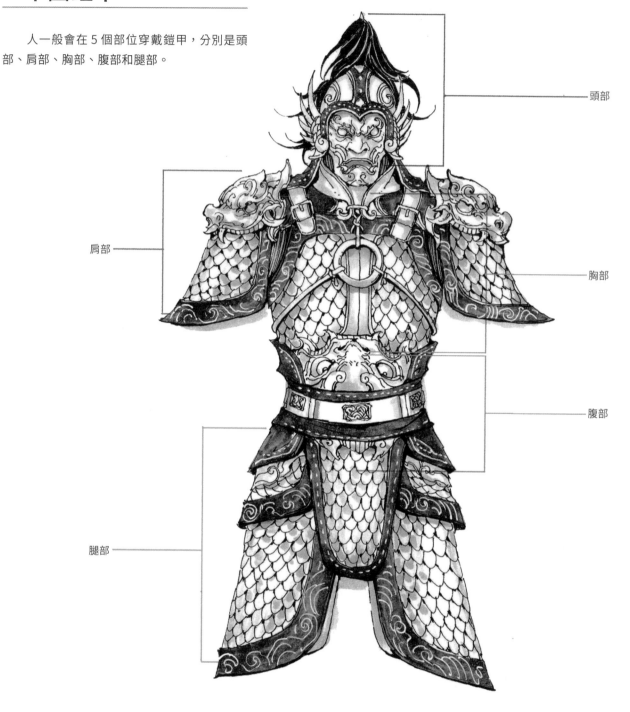

頭部

胸部

腹部

肩部

腿部

中國鎧甲以鱗甲、山文甲和連環鎧為主。

頭部：佩戴兜鍪、盔纓和麵甲。兜鍪也稱頭盔，由金屬製成，達到保護頭部的作用。盔纓為裝飾，由馬尾或羽毛製成。
　　　　面甲是由金屬片製成的，其上雕有獸面圖案，可以達到震懾作用。

胸部：佩戴胸甲和束甲帶。胸甲由皮革或金屬片製成，用於保護胸部。束甲帶由皮革或繩索製成，主要用來固定胸甲。

腹部：佩戴護腹、腰帶和袍肚。護腹用於保護腹部，用金屬雕刻成獸面圖案作為裝飾。腰帶由皮革製成，當作束腰。
　　　　袍肚的材質以布和獸皮為主，其上有花紋，一般和腰帶一起用。

肩部：佩戴護膊和吞肩。護膊用於保護胳膊，以連環鎧為主。吞肩是金屬雕刻成的獸面裝飾，鑲嵌在肩膀的位置。

腿部：佩戴裙甲。裙甲用於保護腿部，以連環鎧為主。

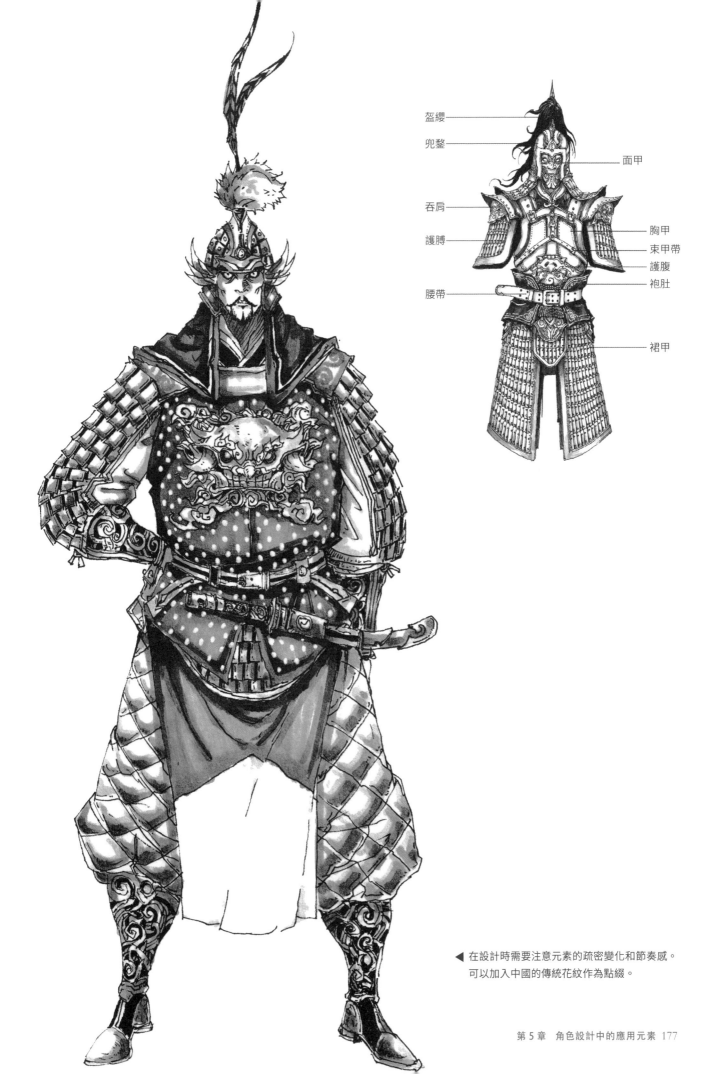

盔纓

兜鍪

面甲

吞肩

護髆

胸甲

束甲帶

護腹

袍肚

腰帶

裙甲

◀ 在設計時需要注意元素的疏密變化和節奏感。
可以加入中國的傳統花紋作為點綴。

◆ 日本鎧甲

　　日本鎧甲以掛甲為主，搭配連環鎧。日本
鎧甲的特點是裝飾性強。一般兜鍪的前額處會
有"立物"（如牛角、鹿角、獸面或家徽等標誌
性的東西）。胸甲上也會雕刻花紋，透過繩索來
連接整個盔甲。

　　面甲以鬼臉（如天狗面或般若面等）為主。

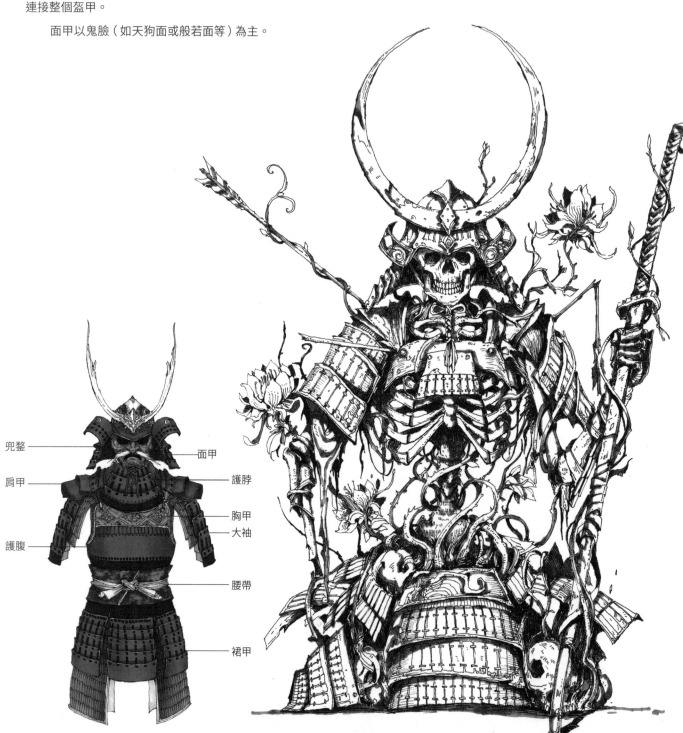

兜鍪 ——————

肩甲 ——————

護腹 ——————

———— 面甲

———— 護脖

———— 胸甲
———— 大袖

———— 腰帶

———— 裙甲

▲ 注意重點刻畫甲片，要表現出甲片的擺列方式和頭盔的特點。

◆ 歐洲鎧甲

歐洲鎧甲以板甲為主，內部搭配鎖子甲和棉布。

頭盔和面甲為一體，頂部一般會裝飾盔纓。肩甲一般由 3 塊或 4 塊甲片疊加而成。胸甲上會雕刻花紋或圖騰，達到裝飾作用。腰部用腰帶束縛，裙甲偏短。

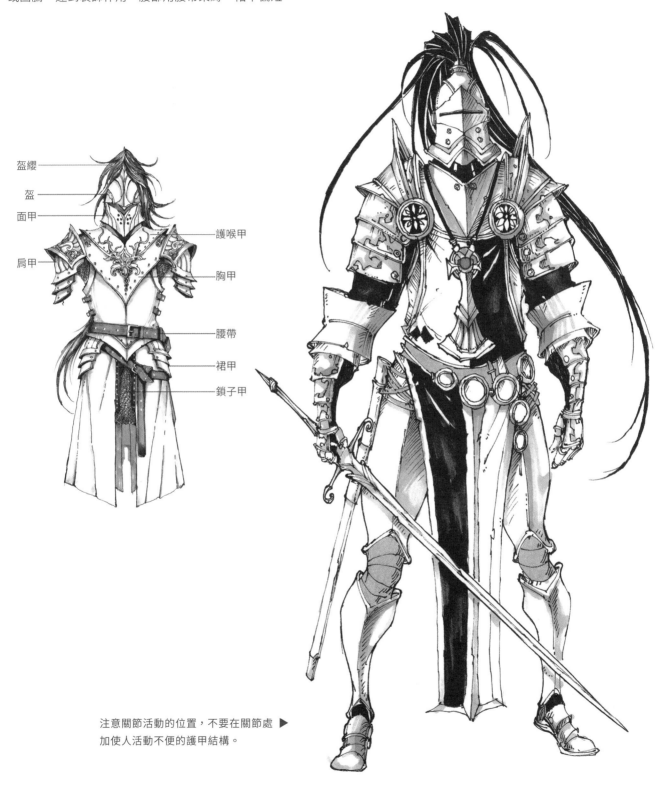

盔纓
盔
面甲
肩甲

護喉甲
胸甲

腰帶
裙甲
鎖子甲

注意關節活動的位置，不要在關節處 ▶
加使人活動不便的護甲結構。

03 其他道具設計

◆ 武器設計

　　武器主要分為冷兵器和熱兵器。冷兵器指的是用金屬製成，不以火藥等熱能為動力的武器，如刀槍劍戟等。熱兵器是指以火藥等熱能為動力的武器，以火槍和火炮為主。

　　在做武器設定的時候，需要注意武器的造型，可採用前面講過的裝飾元素的表現方式。下面以刀為例介紹武器的創作。

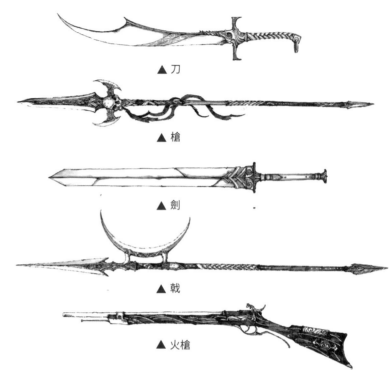

▲ 刀

▲ 槍

▲ 劍

▲ 戟

▲ 火槍

● 創作演示

〈1〉用鉛筆快速勾勒出刀的外輪廓。

〈2〉繪製結構線，呈現出刀的體積和厚度。

〈3〉明確結構，添加細節，可以採用一些裝飾元素的表現方式，如交叉、編織和鏤空等。

〈4〉用代針筆勾勒線稿，擦除鉛筆線跡。

〈5〉用麥克筆完善細節並加入陰影，以提升畫面的層次感。

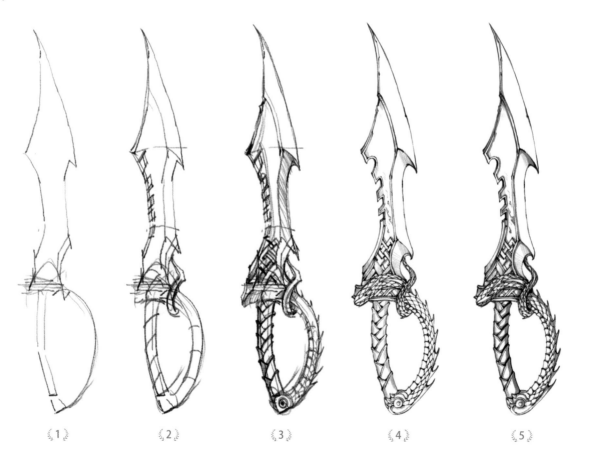

〈1〉　　　〈2〉　　　〈3〉　　　〈4〉　　　〈5〉

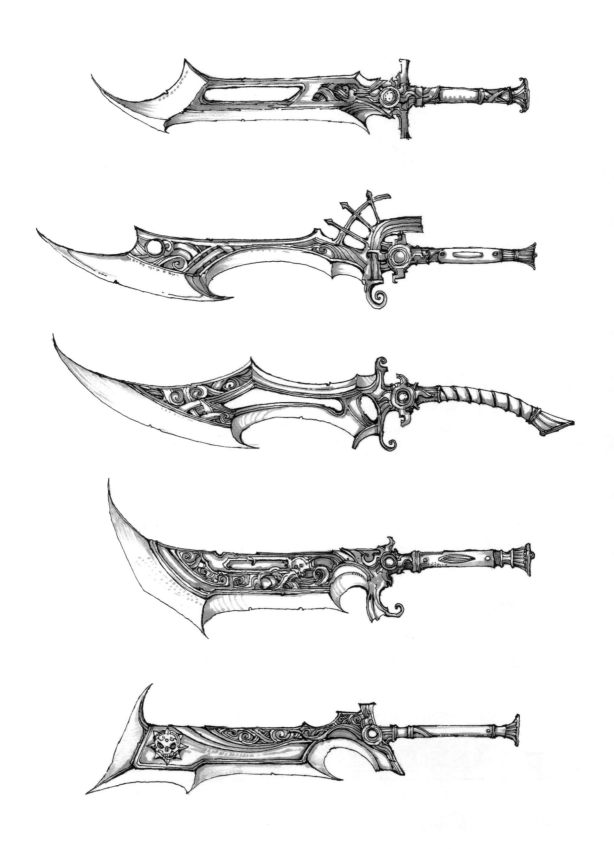

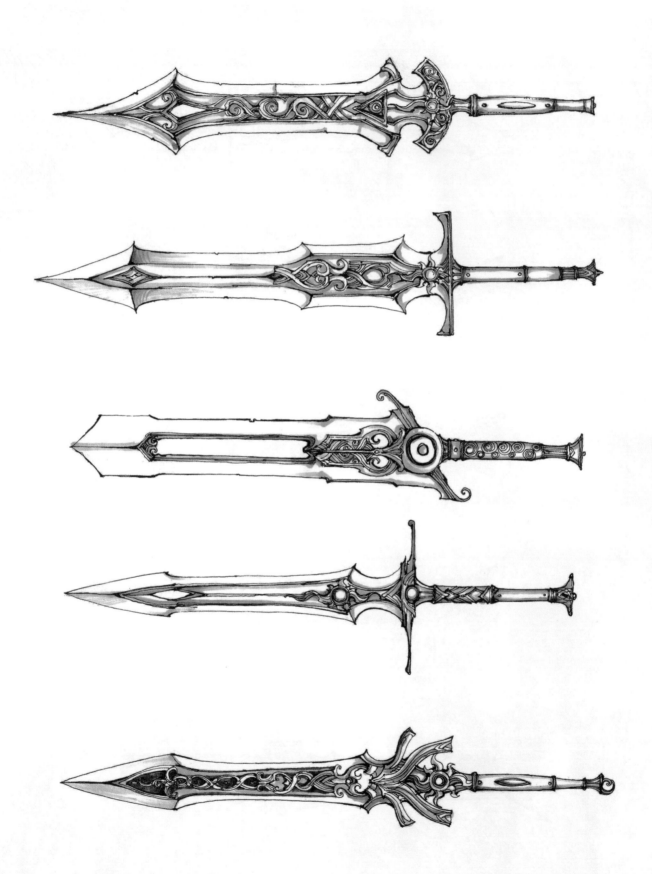

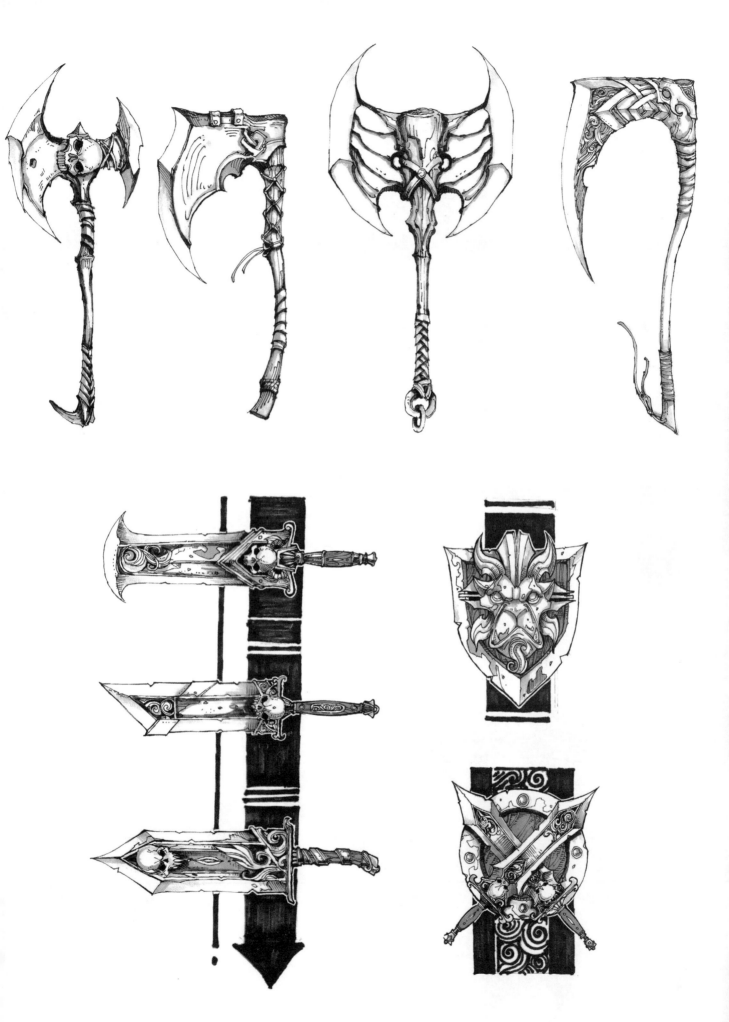

第 5 章　角色設計中的應用元素 183

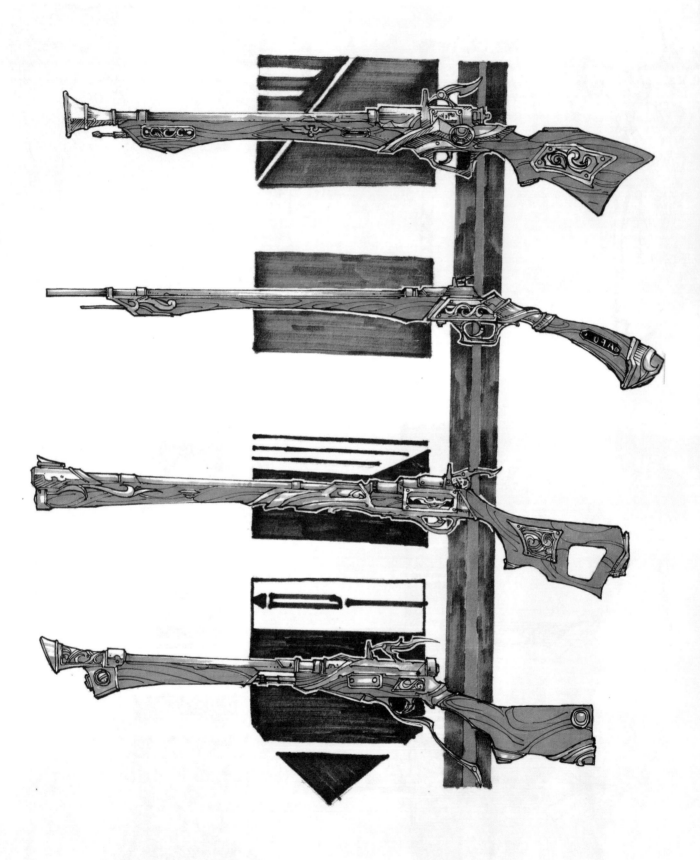

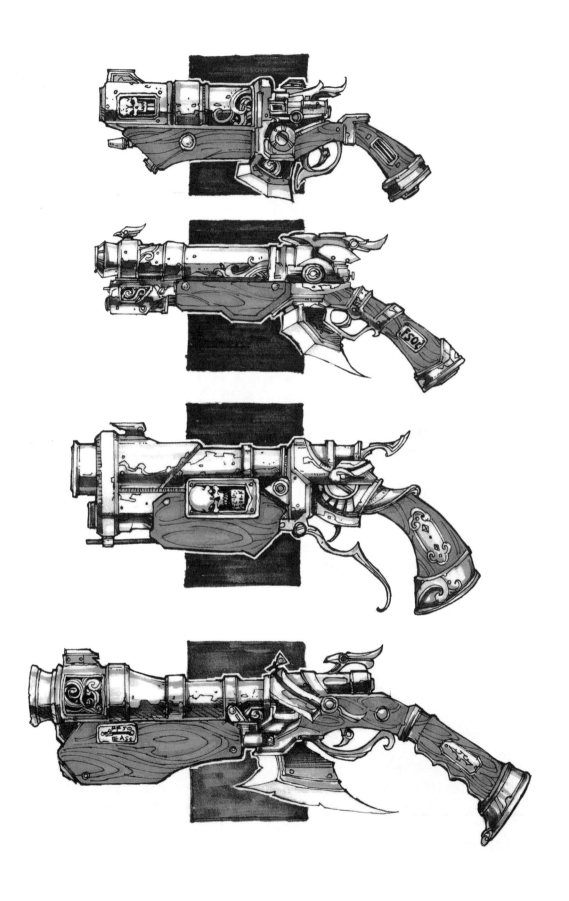

◆ 坐騎設計

在遊戲動漫設計中，坐騎設計是比較重要
的輔助設計，如龍騎士和武將的坐騎設計等。
從前面章節中瞭解了動物的結構，坐騎設計就
非常簡單了。

● 龍馬創作演示

《1》繪製草圖
用鉛筆簡單勾勒出龍馬的大致
輪廓，確定龍馬的姿勢。

《2》繪製線稿
用鉛筆畫出結構線，以明確龍馬身體
各部分的體積和空間關係。

《3》增加元素
用鉛筆添加細節，給龍馬加入鬃毛和
龍角，使其更像幻想出來的物種，然
後畫出坐騎的標配——鞍和龍頭。

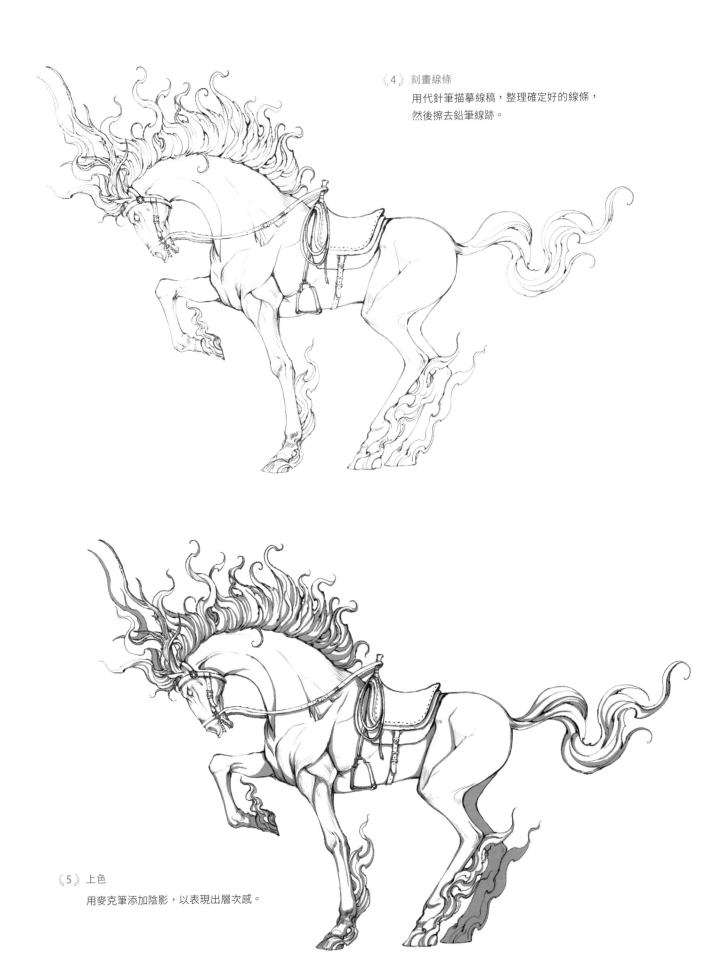

《4》 刻畫線條

用代針筆描摹線稿,整理確定好的線條,
然後擦去鉛筆線跡。

《5》 上色

用麥克筆添加陰影,以表現出層次感。

● 龍騎

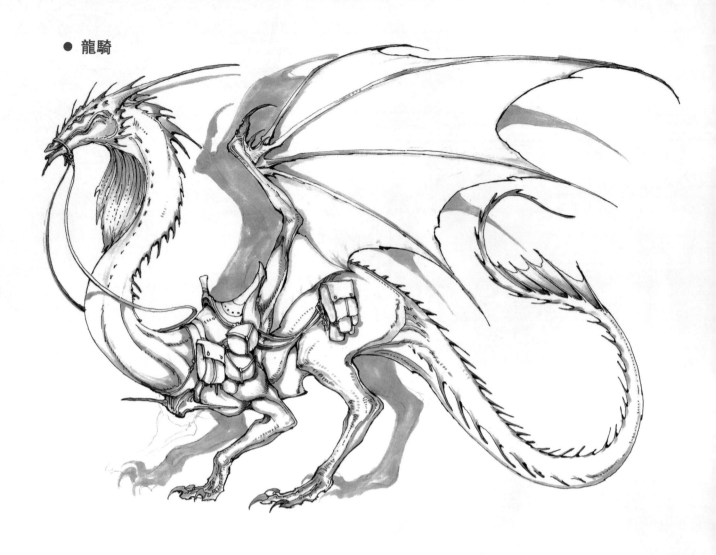

● 犀馬

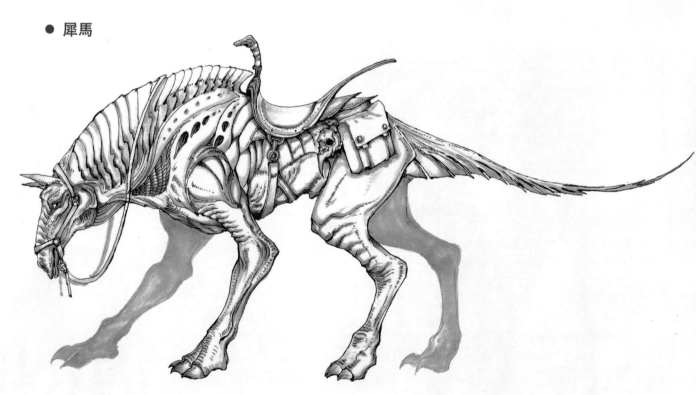

● 避水金睛獸

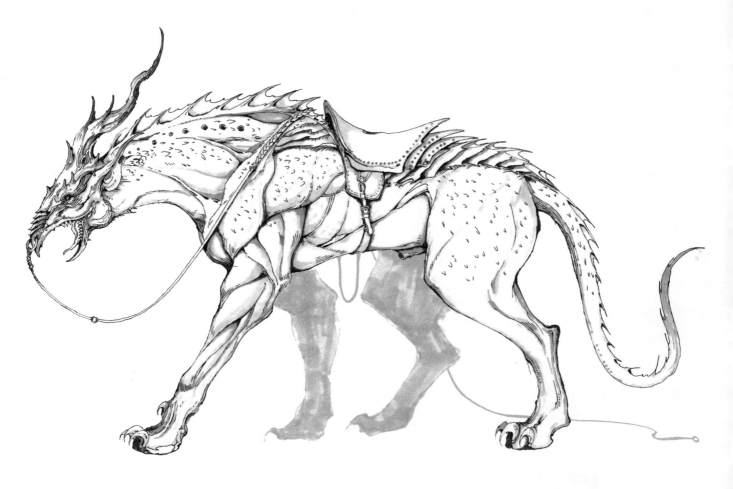

◆ 其他配飾設計

配飾指人物身上的裝飾品，如耳環、項鍊和手鐲等配飾一般由金屬、骨或礦物（礦石、水晶、寶石等）製成。在進行角色創作時，給角色添加配飾可以很好地展現角色的個性。

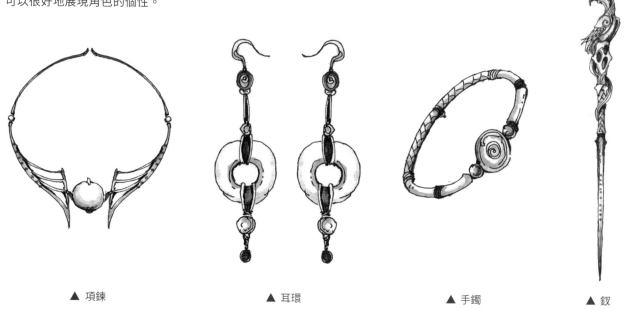

▲ 項鍊　　　　　▲ 耳環　　　　　▲ 手鐲　　　▲ 釵

配飾一般都透過一個主題來呈現設計點，如頭骨、獠牙或動物的形態等。

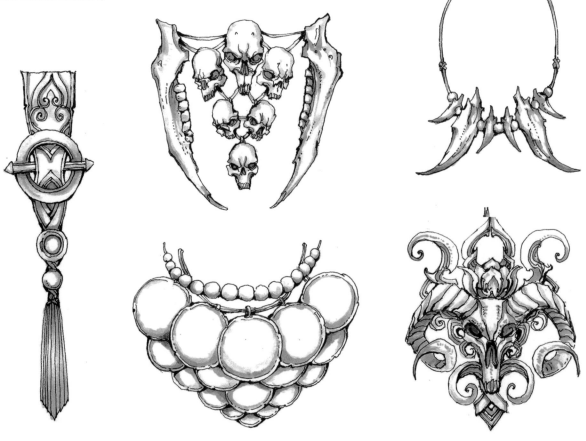

第6章
角色設定手繪實戰

・ ・ ・ ・ ・ ・ ・

THE
HAND DRAWN ART
OF FANTASY

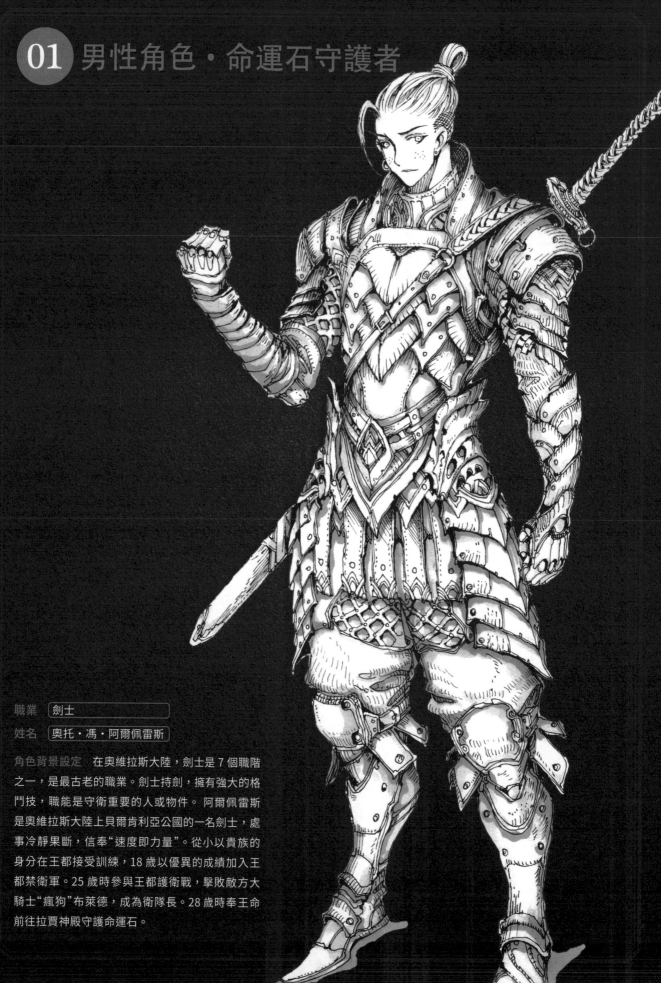

職業 [劍士]

姓名 [奧托・馮・阿爾佩雷斯]

角色背景設定　在奧維拉斯大陸,劍士是 7 個職階
之一,是最古老的職業。劍士持劍,擁有強大的格
鬥技,職能是守衛重要的人或物件。阿爾佩雷斯
是奧維拉斯大陸上貝爾肯利亞公國的一名劍士,處
事冷靜果斷,信奉"速度即力量"。從小以貴族的
身分在王都接受訓練,18 歲以優異的成績加入王
都禁衛軍。25 歲時參與王都護衛戰,擊敗敵方大
騎士"瘋狗"布萊德,成為衛隊長。28 歲時奉王命
前往拉賈神殿守護命運石。

在人物角色設定時，提筆就畫或邊畫邊想，都是錯誤的方式。在創作設定前，要有充足的準備。先將角色設定風格（如魔幻、龐克或科幻）、技能與職業屬性。然後透過想像或借助一些書籍小說為角色虛構一個故事背景（這就是幻想藝術的魅力，盡情發揮自己的想像力，給角色設計一個有趣的故事背景），這樣設計出的角色會更有噱頭。在繪畫時，有很多種表現畫面的方法，一般會先用鉛筆畫出線稿，再用代針筆勾線，然後用麥克筆表現陰影。

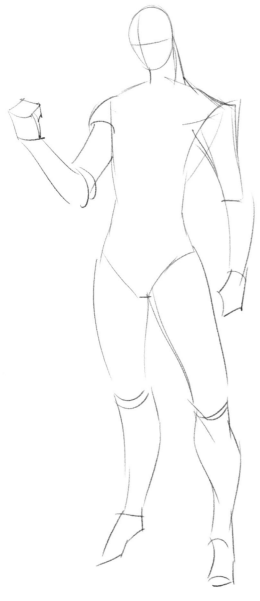

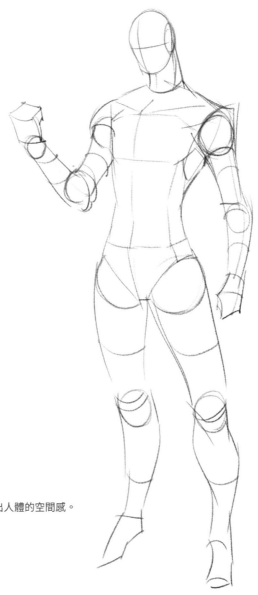

《1》 繪製草圖

使用鉛筆簡單畫出男性角色的外輪廓和動態，注意人體比例和男性角色的特徵。用十字輔助線確定臉部的朝向。

《2》 增加結構線

畫出結線，表現出人體的空間感。

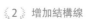

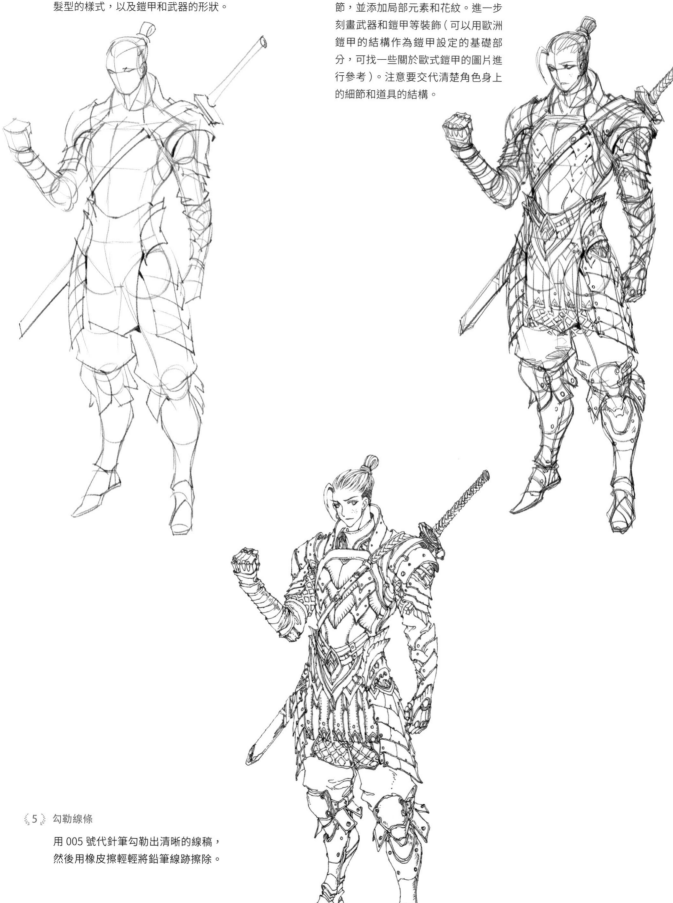

《3》增加特色元素

加入一些能展現角色特徵的元素，用塊面畫出
髮型的樣式，以及鎧甲和武器的形狀。

《4》刻畫細節

用鉛筆進一步刻畫五官和髮型等細
節，並添加局部元素和花紋。進一步
刻畫武器和鎧甲等裝飾（可以用歐洲
鎧甲的結構作為鎧甲設定的基礎部
分，可找一些關於歐式鎧甲的圖片進
行參考）。注意要交代清楚角色身上
的細節和道具的結構。

《5》勾勒線條

用 005 號代針筆勾勒出清晰的線稿，
然後用橡皮擦輕輕將鉛筆線跡擦除。

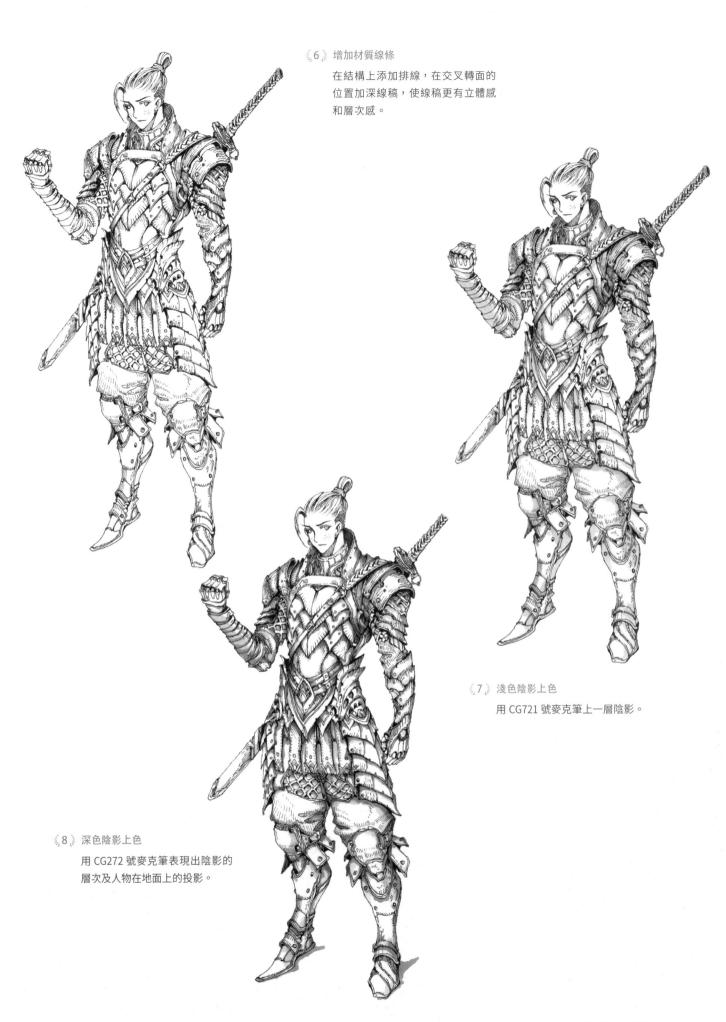

6 增加材質線條

在結構上添加排線，在交叉轉面的
位置加深線稿，使線稿更有立體感
和層次感。

7 淺色陰影上色

用 CG721 號麥克筆上一層陰影。

8 深色陰影上色

用 CG272 號麥克筆表現出陰影的
層次及人物在地面上的投影。

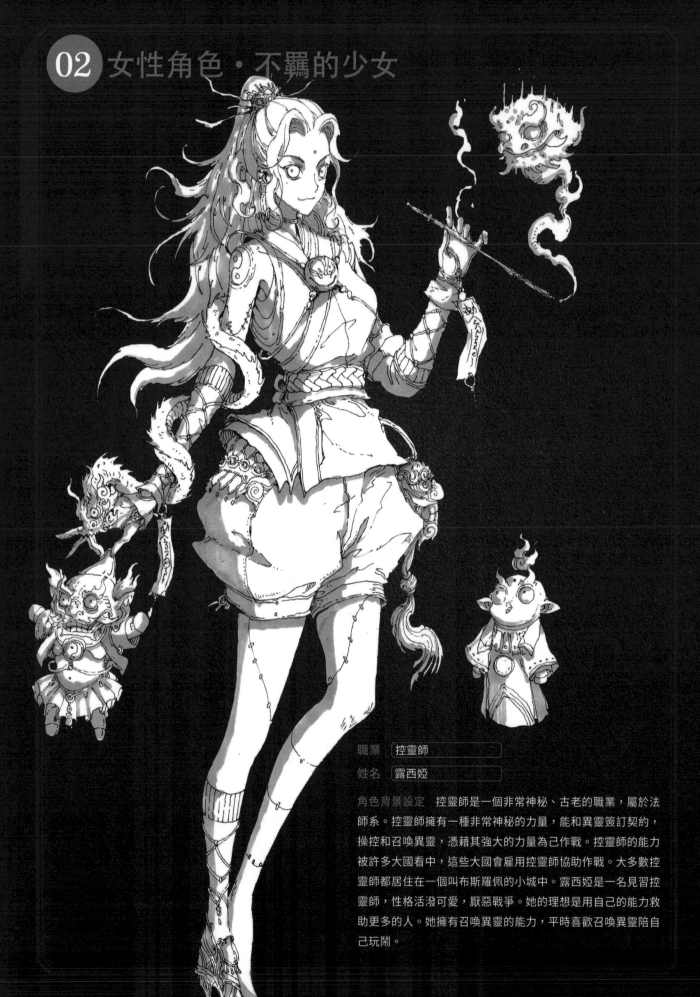

職業 控靈師

姓名 露西婭

角色背景設定 控靈師是一個非常神秘、古老的職業,屬於法師系。控靈師擁有一種非常神秘的力量,能和異靈簽訂契約,操控和召喚異靈,憑藉其強大的力量為己作戰。控靈師的能力被許多大國看中,這些大國會雇用控靈師協助作戰。大多數控靈師都居住在一個叫布斯羅佩的小城中。露西婭是一名見習控靈師,性格活潑可愛,厭惡戰爭。她的理想是用自己的能力救助更多的人。她擁有召喚異靈的能力,平時喜歡召喚異靈陪自己玩鬧。

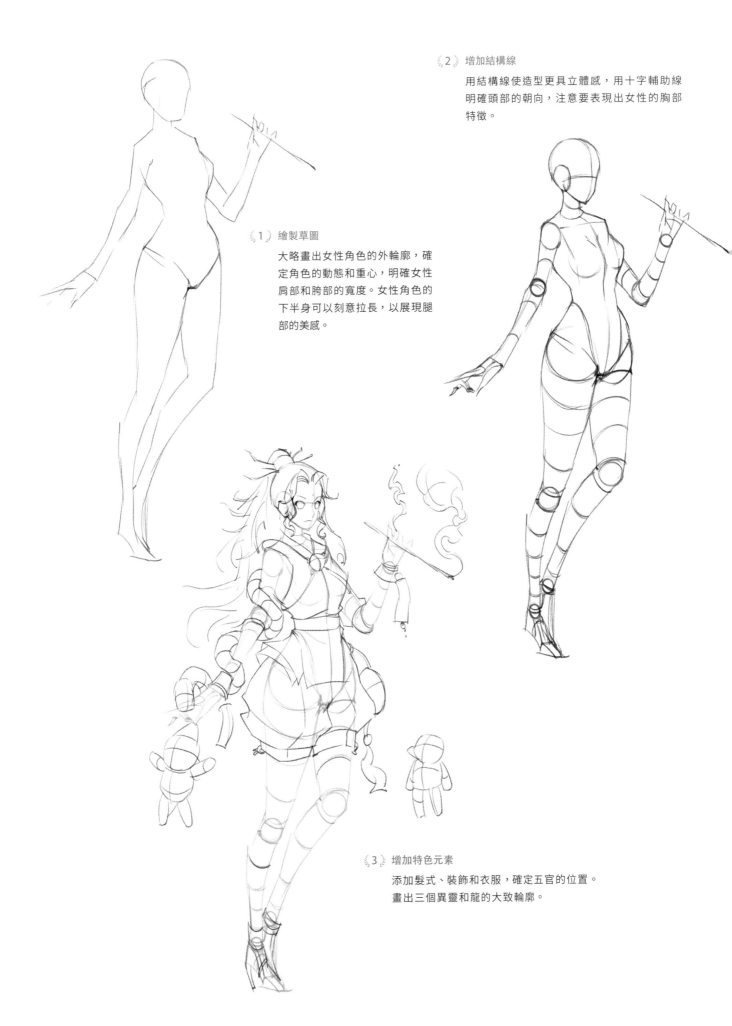

《2》增加結構線

用結構線使造型更具立體感,用十字輔助線
明確頭部的朝向,注意要表現出女性的胸部
特徵。

《1》繪製草圖

大略畫出女性角色的外輪廓,確
定角色的動態和重心,明確女性
肩部和胯部的寬度。女性角色的
下半身可以刻意拉長,以展現腿
部的美感。

《3》增加特色元素

添加髮式、裝飾和衣服,確定五官的位置。
畫出三個異靈和龍的大致輪廓。

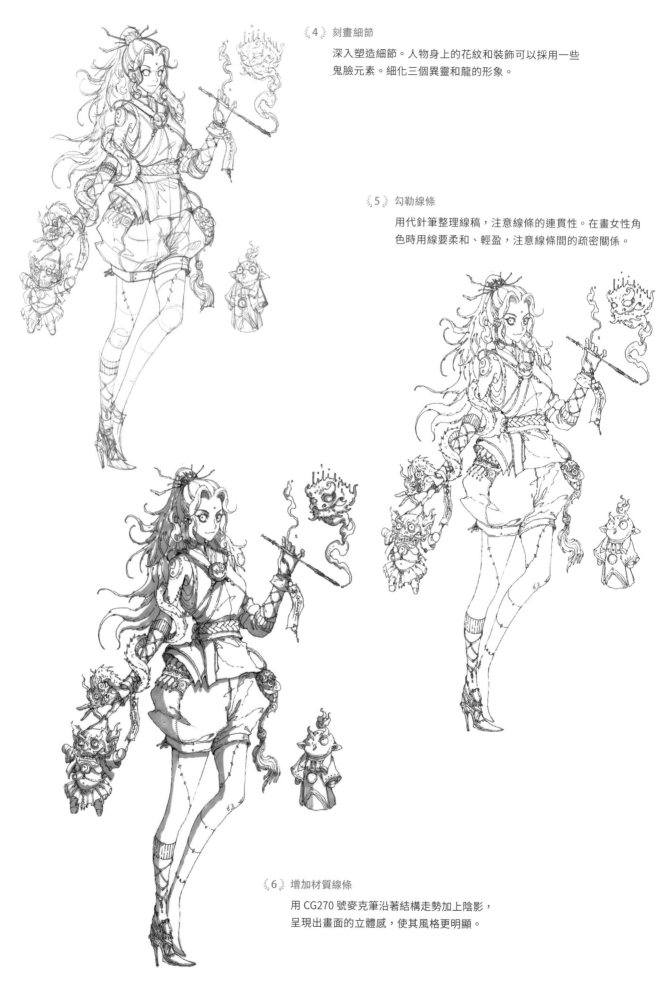

《4》刻畫細節

深入塑造細節。人物身上的花紋和裝飾可以採用一些
鬼臉元素。細化三個異靈和龍的形象。

《5》勾勒線條

用代針筆整理線稿,注意線條的連貫性。在畫女性角
色時用線要柔和、輕盈,注意線條間的疏密關係。

《6》增加材質線條

用 CG270 號麥克筆沿著結構走勢加上陰影,
呈現出畫面的立體感,使其風格更明顯。

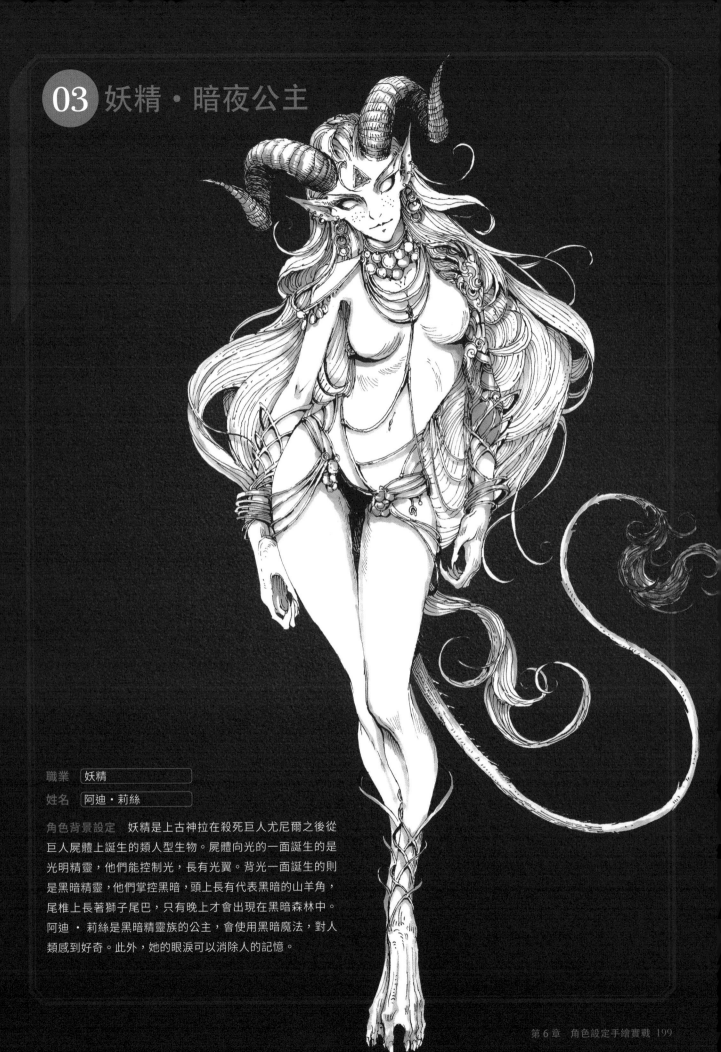

03 妖精・暗夜公主

職業　妖精

姓名　阿迪・莉絲

角色背景設定　妖精是上古神拉在殺死巨人尤尼爾之後從巨人屍體上誕生的類人型生物。屍體向光的一面誕生的是光明精靈，他們能控制光，長有光翼。背光一面誕生的則是黑暗精靈，他們掌控黑暗，頭上長有代表黑暗的山羊角，尾椎上長著獅子尾巴，只有晚上才會出現在黑暗森林中。阿迪・莉絲是黑暗精靈族的公主，會使用黑暗魔法，對人類感到好奇。此外，她的眼淚可以消除人的記憶。

《1》繪製草圖

用鉛筆畫草圖，勾勒出女性的外輪廓。在動作設計上，胯部扭動的弧度可以大一些。

《2》增加結構線

用結構線表現出角色的立體感，畫出耳朵的外輪廓，然後用十字輔助線確定面部的朝向。

《4》刻畫細節

深入刻畫細節，設計裝飾元素。在草圖階段，可以大膽地釋放自己的想法。

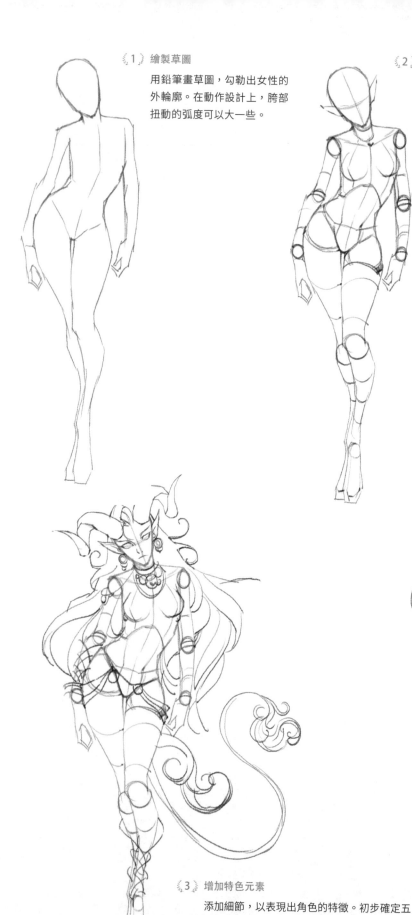

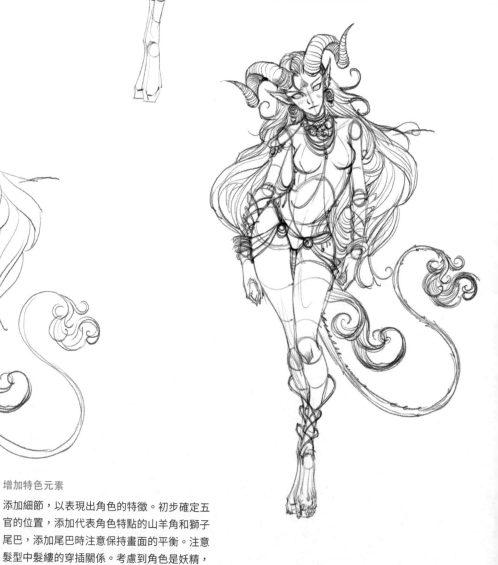

《3》增加特色元素

添加細節，以表現出角色的特徵。初步確定五官的位置，添加代表角色特點的山羊角和獅子尾巴，添加尾巴時注意保持畫面的平衡。注意髮型中髮縷的穿插關係。考慮到角色是妖精，所以在設計配飾和衣物時，不能太過常規，可以找一些相關資料進行參考。

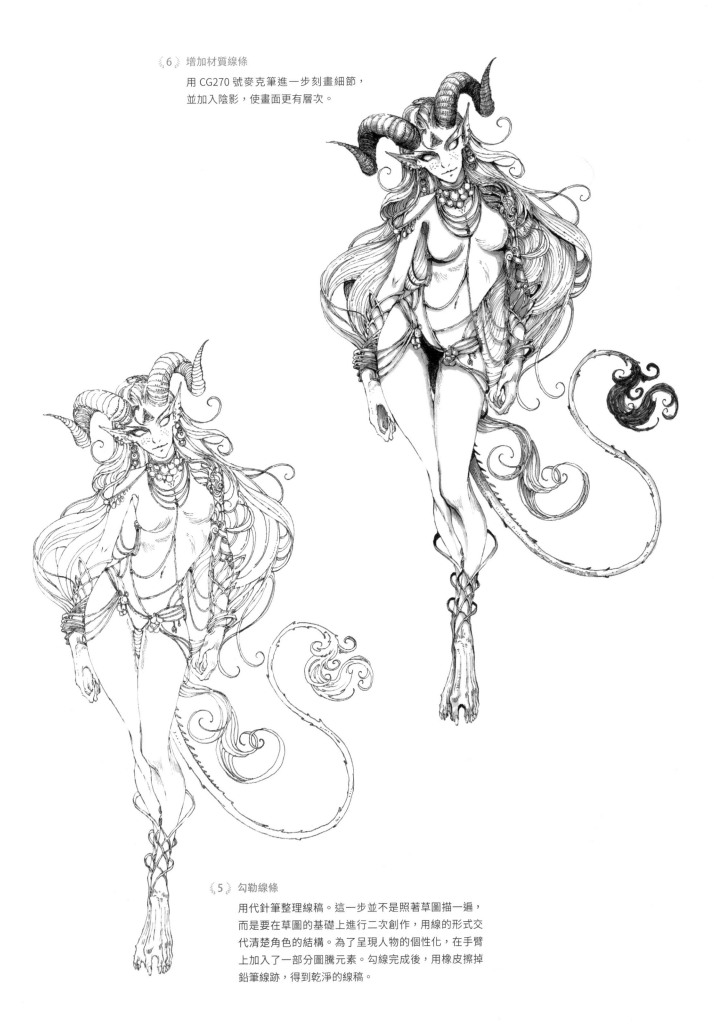

《6》 增加材質線條

用 CG270 號麥克筆進一步刻畫細節，
並加入陰影，使畫面更有層次。

《5》 勾勒線條

用代針筆整理線稿。這一步並不是照著草圖描一遍，
而是要在草圖的基礎上進行二次創作，用線的形式交
代清楚角色的結構。為了呈現人物的個性化，在手臂
上加入了一部分圖騰元素。勾線完成後，用橡皮擦掉
鉛筆線跡，得到乾淨的線稿。

04 機甲戰士・毀滅者

職業	伊利亞公司研發的機甲戰士
姓名	T-34（代號：毀滅者）

角色背景設定　法爾肯帝國是一個新興帝國，擁有絕對的軍事實力，近年來不斷對周邊國家發動戰爭，以實現領土擴張。伊利亞公司隸屬於帝國科技部，是專門負責研究戰爭武器的一家軍工企業，其研發的大量武器被帝國用於對北方聯盟的戰爭。T-34 是伊利亞公司為帝國新研發的機甲戰士，其戰鬥力超強，後面會代替地面部隊進行對周邊國家的戰爭。

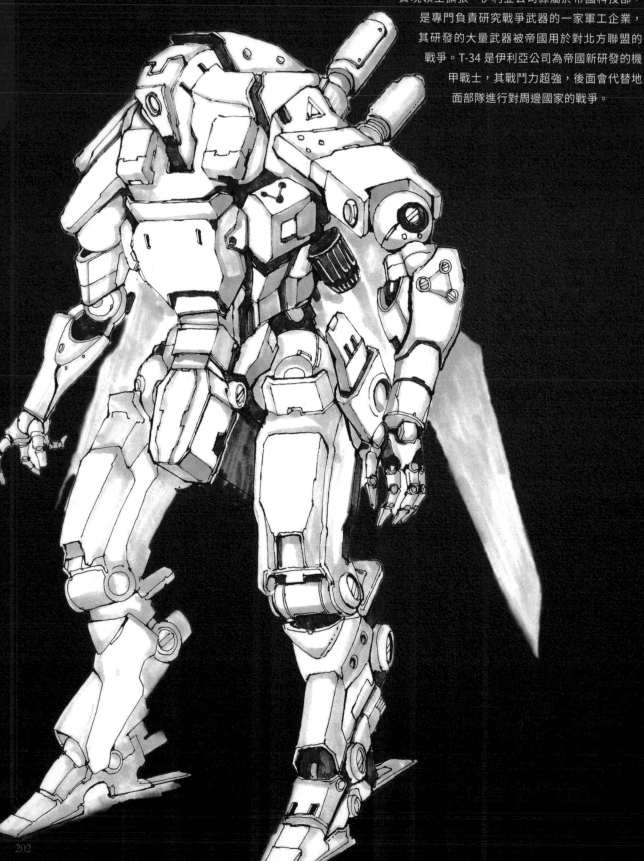

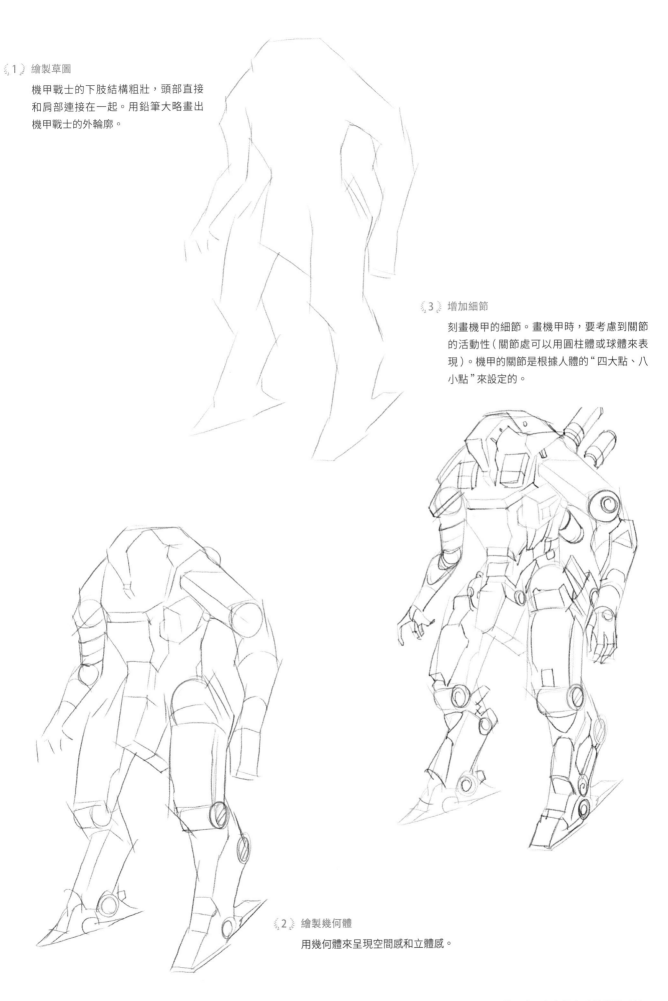

《1》繪製草圖

機甲戰士的下肢結構粗壯,頭部直接
和肩部連接在一起。用鉛筆大略畫出
機甲戰士的外輪廓。

《3》增加細節

刻畫機甲的細節。畫機甲時,要考慮到關節
的活動性(關節處可以用圓柱體或球體來表
現)。機甲的關節是根據人體的"四大點、八
小點"來設定的。

《2》繪製幾何體

用幾何體來呈現空間感和立體感。

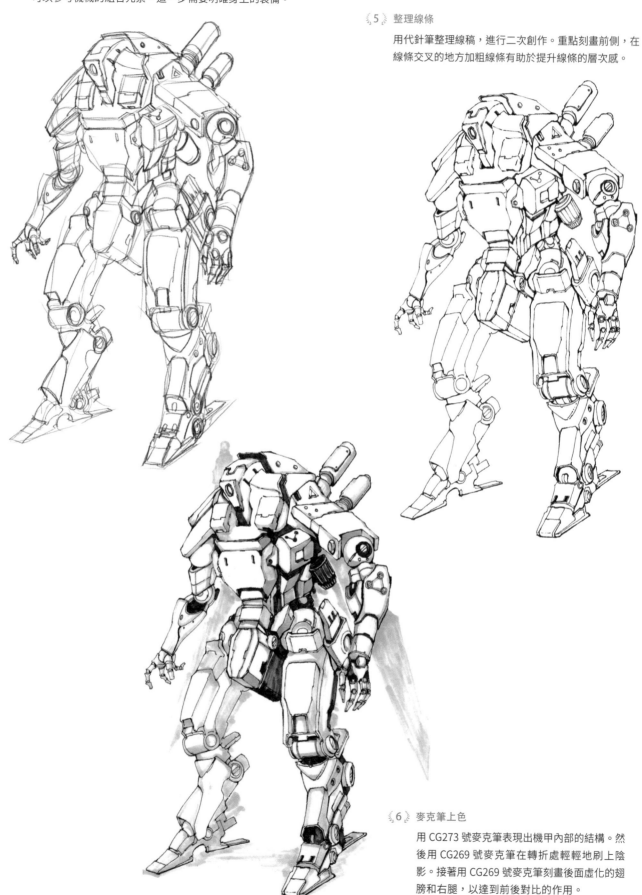

《4》 刻畫細節

深入刻畫機甲的結構，畫出身上的零件。在畫細節的時候
可以參考機械的組合元素。這一步需要明確身上的裝備。

《5》 整理線條

用代針筆整理線稿，進行二次創作。重點刻畫前側，在
線條交叉的地方加粗線條有助於提升線條的層次感。

《6》 麥克筆上色

用 CG273 號麥克筆表現出機甲內部的結構。然
後用 CG269 號麥克筆在轉折處輕輕地刷上陰
影。接著用 CG269 號麥克筆刻畫後面虛化的翅
膀和右腿，以達到前後對比的作用。

05 怪物設計・地獄使者

職業 [地獄使者]

姓名 [阿巴頓]

角色背景設定　阿巴頓原是冥海魔神潘西斯的六
大手下之一。它的能力是收割人類的希望。它的
形象和惡魔很像，頭上長有犄角，背上長有翅膀，
還有一條尾巴，腰間掛有 5 顆不同種族生物的頭
骨。他替潘西斯到人間釋放 " 星痕 "（一種瘟疫），
最後被大天使封印在巴倫之海。

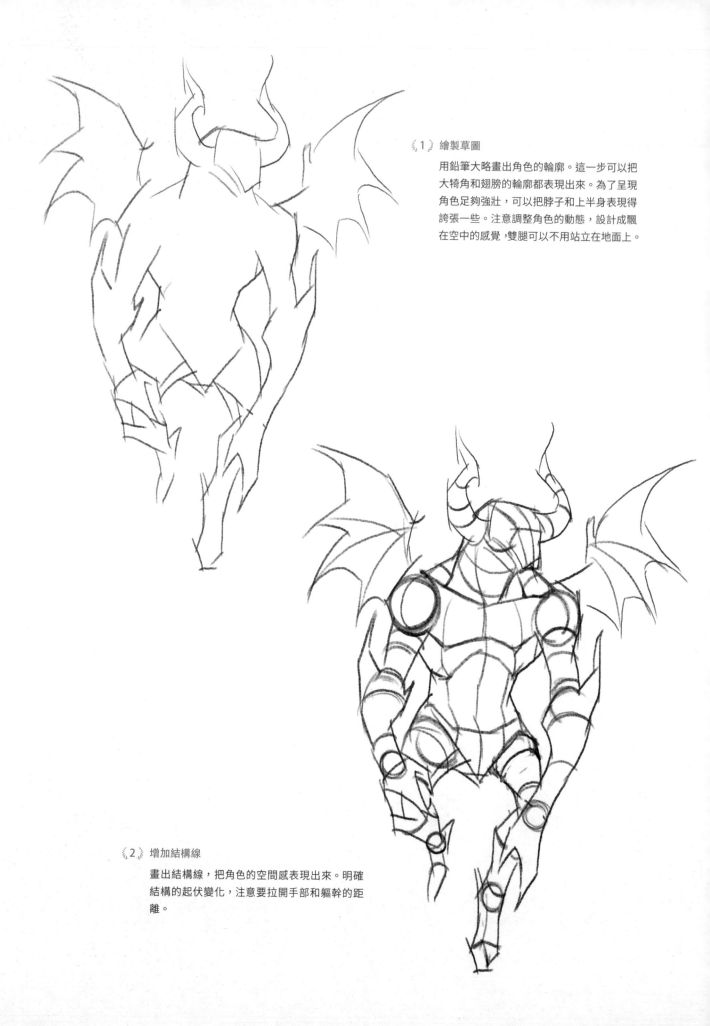

《1》 繪製草圖

用鉛筆大略畫出角色的輪廓。這一步可以把
大犄角和翅膀的輪廓都表現出來。為了呈現
角色足夠強壯,可以把脖子和上半身表現得
誇張一些。注意調整角色的動態,設計成飄
在空中的感覺,雙腿可以不用站立在地面上。

《2》 增加結構線

畫出結構線,把角色的空間感表現出來。明確
結構的起伏變化,注意要拉開手部和軀幹的距
離。

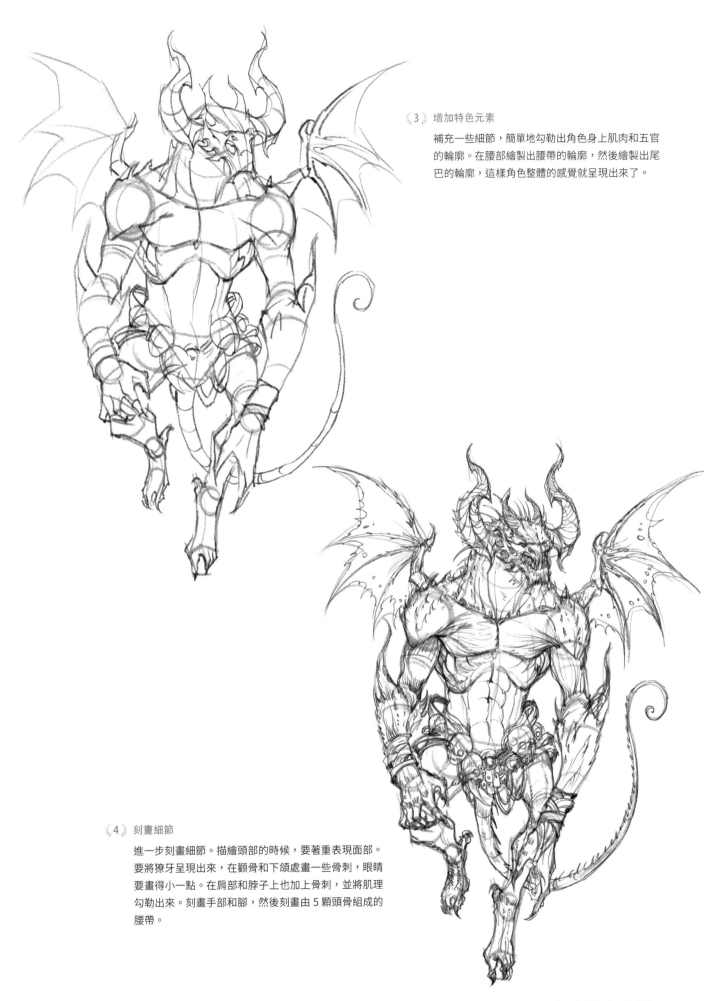

《3》增加特色元素

補充一些細節，簡單地勾勒出角色身上肌肉和五官
的輪廓。在腰部繪製出腰帶的輪廓，然後繪製出尾
巴的輪廓，這樣角色整體的感覺就呈現出來了。

《4》刻畫細節

進一步刻畫細節。描繪頭部的時候，要著重表現面部。
要將獠牙呈現出來，在顴骨和下頜處畫一些骨刺，眼睛
要畫得小一點。在肩部和脖子上也加上骨刺，並將肌理
勾勒出來。刻畫手部和腳，然後刻畫由 5 顆頭骨組成的
腰帶。

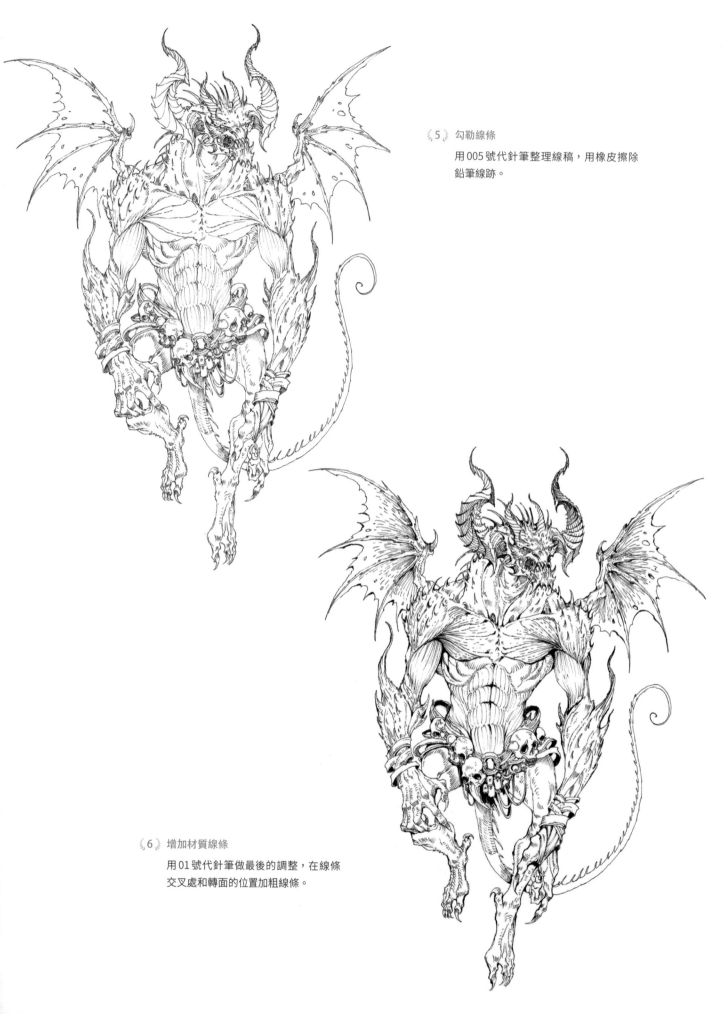

《5》勾勒線條

　　用005號代針筆整理線稿，用橡皮擦除
鉛筆線跡。

《6》增加材質線條

　　用01號代針筆做最後的調整，在線條
交叉處和轉面的位置加粗線條。

208

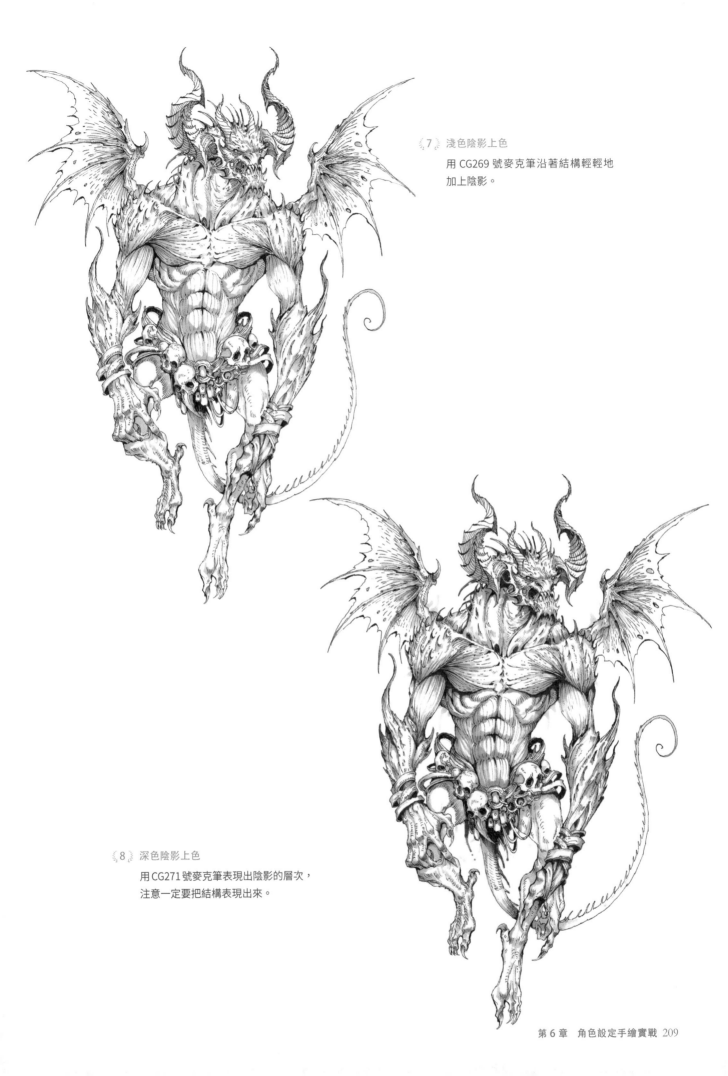

《7》 淺色陰影上色

用 CG269 號麥克筆沿著結構輕輕地
加上陰影。

《8》 深色陰影上色

用 CG271 號麥克筆表現出陰影的層次，
注意一定要把結構表現出來。

06 魚人‧深海戰士

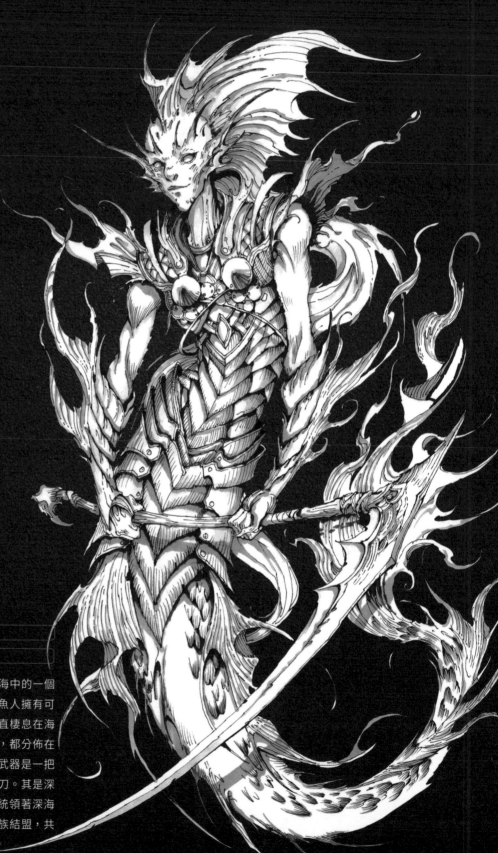

職業 魚人戰士

姓名 "非鐮"吉魯‧維拉魯

角色背景設定　魚人是居於深海中的一個
種群，其起源至今是一個謎。魚人擁有可
以在海底呼吸的能力，所以一直棲息在海
底。魚人族共建立了７個大國，都分佈在
兩大洋中。維拉魯人身魚尾，武器是一把
可以透過法陣召喚出來的大鐮刀。其是深
海國的護國神將，智謀無雙，統領著深海
國全境的水族大軍，曾經和人族結盟，共
同抵禦外敵，是帝國雙璧之一。

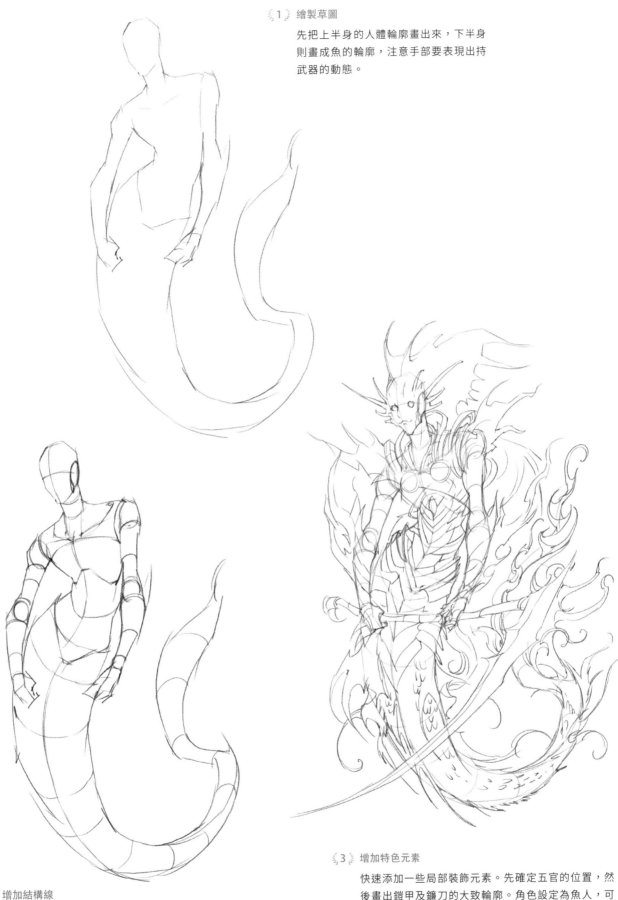

《 1 》 繪製草圖

先把上半身的人體輪廓畫出來，下半身
則畫成魚的輪廓，注意手部要表現出持
武器的動態。

《 2 》 增加結構線

用十字輔助線確定頭部的朝向，明確鎖骨的位置，
用結構線明確造型各部分的結構，注意軀幹的扭動
變化。

《 3 》 增加特色元素

快速添加一些局部裝飾元素。先確定五官的位置，然
後畫出鎧甲及鐮刀的大致輪廓。角色設定為魚人，可
以在頭頂、背部、肩部和手肘加上魚鰭，讓整體造型
更有張力。

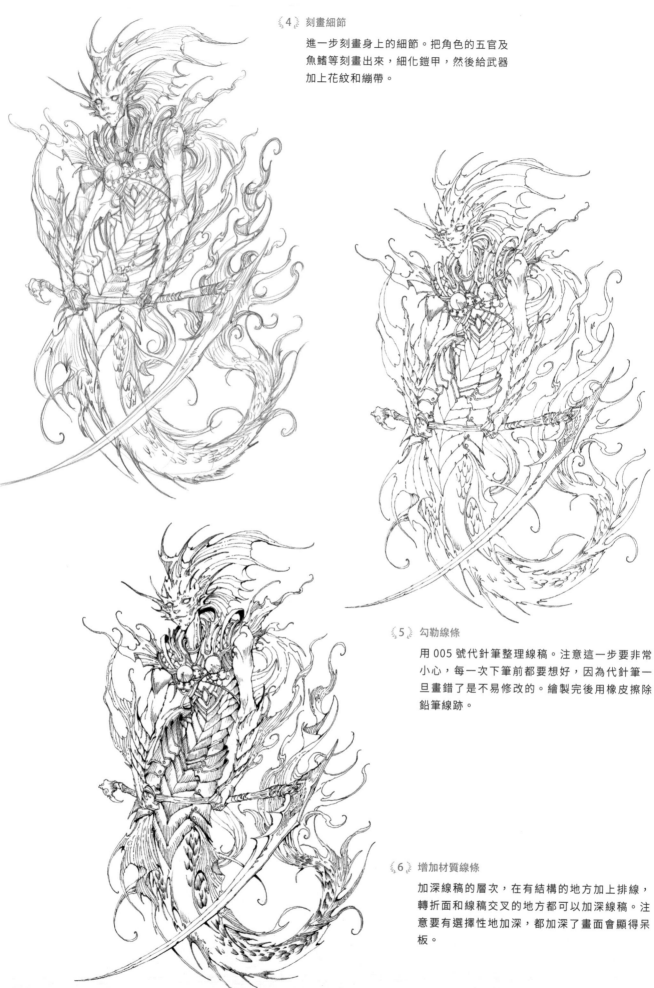

《4》刻畫細節

進一步刻畫身上的細節。把角色的五官及
魚鰭等刻畫出來，細化鎧甲，然後給武器
加上花紋和繃帶。

《5》勾勒線條

用 005 號代針筆整理線稿。注意這一步要非常
小心，每一次下筆前都要想好，因為代針筆一
旦畫錯了是不易修改的。繪製完後用橡皮擦除
鉛筆線跡。

《6》增加材質線條

加深線稿的層次，在有結構的地方加上排線，
轉折面和線稿交叉的地方都可以加深線稿。注
意要有選擇性地加深，都加深了畫面會顯得呆
板。

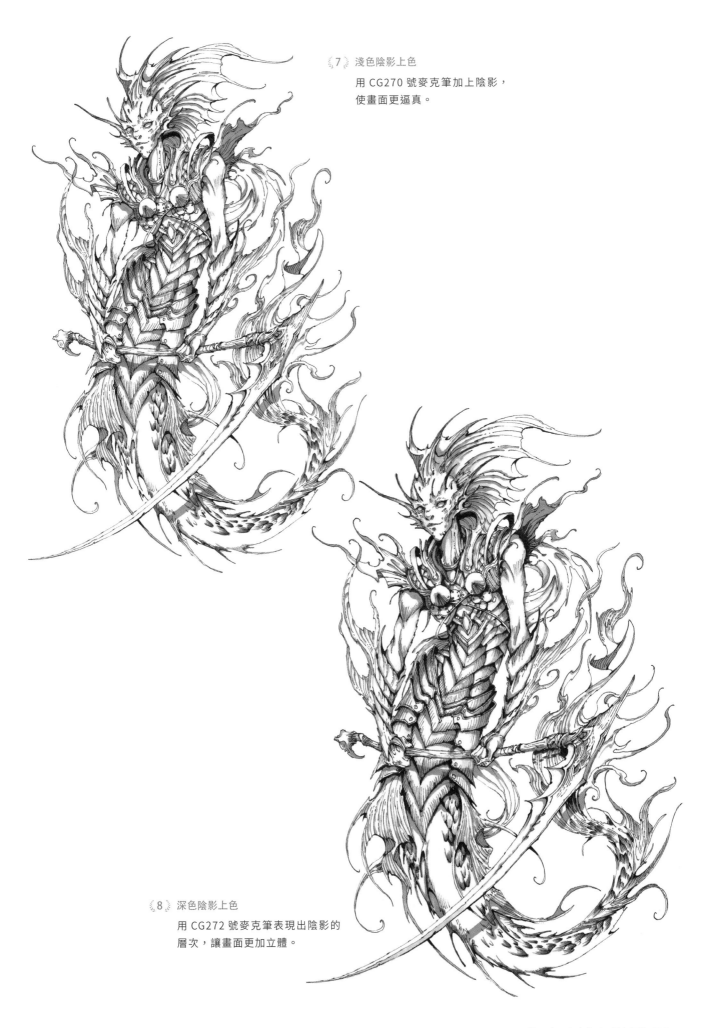

《7》淺色陰影上色
用 CG270 號麥克筆加上陰影，
使畫面更逼真。

《8》深色陰影上色
用 CG272 號麥克筆表現出陰影的
層次，讓畫面更加立體。

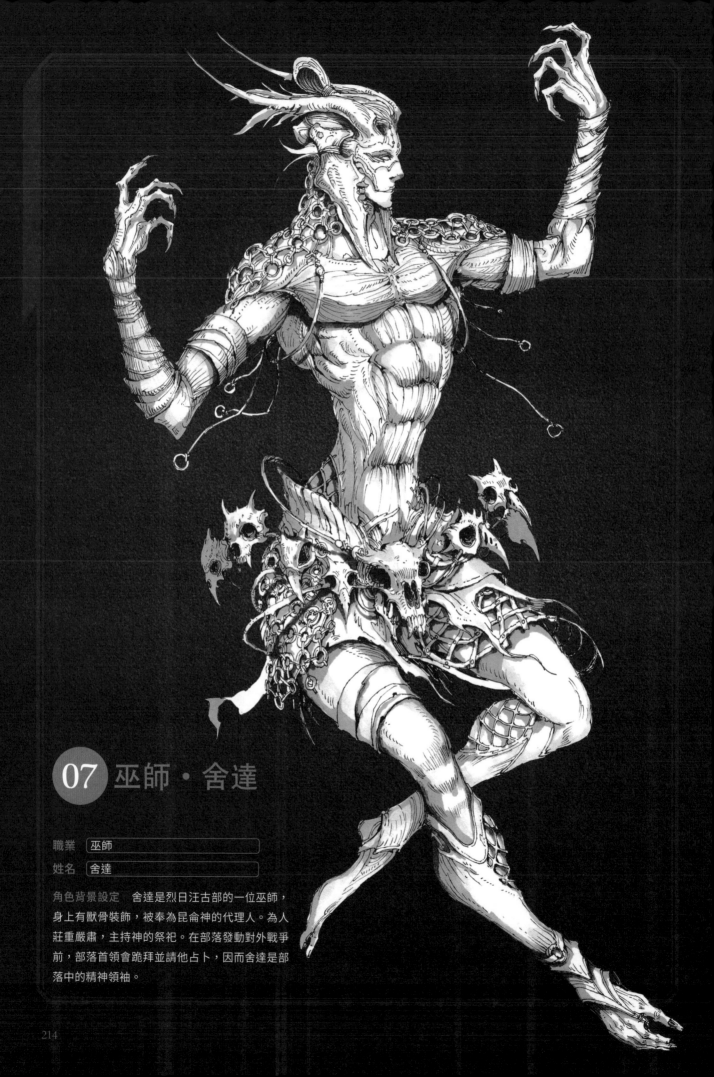

07 巫師・舍達

職業 巫師

姓名 舍達

角色背景設定　舍達是烈日汪古部的一位巫師，
身上有獸骨裝飾，被奉為昆侖神的代理人。為人
莊重嚴肅，主持神的祭祀。在部落發動對外戰爭
前，部落首領會跪拜並請他占卜，因而舍達是部
落中的精神領袖。

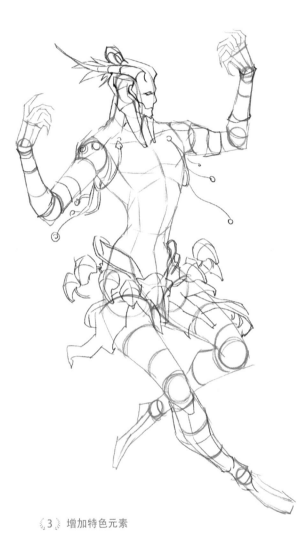

《1》 繪製草圖

繪製角色的大致輪廓。考慮到角色是一個巫師，
所以設計了一個跳舞的動作。角色的身體比例稍
微誇張化，把肩部和腰的對比拉大。注意，角色
的動作一定要協調。

《3》 增加特色元素

添加裝飾和局部設計元素項目。在臉上掛野獸的
下頜骨，頭上戴獸角，腰上掛動物的頭骨。這樣
可以讓角色的整體造型看起來更有儀式感。

《2》 增加結構線

畫出結構線，呈現出角色的立體感。注意臉部和
軀幹的朝向，以及兩腿之間的距離。

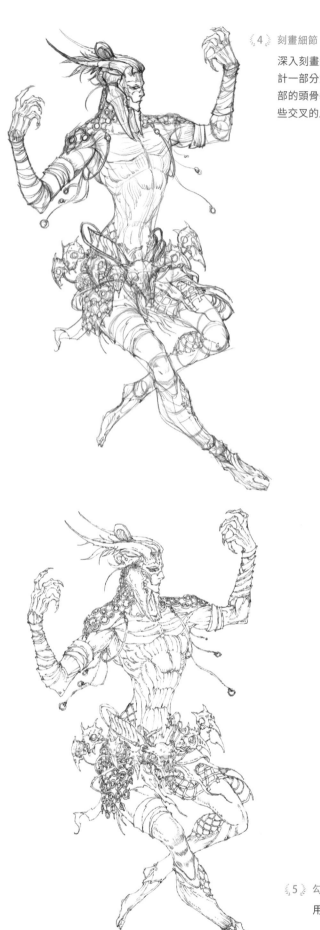

《4》 刻畫細節

深入刻畫細節。從頭部開始,細化頭髮和五官,在肩部設計一部分鎧甲,明確身上的肌肉關係,刻畫手和腳。把腰部的頭骨裝飾描繪出來,加入部分鎧甲。在小腿處設計一些交叉的局部元素,和肩部呼應。

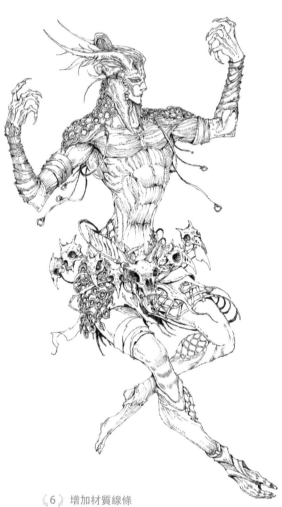

《6》 增加材質線條

用排線的方式表現出身上結構的細節,在線條的交叉處和轉折面加深線稿。

《5》 勾勒線條

用 005 號代針筆整理線稿,然後用橡皮擦除鉛筆線跡。

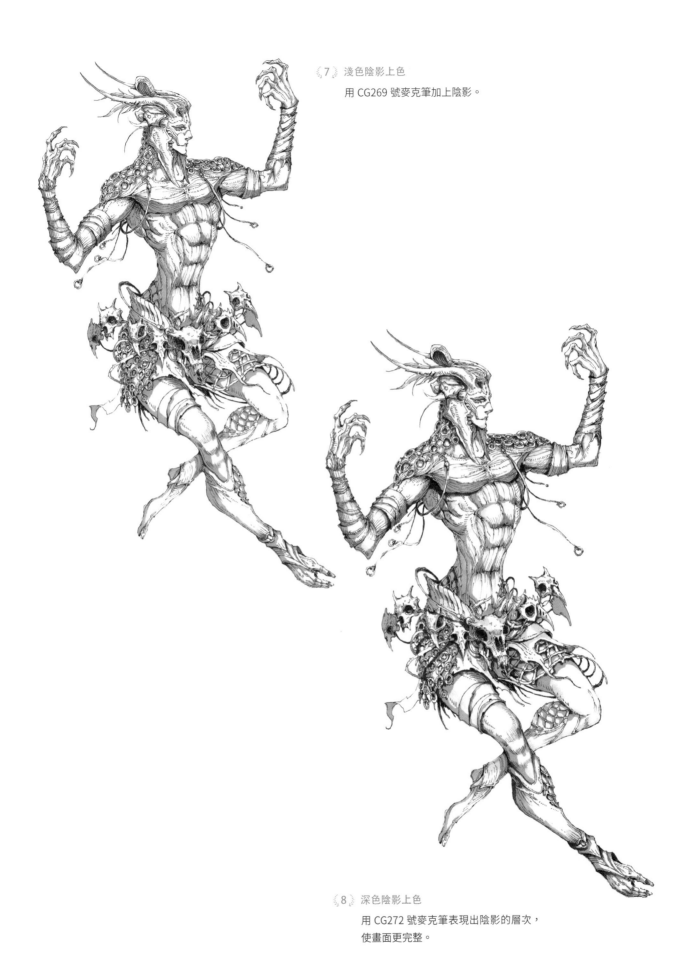

《7》 淺色陰影上色
用 CG269 號麥克筆加上陰影。

《8》 深色陰影上色
用 CG272 號麥克筆表現出陰影的層次，
使畫面更完整。

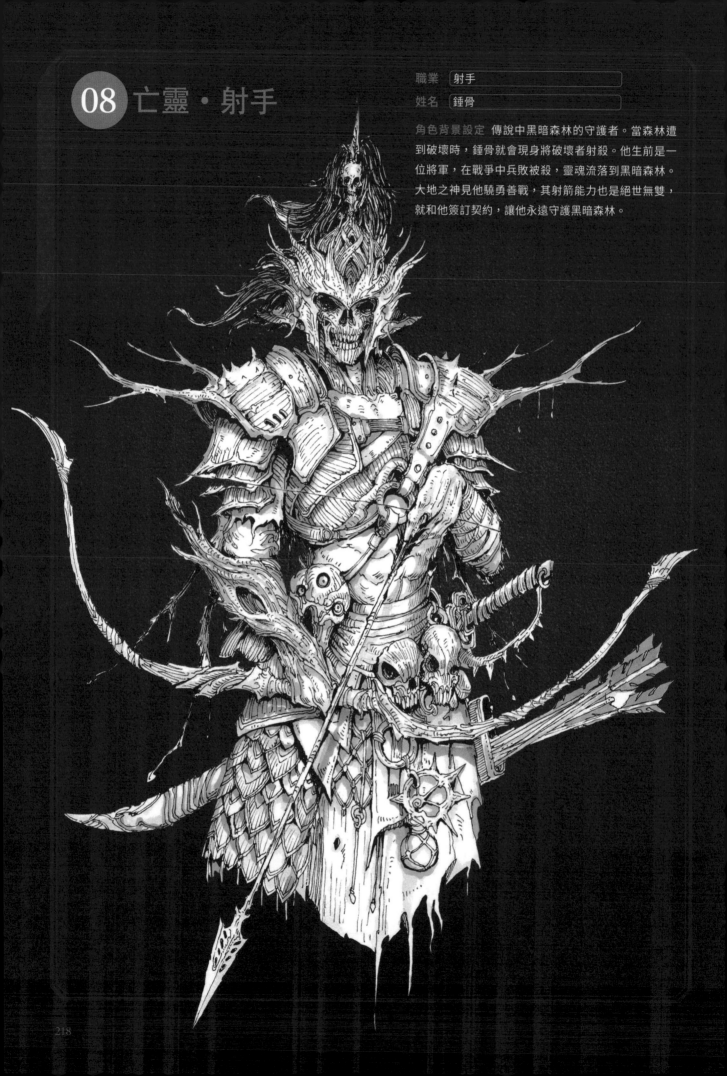

08 亡靈・射手

角色背景設定 傳說中黑暗森林的守護者。當森林遭到破壞時，錘骨就會現身將破壞者射殺。他生前是一位將軍，在戰爭中兵敗被殺，靈魂流落到黑暗森林。大地之神見他驍勇善戰，其射箭能力也是絕世無雙，就和他簽訂契約，讓他永遠守護黑暗森林。

《1》繪製草圖

快速畫出角色的輪廓。以人體輪廓作為基礎，將手部刻畫成拉弓的動態。可以設想成一種飄浮的狀態，勾勒出膝關節以上身體的輪廓即可。

《2》增加結構線

用十字輔助線確定頭部的朝向，標出鎖骨的位置。畫出結構線，以表現出角色的立體感。

《3》增加特色元素

添加設計項目，表現出大致輪廓即可。本案例採用的是中式鎧甲，武器是腰間的長刀和手中的弓箭。注意在設計鎧甲的時候要表現出鎧甲的厚度。

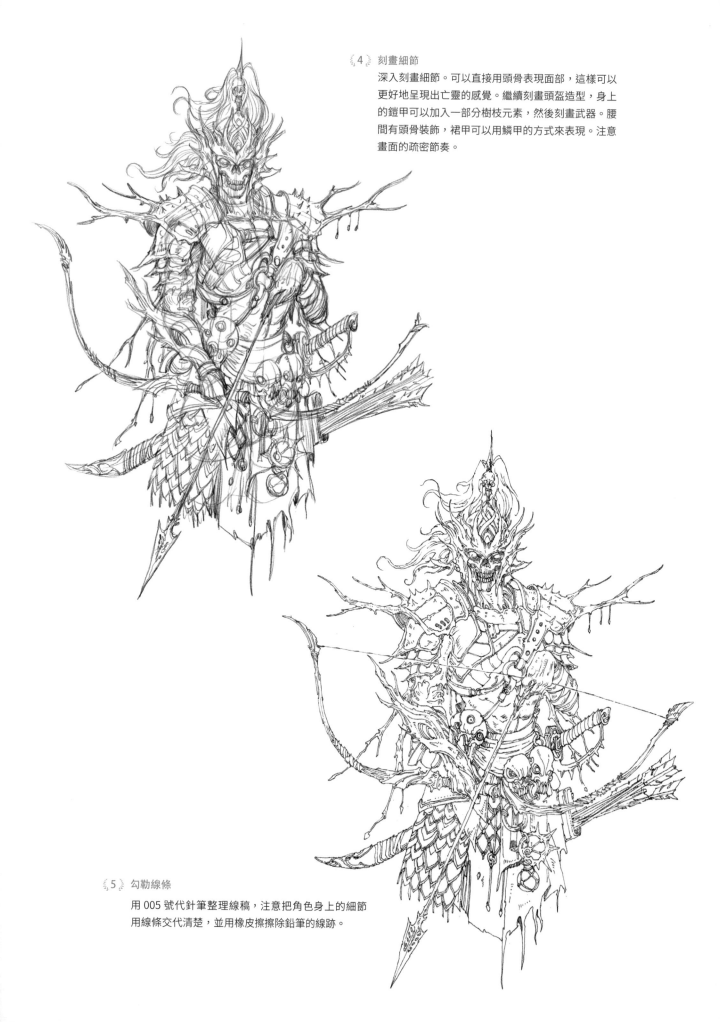

《4》刻畫細節
深入刻畫細節。可以直接用頭骨表現面部，這樣可以
更好地呈現出亡靈的感覺。繼續刻畫頭盔造型，身上
的鎧甲可以加入一部分樹枝元素，然後刻畫武器。腰
間有頭骨裝飾，裙甲可以用鱗甲的方式來表現。注意
畫面的疏密節奏。

《5》勾勒線條
用 005 號代針筆整理線稿，注意把角色身上的細節
用線條交代清楚，並用橡皮擦擦除鉛筆的線跡。

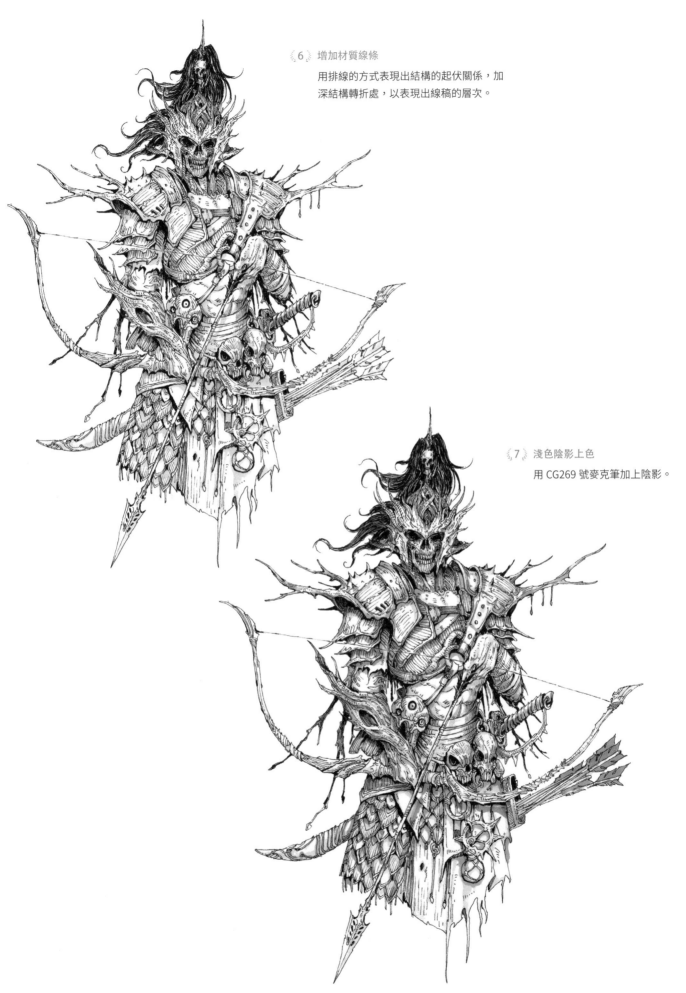

《6》 增加材質線條

用排線的方式表現出結構的起伏關係，加
深結構轉折處，以表現出線稿的層次。

《7》 淺色陰影上色

用 CG269 號麥克筆加上陰影。

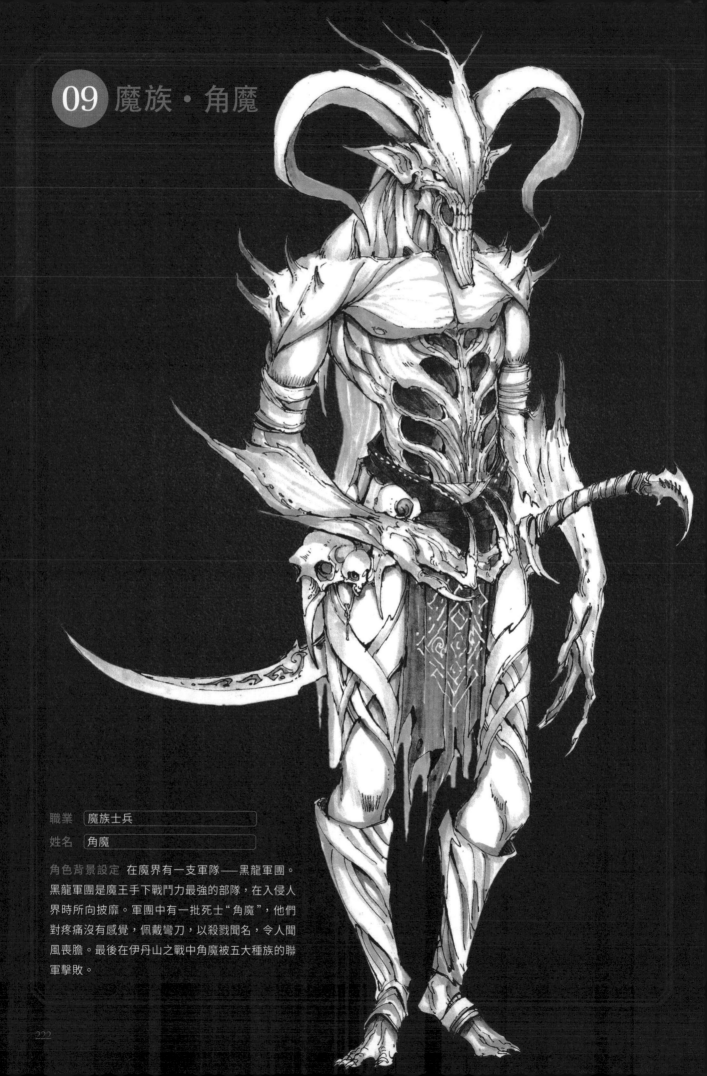

09 魔族・角魔

職業 [魔族士兵]
姓名 [角魔]

角色背景設定 在魔界有一支軍隊──黑龍軍團。
黑龍軍團是魔王手下戰鬥力最強的部隊,在入侵人
界時所向披靡。軍團中有一批死士"角魔",他們
對疼痛沒有感覺,佩戴彎刀,以殺戮聞名,令人聞
風喪膽。最後在伊丹山之戰中角魔被五大種族的聯
軍擊敗。

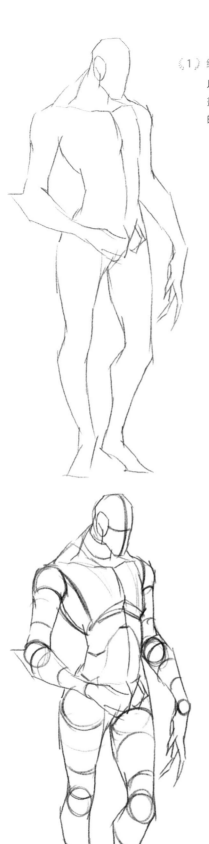

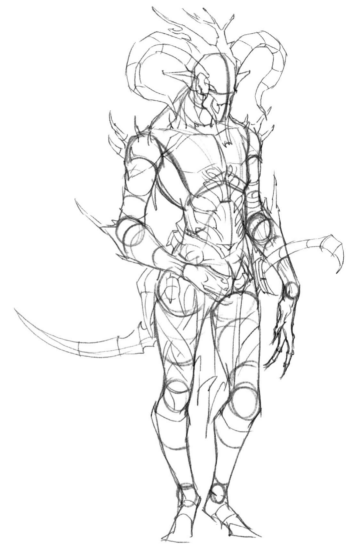

《1》繪製草圖

以人的造型為基礎,用鉛筆快速
畫出角色的外輪廓,要注意角色
的動態。

《3》增加特色元素

用幾何圖形畫出角色裝飾元素的外輪廓,重點設計放
在頭部。可以設計一對大角來呈現角魔的特徵,然後
畫出裝飾和武器的輪廓。

《2》增加結構線

畫出結構線,表現出角色的立體感,
並用十字輔助線確定頭部的朝向。

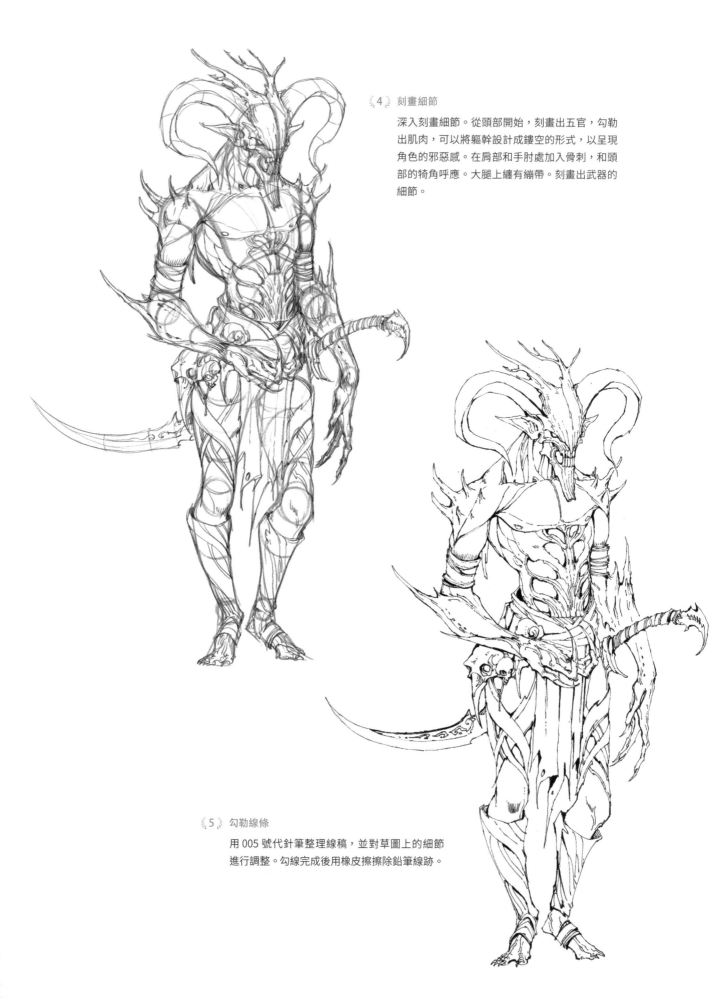

《4》 刻畫細節

深入刻畫細節。從頭部開始，刻畫出五官，勾勒出肌肉，可以將軀幹設計成鏤空的形式，以呈現角色的邪惡感。在肩部和手肘處加入骨刺，和頭部的犄角呼應。大腿上纏有繃帶。刻畫出武器的細節。

《5》 勾勒線條

用 005 號代針筆整理線稿，並對草圖上的細節進行調整。勾線完成後用橡皮擦擦除鉛筆線跡。

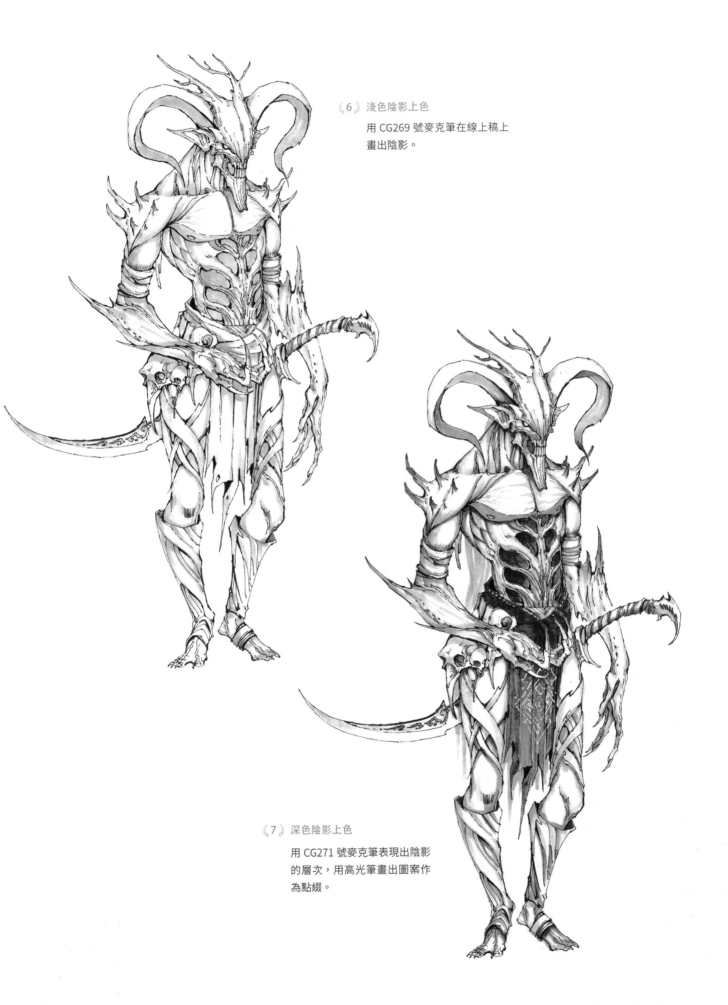

《6》 淺色陰影上色
用 CG269 號麥克筆在線上稿上
畫出陰影。

《7》 深色陰影上色
用 CG271 號麥克筆表現出陰影
的層次,用高光筆畫出圖案作
為點綴。

10 僱傭兵・真金

職業	僱傭兵
姓名	真金

角色背景設定 僱傭兵是奧維拉斯世界中的
特殊職業,是為金錢而參戰的武裝團體或
個人,要錢不要命。真金是一名僱傭兵,
他的武器是一把流星錘。在真金小時候,
他的家鄉被戰火波及,父母在一場戰爭中
死去,之後真金被人販子拐賣,經歷過很
多磨難,輾轉流浪到雲之國,在那裡成為
僱傭兵,過著顛沛流離的生活。

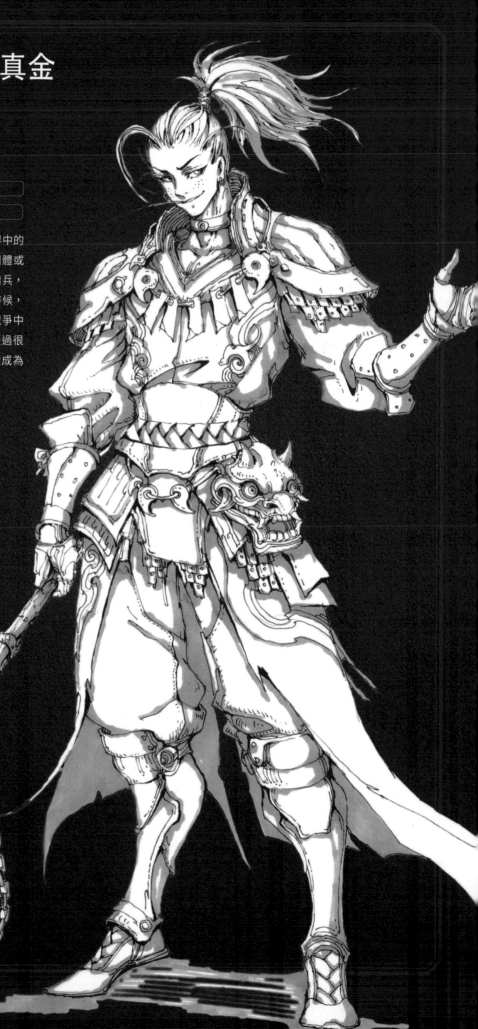

《1》 繪製草圖

用鉛筆畫出角色的外輪廓，在此基礎上
刻畫出男性的肌肉結構，注意肌肉結構
的厚度和起伏關係。

《3》 增加特色元素

細化草圖，著重刻畫角色的面部和身上
的道具，明確其結構，大膽加入局部設
計項目。

《2》 增加結構線

畫出五官和髮型的大致輪廓，畫出鎧甲
和武器裝飾的樣式。

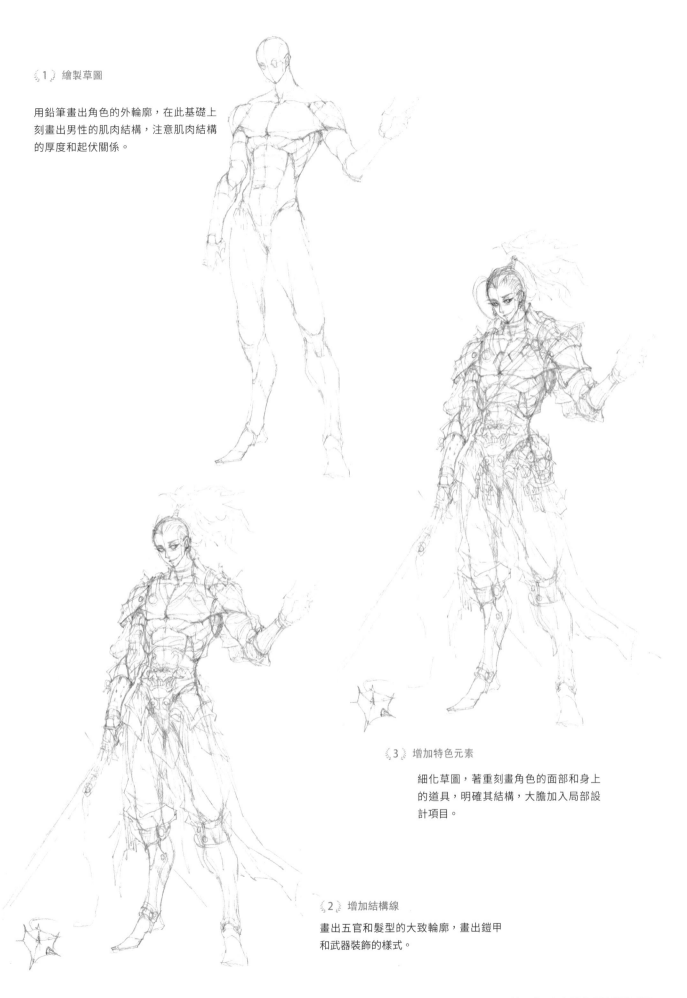

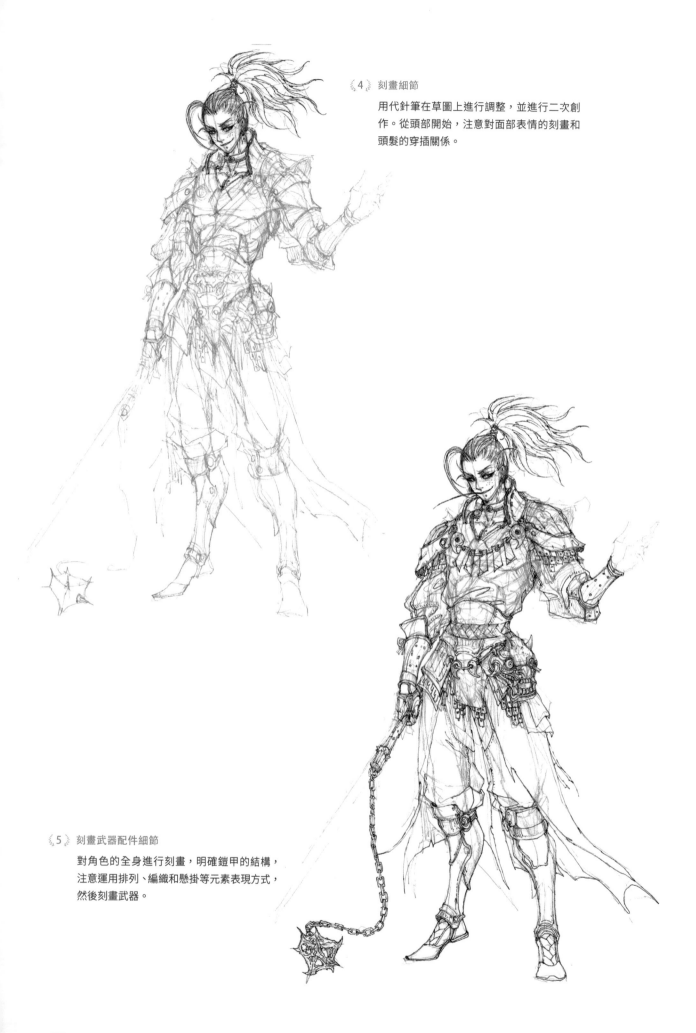

《 4 》刻畫細節

用代針筆在草圖上進行調整，並進行二次創
作。從頭部開始，注意對面部表情的刻畫和
頭髮的穿插關係。

《 5 》刻畫武器配件細節

對角色的全身進行刻畫，明確鎧甲的結構，
注意運用排列、編織和懸掛等元素表現方式，
然後刻畫武器。

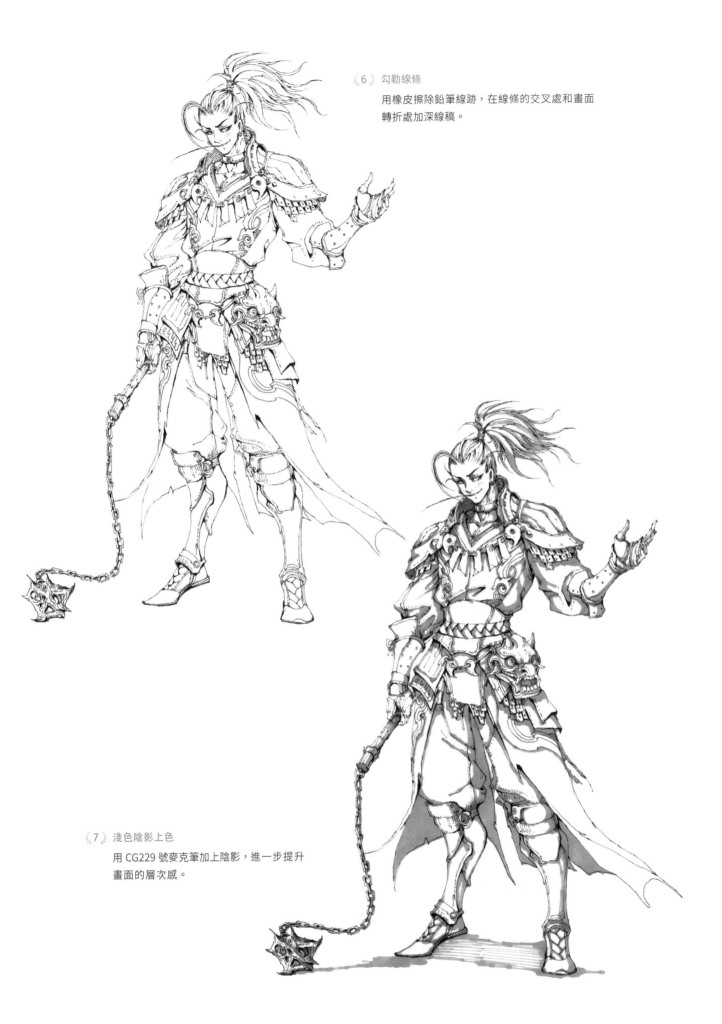

《6》 勾勒線條

　　用橡皮擦除鉛筆線跡，在線條的交叉處和畫面
轉折處加深線稿。

《7》 淺色陰影上色

　　用 CG229 號麥克筆加上陰影，進一步提升
畫面的層次感。

11 概念設計方案展示

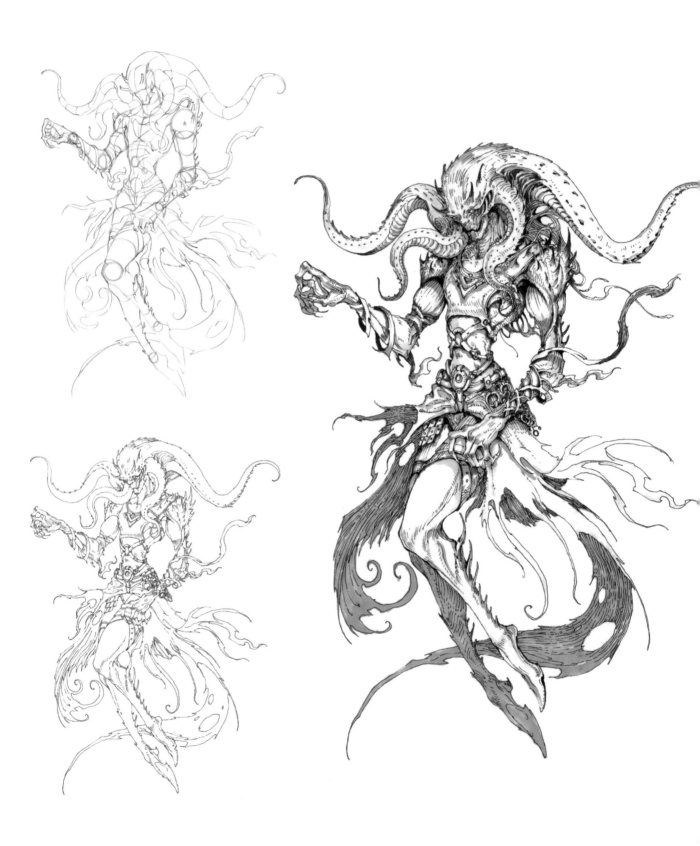

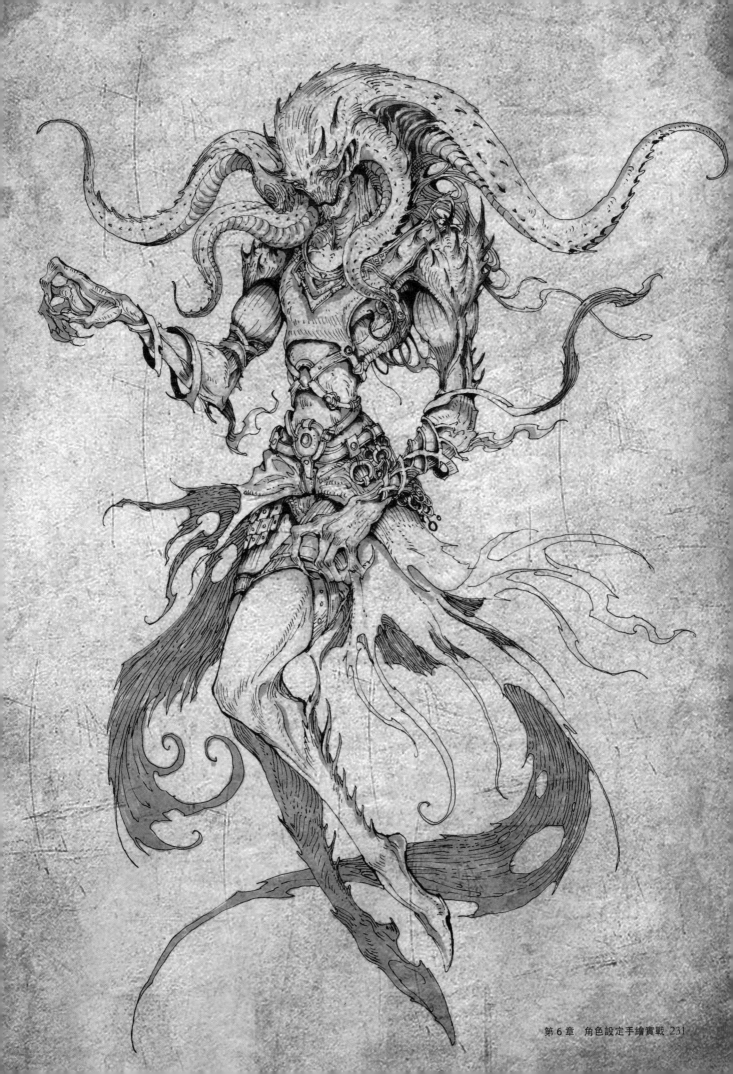

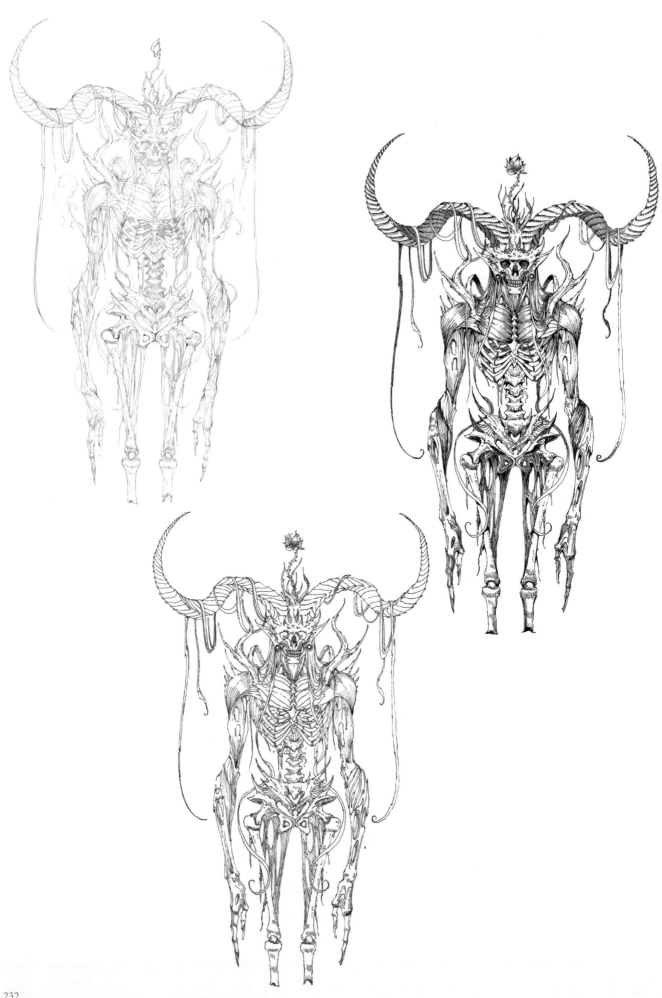

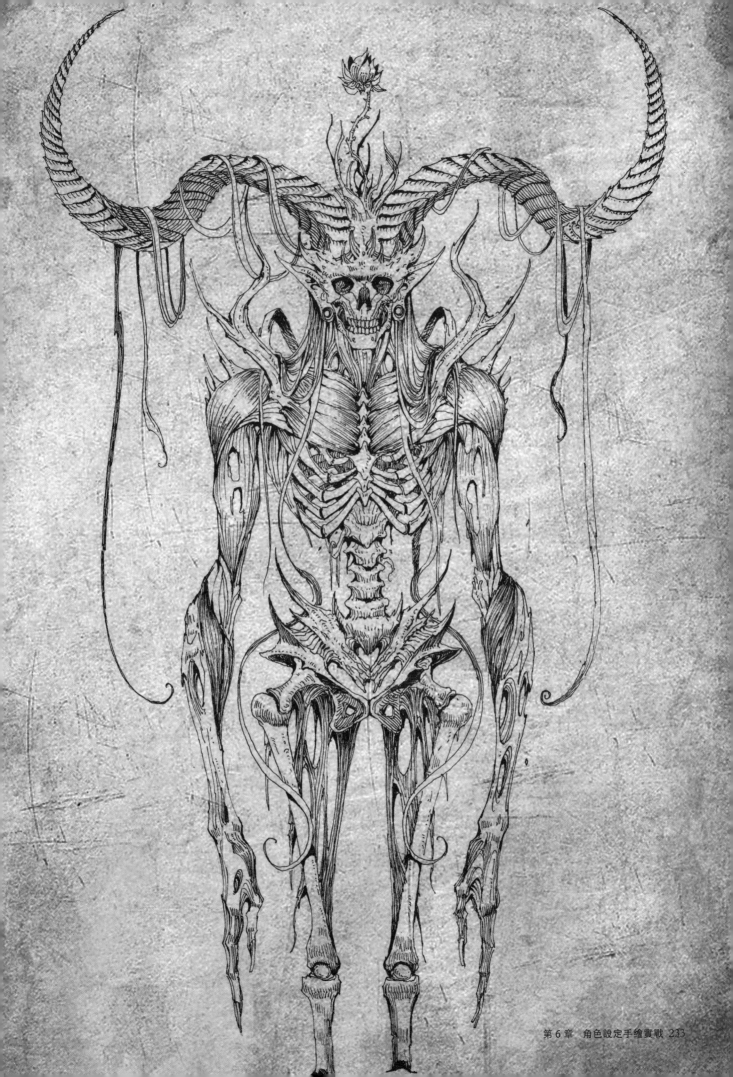

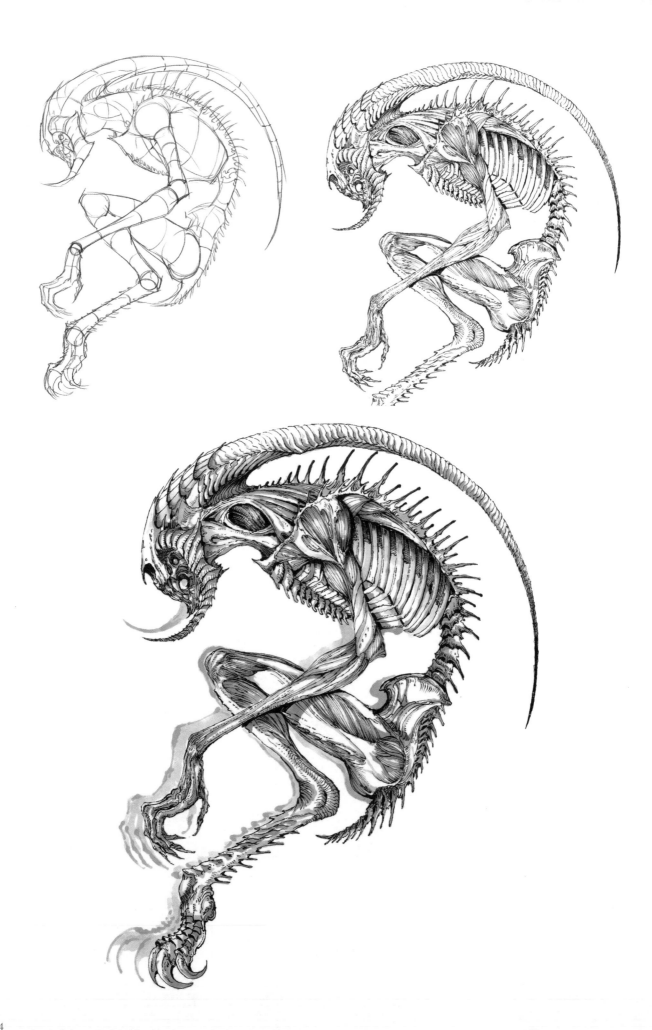

234

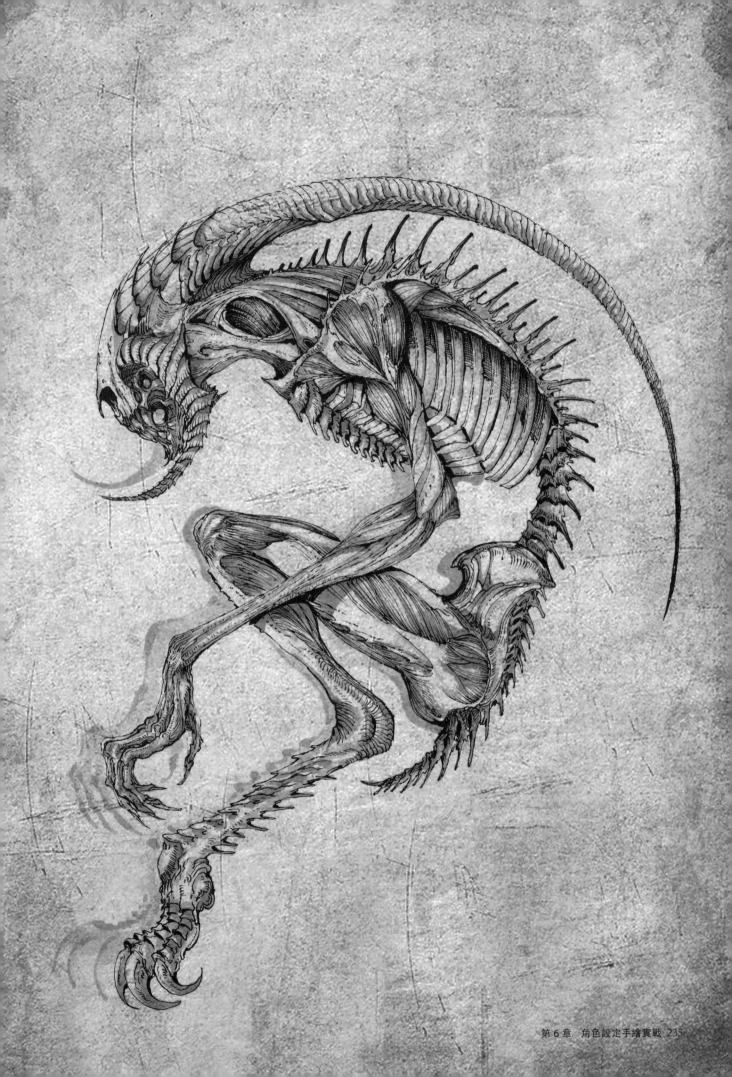

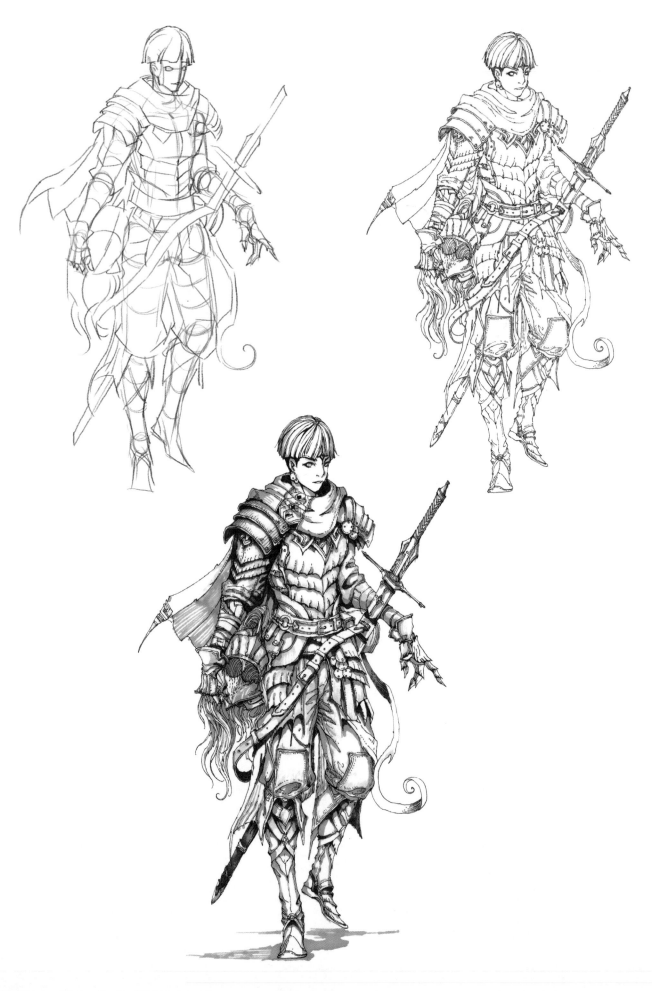

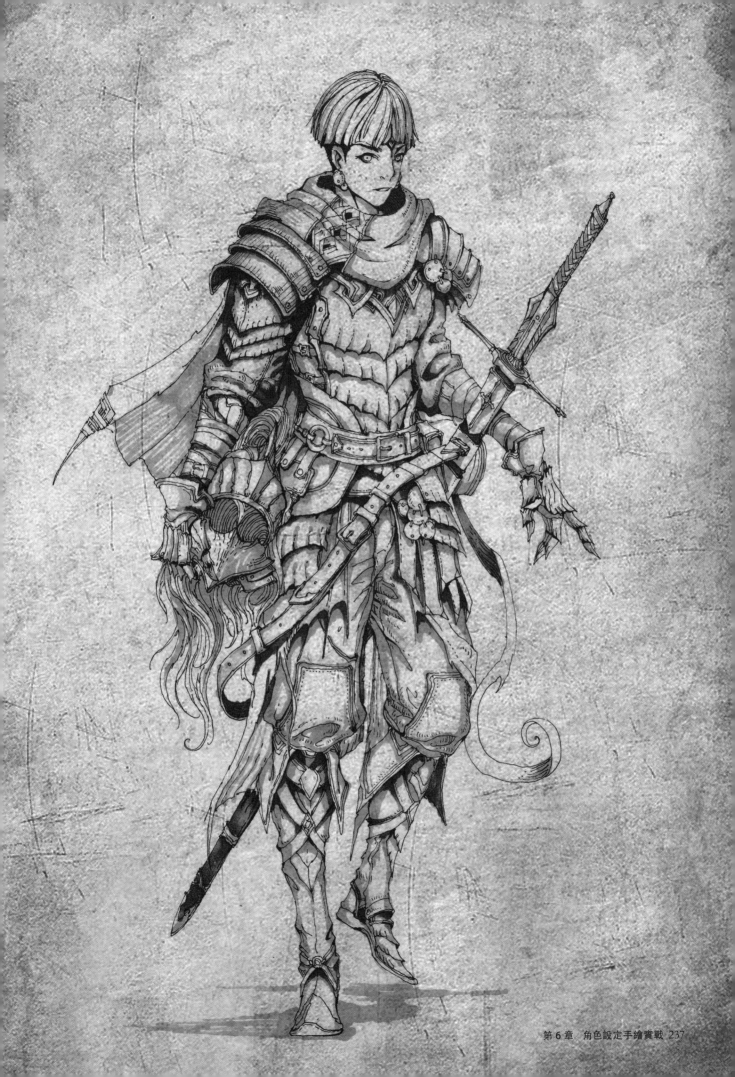

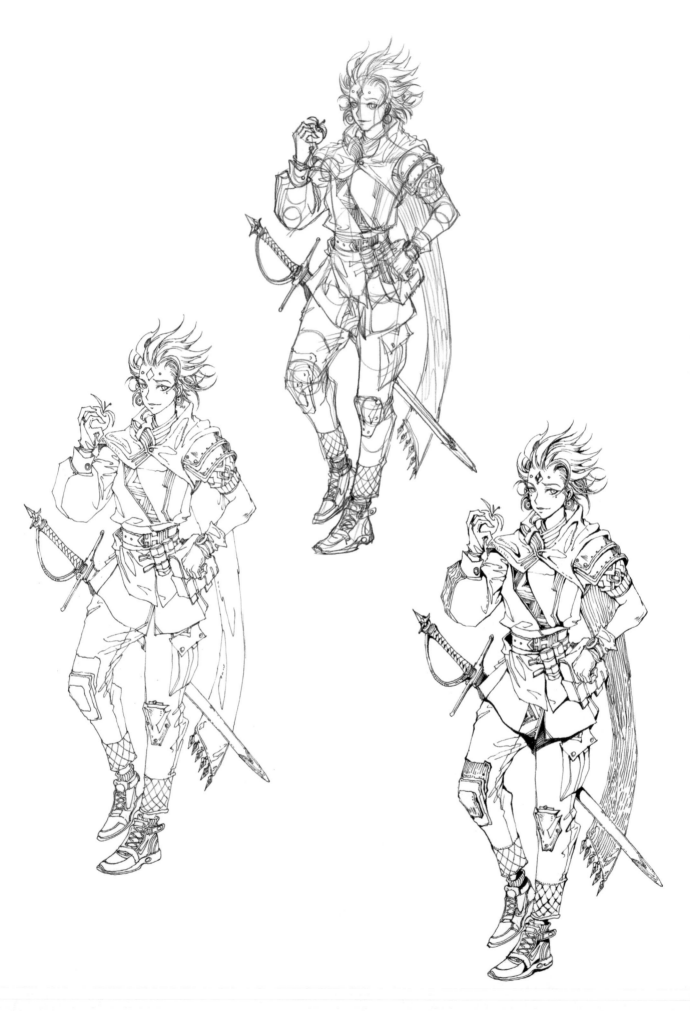

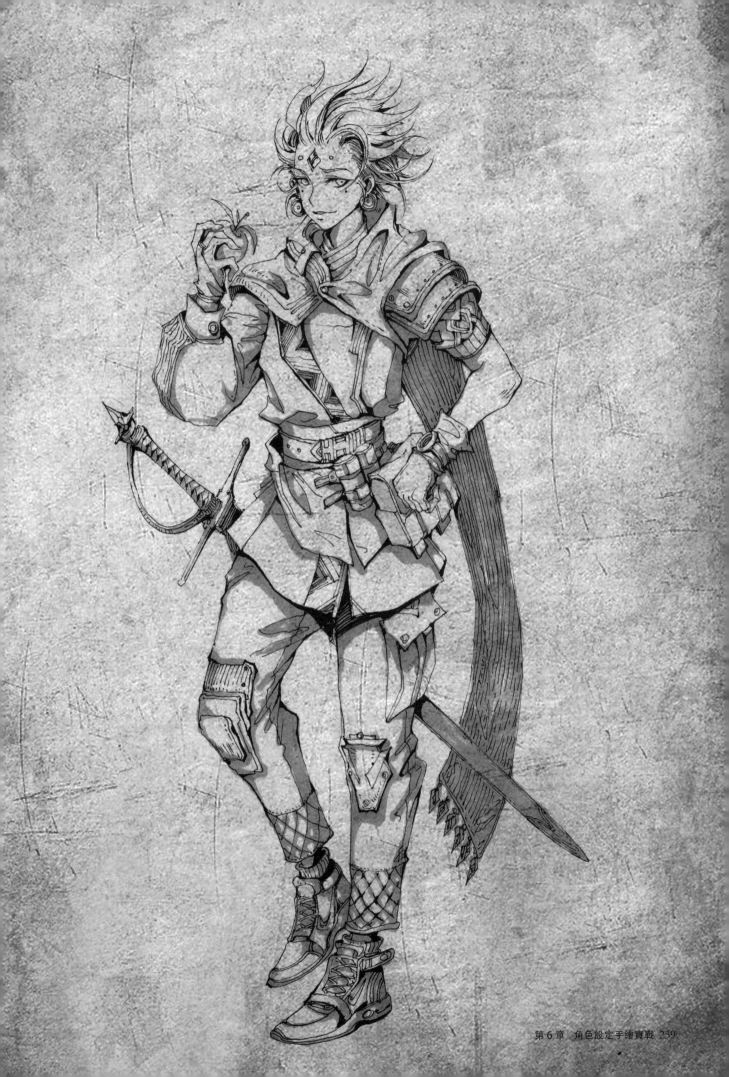

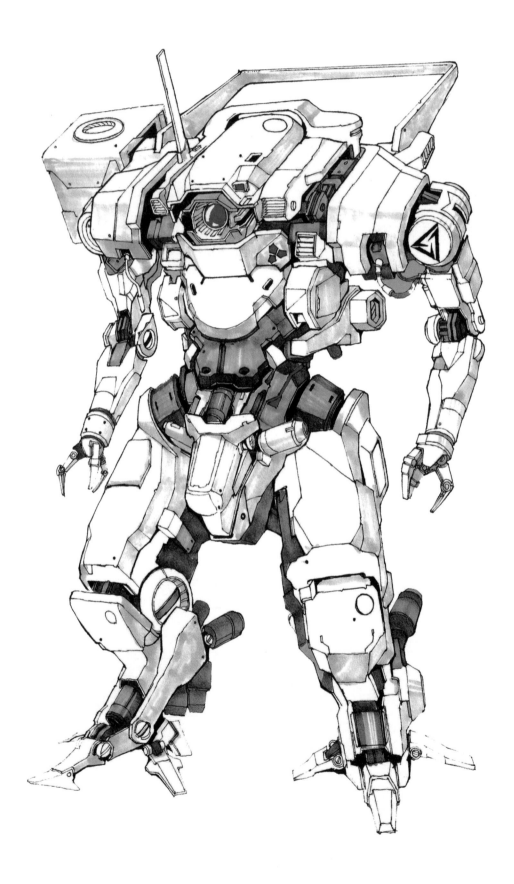

第 7 章
造型設計參考合集

THE
HAND DRAWN ART
OF FANTASY

01 頭像

在掌握好基礎之後就可以慢慢地形成自己的繪畫
風格,創作出筆下的世界。

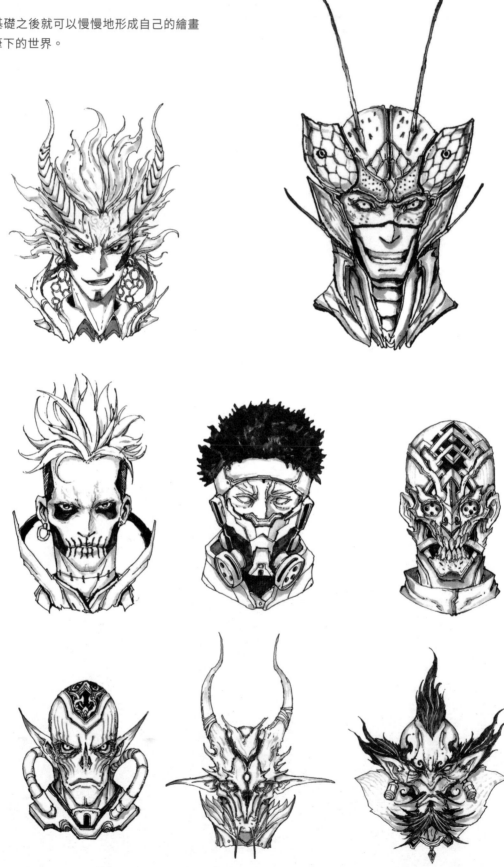

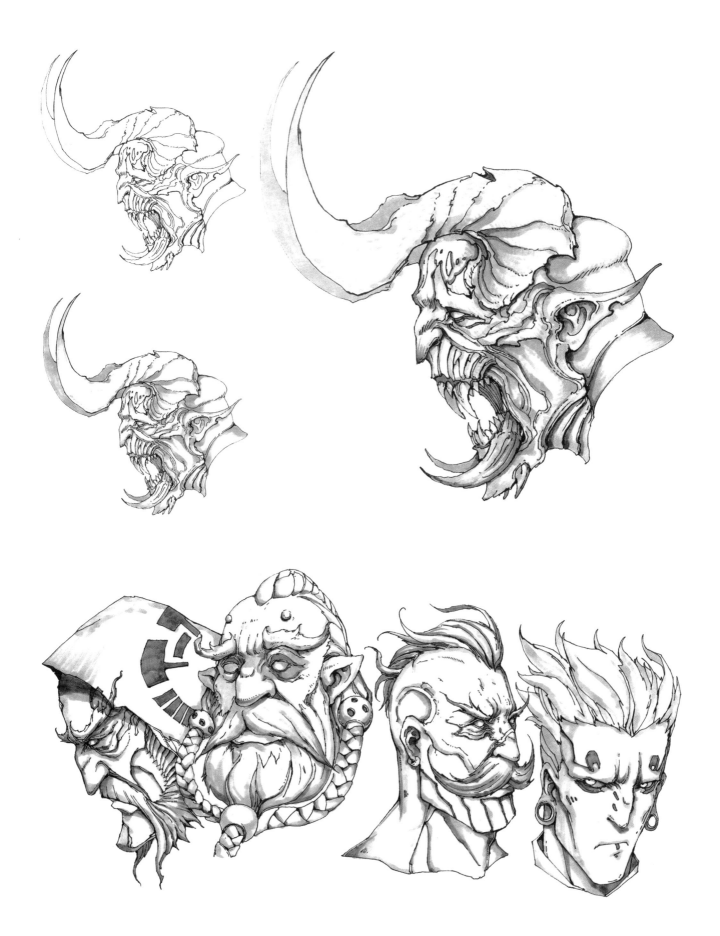

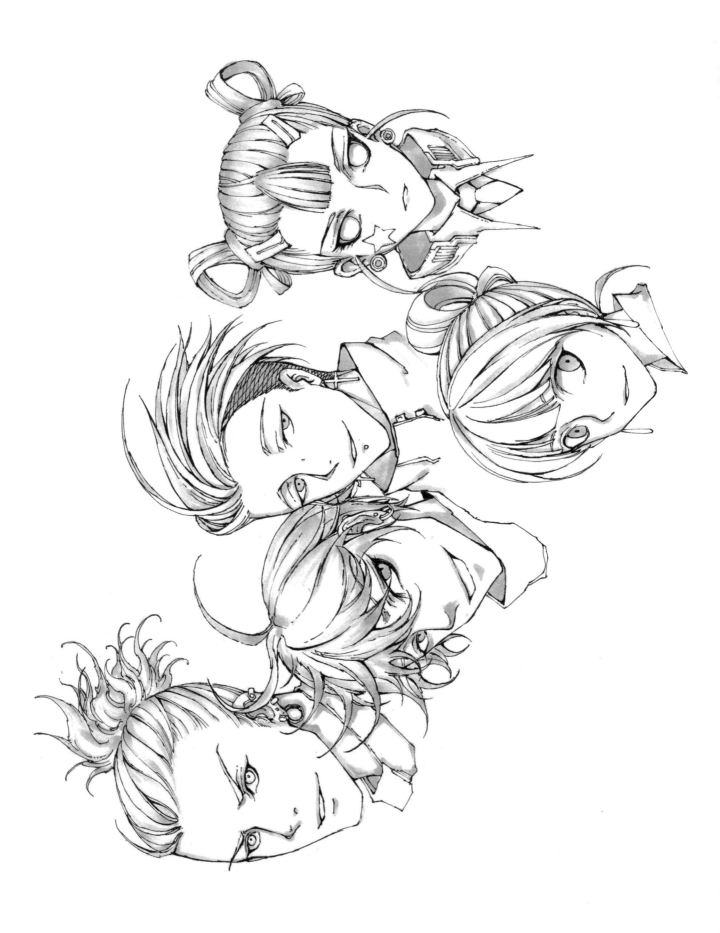

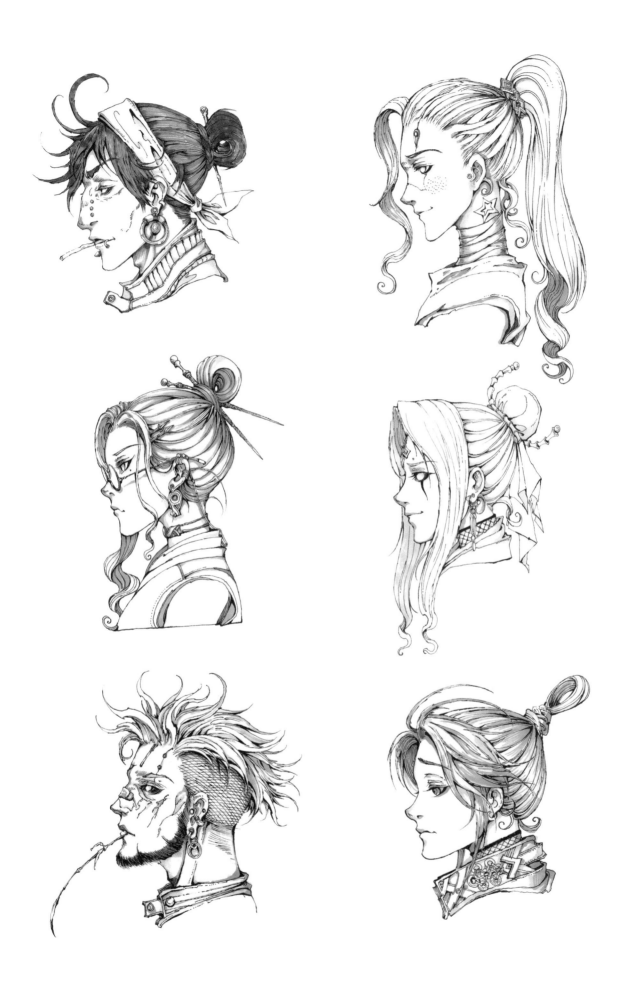

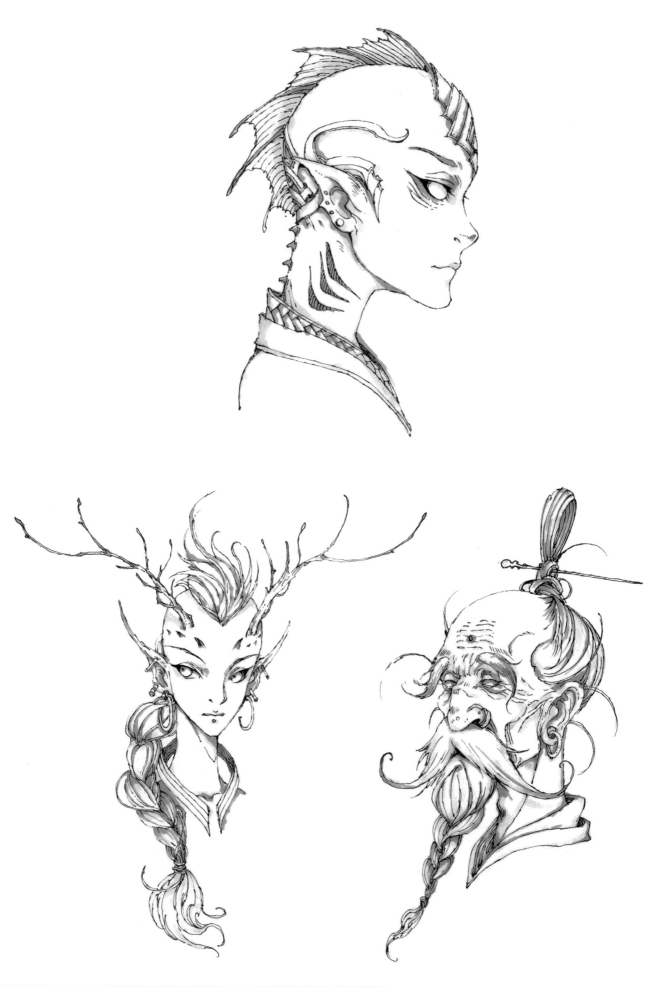

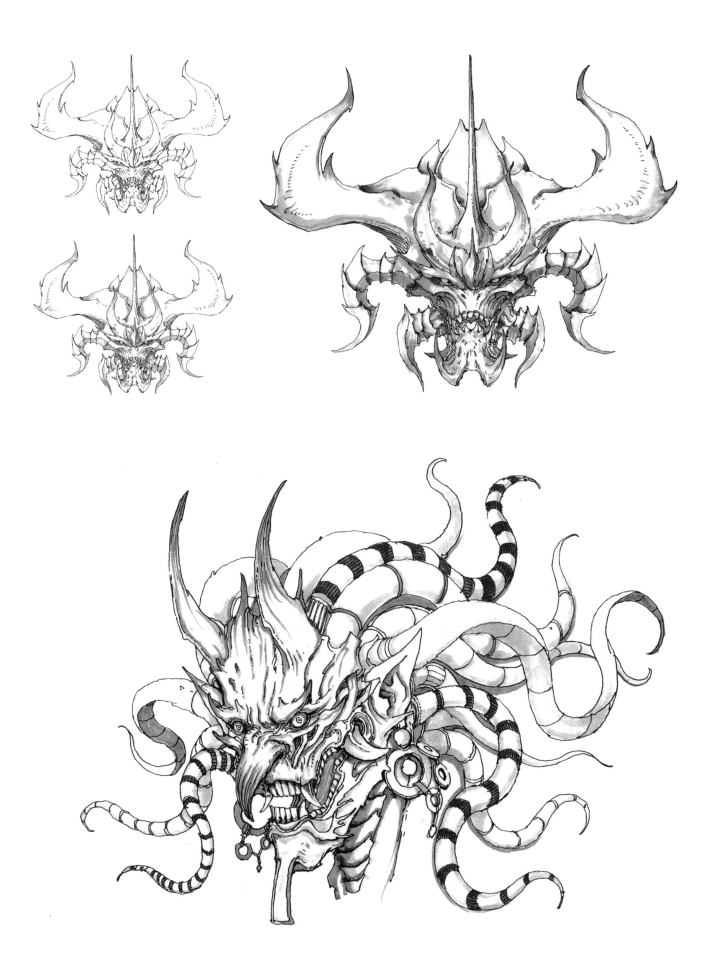

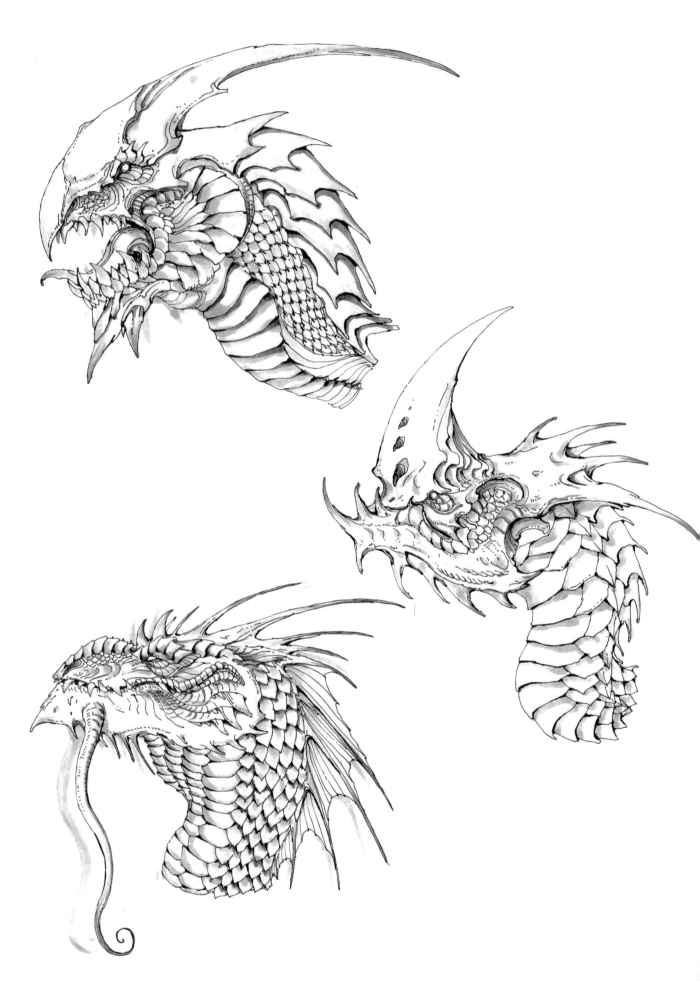

 02 角色造型線稿表現

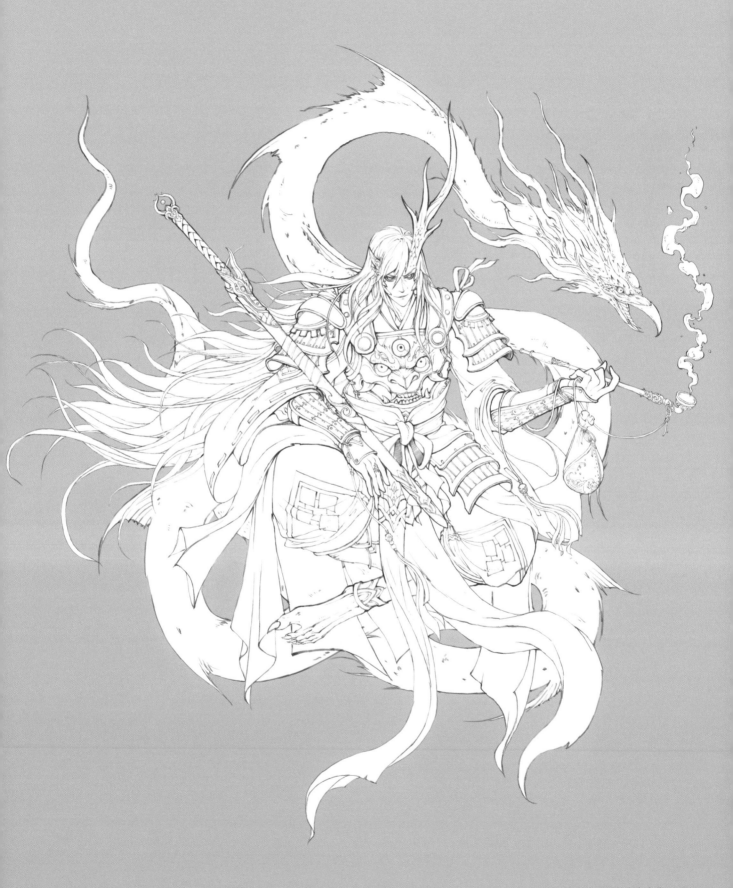

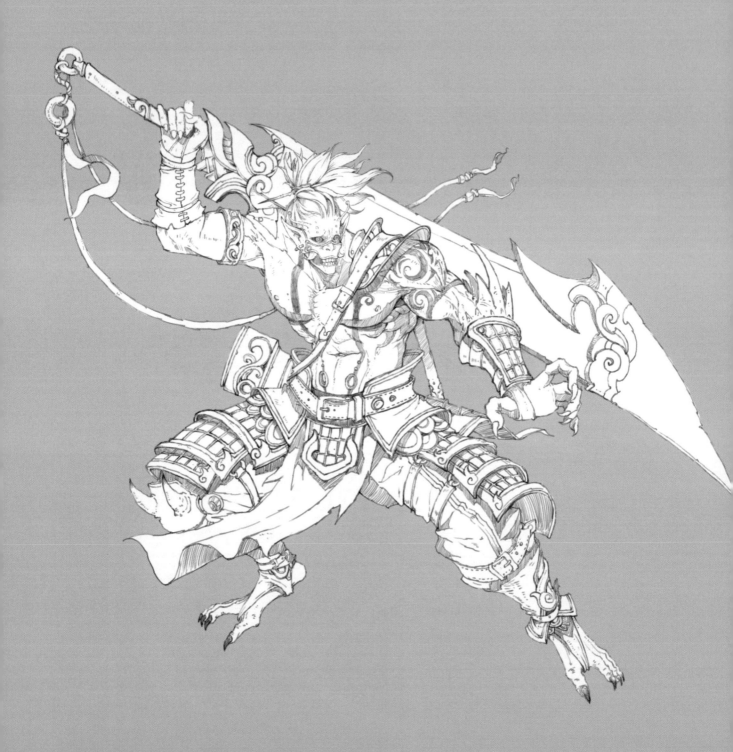

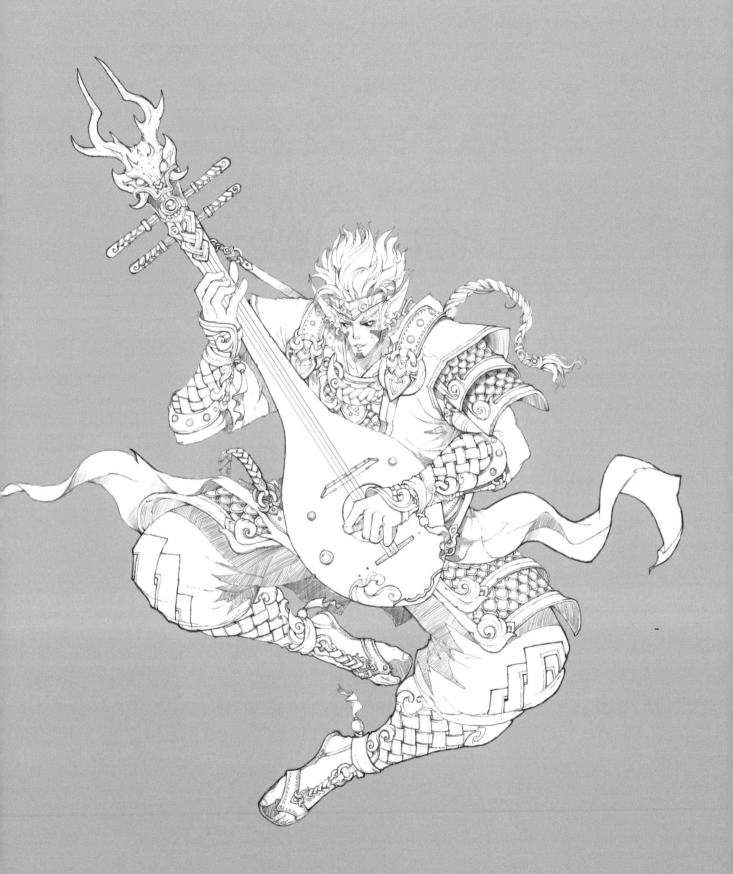

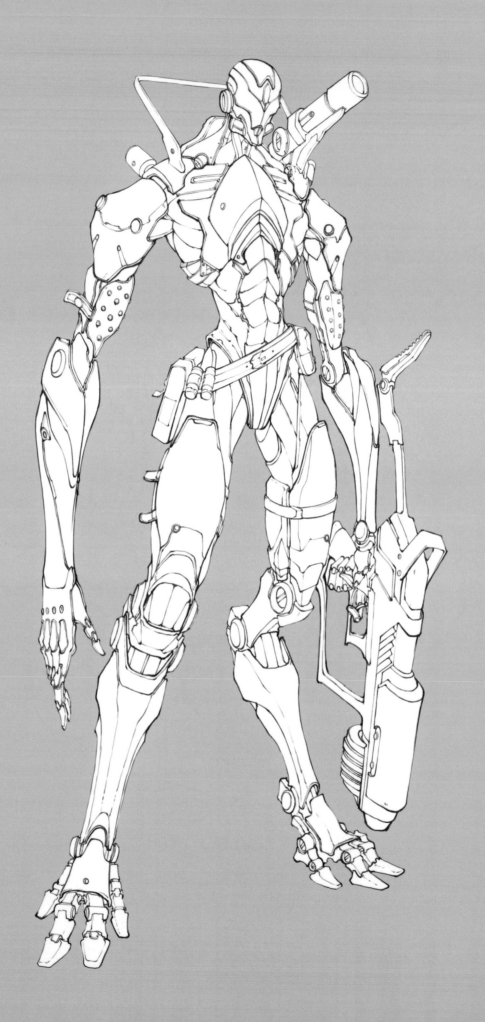

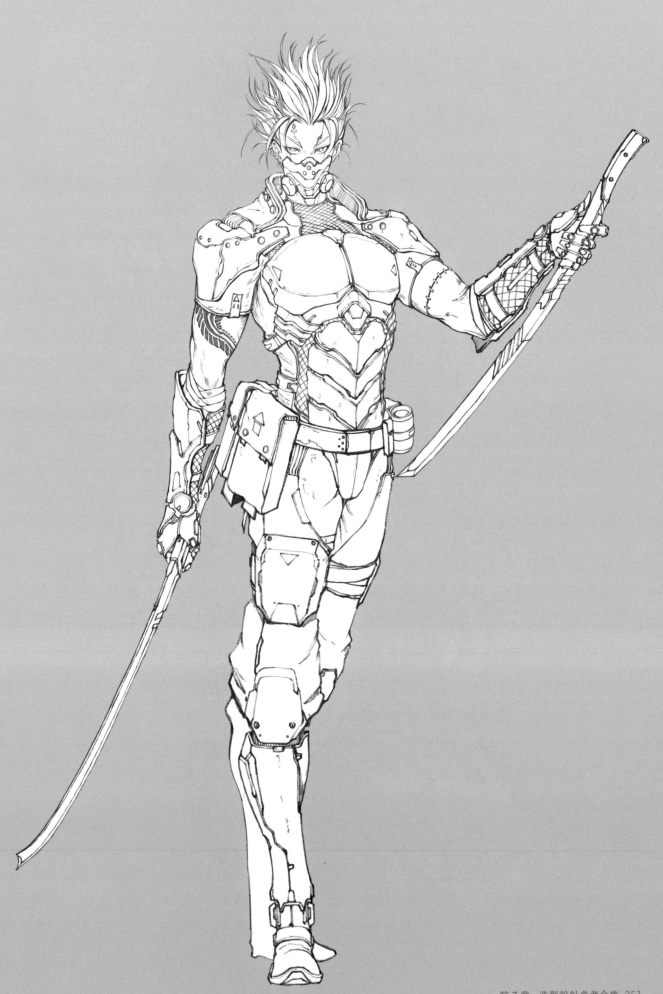

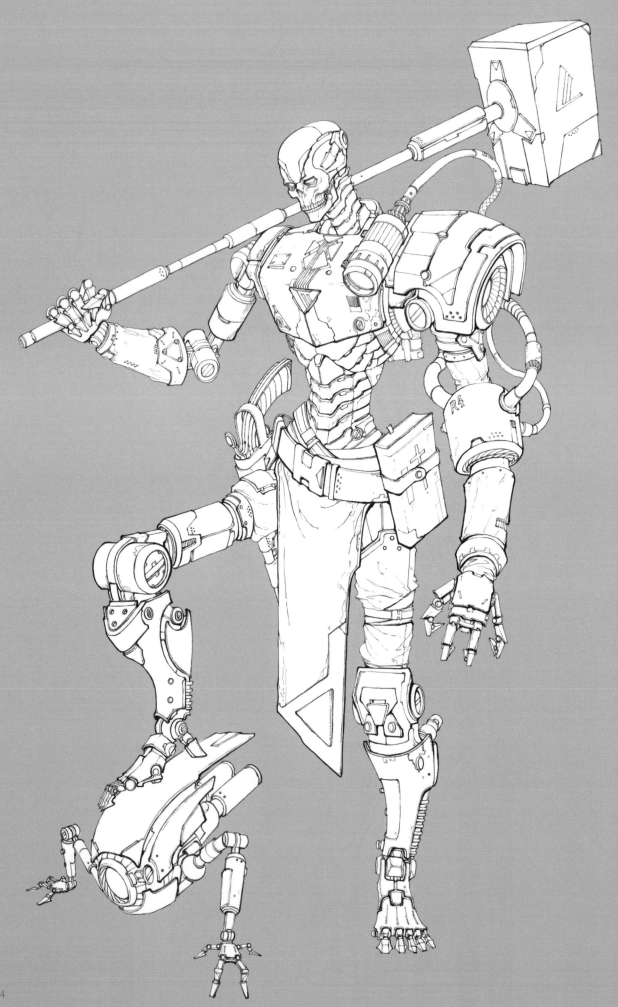

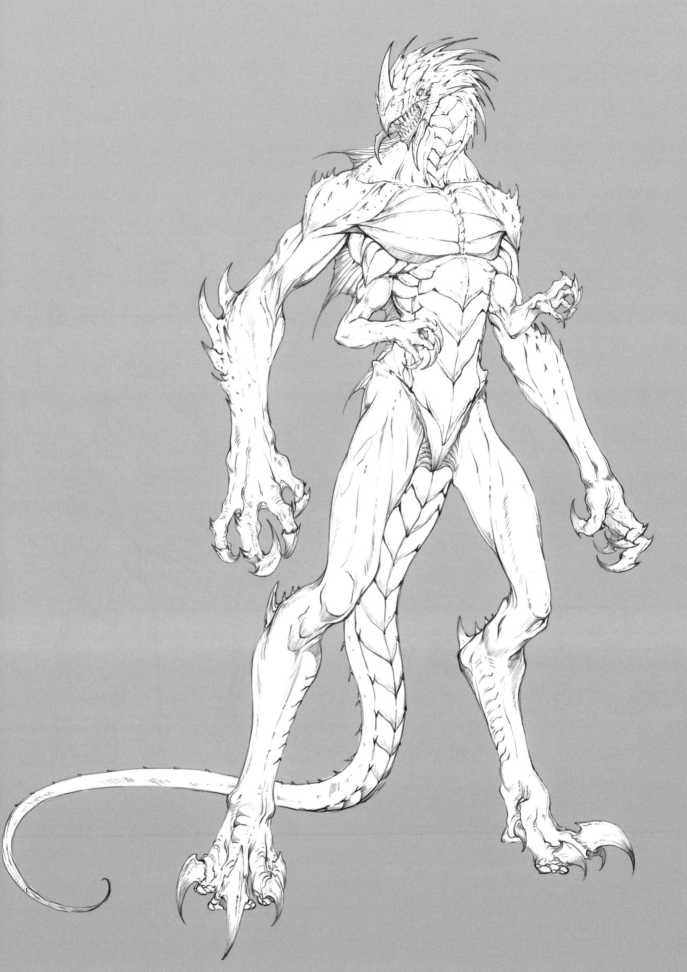

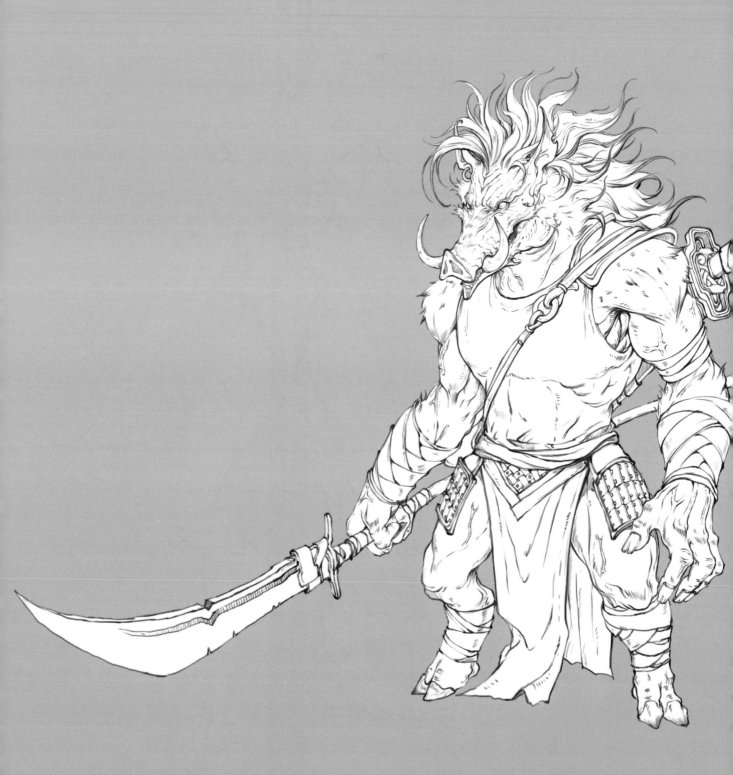

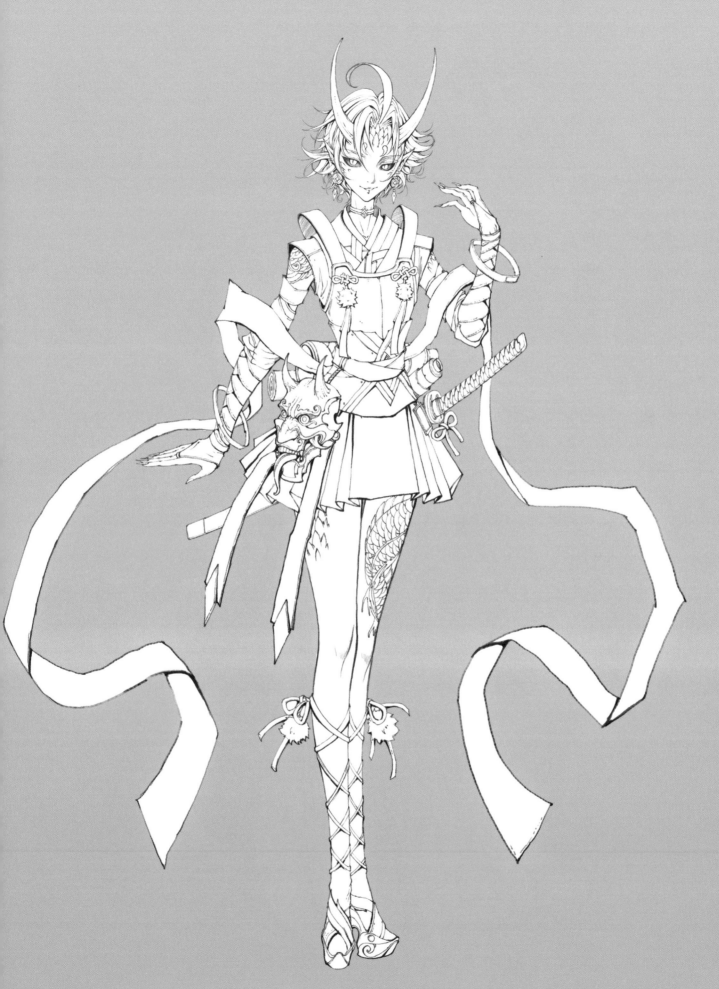

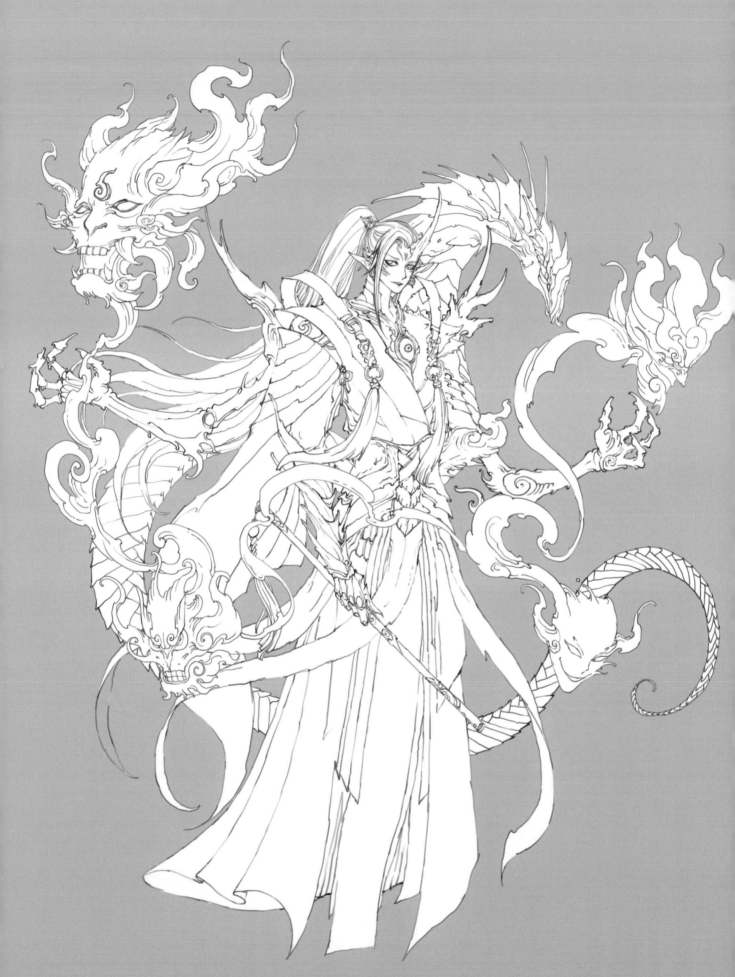

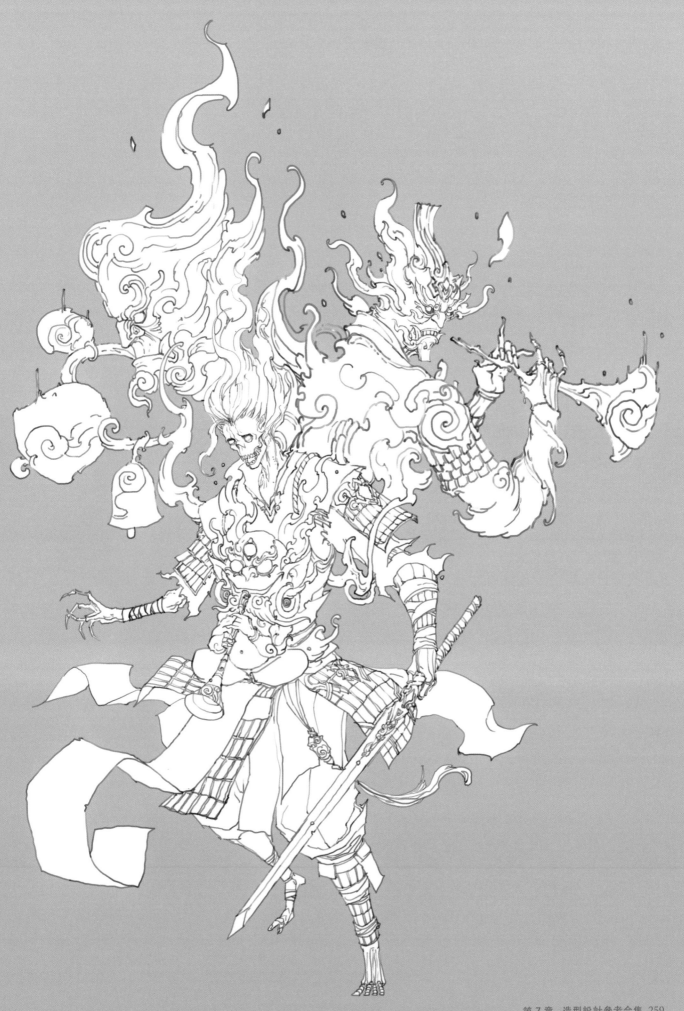

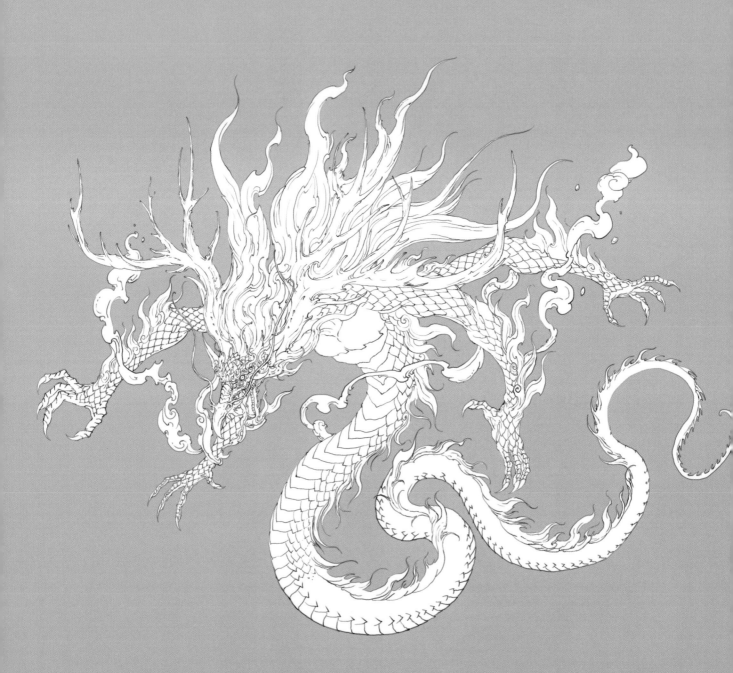

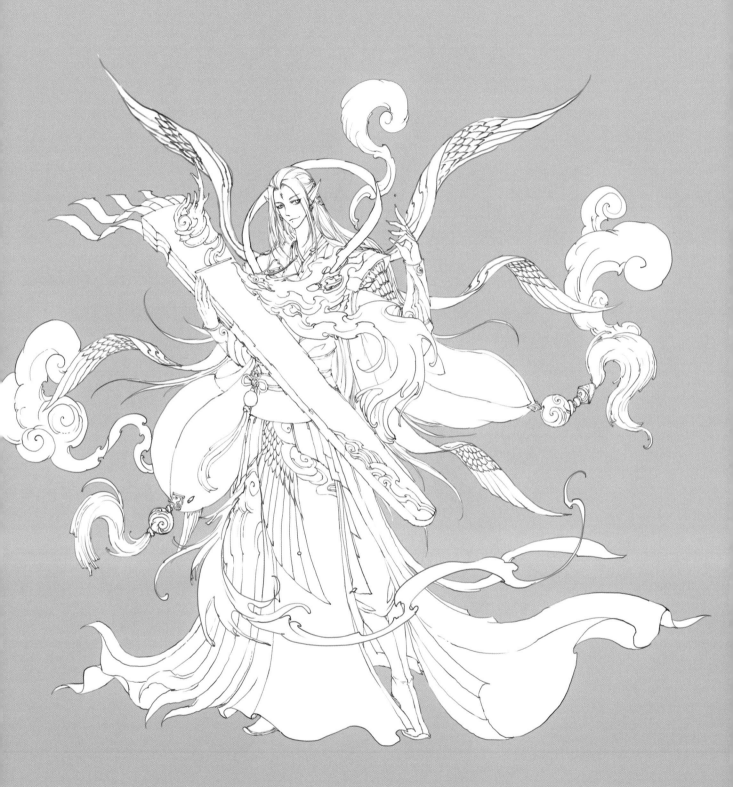

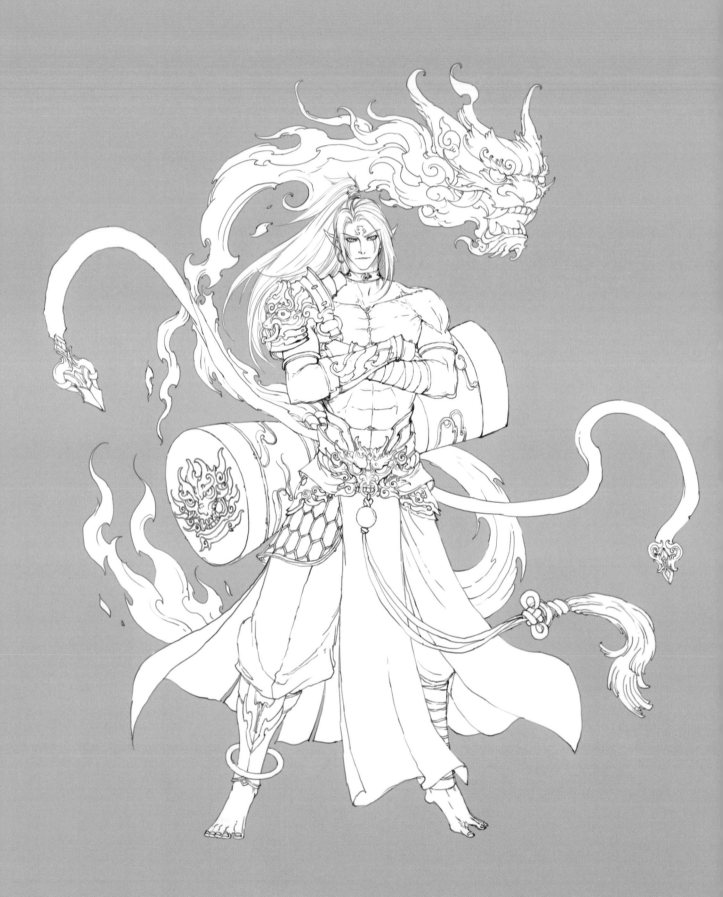

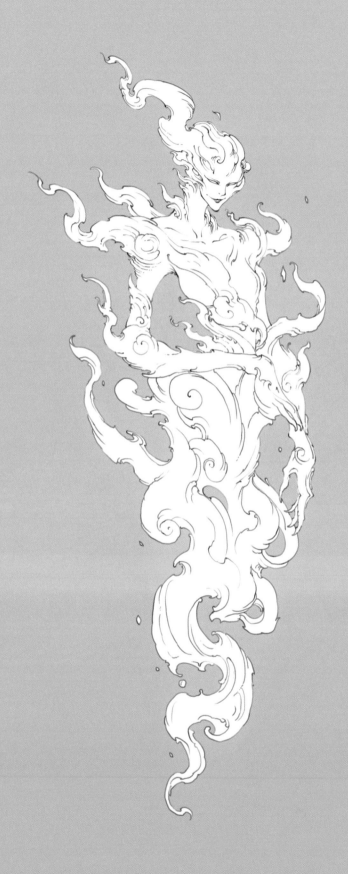

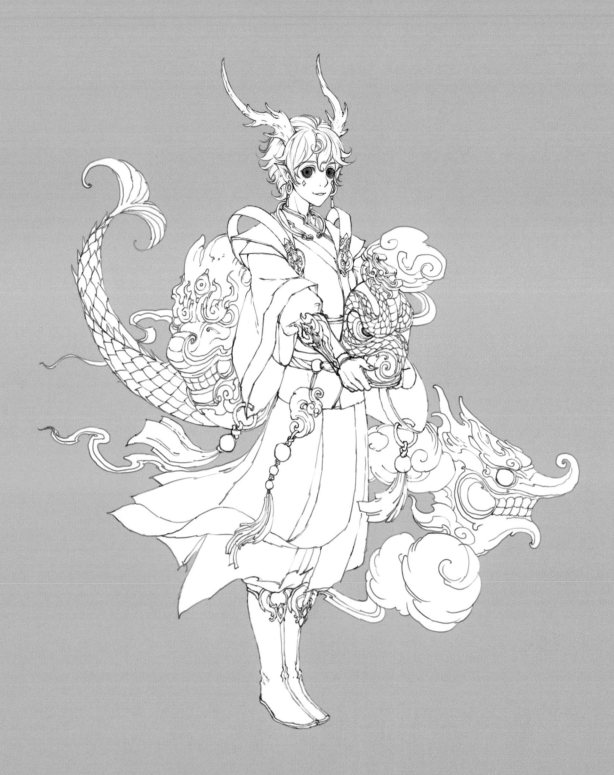

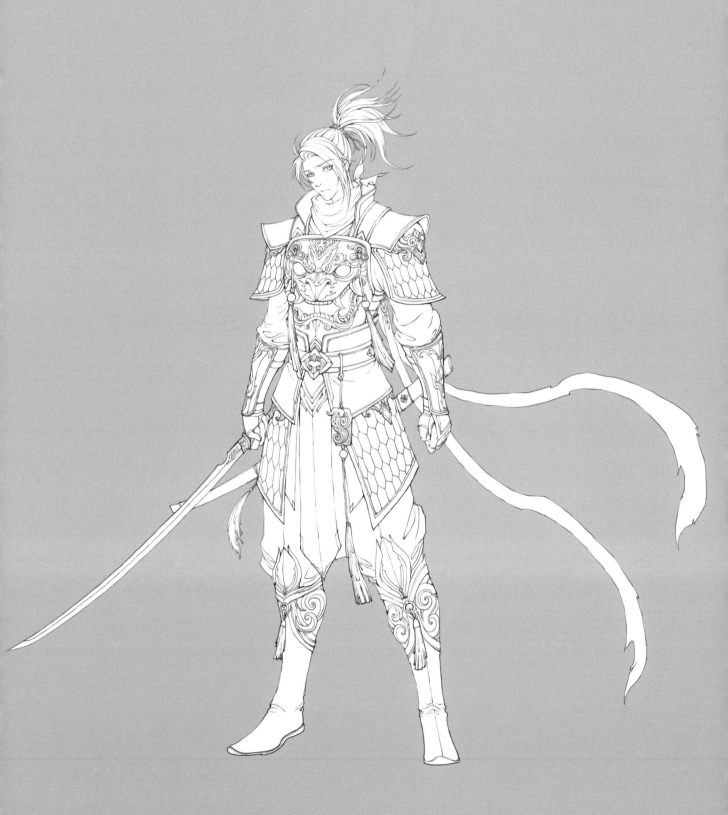

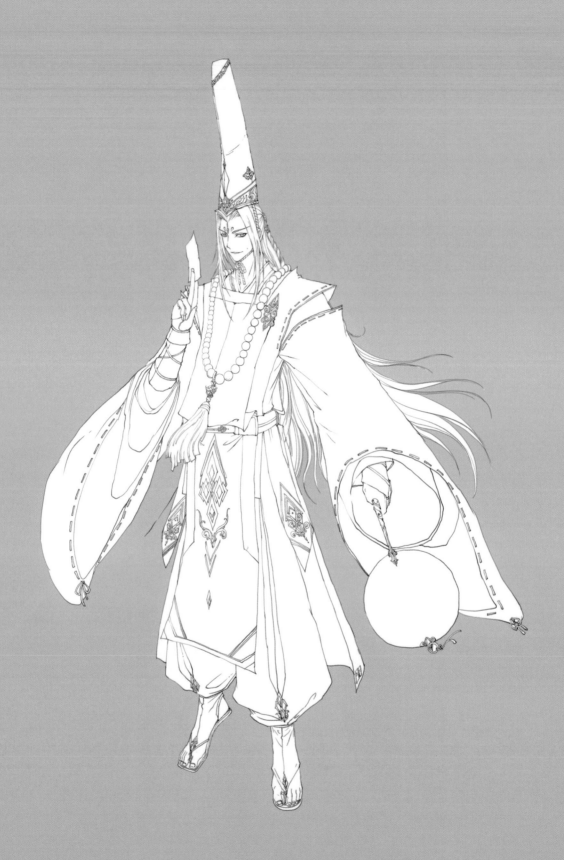

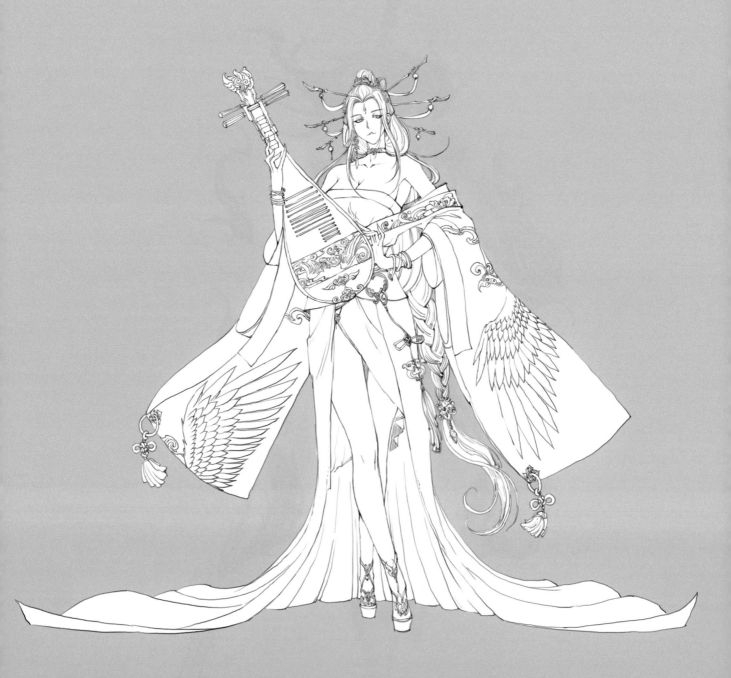

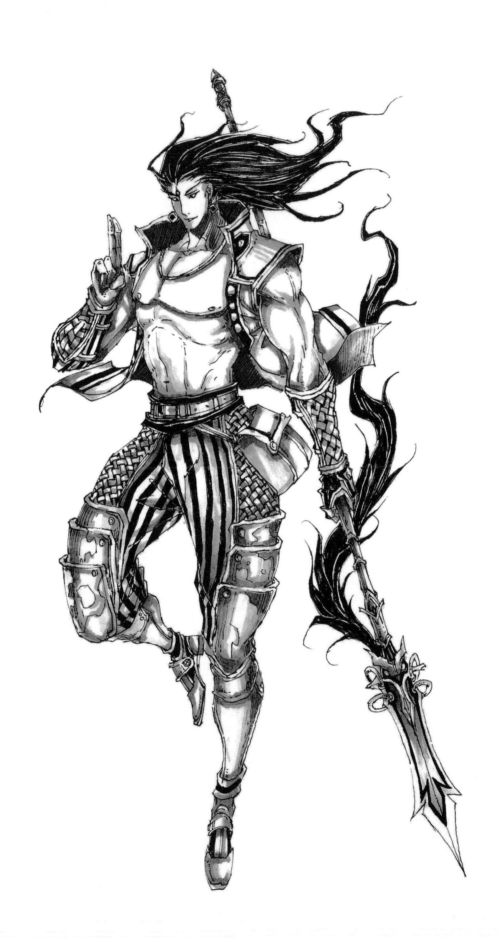

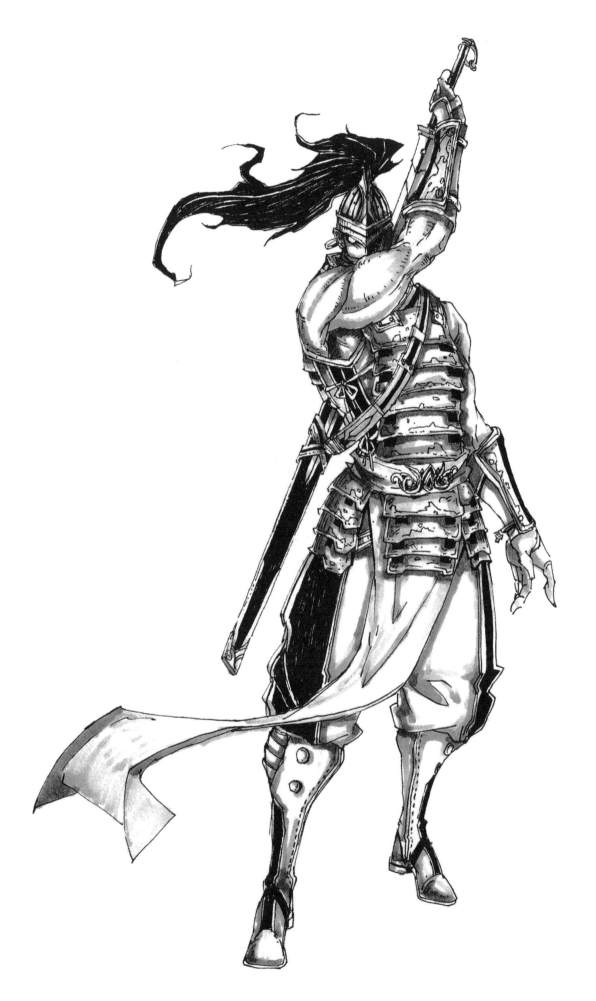

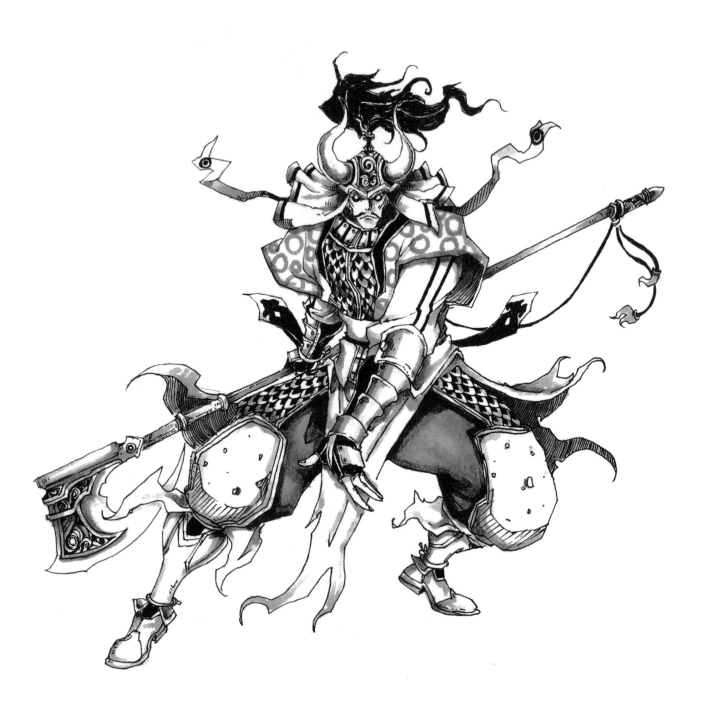

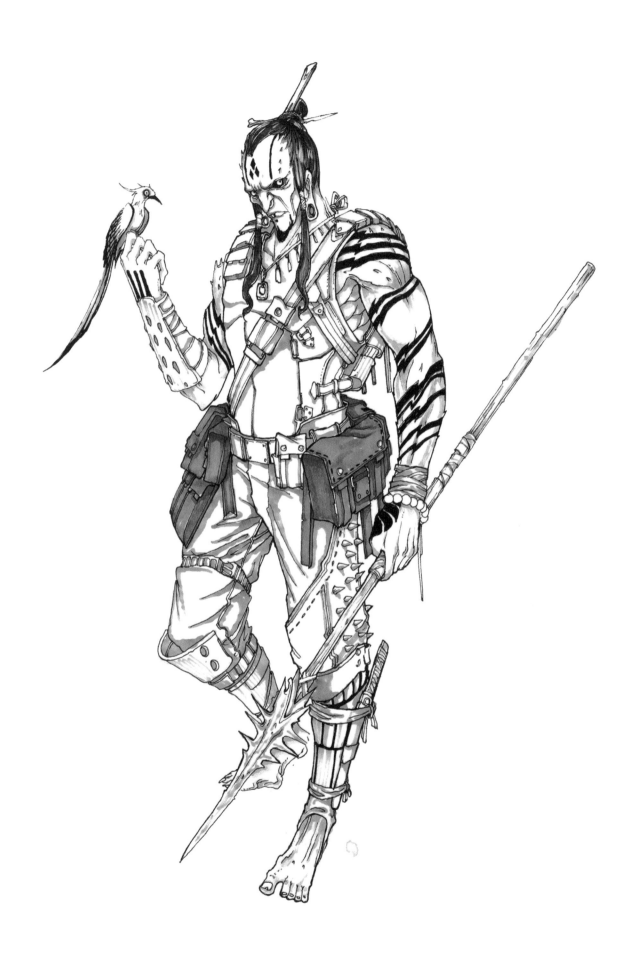

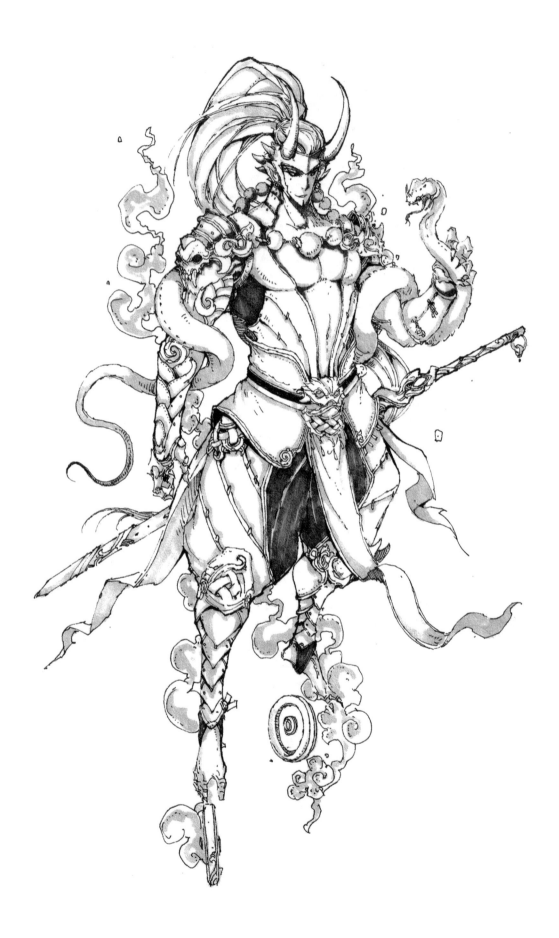

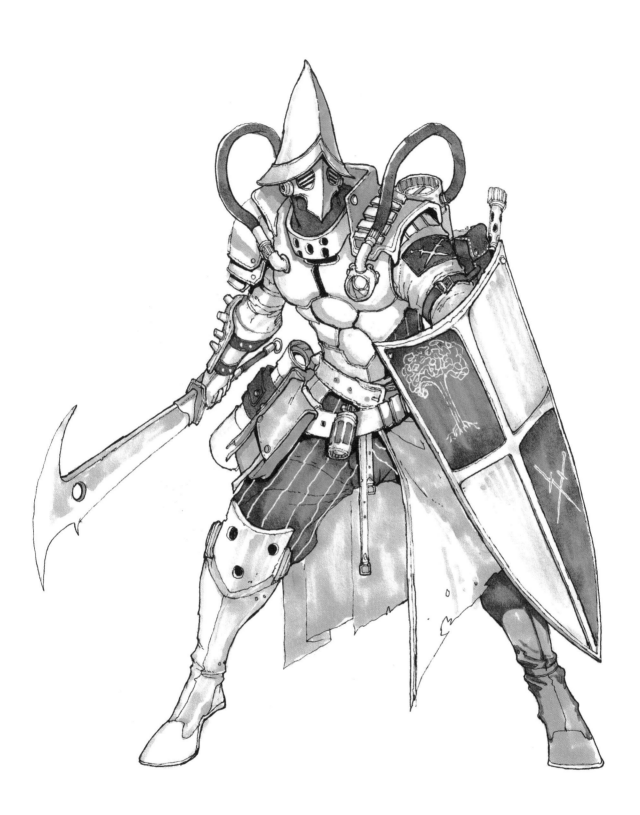

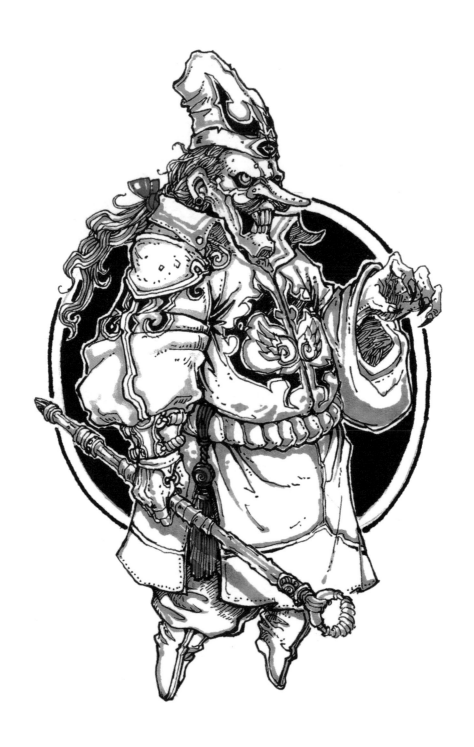

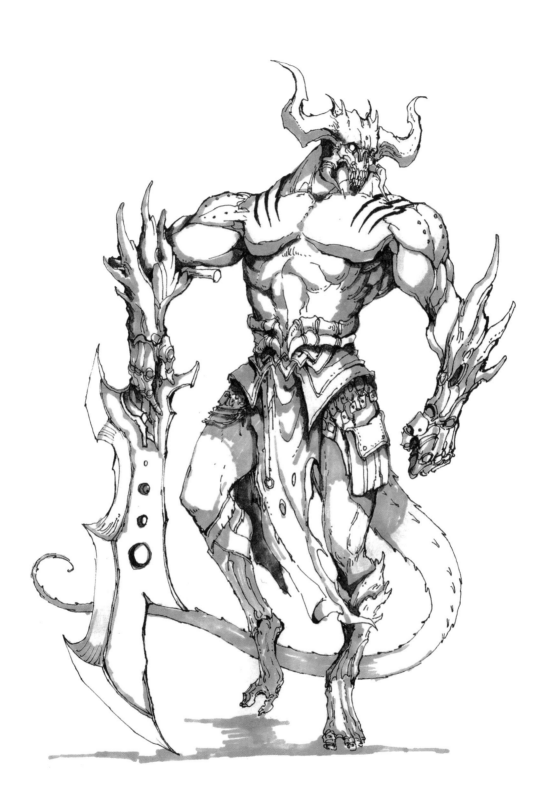

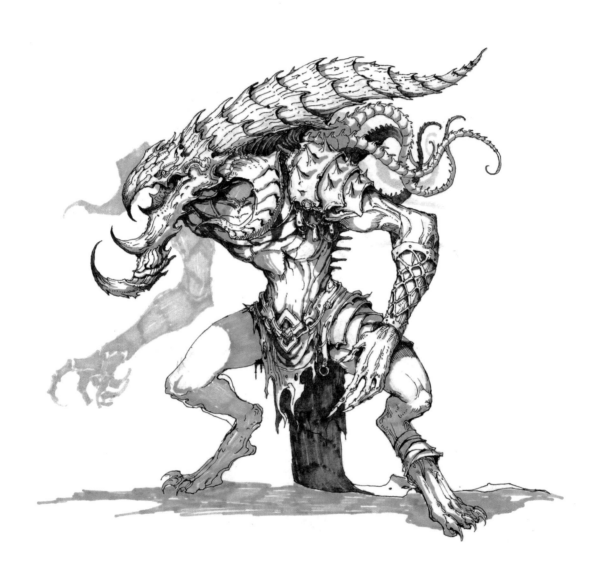

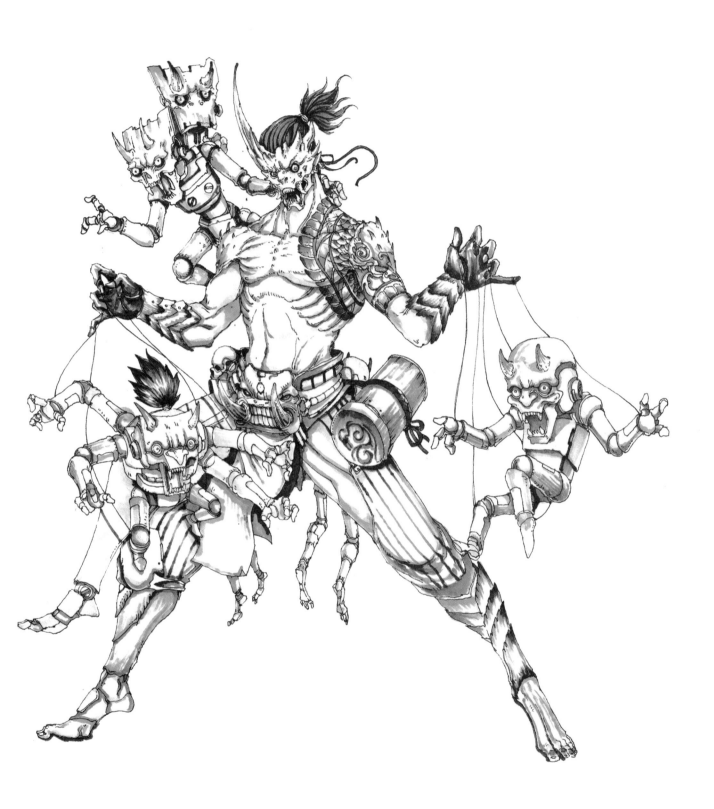

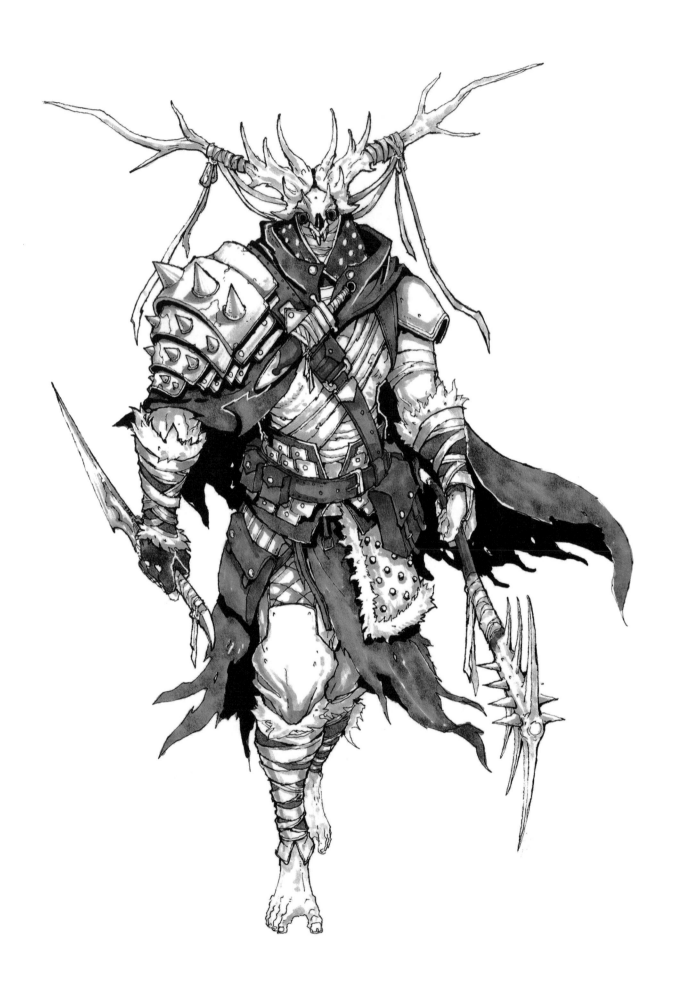

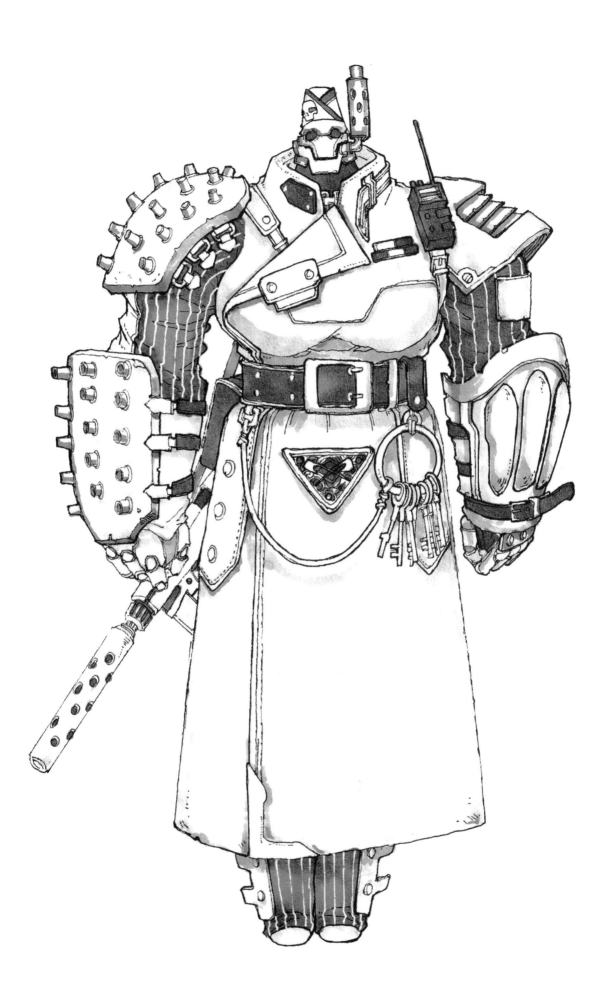

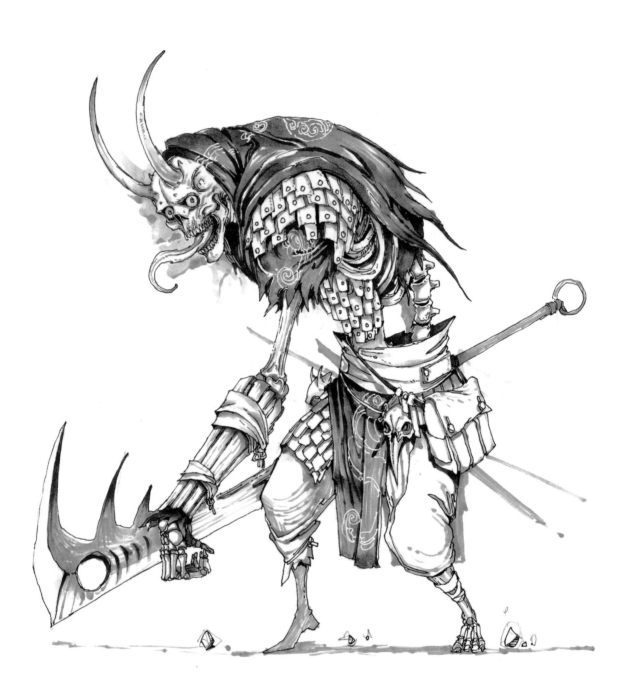

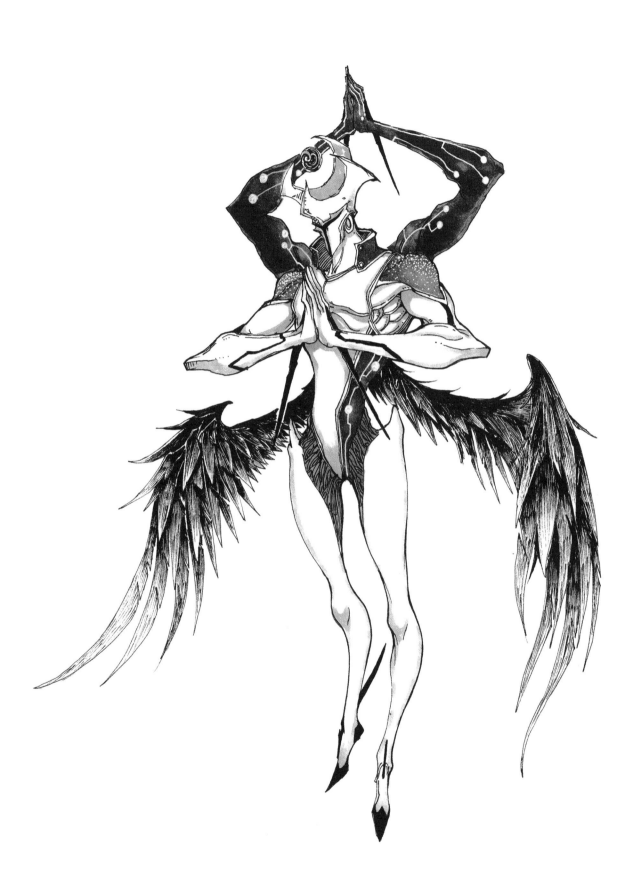

第 7 章 造型設計參考合集 283

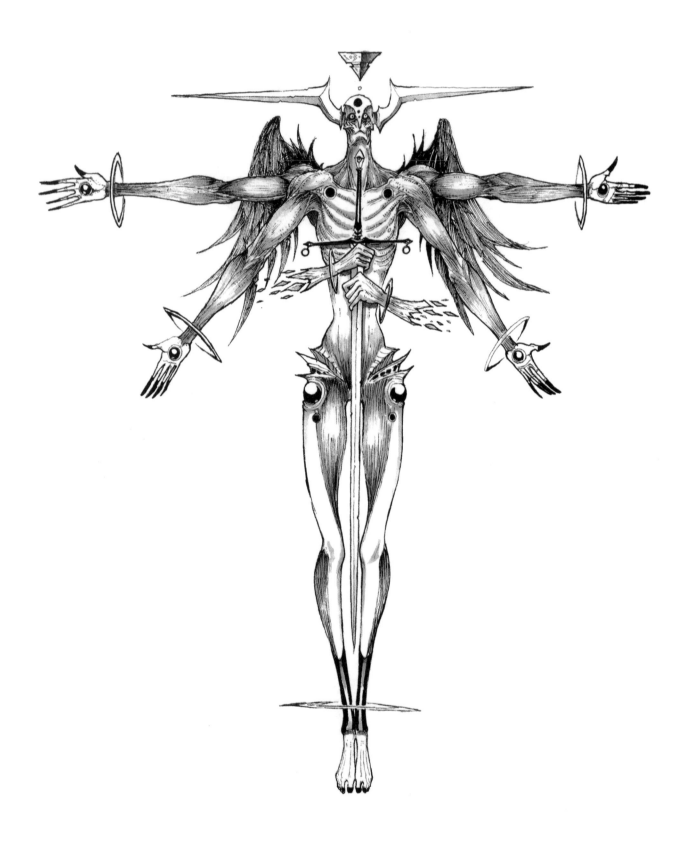

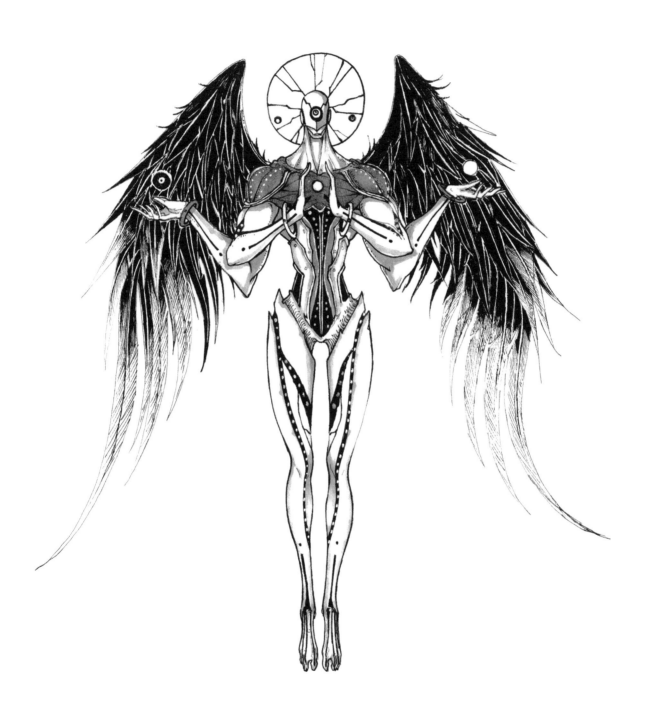

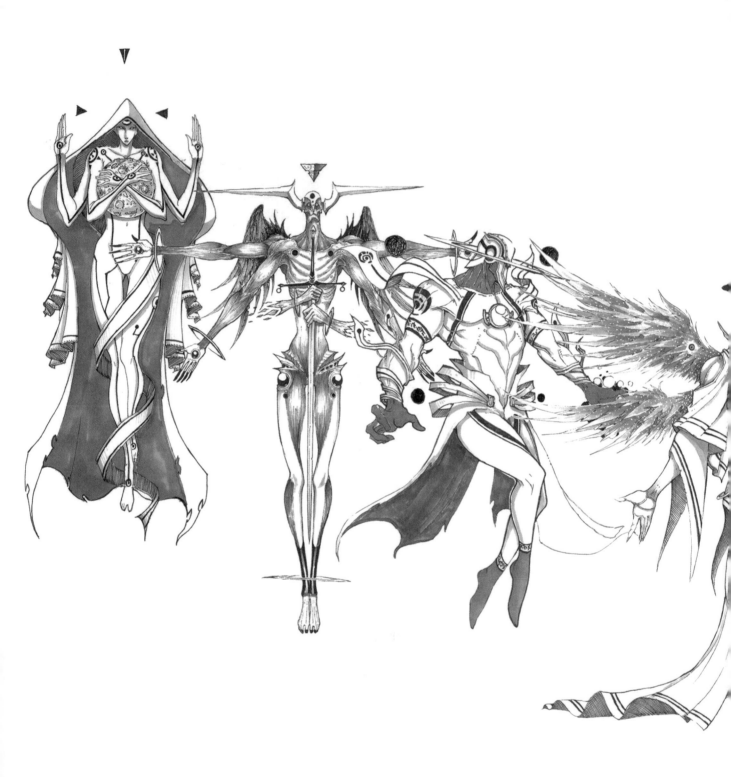

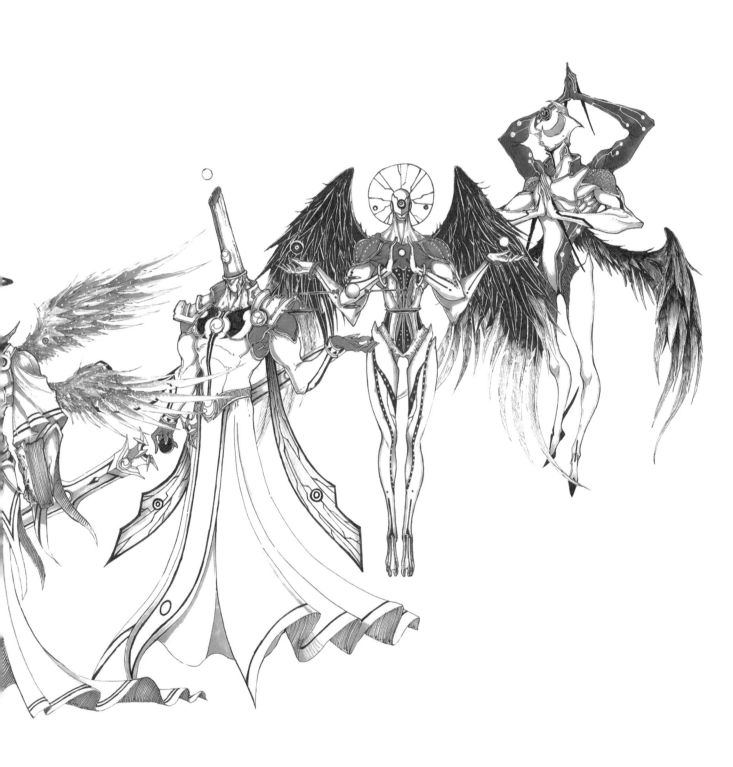

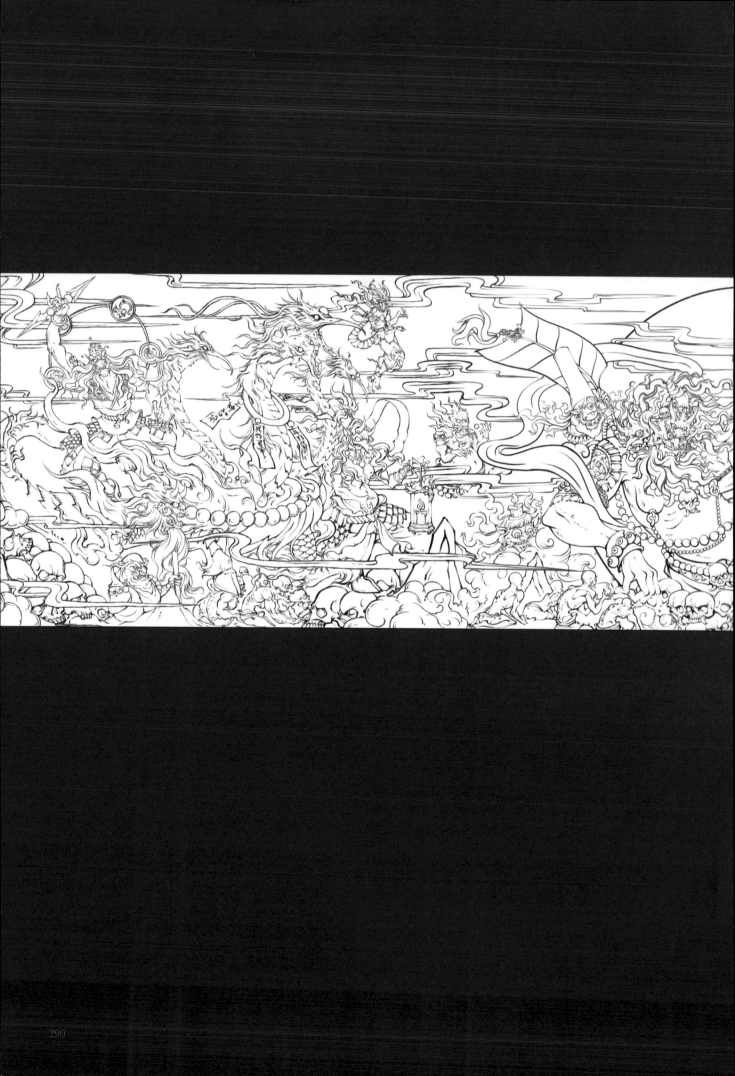

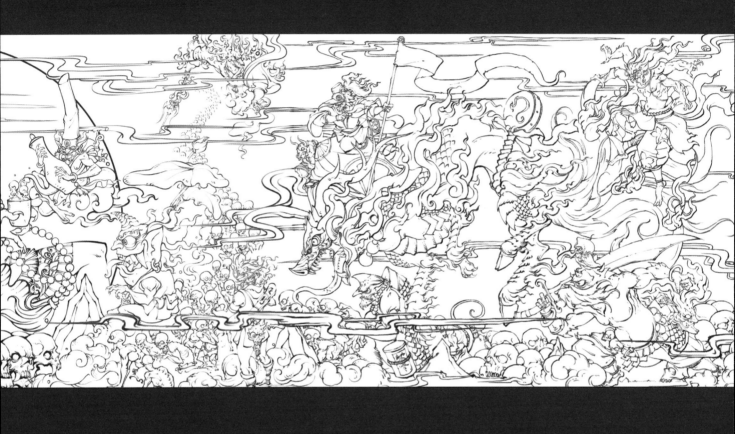

幻想 | 的 | 藝術

戲動漫人體結構與角色設計

E ART OF FANTASY

作　　者　蒙子
發　　行　陳偉祥
出　　版　北星圖書事業股份有限公司
地　　址　234 新北市永和區中正路462號B1
電　　話　02-2922-9000
專　　眞　02-2922-9041
網　　址　www.nsbooks.com.tw
E-MAIL　nsbook@nsbooks.com.tw
劃撥帳戶　北星文化事業有限公司
劃撥帳號　50042987
製版印刷　皇甫彩藝印刷股份有限公司
出 版 日　2024 年 06 月

【印刷版】
I S B N　978-626-7409-49-7
定　　價　新台幣 680 元

國家圖書館出版品預行編目(CIP)資料

幻想的藝術：遊戲動漫人體結構與角色設計
= The art of fantasy / 蒙子作.
新北市：北星圖書事業股份有限公司, 2024.06
292 面 ; 21x28.5 公分
ISBN 978-626-7409-49-7(平裝)

1.CST: 人體畫 2.CST: 動畫 3.CST: 繪畫技法

947.2　　　　　　　　　　113001065

臉書官網　　北星官網　　LINE　　蝦皮